東台灣叢刊之十四

# 林道生的音樂生命圖像

姜慧珍　著

中華民國一〇七年七月二日

東台灣研究會

本書出版蒙
曹永和文教基金會 贊助
謹誌並申謝忱

# 推薦序

　　撰寫人物的生命史很難，因為不同時期、不同階段，包括家庭、社會、國家及個人的人生境遇，會給予不同的經驗，而其自身心路歷程的轉變，有時也不一定會跟隨著時代而走。然而如果要書寫跨越時代，且又是創作、著作等身的音樂作曲家兼教育家，則又更難下筆，因為其人生經歷不同政權的教育，有著不同的被統治經驗，其創作的歷程與豐富的作品，使得生命史更是不容易去探索。

　　本專書的主角林道生老師，雖然不是出身於後山花蓮，但從他跟隨父母親由彰化搬到花蓮之後，從此他鄉變故鄉，接觸到花蓮的多族群與多元文化，並慢慢地展開他的音樂創作旅程。2012年為肯定他對原住民文化保存、傳承與弘揚的付出，花蓮縣文化局更頒發「花蓮縣文化薪傳獎特別貢獻獎」。

　　林老師接受過日治時期皇民化的初等教育，與戰後國民黨中國化、去日本化、反共抗俄的精神教育，兩種截然不同的國族主義教育體制，使他必須趕緊自我調整以因應變化。

　　除了家裡給予的教育與薰陶之外，其並未受過完整的音樂訓練，在花蓮師範學校就學期間，慢慢地發現自己有音樂的天分；而在接觸到張人模老師之後，初步參與臺灣原住民音樂的採集，而這樣的經驗其後在玉山神學院任教時更加地被他發揚光大。在他田野調查及閱讀相關文獻之後，因為對原住民文化、生命哲學

1

有更深一層認識，及自身對原住民文化的尊重，林老師在創作時，更能將原住民歷史文化等元素融合在歌曲當中。

軍中服役的經歷與面對戒嚴時期胞弟無端遭羅織思想罪名入獄，在「飽命」與「保命」的現實考量下，林老師創作了非常多的愛國歌曲，逐漸打開知名度；「曲盟」則對他提供自學、觀摩和發表的機會，也醞釀他深邃且自由的樂曲芬芳。2000年後，林老師更與花蓮在地的文人合作，使他的作品呈現更加多元。他的作品也關注時事、結合時事，且將父親林存本互動的好友賴和的作品加以編創，完成《賴和詩作歌曲集》。

林老師的人生經歷豐富，其創作、著作又非常多元，除非與他建立一定的信賴關係，並能細心聆聽、整理其口述歷史，耙梳其紙本創作者，才能較接近地呈現這位花蓮在地的音樂家，而慧珍就是以她對文字掌握的敏感度、細膩流暢的書寫功力，加上她在碩士班就學期間的歷史專業訓練，將林老師的生命史放在臺灣整體的大歷史中作對話，以〈兩個國族教育的思想啟蒙〉、〈愛國歌曲和現代音樂創作〉、〈民族音樂中的他者與自我〉等章節，並藉由與林老師共同參與研究的方式，使不同時期、不同階段林老師生命史的發展、形貌，儘可能清晰地呈現在世人面前。慧珍撰寫時考證用心，文字極為順暢，引述不少林老師的訪談記錄，其生動的敘述，彷彿林老師就站在眼前跟我們談他一路走來的點點滴滴。

慧珍是我在東華大學臺灣文化學系碩士班指導的研究生，第一次接觸到她的名字，是協助花蓮縣文化局審查她所主筆、編輯

的《花蓮縣 2014 全國古蹟日導覽手冊－時光旅行》時，當時覺得她的文筆流暢優美，能將田野、口述的資料與文獻作結合，透過圖像與文字使作品完美地呈現出來。接著，慧珍申請入學，成為系上的研究生。上課期間，慧珍非常認真，對於歷史學、地理學、人類學的相關課程都有修讀，遇到疑問時會打破沙鍋問到底，不只是上課時間會把握機會討論，下課後回到家也會寫信來詢問，以獲得解答。

在指導她寫作論文期間，她一方面要工作，一方面又要照顧一對子女，課業、家庭、工作要同時兼顧，非常的辛苦。還記得花蓮縣文化局《花蓮縣 2015 全國古蹟日導覽手冊－走街串巷老花蓮》，又由慧珍工作的公司承接撰寫的任務，期間她的女兒生病住院，蠟燭多頭燒，跟我約好時間要訪談日治時期花蓮港廳的官營移民村、新城神社相關發展歷史時，累得睡過頭了而急忙跑來，她是個非常負責任卻又容易緊張的人，到達的時候連忙道歉；我只是擔心她累壞了，要她放輕鬆，因為一邊工作、一邊唸書，又遇到家人病倒需要照顧時，心中的煎熬是可以體諒的。

臺灣的歷史，絕不是只有政治人物或是政治發展的記錄，臺灣各個在地音樂作曲者、教育者、臺籍日本兵、工藝家、企業家、運動員……，他們的生命史將可充實我們對臺灣史如實的認識，因為這些在地人物的境遇，因應大環境的身心調適，更貼近人民對臺灣這塊土地的記憶。

慧珍的碩士學位論文獲得東台灣研究會出版審查通過，並得到曹永和文教基金會獎助出版，為人師者的喜悅莫過於此。其實，

慧珍撰寫的過程中我獲益更多，更能從她的論文中以不同的視野理解、學習臺灣史。

　　我個人專長不是音樂史，幸運地系上相關專長的老師能適時予以協助，使慧珍論文撰寫時能夠更加嚴謹。當然，提供文獻與口述資料、共同參與研究與慧珍「視域融合」的林道生老師是最大的貢獻者，因為林老師的信任、無私地提供各項資料，使慧珍的研究成為可能，並最後撰寫完成及出版。原先希望由林老師撰寫推薦序，因為他才是真正的功勞者，又是音樂界、教育界的前輩，我只不過是修改文字錯誤、提醒慧珍注意史料的正誤與論文的格式而已，但林老師非常客氣謙虛的說：「還沒看過自己推薦自己的文章，怪怪地。」因而由我代為寫這篇推薦序。

　　《林道生的音樂生命圖像》一書即將出版問世，對於記錄東臺灣歷史、記錄東臺灣在地音樂家的生命史，可說是極有意義之事。希望這是慧珍階段性研究的結成與再出發，期盼她對東臺灣的研究繼續著力，對臺灣史研究與臺灣奉獻心力，企盼不久的將來也能見到更多的研究出版。

潘繼道　　2018.5.5

# 作者序

第一次採訪林道生老師，主題是童年的美崙溪印象，他提到就讀明治國民學校，在美崙溪上游泳課、同學抓溪裡的小魚塞進嘴裡當零食的趣事；北濱街小孩偷挖日本人種的地瓜被發現，大家急忙跑向臨港線鐵路橋，從橋上撲通撲通跳進美崙溪逃跑。他的談吐風趣，我笑得臉都僵了，邊寫採訪稿還禁不住捧腹大笑。事後我厚著臉皮徵詢林老師：我有榮幸為您寫回憶錄嗎？

拜工作之賜，我很幸運的能聆聽不同的人生故事。採訪常是短短二小時不到，隨著受訪者步履，經歷他們分享和述說的生命風景，笑中帶淚，受益最多的往往是我。

生命史研究無異是最貼近另一個生命的經驗，而我再次幸運的，與花蓮知名的音樂家林道生老師重新走過日治後期到 21 世紀的今天，穿越八十多年，以他的視角認識故鄉過往。

二年多的研究過程，承蒙林老師撥冗協助進行口訪，以及對我的高度信任，提供寶貴的一手史料，並時常主動 e-mail 文稿、照片和突然想起來的重要事件。甚至審閱論文初稿時，直接改好電子檔回傳，對於年逾八旬的長者如此付出，令後學感激萬分。

感謝論文口試委員李宜憲老師悉心指點錯誤，陳鴻圖老師在歷史專業和書寫結構的寶貴意見。研究所修業期間，東華大學臺灣文化學系郭俊麟老師引導我進入學術思維，李世偉老師為人生問題解惑，郭澤寬老師在音樂和文學領域的精闢見解，以及中研

院民族所黃宣衛老師指導如何建構出研究脈絡等，都讓我的研究所生涯豐富而扎實。

論文寫作過程，花蓮縣文化局圖資科楊淑梅科長、黃偲婷小姐，協助文獻查找；本系妃澤、家渝幫忙相關行政流程，學弟妹鴻瑋、芝菁、冠翰一路走來相互鼓勵。修業期間，更因任職公司負責人林景川先生的包容，使我放心完成研究。

論文指導教授潘繼道老師則是我內心安定的力量，再多挫折，只要老師一出手，都能化阻力為助力；更要感謝東台灣研究會與曹永和文教基金會，使拙作碩論有機會出版專書，內容或有諸多不足與缺漏之處，皆因我的研究和書寫火候仍有待努力。

文稿最後校對時，正好聽到周杰倫的《青花瓷》，歌詞有一句「天青色等煙雨，而我在等你」。想必我和林老師，以及指導老師們，應是累積幾世的緣，因緣具足了，才得以成就這本書的出版。

姜慧珍　謹識
2018.05.06

# 目 次

# 表　次

# 圖　次

# 第一章　緒論

　　林道生是花蓮重要音樂教育家和作曲家，深入原住民部落採集傳統歌謠，並以此為基底，創作為室內樂、協奏曲等曲式，2012年（民國 101 年）[1]獲頒花蓮縣文化薪傳獎特別貢獻獎，肯定他對原住民文化保存、傳承與弘揚的付出。

　　本研究旨在探究「戰爭期世代」的林道生，跨越臺灣不同政權體制和文化衝擊，對其成長、創作所刻劃出的音樂生命圖像。

　　本章回顧生命史相關研究文獻，掌握生命史文本需置於歷史情境脈絡，並可作為「重建社會的重要工具」的研究核心。同時，生命史作為「新民族誌」的研究範疇，凸顯研究者與被研究者的主體性，將林道生定位於「研究參與者」，透過研究者之間互為主體性的對話方式，試圖達到「視域融合」的生命詮釋。

## 第一節　後山移民音樂家的傳奇人生

### 一、補綴歷史銀河的星子

　　是這段文字，攫住筆者的目光。

---

[1] 本文之年代書寫以西元紀年為主，括弧內之年號註記則依臺灣當時統治政府之紀年，以利參照。

與入船通垂直相交的兩條街現在叫北濱街和海濱街。熟悉原住民音樂的作曲家林道生，他的父親林存本 1940 年帶著家人從彰化遷到花蓮，就住在這裡。

林存本在彰化與賴和住處甚近，經常出入賴家，1930 年代，在《臺灣文藝》以及楊逵主編的《臺灣新文學》雜誌上皆曾見其作品─帶有虛無主義與頹廢主義傾向。來到花蓮後，除工作外甚少外出，亦不見其作品發表。1947 年 5 月因腦溢血病逝。同年二二八形成的政治氣壓，導致家人將其文稿、藏書全部燒毀，只留下極少數的殘篇、札記，見證日據時期臺灣新文學。[2]

散文的內容讓筆者想起一次工作採訪時，在林道生老師書房的電腦螢幕瞥見〈花蓮港〉曲譜，腦海立刻浮現「花蓮港啊，是個好地方，好地方啊，青山綠水　風光明媚賽蘇杭」的歌詞和旋律。一問之下，才得知這首曾在花蓮國中小學音樂課教唱的曲子，與眼前這位音樂家淵源很深，而且曲調竟是阿美族民謠。

為什麼〈花蓮港〉原曲是阿美族民謠，卻有著「賽蘇杭」濃厚中國風的歌詞？林道生並不是原住民，為什麼卻有許多原住民音樂作品、傳說著作？他是如何跨進這個領域？如何克服族群文化差異，走進全臺原鄉部落，完成採集工作？是什麼樣的動力，促使他不間斷踏查、研究和創作？一連串的疑惑，讓筆者像是撞

---

[2] 陳黎，〈想像花蓮〉，《想像花蓮》（臺北：二魚文化，2012），頁 10。

見兔子跑進樹洞的愛麗絲，追著〈花蓮港〉背後的故事，意外銜接上林道生的音樂生命史。

　　對於 1960 年至 1980 年的花蓮學子而言，林道生（1934–）的名字是不陌生的。在花蓮後山，郭子究[3]和林道生是二位重要的音樂教育者。[4]他們有相似的共同點，例如：早年移居花蓮、非音樂科班出身、家庭經濟困頓、幾乎是自學進入音樂領域等等。郭子究的〈回憶〉，和林道生編寫的〈花蓮港〉，均曾列為花蓮縣中小學音樂課必教歌曲，也是花蓮的代表曲目。[5]

　　郭子究曾是林道生就讀花蓮高中時期的音樂老師，雖然短短一個月，林道生就轉考花蓮師範學校簡易師範科。後來，兩人同赴臺灣公務人員省訓團研習音樂，結下亦師亦友的情誼。某次，郭子究騎車不慎摔傷，在醫院做水療的三個月期間，林道生常前往陪伴聊音樂。[6]乃至於 1992 年（民國 81 年）花蓮縣立文化中心（今花蓮縣文化局前身）主辦的「回憶－郭子究音樂創作回顧展」演唱會，林道生擔任製作人；1996 年（民國 85 年）花蓮縣立文化

---

[3] 郭子究（1919-1999），1942 年（昭和 17 年）從屏東新園來到花蓮，並於 1946 年（民國 35 年）與李水車之女李妙好女士結褵。自 1946 年（民國 35 年）至 1980 年（民國 69 年）間擔任省立花蓮高中（今國立花蓮高中）音樂教師，後繼續於大漢工商專校（今大漢技術學院）、花蓮師專音樂科兼任音樂教師。教學之餘，並從事音樂創作，更自譜合唱曲集，膾炙人口的〈回憶〉一曲，即為其名作之一。並創作有〈花蓮舞曲〉、〈你來〉、〈花蓮縣歌〉等作品。摘自李世偉、曾麗玲等編纂《續修花蓮縣志（民國 71 至 90 年）：文化篇》（花蓮：花蓮縣政府，2006），頁 48-49。

[4] 李世偉、曾麗玲等編纂，《續修花蓮縣志（民國 71 至 90 年）：文化篇》，頁 48-49。

[5] 花蓮縣政府全球資訊網「認識花蓮/花蓮之歌」，介紹〈花蓮港〉和〈花蓮舞曲〉為代表花蓮的二首歌曲。前者為林道生重新編曲，後者為郭子究譜曲。網址：http://www.hl.gov.tw/files/11-1001-213-1.php，最後瀏覽日：2016 年 10 月 13 日。

[6] 林永利編著，《郭子究音樂故事集－永恆的回憶紀念文件》（花蓮：花蓮縣文化局，2004），頁 18-20。

中心出版林道生編著的《不朽的海岸樂章—郭子究手稿作品集》，[7]均可看出兩人深厚情誼。

　　然而，這兩位同為走過日治時期與國民政府兩個時代的後山音樂家，郭子究受到較多的關注與記錄，原因可能是郭子究年紀與輩分較長，且於 1999 年（民國 88 年）辭世，陸續有傳記出版。另一方面，兩人的音樂發展領域確實有極大的差異，雖同為音樂教師，郭子究偏重音樂教法，創作以合唱曲為主，林道生則以作曲比重較高，各時期作曲風格迥異。林道生自國中音樂教師退休後，轉任玉山神學院，展開原住民音樂的研究和創作，作品朝向室內樂等大型樂器編制呈現，然而，花蓮缺乏專業演奏團體，作品不易發表。

　　筆者開始著手林道生之研究時，有關他的文字資料，大多在地方縣志，或花蓮人物誌之類的書籍，以數行或數頁的篇幅聊備一格；[8]偶然在本地報紙或雜誌刊載，也多是小方塊欄位，內容介紹雷同，並聚焦於後期對原住民族音樂和傳說採錄的貢獻，鮮少述及昔日的音樂軌跡。對於花蓮音樂發展史之完整度而言，確是極大的疏漏。

---

[7] 郭宗愷、陳黎、邱上林等，《郭子究—迴瀾的草生使徒》（臺北：時報文化出版社，2004），頁 75。

[8] 筆者於 2014 年底開始進行林道生之口述訪談，全國碩博士論文資料有陳佳宜、魏小慈以林道生之部落採集歌謠和箏曲創作研究，2016 年有國立東華大學音樂系簡玉玟碩士論文〈林道生歷年代表作品十首合唱曲研究與指揮詮釋〉，為第一本介紹其音樂創作的論文，但僅限於合唱曲部分。

音樂家許常惠[9]曾以「平凡後山的不平凡音樂家」讚譽林道生，肯定他對地方上音樂教育的努力，更可貴的是作曲的奮鬥精神：

> 任何社會都有少數默默耕耘的人，只是他們的人數不多，他們屬於不平凡的平凡人。我非常敬佩他們的工作，因為這個社會許多有意義的工作是靠他們在推動。林道生先生就是平凡後山的不平凡音樂家。

> 他在經濟生活困苦，教學工作勞累的情況之下，還能自修苦學作曲，終於使他能從歌曲小品到大型合唱或器樂作品，這個成就不是一般臺北人所能做到的。如果不是對音樂具有無比的熱情與不動的毅力，那是絕對做不到的事情。[10]

許常惠這段描述，我們可以從音樂人的眼光認識林道生。筆者有感於花蓮在地作曲家必須留下更多的文字記錄，並透過本人的口述、照片、手稿、媒體報導等史料，得以讓我們更貼近作曲家一生的心路歷程、創作背景、自我定位，期以生命史之研究，補齊花蓮音樂史之人物篇章。

---

[9] 許常惠（1929-2001），臺灣彰化縣和美人。12 歲赴日，返臺後考入省立臺灣師範學院音樂系，畢業後擔任省立交響樂團第二小提琴手，赴法國學小提琴及作曲法。自法返臺後，舉辦現代音樂之音樂會，1960 年（民國 49 年）成立「製樂小集」，1966 年（民國 55 年）與史惟亮採集原住民音樂，1971 年（民國 60 年）推動成立「亞洲作曲家聯盟」，1994 年（民國 83 年）推動成立「亞太民族音樂學會」。其中，「中國現代音樂研究會」、「曲盟」和「亞太民族音樂學會」等三個音樂組織，林道生均有參與，亦對其創作影響至深。

[10] 許常惠，〈許常惠教授序〉，林道生編著，《新編合唱歌集：四手聯彈伴奏》（臺北：樂韻出版社，1974），未編頁碼。

## 二、移居後山的原住民音樂作曲家

　　1940 年（昭和 15 年），正值二次大戰期間，6 歲的林道生跟著父母舉家搬到花蓮定居。林氏在彰化的老家是個大家族，父親林存本繼承的商號營運不善倒閉，避至後山，二戰後期一家過著清苦生活。好不容易，戰爭結束，父親卻旋於 1947 年（民國 36 年）過世，由寡母撐起十名子女的養育重擔。

　　我們認識的林道生，來自於他的音樂作品，尤其 1980 年代後，他採集大量的原住民傳統歌謠、傳說神話，十多年的時間，深入臺灣二百多個部落。林道生對於原住民族傳統文化保存的貢獻，在於透過音樂專業，將口傳民間歌謠記錄於五線譜。進一步，以西方音樂作曲方式，使原住民傳統歌謠出現了室內樂、協奏曲等藝術歌曲的新風貌。

　　2012 年（民國 101 年），已獲得國內外諸多音樂獎項的林道生，再度獲頒花蓮縣文化薪傳獎特別貢獻獎，感謝他對音樂教育、保存、傳承及弘揚的付出和貢獻。

　　我們深信，音樂創作者的歷程，絕對與其生長的時代背景、家庭環境、教育薰陶，乃至於人生際遇，有著極大的關連。但是，逐字記錄口述生命歷程，似乎就不過是將花蓮音樂家生平作傳記式保存，比對當時的「大歷史」，逐一對號入座。因為時代是如此這般，於是造就了這樣的人生，成為一部生命故事。筆者認為，生命史能發掘和透露的，應該有更多線索值得探究。

## 三、世代概念下的觀察

周婉窈《海行兮的年代》代序的開頭引用歌德的文字：「任何人只要早生或晚生幾年，就他個人的教育和行動範疇而言，大有可能成為一個完全不同的人」。[11]她提到研究日本殖民統治時期的臺灣歷史時，注意到「世代」（generation）差異的問題。而 George H.Kerr 則以 1937 年（民國 26 年）蘆溝橋事件為觀察點，將日本殖民統治時期的臺灣人口構成約略分成：老一代（grandparents）、中年一代（Formosa of middle age），及新生代（young Formosans）。

周婉窈提出的「戰爭期世代」，是指 1945 年（昭和 20 年）日本戰敗投降時年齡在 15 至 25 歲之間的臺灣人，這個年齡界線只是大概，這個世代包括或前或後的一些人。

世代的概念已普遍運用在觀察社會的現象，例如：3C 商品成為日常生活不可或缺，作為人際溝通、購物、學習的媒介，這些出生後即以影像接收為主的「數位原生代」（Digital natives），大幅顛覆傳統許多學科的理論和觀點，學校教育課程重新定位即是一例。[12]

---

[11] 周婉窈，《海行兮的年代—日本殖民統治末期臺灣史論集》（臺北：允晨文化，2003），頁 1。

[12] 「數位原生」（digital natives），又稱 N 世代（Net generation），大致以 1980 年為分界，先前出生於類比時代（Analog era）的稱作「數位移民」（digital immigrants）。「數位原生」出生在充斥數位科技的時代，習慣快速獲得知識，同時多重處理任務，偏愛圖像勝於文字，認知缺陷常是注意力無法集中太久，對複雜問題無法思考得更廣更深入。摘於侯一欣、詹郁萱，〈N 世代的學習問題及其對學校教育革新的啟示〉，《教師專業研究期刊》第 2 期（2011 年 11 月），頁 4-5。

　　法國年鑑學派史學家布洛克（Marc Bloch）在《史家的技藝》說明世代的意涵：

> 大約同時生在同樣環境中的人，必然受到類似的影響，尤其是在他們的成長期。經驗證實：拿這樣的一群人來與比他們年老許多或年輕許多的團體相比較的話，他們的行為顯示出某些一般而言相當清楚的特徵。即使是就他們最不一致的地方而言，也是如此。就算是敵對的雙方，都被同一爭論所激怒，這也仍然表示他們是相像的。這種來自同一年代的共同烙印正是造成一個世代（generation）的東西。[13]

　　布洛克認為，世代並非以年齡為區隔，週期也不是規律不變的，會隨著社會變遷快慢，造成世代之間邊界的縮小或擴大。而個人特質也會影響他是屬於哪一個世代，青年期是最容易受到當代社會變遷影響的一群。即使在布洛克撰書的二次大戰期間，大眾傳播媒體訊息流通緩慢的法國鄉村，他觀察到世代對於不同社會階層的青年，依舊發揮同等強度的作用，只不過是腳步上的落後。[14]

　　如今，手裡也拿著智慧型手機，利用電子郵件和筆者聯繫的林道生，他出生的年代，就在周婉窈界定的「戰爭期世代」群體之內。跨越 80 年臺灣大小事件，處於臺灣邊陲的東部地區，隨著時代潮流和思維轉換，勢必有部分歷史經驗深植於他的認知，也

---

[13] 布洛克（Marc Bloch）著，周婉窈譯，《史家的技藝》（臺北：遠流出版公司，1990），頁 171。
[14] 布洛克（Marc Bloch）著，周婉窈譯，《史家的技藝》，頁 171。

有部分在世代主導的轉換，使得他在回望時改弦易轍。兩者塑造了現在的林道生如何看待自我的生命敘述。

透過歷史地圖，我們得以想像現在走過的街，過往的模樣；透過個人生命史，我們或許能夠更接近，當時走過這條街的人們，在歷史現場的心境，以及後來怎麼了。而林道生代表的，不僅是音樂家的身分，對於美學和內心自省有著高度覺察，亦具備「戰爭期世代」的時代意涵，作為跨越不同世代的知識分子，他的生命經驗將呈現出何種圖像？藉由報導者口述與研究者的雙重視域融合，可否更能看清楚，在音樂資源貧乏的後山，如何養成了至今仍創作不輟的音樂家？以及生命如何在諸多變動環境，綻放自身的璀璨。

## 第二節　探向生命的路徑

### 一、生命史研究（life history research）

我們從何理解音樂家與他走過的時空？

確切的說，哪一種研究取徑，得以同時像個偽裝得宜的生態攝影師，趨近於完整記錄被攝主體的生命歷程；一方面又有小說《哈利波特》的儲思盆（Pensieve）功能：任何人都能透過儲思盆看到別人的記憶，那些記憶可能連當事人都已忘記。同樣的事件，在儲思盆的世界，卻呈現不同的視角和理解，因為它儲存的是主觀記憶。

19

　　生命史（life history）是生命歷程（life course）研究的一支，生命歷程強調時間與空間位置（location in time and place）（文化背景）、生命的關連性（linked lives）（社會整合）、個人力量（human agency）（個人目標導向）、以及時間的安排（timing）（策略適應）。而生命史研究亦具備對整體、對歷史、對脈絡因素、對個人適應策略的重視。[15]

　　相較於追求客觀知識，生命史研究的出發點，根據報導者對話或訪談的結果收集生活經驗，資料來源也包含書信、日記、手稿、報章雜誌等文件。然而，生命史的訪談與新聞媒體採訪不同，不是短暫的進入一個情境查訪便寫出印象，或者只記錄個人回顧經歷的事件。而是要尋找和發現研究對象的意義和架構為何？它是如何發展的？又是如何影響行為的？[16]它所呈現的是個人「主觀真實」。[17]

　　生命史在社會科學領域，約略可分為三個時期。大約 1920 年到第二次世界大戰，呈現蓬勃的狀態，致力於研究個人檔案，如自傳、日記、書信。第二時期約從二次戰後持續到 1960 年代後期，個體生命史研究因量化和實驗方法，而被邊緣化。

　　第三時期自 1970 年代中期延續至今，大多與生命歷程有關。而當代研究的另一個主流集中在社會學、人口統計學，以及歷史

[15] 王麗雲，〈自傳/傳記/生命史在教育研究上的應用〉，《質的研究方法》（高雄：麗文文化，2000），頁 266。

[16] 許傳德，〈一位國小校長的生命史〉（臺東：國立臺東師範學院教育研究所碩士論文，1999），頁 7。

[17] 許傳德，〈一位國小校長的生命史〉，頁 7。

學為取向的生命歷程研究。另外，研究的敘述性、脈絡性和整體性，提供瞭解弱勢群體（如女性、少數民族）的生命史與觀點。這些研究的共通點，均以關心生命的路徑如何受到個體與社會、個體與歷史環境互動的影響。[18]由上述不同學科對生命史的重視，亦象徵生命史研究跨學科的特性。

對於主體（subjectivity）的關注，當是生命史研究再受到重視的因素之一。例如心理學、歷史學、社會學等，藉以理解時代脈絡下的個人行為。通過個人長時間的生命歷程述說，研究者彷彿也進入儲思盆的世界，跟隨報導者足跡，以他的眼睛重新觀看當時的社會和事件，試圖理解其所處的情境，如何作出選擇，往後又是如何牽動生命的走向。

這無疑是一場重新建構的自我詮釋。報導者在口述的當下，採取回望的姿態，述說生命現場的記憶和感受，再經過研究者將口述文字化，予以解讀、重組，寫成研究報告。無論研究者再怎麼「客觀」，勢必是建構、拆解、再建構等，存在一連串無可避免斷裂的過程。

過去與現在的觀點比例各占多少？可信度是否能作為學術研究採信？個人主觀論述，能否足以為某個歷史時期或團體發聲？這些學界對生命史研究的質疑，反而是生命史研究者欲強調的。生命史的敘述，是了解個人意識流（stream of consciousness）的重要方法，也是了解社會互動中個人心向意圖的方式。更進一步，

---

[18] Runyan, W.M 著，丁興祥、張慈宜、賴成斌等譯，《生命史與傳記心理學》（臺北：遠流出版公司，2002），頁 34。

能將生命書寫作為自我理解的工具，了解自己的生命受到哪些知識和權力的影響，了解自己今日處境的因素，肯定自我存在價值，在回顧的過程，也能表達自我意見，挑戰既有知識和思維模式，進而重新找到力量。[19]

生命史研究也被視為「新民族誌」（neo-ethnography），研究方式著重研究對象即是參與研究的人，而非純粹的被報導者。其所強調的「新」，是以多向度的方式，處理參與者所敘述的故事，研究對象經由討論、交互作用、陳述及建構出他們自身，是一個積極的說明者。[20]顧瑜君認為，生命史資料的收集過程是一個彼此深入對話，彼此積極參與的產物，建構出研究者與參與者共同的看法與價值。她強調：

> 研究者不是客觀知識的收集者，或是試圖揭露一個可以被發現的、經驗世界和社會事實，必須在過程中與學術理論及思維間不斷的進行辯證，同時「容許」生命史的傳主透過意義建構的歷程，發現、探索而生產知識。[21]

生命史研究不是堆砌口述記錄的「故事」，必須放在「歷史情境脈絡」分析，甚至提出批判。顧瑜君並提出生命史研究陷入泥沼時，不妨回過頭檢視自己相信哪一種知識產出的方式。是發現或經驗客觀事實？或者透過實踐而得的解釋？基於生命史研究

---

[19] 王麗雲，〈自傳/傳記/生命史在教育研究上的應用〉，頁 279。
[20] 許傳德，〈一位國小校長的生命史〉，頁 8。
[21] 顧瑜君，〈生命史研究運用在教育研究的價值：對〈窺、瀆、饋：我與生命史研究相遇的心靈起伏〉一文的回應〉，《應用心理研究》第 13 期（2002），頁 12。

作為「重建社會的重要工具」，研究者已經選擇自己相信的知識
生產。

　　音樂創作，是複雜的內心運作進程，而且無法轉換為文字作
為有符號意義的文本。與文學創作不同的是，音樂作為一種藝術，
其指涉性經常晦澀不明，許常惠描述音樂是所有藝術中最抽象、
最不現實的，尤其是作曲。[22]而作曲家在音樂中反映出的信仰，是
「一種個人與時代渾然構成的信仰」、「一種經過個人與時代的
經驗、感覺、思想磨練出來的信仰」、「它必須經過分析聲音的
分析與組織，才能構成音樂語言、而後才能有效地傳達作者的意
志」。[23]音樂的現象，更是作曲家的「思考現象」，音樂內的樂曲
發展、節奏律動、音色變化，時時刻刻在蛻變，也代表著作曲家
每日的發展、律動和變化。[24]

　　本研究並非以林道生的音樂作品為分析主體，創作離不開生
命，藉著他的生命史，理解他如何接觸音樂，各個生命時期的經
歷如何影響音樂創作風格，而他又是如何看待所處的社會和自我
定位。當我們理解創作者觀點，或許更能接近音符串起的「未說
出的話」。

---

[22] 許常惠，〈寫在高雄舉行「中國現代音樂研究會」第一次發表會之前〉，中國晚報，1970
年 12 月 4 日。摘自徐麗紗，《傳統與現代間：許常惠音樂論著研究》（彰化：彰化縣
立文化中心，1987），頁 214。

[23] 許常惠，《杜步西研究》（臺北：百科文化，1983），頁 15。

[24] 許常惠，〈製樂小集第一次發表會序言〉，《中國音樂往哪裡去》（臺北：百科文化，1983），
頁 66。

## 二、互為主體性的過程

　　生命史研究是跨學科的研究，將生命歷程作為文本這件事，就有諸多不同向度的觀看方式，非但是生命史傳主作為「研究參與者」的主體性，研究者也帶著自己的經驗，或多或少、有意無意的影響研究歷程。李文玫認為這是「一種互為主體性的追尋」，在社會情境中與自我、與他者的相遇互動中，透過不斷地覺察與反思，而形成一種主體性的知識。[25]

　　李文玫「互為主體性的知識」與顧瑜君「研究者與生命史傳主透過意義建構的歷程，發現、探索而生產知識」有著根本性相同的旨意。李文玫則進一步援引女性主義者的論點，定義「互為主體性」來自於，帶著彼此高度的覺知與相互映照能力，透過敘說和書寫過程，建構彼此不同的生命風貌，而其所達到的是「一種辛苦的、朝向自由與解放的追尋歷程」。[26]

　　李文玫的「研究參與者」與她同為客家女性，「客家」及「同為女人」的雙重疊合身分，她的研究呈現大量的自我投射。[27]其所指「自由與解放」的歷程，多少意味著論文研究打破傳統客家女性勞動性的印象，重新找到定位的方式。

---

[25] 李文玫，〈相遇與交融：研究者、研究方法與研究參與者互為主體性的開展性歷程〉，《生命敘說與心理傳記學》第 3 輯（2015 年 12 月），頁 49。

[26] 李文玫，〈相遇與交融：研究者、研究方法與研究參與者互為主體性的開展性歷程〉，頁 50。

[27] 例如：她提到在書寫研究參與者菊子的歷程，她不斷的與「哭」相遇，每次的淚水化成生命視框的挪移與重新看見，她覺得如果沒有溫柔地與自身的淚水相處，她也無法產出關於生命書寫的論文。李文玫，〈相遇與交融：研究者、研究方法與研究參與者互為主體性的開展性歷程〉，頁 30。

在歷史學範疇，生命史研究著重生命歷程所處的歷史和社會脈絡，以及個人與歷史及社會脈絡的互動，並反應同世代的集體記憶。但是，筆者認為，生命史研究通常陷於序列式/線性的記述，將「大歷史」事件當底圖，研究者逐一擺上口述內容，呈現「想當然爾」的因果邏輯，甚至有一種在大歷史下身不由己的困境，而忽略人的主體性。

此處所指的主體性，不單是指人在歷史當下的自主意識，還包括研究參與者口述時的選擇權及詮釋權。余德慧認為，回憶是被現在的言行所「召喚」而來，並非整齊的排序，往日時光是透過回憶獲得此刻的新意義。[28]

> 人將生命歷史的經驗召喚到眼前，乃是因為人的立足點從來沒有離開過人寓居於世的種種處境，而處境一直以基本主題的方式成為人類的經驗。[29]

林道生 80 多年的生命回憶，是什麼造就他現在選擇這些回憶說出來，而不是另外的回憶，確實是進行個人生命史值得探索的。當然，記不了所有的事件是一項因素，但是記住了的事，傳主用什麼言語描述。事件發生時，在命運的十字路口，他如何作選擇？取決於能力、環境、社會標準、家人壓力？還是有其他傳主沒有察覺的背後的力量指引著他的行為。

從 2014 年（民國 103 年）底到 2018 年（民國 107 年）2 月，筆者與林道生共進行 10 餘次口述訪談，不包括研究計畫說明、不

---

[28] 余德慧、李宗燁，《生命史學》（臺北：心靈工坊文化事業股份有限公司，2003），頁 5-6。
[29] 余德慧、李宗燁，《生命史學》，頁 6。

為研究的閒聊，以及期間往返超過 50 封電子郵件通信。口述訪談每次約 2 小時，以半結構方式進行，電子郵件的聯絡內容，主要為約定訪談日期、筆者對之前訪談內容的疑問、近況問候，以及雙方交流收集到的文獻資料，如媒體報導、舊照片等。

2015 年（民國 104 年）10 月，筆者約林道生在花蓮市區來一趟「舊居小旅行」。站在北濱街最早來到花蓮的第一個住處，已是空地，林道生指著哪裡是起居室、臥室、廚房，後方石頭砌起擋土牆如昔。這個空間擠了父母和 9 個兄弟姊妹，林道生說，童年他常沿著旁邊小徑爬上花崗山玩耍，有日本人、臺灣人和原住民小孩。

「都已經過了 70 年了啊！」林道生脫口而出，接著是很長的沈默。初秋午後陽光薄薄地披在我們身上，風裡帶著蕭瑟的涼意。我靜靜的佇立在他身後，前後不到 5 分鐘的時間，太多回憶想必讓長者百感交集。「70 年都沒有回來過」像是作了結論，我用手機為林道生拍了照片。

第二處舊居在軒轅路，平房的斜屋頂換上鐵皮，門窗格局很容易看出是日治後期的建築，門前掛了「售/商業用地」的手寫牌子，就連這牌子也顯得陳舊。林道生站在窗前說：「我父親就在這個房間過世」。在這裡，林存本開始在晚飯後和林道生談話，他度過二二八事件與父親辭世，也在這個住處考上花蓮高中再轉考花蓮師範學校，接著，他愛上音樂和彈鋼琴，暑假到老師宿舍抄琴譜，完成四年花蓮師範學校的學業。

　　之後，並走訪明禮路舊居、美崙國中宿舍等，筆者將幾張林道生和舊居合影的照片檔案傳給他，他在回信寫道：「謝謝你的拍照，這些以後都拍不到了。」那次「舊居小旅行」之後，地理空間「召喚」林道生更多的回憶，陸續整理童年、服役、「曲盟」等時期的照片提供筆者。與林道生回到不同生命空間，筆者試圖想像他面對的生活景況、在何種情境展開創作，即使隔著世代的好幾層紗，也期望能「迫近」他口述的「真實」。

　　筆者的主體性，也很難避免的在研究過程中滲入，雖然選定以音樂生命史為主軸，要作為文本分析的口述篇幅仍舊不少。如何從中找出傳主的觀點，是否能在口述文本中，理出他對身處的歷史現場和世代的想法，進而歸納個體如何看待自我與社會的角色和互動？

　　傳主的「說」與筆者的「寫」，最後呈現的，不僅無法稱作客觀真實，恐怕也無法視為主觀真實。余德慧認為，我們只能在生命經驗的歷史作「切近」的觀看，所謂真實，到後來只是「切近」，[30]如同現場與歷史老照片重疊在一起的景象。[31]

　　沿著研究者和研究參與者兩條主體性的軸線，本研究試圖耙梳歷史脈絡下個人生命史之外，以彼此現在的位置，重新看見並建構出何種模樣的生命圖像—關於林道生、關於一位後山的作曲家。

---

[30]　余德慧、李宗燁，《生命史學》，頁 17。
[31]　余德慧、李宗燁，《生命史學》，頁 22。

## 第三節　文獻回顧

國內生命史研究大多運用在教育、醫療、心理等領域，以具備專業知識與職業之個人為主，或結合女性主義、同性戀群體等，能從其心路歷程探討如何面對生涯轉折與困難，或者其身分與背景如何影響生命選擇。例如：許傳德、[32]劉慶元[33]等，逐漸的，也廣泛運用在區域、「物」的生命史。前者如簡鴻模著〈花蓮縣萬榮鄉 Plibo 生命史調查研究〉，後者為鍾國風有關阿美部落祀壺器之研究。

基於生命史傳主林道生之成長環境主要位於花蓮，本研究搜羅東部地區之人物生命史論文，以及音樂類生命史研究，作為文獻回顧主要分析內容，有助於瞭解目前的研究結果，並循此提出本研究可發展的方向。

## 一、東部地區人物生命史研究

在全國碩博士論文資料中，東部地區人物生命史研究最早應為許傳德 1999 年（民國 88 年）發表的碩士論文，以花蓮縣鳳仁國小邱校長之生命史為主，探討校園最高主管者的治校理念與行事風格，是受制其生命中的哪個重要轉折點。

---

[32] 許傳德，〈一位國小校長的生命史〉。
[33] 劉慶元，〈花蓮縣偏遠地區資深教師生命史研究〉（花蓮：國立東華大學課程設計與潛能開發學系教育碩士班論文，2012）。

　　許傳德的論文在後續花東地區大學研究所之生命史碩士論文常被引用，從論文內容可知，當時以生命史為學術研究方法並不常見，許傳德之指導教授熊同鑫在美國大學圖書館閱讀到國外生命史研究文獻後，建議許傳德可採用此方式，幾乎是師生共同研讀文獻，並摸索寫出生命史論文。[34]

　　另一篇同樣發表於 1999 年（民國 88 年），臺東師範學院國民教育研究所強淑敏的〈我們是同性戀教師〉，以及隔年師瓊璐〈橫越生命的長河：三位女性教師的生命史研究〉，[35]為當時同一所學校連續以生命史為研究方法發表之碩士論文。熊同鑫更於指導三位研究生後，對指導生命史研究發表論文，隨後引發顧瑜君在同一本期刊作出回應。[36]

　　此後，生命史研究雖仍多見於教育領域，也逐漸受到族群、歷史、宗教等領域應用。例如：噶瑪蘭族正名與文化復振之靈魂人物偕萬來，陸續有二篇論文以其生命史探討文化與身分認同之意涵。[37]

---

[34] 熊同鑫，〈窺、潰、饋：我與生命史研究相遇的心靈起伏〉，《應用心理研究》第 12 期（2001），頁 109。

[35] 強淑敏，〈我們是同性戀教師〉，（臺東：國立臺東師範學院國民教育研究所碩士論文，1999）；師瓊璐，〈橫越生命的長河：三位女性教師的生命史研究〉（臺東：國立臺東師範學院教育研究所碩士論文，2000）。

[36] 熊同鑫就指導三位研究生以生命史為題的過程，發表〈窺、潰、饋：我與生命史研究相遇的心靈起伏〉，《應用心理研究》第 12 期（2001）；顧瑜君對該篇論文抱持批判立場，於《應用心理研究》第 13 期（2002），發表〈生命史研究運用在教育研究的價值：對〈窺、潰、饋：我與生命史研究相遇的心靈起伏〉一文的回應〉，有興趣者可參閱。

[37] 劉文桂，〈偕萬來生命史與 Kavalan 文化復振〉（花蓮：國立花蓮師範學院多元文化研究所碩士論文，2001）。楊功明，〈「一人尋根，全族尋根」－論偕萬來與噶瑪蘭族文化復振〉（花蓮：國立東華大學族群關係與文化研究所碩士論文，2011）。

　　一般市井小民也成為生命史研究的對象，以臺灣日治後期、中國八年抗戰與國共內戰，直至國民政府遷臺等歷史大轉彎，其身處的特殊歷史情境為背景，論述如何牽動甚至改變了小老百姓的命運。這二篇論文的報導者均是研究者的親人，亦曾擔任軍職。首先，劉道一是以爺爺劉添木在日本政府皇民化政策下，於二戰期間擔任臺籍日本兵，遠赴南洋作戰再返回臺灣，並二次移民至花蓮落腳的生命歷程。[38]

　　另一篇論文的報導人幾乎落在同一個年代，身處空間則在中國，黃登宇以擔任陸軍軍官的父親黃錫田為主述，[39]黃錫田參與過對日抗戰與國共會戰，撤守臺灣後還到金馬前線打八二三砲戰，臺灣成為他的第二故鄉。二位年齡相仿，曾為「國」征戰的青年，在人生後半場成為生命史研究者主角，研究論文提供歷史書寫很好的對照。尤其在政黨傾向，劉添木一直是民進黨的支持者，而黃錫田則在 2000 年（民國 89 年）陳水扁當選總統時，激動的老淚縱橫，擔心戰事再起。

　　上述兩篇研究的生命史傳主，與林道生大約處於同世代，生長環境不同，有了截然不同的境遇。雖然他們人生的下半場均在花蓮落腳，早年的「國家」認同，影響日後迥異的政黨政治思維。提醒筆者在研究時，如何觀察成長背景、生命歷程對於傳主的影響力。

---

[38] 劉道一，〈戰爭、移民與臺籍日本兵：以劉添木生命史為例〉（花蓮：國立東華大學鄉土文化學系碩士在職專班論文，2009）。

[39] 黃登宇，〈跨越海峽的紀錄──位專籍軍官的生命史〉（花蓮：國立東華大學臺灣文化學系碩士論文，2011）。

　　綜觀文獻類型與走向不難發現，生命史研究選擇對象，在社會上之身分跨越許多面向，且著重於平時不易被聽見聲音的人物，即使是一般認定知識分子的學校教師，出自於個人環境或性別等差異，面對教職專業也有令其困擾，甚至衝擊職涯的波折需克服。

## 二、藝術家生命史研究

　　與本文之研究人物屬性最為接近的，為詹倩宜的〈劉燕當音樂生命之研究〉，劉燕當 1928 年（民國 17 年）出生於中國，曾任職政工幹校，為臺灣音樂學者與音樂教育家，透過自學，從音樂研究、音樂史到音樂美學等三個研究階段，並開展個人音樂美學藍圖，首開臺灣音樂美學研究風氣。作者從劉燕當生命史，擴及臺灣社會、歷史脈絡，探求 1950 年代以降臺灣音樂史實。

　　本文之研究者具音樂背景，論文中分析音樂本體的研究，並從作曲、演奏、欣賞等三部分的音樂美學實踐，闡述劉燕當對音樂美學的理念，最後歸納劉燕當的音樂美學特質是以和為美的審美意識，以及音樂與生命境界的提升。受到生長的時代背景，劉燕當認為音樂必須是富有「民族精神」的，意即發揚中華文化。劉燕當不是作曲家，專長在於音樂教育，其強調音樂對社會的教化功能，及中國美學追求美與善的統一，是一種超越自然的「天人合一」境界。

　　這篇論文雖取徑生命史研究，檢視研究者分析之文本資料，以劉燕當歷年發表之文章為主，另有劉燕當授課錄音資料，以及

研究者與劉燕當 2 次往返書信內容，口述訪談有 2 次電話訪談和 2 次面訪，其餘口述者為劉燕當之同事或學生。文字資料大多圍繞在對於音樂、美學教育等的專業領域，口述重點則為人生各階段選擇之緣由，例如：撰寫中央日報專欄的動機、生命經驗、政工幹校、師大附中與輔仁大學的開課歷程等。[40] 可能受限於劉燕當之約訪不易，嚴格說來，生命口述資料不夠深入，無法更深層理解生命史傳主內心轉折。

王潤婷的〈生命史在演奏藝術家研究上的應用〉，[41] 則偏向研究方法的基本理論分析，由現象學、詮釋學，以及人對「人」的研究，討論向來隔了舞台空間界限的演奏家，很少被作為研究對象，他們詮釋作曲者的意向，卻是經由他們的心理層面再藉由身體轉譯，演奏出的音樂再被觀眾以自身的認知詮釋，重重的轉譯之間，若能透過生命史研究，將更能理解這群很少用話語傳達想法的人，他們藝術形成淵源和生命歷程，如何影響音樂演奏特質。

王潤婷的論文中，提到中西方異曲同工的論點，一為莊子觀魚，人可以由體驗，用生命體驗生命，由生命內在的理解去「詮釋」人存在的意義。而高達美（Gadamer）認為，要進一步重視理解背後的「視域」，理解的過程是「視域的融合」。因為人活在傳統中，也活在現代裡，傳統思想的遺蹟與現代生活的視野同時影響研究者的理解與詮釋的過程，且與被研究者的作品相互交融。

---

[40] 詹倩宜，〈劉燕當音樂生命史研究〉（臺南：國立成功大學藝術研究所碩士論文，2012），頁 209-218。

[41] 王潤婷，〈生命史在演奏藝術家研究上的應用〉，《藝術學報》第 90 期（2012 年 4 月），頁 189-208。

研究者必須離開自己進入對方的境域，對被詮釋者的認識逐漸改變，因著理解的發生，使人對自己的認識有了改變。[42]

## 三、臺灣音樂史專書

臺灣音樂史歷程的相關專書，作為本研究理解林道生在臺灣現代音樂發展過程中，相互參照的依據。呂鈺秀等人編著的《臺灣音樂百科辭書》，[43]一方面具有工具書的索引功能，該書集結臺灣音樂各專門領域者解析條目，林道生亦參與撰文工作，對非音樂科系背景的筆者而言，本書有助於掌握臺灣音樂發展之脈絡。

簡巧珍所著《20 世紀 60 年代以來臺灣新音樂發展之軌跡》，對於 1960 年代至 2000 年，臺灣整體音樂環境、重要音樂家介紹、各年代音樂風格轉換等，有精闢論述。簡巧珍認為，1960 年（民國 49 年）以降，臺灣作曲家的音樂特色是：充滿民族文化意識。雖然隨時代不同，音樂用語轉換，擷取民族手法因人而異，縱使前衛作品亦然，從音響風格、結構思維，或哲學的聯想，中國文化的內在傾向基本上沒有改變。[44]這種現象源自於倡導現代音樂創作技法的許常惠和史惟亮，強調「以創作民族音樂為中心思想」，儘管時代潮流沖淡了濃度，但那個時期播下的種子，仍以不同型態開花結果。[45]

---

[42] 王潤婷，〈生命史在演奏藝術家研究上的應用〉，頁 198-199。
[43] 呂鈺秀等編，《臺灣音樂百科辭書》（臺北：遠流出版公司，2008）。
[44] 簡巧珍，《20 世紀 60 年代以來臺灣新音樂發展之軌跡》（臺北：美商 EHGBooks 微出版公司，2012），頁 269。
[45] 簡巧珍，《20 世紀 60 年代以來臺灣新音樂發展之軌跡》，頁 269。

　　臺灣音樂史籠統概括的論述，並未觸及作曲家內在、現實的動機，僅就臺灣 1960 年以後，音樂作品表層的現象觀察。筆者並不否定簡巧珍專業之分析，而她的論點的確提供筆者觀察林道生作品流變的重要參考。生命史可貴之處，即為「重建社會的工具」，作曲更是相當著重個人情感和意念的創作，而林道生的音樂生命史研究，或可提供臺灣音樂史內涵另一個思考途徑。

## 四、林道生之相關文獻

　　對於林道生之生平記述較多的，是由國立東華大學所出版的《東臺灣藝術故事音樂篇》，洪于茜撰寫〈花蓮作曲家的故事〉一文，概述林道生童年受日本教育的音樂課經驗，就讀花蓮師範學校簡易師範科期間，跟隨音樂啟蒙老師張人模展開原住民歌謠記譜，以及為師長照顧宿舍而獲得抄譜與練習鋼琴等過往，內容也披露林道生作曲之路的挫折、轉折與突破。本文為林道生提供資料並校對，是介紹其生平較為詳細的專書。[46]

　　此外，本書並收錄林道生音樂啟蒙恩師張人模在花蓮的音樂創作事蹟，相關資料亦為林道生提供，包括張人模出版的原住民合唱曲樂譜，有助於本研究建構花蓮音樂史的一環，並且在現有民歌採集的歷史論述之中，發掘未被注意到的原住民音樂採集記錄。

---

[46] 洪于茜，〈花蓮作曲家的故事〉，收錄於彭翠萍等著，《東臺灣藝術故事音樂篇》（花蓮：國立東華大學，2009），頁 19-35。

　　以林道生為研究對象的碩博士論文中，陳佳宜將 1999 年錢善華、林道生採集水璉、月眉、光榮部落南勢阿美豐年祭 Ilisin 之田調資料，進行數位化典藏。本論文偏向實務應用操作，將文字、影像、聲音等資料，詳述數位化轉檔步驟和過程，除紙本論文外，並有影音光碟成果。[47]其中，陳佳宜針對林道生如何進行部落採集的訪談，以及他在南勢阿美的音樂和傳說等研究成果，可作為本研究之基礎資料。

　　魏小慈透過《飛天舞》、《馬蘭之戀》、《煙霄引》三首舞蹈意象的箏曲，研究現代創作思維，並藉由演奏發表與創作者對話。魏小慈分析，意象是藝術家融合主觀意識和情感，於作品表現的意境，林道生以阿美民謠創作的《馬蘭之戀》箏曲，則展現作曲家豐富的想像力，產生吸引人、激勵人的力量。[48]

　　簡玉玟之碩士論文〈林道生歷年代表作品十首合唱曲研究與指揮詮釋〉，本研究是以臺灣合唱曲發展之歷史為背景，繼而聚焦於林道生之音樂創作歷程與風格，並挑選十首不同時期、具代表性之合唱曲進行分析及指揮詮釋之要點。簡玉玟認為，林道生不拘泥於單一創作風格、曲調、旋律，身邊人事物均是靈感泉源。[49]

---

[47] 陳佳宜，〈南勢阿美 Ilisin 豐年祭田野檔案之數位化保存：以 1999 年錢善華、林道生採集的水璉、月眉、光榮部落為例〉（臺北：國立臺灣師範大學民族音樂研究所多媒體應用組碩士論文，2010），頁 i。

[48] 魏小慈，〈與舞蹈意象有關的現代創作箏曲探討：以《飛天舞》、《馬蘭之戀》、《煙霄引》為例〉（臺北：中國文化大學音樂系中國音樂組碩士論文，2012），頁 96-98。

[49] 簡玉玟，〈林道生歷年代表作品十首合唱曲研究與指揮詮釋〉（花蓮：國立東華大學音樂系碩士論文，2016），頁 25。

　　本論文為音樂系修習指揮之論文型態，因此偏重音樂專業之呈現，包括：十首合唱曲之譜例、各段體之演唱聲部的表現、速度等。作者附註與林道生之訪談逐字稿，提及學習音樂的過程、創作的第一首曲子、創作的第一首合唱曲、最滿意的創作等，輔助作者理解作曲家之生平背景。較為可惜的是，作者並未將口訪內容與列舉的十首合唱曲創作有進一步的關連陳述。再者，合唱曲為林道生創作型態之一，無法涵蓋音樂生命歷程的整體觀，不過，這些逐字稿資料確能提供本研究參考。

## 第四節　章節架構與研究限制

### 一、章節架構

　　本研究架構分為五章，第一章緒論，說明研究背景、研究方法、文獻回顧。第二章至第四章將林道生之生命史區分為三個時期，劃分準則是以音樂創作主軸為分野。

　　第二章「兩個國族教育的思想啟蒙」，記述林道生的家庭背景，父母親如何從彰化原鄉搬遷至花蓮，日治後期推動皇民化政策，林道生進入國民學校接受日本教育；國民政府接收後，臺灣全面中國化的教育政策，以及他在師範學校就讀的過程。在林道生的求學階段，兩種國族主義下的教育體制，對於作曲家的影響。

　　第三章「愛國歌曲和現代音樂創作」，以 1950-1980 年代，臺灣被納入國共延長戰線，國民黨挾國家機器操控軍中文藝，作為

「反共」的宣傳工具，高額獎金和政治正確役使下，反共/愛國歌曲成為臺灣獨特的音樂發展。另一方面，現代主義以文學、音樂、美術等形式移入臺灣，1960 年（民國 49 年）許常惠在臺灣舉辦第一場個人作品發表會，被視為現代音樂的開端，「亞洲作曲家聯盟」的成立，直接促成作曲家們大膽嘗試新曲風，強調個人情感和前衛技法的音樂創作。

林道生多次在國軍文藝獎獲得佳績，創作多首具有「反共抗俄」意識的歌曲；然而，他也加入「亞洲作曲家聯盟」，於國際作品交流場合發表現代音樂作品。這段時期呈現迥異的創作風格，反映時代氛圍和個人選擇的拉扯，實則是本研究饒富興味之處。

第四章「民族音樂中的他者與自我」，視角落在林道生的民族音樂與歌謠作品。臺灣的民歌採集運動於 1966 年（民國 55 年），由史惟亮和許常惠發起，此後民族音樂亦為許氏所倡導。隨著 1980 年代後期解嚴，臺灣本土意識抬頭，臺灣主體文化的消逝與復振，成為文學、音樂等藝術創作題材。林道生任教玉山神學院後，投入原住民族歌謠和神話採集、記錄，並創作原住民藝術歌曲，以室內樂、交響曲等曲式為傳統歌謠開展新風貌，成為後期作品主力。

第五章結論，由筆者進入林道生音樂生命史研究過程，研究者和研究參與者之間，如何進行主體性的對話。除了在林道生口述文本呈現其對各類創作背景的論述，回應大歷史中「戰爭期世

代」的個人處境；筆者試圖歸納主體性互動下，如何逐步建構生命圖像，這段「視域融合」的歷程，又重建了何種社會樣貌。

　　本文之年代書寫以西元紀年為主，括弧內之年號則依臺灣當時統治政府之紀年，以利參照。另樂曲符號使用，參照《臺灣音樂百科辭書》，單曲歌名以〈 〉表示，如〈馬蘭姑娘〉，多樂章之曲目以《 》表示，如《馬蘭姑娘鋼琴協奏曲 II 》。[50]在此一併敘明。

## 二、研究限制

　　本研究以作曲家林道生之音樂生命史為主題，然筆者所學並非音樂專業相關，限於研究專業不足，因此本文提及之林道生作品分析，僅能就林道生書寫之樂曲解說，或他人撰寫之樂曲分析來作討論，無法如音樂科系提出譜例等進行細緻的探究。

　　再者，論文之有限篇幅並無法完整呈現其跨越 80 年的生命文本，且林道生創作之樂曲將近千首，音樂譯文或單篇散文數量龐大，無法逐一列舉與討論，本文僅針對歷史脈絡下，可反映時代氛圍或彰顯個人獨特風格之作品，作為對話文本。

---

[50]　呂鈺秀等編，《臺灣音樂百科辭書》，〈凡例〉，頁 13。

# 第二章　兩個國族教育的思想啟蒙

　　楊照在《馬奎斯與他的百年孤寂：活著是為了說故事》分析「魔幻寫實主義」的社會背景：

> 20 世紀新興的極權主義政權，統治者用國家的力量，塗抹掉
> 一段共同的經驗和記憶，明明發生過的事情，大家一起都忘
> 了，因為別人都忘了，以至於還記得的人，也隨而懷疑自己
> 的記憶。[51]

　　因著《百年孤寂》，因著賈西亞‧馬奎斯的寫作手法，拉丁美洲成為「魔幻寫實」的代言，然而，20 世紀的臺灣，並沒有倖免於「魔幻寫實」的境遇。

　　首先是日本帝國主義在臺灣厲行「皇民化」，1945 年（民國34 年）取而代之的國民政府，以軍事接管的強勢作為要將臺灣「中國化」；接續而來的中華民國蔣介石政權，藉由美國與蘇聯、中國共產黨的抗衡，將臺灣作為共產與民主陣營角力的支點，挾著強大資本主義的美國帝國主義勢力延伸到臺灣。

　　楊照認為，「真實發生的事，轉而變成虛幻，無從證明的記憶，成了魔幻」、「真實與魔幻兩者同時呈現，顯示其交纏辯證關係，才能碰觸到這樣一個記憶被控制、真實被反覆改造的社會，才能夠探索其內在的荒謬性，以及荒謬性內涵的意義。」[52]筆者認

---

51 楊照，《馬奎斯與他的百年孤寂：活著是為了說故事》（臺北：本事文化，2011），頁 174。
52 楊照，《馬奎斯與他的百年孤寂：活著是為了說故事》，頁 175-176。

為，閱讀林道生述說生命史，將上述這段話作為參照，更能接近
生命史傳主所處的臺灣社會，進而理解其口述的內心世界。

## 第一節　皇民化的童年與國民學校

### 一、彰化原鄉的林氏家族

　　林道生 1934 年（昭和 9 年）出生於今彰化市北門口一帶，林
家是地方上的名門望族。祖父林濟川畢業於日治時期臺灣總督府
國語學校，在彰化經營富士布料行、源海利商行、マル林運送店、
甘泉涼水工場等四家店，這幾間店的店徽均以「㊑」為商標。林
濟川在地方亦熱心公益，例如曾出資贊助地方消防設備受到當地
人的推崇。

> 日據時期[53]祖父眼見市區新建的五層樓房屋增加，消防隊原有
> 的消防車噴水只能到三層樓，造成打火救災的困難，而從日
> 本購買新式消防車贈給消防隊。之後每當高樓失火，這一輛
> 水箱蓋上掛著「㊑」字的救火車一出動，街道兩邊的圍觀者
> 莫不拍手叫好，知道高樓的火很快就會被撲滅了，一時成為
> 佳話。[54]

　　林道生之父林存本（1902-1947）小學畢業後，北上就讀淡江
中學，之後負笈上海就讀政法大學主修哲學。當時日本與中國關

---

[53] 日本統治臺灣期間，本文以「日治時期」稱之，惟為尊重並忠實呈現生命史傳主之口述
與資料內容，引文時均以原用詞表示。

[54] 林道生提供文稿資料，〈往事回首一、二〉，2014 年 11 月 26 日。據林道生所述，有關祖
父和父親的大多數記事，均由母親鄭輕煙身後留下的〈寡母手記〉而來。

係緊張，林存本與中國知識分子往來，家中頻遭日人較多的監督察看，數度要求他返臺未果，最後以其父林濟川病重將他召回。

返臺期間，林存本家人安排他與彰化一位望族女子相親。緣份總是奇妙的，相親後，林存本在友人家結識曾就讀於彰化高等女學校的鄭輕煙（1909-2002），兩人幾次書信往返後訂婚。鄭輕煙年幼時，因父母早逝寄養在舅父家，養女出身，與林家大家庭的家世背景落差太大，兼以雙方家長均有異議未能馬上結婚。林存本再度前往上海、日本等地。隨後，中國與日本多次發生零星戰事，緊張情勢升高，林存本並未完成大學學業，回鄉與鄭輕煙完成婚禮。[55]

成家後，林存本在家人安排下，承接源海利商行的經營，讀書人終究對經商興趣缺缺，全權交給夥計打點。林存本熱衷文學創作，多次於報刊以筆名老塵客等發表作品，[56]並欲擔任《臺灣新文學》刊物編輯，[57]但家人亟力反對作罷。林存本無心經營商行，通常只待了上午，午後則在離家不遠處的賴和[58]家度過。賴和被推

---

[55] 伯恩，〈人生無憾：鄭輕煙女士的人間行腳〉，《東海岸評論》第 82 期（1995 年 5 月），頁 25-30。經向林道生求證，伯恩為其發表本文之筆名。

[56] 林存本在《臺灣新文學》，同時以「老塵客」、「存本」為筆名。

[57] 林道生提供之相關資料無法確定林存本當時原欲擔任哪一份刊物的編輯。1934 年（昭和 9 年）成立的「臺灣文藝聯盟」所發行的《臺灣文藝》，創刊號所附的文藝同好者氏名住所一覽有林存本的資料；不過，1936 年（昭和 11 年）由楊逵、楊守愚等人負責編輯的《臺灣新文學》，彰化文藝人士為重要寫作主力，楊守愚日記中並多次提到與林存本之交遊。推測林存本可能曾有意將工作重心投注於《臺灣新文學》之編務。

[58] 賴和（1894-1943），原名賴河，字懶雲，彰化市人。筆名有懶雲、甫三、安都生等。幼時曾入私塾接受漢文教育，1909 年（明治 42 年）進入總督府醫學校就讀。1914 年（大正 3 年）畢業後，曾赴廈門博愛醫院服務。1919 年（大正 8 年）返臺開設「賴和醫院」，開始投入新文學創作。1923 年（大正 12 年）因投入文化協會活動，在「治警事件」中被捕。1925 年（大正 14 年）發表臺灣文學史上第一篇白話散文〈無題〉，隔年發表白話小說〈鬥鬧熱〉。1934 年（昭和 9 年）臺灣最大的文學社團「臺灣文藝聯盟」創立，賴

崇為「臺灣文學之父」，林存本與他志趣相投，談論的話題多圍繞在時政與文學。林存本亦與負責《臺灣新文學》編務工作的楊守愚[59]相交頗深，《楊守愚日記》提及常至林存本住處聊天、相約到市區走逛、或中秋節與幾位文壇友人定期有「觀月會」等。

　　楊守愚的幾篇日記，可以看出林存本對文學與經商的態度。其中，林存本曾為上海中醫書局，將日文版中醫書籍《梅花無盡藏》翻譯為漢文，央請楊守愚協助校對。[60]翻譯工作完成後，對方給的報酬僅有 30 本書，令楊守愚感慨萬千：

> 存本君來，告訴我以梅花無盡藏漢譯本，上海中醫書局雖答應出版，但，報酬卻只有原書卅冊。

> 徵諸這一例，無名作家的被蔑視，也就不難想見了。莫怪文學青年，時有向隅之歎！[61]

　　1936 年（昭和 11 年）臺灣總督府打壓漢文之下，楊守愚常為收不到漢文稿件憂慮：「臺灣新文學界之漢文陣，很不幸的，執筆者十之七八都是徬徨於飢餓線上的，為追逐麵包，以致無心執

---

和被推舉為委員長。1941 年（昭和 16 年）再度被捕入獄，1943 年（昭和 18 年）病逝。文學作品採寫實主義，洋溢民族情感與人道主義，被譽為「臺灣文學之父」。摘自吳密察監修，《臺灣史小事典》（臺北：遠流出版公司，2000），頁 147。

[59] 楊守愚（1905-1959），本名楊松茂，彰化市人。筆名有守愚、洋、翔、Ｙ生、村老、靜香軒主等。父親為前清秀才，受其父影響，具有堅實的漢學基礎。畢業於彰化第一公學校，1929 年（昭和 4 年）開始創作，1934 年（昭和 9 年）參加「臺灣文藝聯盟」，次年參與《臺灣新文學》編務。二次世界大戰結束後，任教於臺灣省立工業職業學校。楊守愚與賴和、陳虛谷、楊樹德等人相交至深，作品充滿對社會底層人物的同情與關懷，是臺灣新文學運動多產的作家，計有短篇小說 30 餘篇、新詩數十首等。摘錄自吳密察監修，《臺灣史小事典》，頁 151。

[60] 楊守愚 1936 年 8 月 8 日、8 月 10 日之日記。許俊雅、楊洽人編，《楊守愚日記》（彰化：彰化縣立文化中心，1998），頁 53-54。

[61] 楊守愚 1936 年 10 月 21 日之日記。許俊雅、楊洽人編，《楊守愚日記》，頁 82。

筆。」[62]政治壓力、社會大眾的識讀習慣和臺灣總督府推行「國語教育」〔按：日語〕等因素，造成漢文創作缺乏市場。不過，林存本幾乎全以漢文寫作，反映他對民族文化的堅持。

趙勳達分析《臺灣文藝》與《臺灣新文學》的分立，使臺灣文壇出現地區性集團多有特定支持個別刊物的傾向，而擁有賴和、黃病夫、楊守愚等文壇重量級人士的彰化地區，則為《臺灣新文學》的主力之一。[63]《臺灣新文學》風格，與較早創辦的《臺灣文藝》相比，前者納入大量日本左翼作家，所表現出來的左翼性格尤其明顯；[64]並且積極讓漢文與日文作品篇幅作等量分配，甚至推出「漢文創作特輯」，而遭來總督府禁止發行的處分。[65]從民族文化觀點來看：

> 漢文的使用，甚至是漢文存在的事實在殖民地臺灣的語境中，
> 是最為鮮明的「文化表徵」（culture representations），它刺激
> 了和漢血緣的差異。臺灣總督府深諳漢文存在的意義，屢屢
> 採取扼殺漢文的手段。[66]

趙勳達認為，臺灣作家在有意無意間，於文學作品中加入政治性的象徵符號，是「高度結構化的『情感結構』下的產物」。[67]

---

[62] 楊守愚 1936 年 6 月 9 日之日記。許俊雅、楊洽人編，《楊守愚日記》，頁 27-28。
[63] 趙勳達，《《臺灣新文學》（1935-1937 定位及其抵殖民精神研究）》（臺南：臺南市政府，2006），頁 130-131。
[64] 趙勳達，《《臺灣新文學》（1935-1937）定位及其抵殖民精神研究》，頁 130。
[65] 趙勳達，《《臺灣新文學》（1935-1937）定位及其抵殖民精神研究》，頁 131。
[66] 趙勳達，《《臺灣新文學》（1935-1937）定位及其抵殖民精神研究》，頁 317。
[67] 趙勳達，《《臺灣新文學》（1935-1937）定位及其抵殖民精神研究》，頁 317。

上述臺灣文壇的粗略描繪，[68]用意在於認識林存本交遊往來的文士背景，以及其身處的環境，有助於後續理解林道生所受的家庭教育。

相較於熱切投注文學領域，林存本對於源海利商行的經營，則顯得意興闌珊：

> 自那天一直到了現在，還不到海利店裡去〔按：應為源海利〕，甚至老躺在床上，竟連房門也不出一步。[69]

> 他總說：躺著舒適。要不是他有這壞脾氣，前年何至被他店裡的經理消費了整萬塊，而幾乎把源海利關門大吉。[70]

1940 年間（昭和 15 年），林存本因病住院數月，商行又因經營不善而倒閉，遂興起到後山重新開始的念頭。上游廠商泉利組合負責人郭華洲，在東部設有花蓮港出張所，向林存本提議到花蓮任職，同時提供一間宿舍作為員工福利。同年 7 月，林存本第三個女兒月姬剛滿月，林氏夫婦便帶著 6 名子女[71]搬到花蓮港街（同年 10 月升格為花蓮港市，今花蓮市），住處位於北濱，林道生當年 6 歲。

---

68 1935 年「臺灣文藝聯盟」發行之《臺灣文藝》，因張深切與楊逵對當時臺灣特殊環境的文學觀不同，引發意識型態之文學路線之爭，後續才有《臺灣新文學》創刊。此非為本文探討內容，故不詳細敘明。

69 楊守愚 1936 年 5 月 7 日之日記。許俊雅、楊洽人編，《楊守愚日記》，頁 13。

70 楊守愚 1936 年 10 月 31 日之日記。許俊雅、楊洽人編，《楊守愚日記》，頁 23。

71 當時林存本夫婦已有 7 名子女，依年紀次序為長男蘭生、次男詒謀、長女月雲、三男道生、四男南生、次女月代、三女月姬。次男詒謀過繼給林存本之弟，當時並未與父母遷居東部。

## 二、移居花蓮港的家庭教育

林玉茹觀察國策會社臺灣拓殖株式會社（以下簡稱臺拓）在東臺灣移民事業的轉向，她認為，施添福稱日治時期之東臺灣為「移住型殖民地」的「第二臺灣」，臺灣總督府將東部大半土地納為官有地，作為日本人移入基地，成為日本人心中的「新故鄉」。然而，這項移民政策在 1937 年（昭和 12 年）至 1945 年（昭和 20 年）終戰，受到戰時東部開發與軍需產業的影響，臺拓僅在東部進行本島人移民事業，成為日治時期東部規模最大的本島人農業移民；其次，臺拓的東部本島人移民事業，也有向南洋擴張的試驗性移民的目的。[72]

1939 年（昭和 14 年）10 月，花蓮港築港第一期工程竣工，並於開港典禮後通航，隔年，築港第二期擴建工程展開。港灣的完成，使東部對外聯絡多了海運。每晚 9 時從花蓮港出帆，隔日凌晨入基隆港，計一週可達 6 回，一年可達 3 百多回以上。[73]加上南迴公路通車，對東部開發注入吸引力，自由移民顯著增加。[74]1940年（昭和 15 年）10 月，花蓮港街升格為市，交通的便利性，使得產業生機蓬勃，城市發展蓄勢待發。

同時，日人匯集了基隆、蘇澳、花蓮港、新港等各地資金百萬圓，創設東部水產株式會社，並將本社置於花蓮港，計畫以花

---

[72] 林玉茹，〈軍需產業與邊區政策：臺拓在東臺灣移民事業的轉向〉，《臺灣史研究》第 15卷第 1 期（2008 年 3 月），頁 119。

[73] 張家菁，《一個城市的誕生：花蓮市街的形成與發展》（花蓮：花蓮縣立文化中心，1998），頁 126。

[74] 林玉茹，〈軍需產業與邊區政策：臺拓在東臺灣移民事業的轉向〉，頁 114。

蓮港為東部漁業基地來推廣漁業，並充實陸上的漁業設備。[75]日本政府也召募漁業移民，1939 年（昭和 14 年）12 月 9 日第一批官方召募的日籍漁民移住於米崙（今美崙），並舉行移住典禮。[76]整體而言，花蓮雖處於後山，當時卻是日本政府亟欲發展為工業城市的南進基地。由上述時代背景觀之，林存本移居花蓮，受到本島人移民事業大環境與東部漁業發展的影響。

　　林存本來到花蓮，於批發漁貨的泉利組合花蓮港出張所任職總務。為了讓林家在後山安頓，負責人郭華洲提供緊臨公司的小空間作為宿舍。他們居住的北濱，離花蓮港不遠，往東一條街外，即是臨港線鐵道，主要輸運築港至花蓮港車站與南邊海岸站之間的貨物、行旅。住家南邊依序是通往市區的入船通、黑金通。黑金通的起點，是當時東線鐵路（即臺東線鐵道）花蓮港車站，以及鐵道部花蓮港出張所，周邊則為鐵道部員工宿舍、旅店等。

　　童年的成長環境，對於一個人心智的長成和形塑，勢必有一定程度的影響，家庭教育更對未來生涯埋下深遠的因子。出身於書香門第，林存本讀書人的形象，從子女命名即可窺知。

> 我叫林道生，難產生的「顛倒生」，我是腳先出來的。但是我
> 父親是讀書人，他有學問所以取同音，取論語「君子務本，
> 本立而道生」，意思很好不是嗎？還有一個難產的我大哥林蘭
> 生，也是一樣「蘭生」（臺語）難產生的。弟弟林南生是搬家
> 搬到南部生的，讀書人很麻煩，取名字都有一個來路，我兒

---

[75] 張家菁，《一個城市的誕生：花蓮市街的形成與發展》，頁 130。
[76] 張家菁，《一個城市的誕生：花蓮市街的形成與發展》，頁 131。

子是「弘毅」,「士不可不弘毅,任重而道遠」,彰化人很有學問。[77]

雖然戰時花蓮港街位居日本政府南進基地,由街升格為市,與彰化原鄉相較,有太多本質存在極大殊異。林道生舉了一句臺灣西部「前山」人描述花東的臺語打油詩:「後山住久半人番,住久生子人人番。」形容東部原住民族眾多,住久了因通婚關係,下一代也有原住民血統,也表達當時彰化親友不看好林存本移居花蓮。[78]1993 年(民國 82 年)日本作家司馬遼太郎訪臺,在花蓮由林道生負責翻譯,司馬氏與林道生的母親鄭輕煙見面時,鄭輕煙向司馬氏談到 1940 年(昭和 15 年)初到花蓮的心情:「在孩子心中,似乎是來到天涯海角的地方」,「忘不了那種像是遭到流放的悲哀。」[79]簡短的話語,道盡移民者對命運不確定的心境。熱衷文學的林存本,一方面經商失敗而喪志,加上可暢談理念的知音不易尋覓,變得鬱鬱寡歡。

> 我父親從彰化過來,店被人倒了,心情一定很鬱卒,我的叔伯都活到 90 多歲,只有我父親活到 44 歲,就是很鬱卒。晚上一定要喝酒,那時候沒有好酒,只有米酒跟太白酒,他喝的太白酒是比米酒還便宜的。[80]

---

[77] 林道生訪談,2014 年 11 月 26 日。

[78] 林道生提供文稿資料,〈往事回首一、二〉,2014 年 11 月 26 日。

[79] 司馬遼太郎著,吳慧娟譯,〈花蓮的小石子〉,《東海岸評論》第 84 期(1999 年 7 月),頁 35。

[80] 林道生訪談,2014 年 11 月 26 日。

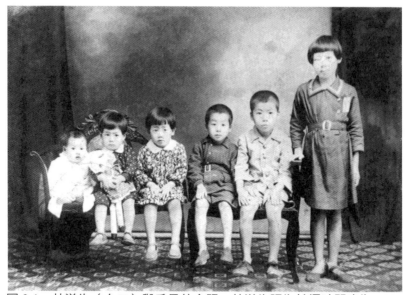

圖 2-1：林道生（右二）與手足的合照。林道生認為拍攝時間應為 1942
年（昭和 17 年）8 月。

資料來源：林道生提供。

　　事業不得志的父親，在林道生心中卻是值得崇敬與驕傲的榜
樣。他舉了幾個例子，說明北濱街的人對父親的推崇。太平洋戰
爭時，林存本對空襲疏散的判斷，展現不同於一般庶民的見解。

　　他在北濱是很有學問，美軍空襲什麼的，那時候很多人都會
　　跑來問他，「林桑」很有學問，他們都不曉得他有讀大學，都
　　說「這個林桑什麼都知道」。

　　我父親很聰明，疏散的時候說，什麼都不用帶，他只帶二大
　　包火柴，一包 12 盒，到了鄉下以後，要住在對方家裡就給一
　　盒火柴。對方就說「林桑我家給你們住」。為什麼？大家升火

都沒有東西了，火柴比什麼都寶貝，這是讀書人聰明的地方。[81]

林存本在花蓮的生活圈只限於工作和家庭，林道生認為，父親是典型讀書人，不喜與人爭論，林存本和鄭輕煙的夫妻相處也少有爭執。

父親從沒有對母親或我們惡言相向，讀哲學的人非常了不起，你會看不慣，我媽媽也會看不慣，「把你罵成這樣都不會應一句」。我爸回她：「你都罵不夠了，我就不要插手」。讀哲學的人讀得很徹底，世界看得很開，他從來沒和人爭執過。[82]

林存本與林道生父子的互動，常是在夜晚的談話，讓童年的林道生無形接受父親的思想。林道生談及在眾多兄弟姊妹中，林存本唯獨找他對談，顯示父親對他特別看重而感到驕傲。

他整天都在寫，就是這樣。辦公時也不和人家說話，就做自己的事，他話很少，但是到了晚餐以後，把我留下來話就很多了。和我聊天，我能和他應答得很好。後來在我媽媽的日記她也寫過：我知道道生這個孩子沒什麼問題，可以自立。我也喜歡聽故事，就留下來聽他說。他說的一種是古時候的故事，彰化的習俗、鄰居之類，一種就是時事方面的，社會上發生了什麼，他就可以說故事，他有講不完的故事。[83]

---

[81] 林道生訪談，2014 年 11 月 26 日。
[82] 林道生訪談，2014 年 11 月 26 日。
[83] 林道生訪談，2014 年 11 月 26 日。

在動盪年代，知識帶給人的，未必可以趨吉避凶。林存本的文學書寫，充滿對抗強權政治的意識型態，早就引來日本警察的監視，太平洋戰爭後期美軍空襲臺灣的一段「間諜」往事，讓林道生領悟到自己家庭「與眾不同」。

> 我們疏散三天，警察把我們找回來，很厲害，你疏散到哪裡警察怎麼找得到你。我們疏散到初音（今吉安鄉干城村），河邊有個認識的朋友，只三天日本人把我們找回來。「林桑林桑，北濱街你們不能疏散，你們是間諜」，當時居民都是各自疏散，我們一開始並沒有疏散，飛機沒有炸，炸了一兩個月，父親覺得不太對才疏散。我們疏散之後，北濱也沒有被炸過，日本人認為我們是間諜，我父親問為什麼我們是間諜？日本人說：「你們還沒疏散前，每天在屋頂曬棉被，美軍看到屋頂有棉被的記號就不炸北濱街」。整條街都沒人曬棉被，只有我家，日本人說觀察很久了，就是你們家。為什麼我家要每天曬棉被？我的小妹妹剛出生會尿床，當然每天曬被子。[84]

父親身為讀書人的背景，一方面受到街坊鄰居推崇，另一方面卻招致日本警察監視，讓童年的林道生感受正反兩極的對待。林存本為林道生埋下文學與思考的種子，母親鄭輕煙則是澆灌他體內音樂幼芽的園丁。做女紅、操持家務時，鄭輕煙會邊哼著小曲調，林道生非常喜歡跟在母親身邊聆聽。

---

[84] 林道生訪談，2014 年 11 月 26 日。林道生此處認為自家屋頂是曬最小妹妹的尿布，查證林道生手足的出生年月，最小的妹妹月玫生於 1945 年農曆 10 月。因此，二戰後期美軍空襲臺灣時，應是出生於 1944 年農曆 3 月的么弟晚生。

我第一個學的文學音樂，就是從母親那邊來的，常常她坐在裁縫車旁邊，母親就吟詩唱歌……彰化古時候傳的兒歌。有的很難，後來我才知道意思，她常唱一個「去年今日此門中，人面桃花相映紅，人面不知何處去，桃花依舊笑春風」（臺語），也是用吟詩的，她就講是什麼意思。後來我是看書才知道這些歌的意思。[85]

母親更是第一個注意到林道生音樂天分的「伯樂」。

年節家家戶戶會做年糕，浸泡好的糯米要用石磨磨成米漿。母親用一支長瓢舀起泡米的米水，倒進石磨圓孔，孩子們輪流推磨。磨米時必須在磨孔到自己面前時，舀米水倒入，即使是大人也容易被磨臂打翻水瓢，好奇的兄姐們也大多失敗。某次，我央求讓母親讓我嘗試，沒想到一試很順利，水瓢的米水沒有打翻。母親說：「道生的節拍很準，將來可以當音樂家」當時我不了解什麼「節拍」、「音樂家」，只是後來年節都是由我擔任舀米水的工作，比推石磨輕鬆，還可以一邊吹口哨、哼歌，很得意的樣子。[86]

## 三、皇民化政策的小學教育

林家寄住的北濱員工宿舍，後方有一條小徑通往花岡山（今花崗山），日本政府規劃為公園，設有游泳池，並有一座小型圖

---

[85] 林道生訪談，2014 年 11 月 26 日。
[86] 林道生提供文稿資料，〈往事回首一、二〉，2014 年 11 月 26 日。

書館。順著前方下坡小路（現在稱為樹人街），東側為日本佛教寺院東臺寺（今東淨寺），[87]西側是當時的朝日國民學校（今花崗國中）。再往西走，過了十字路口，是花蓮港病院（今衛生福利部花蓮醫院），對街則是以臺灣子弟為主的明治國民學校（今明禮國小）。這是林道生就讀小學的通學路線。

日本政府治臺初期，即引進近代學校（modern school），殖民政府認為對這塊新領土住民有教化統合的義務性和必要性，建立自小學到大學的學校體系。近代學校是現在西方教育主流模式，18 世紀隨民主國家出現而發展出來，其主要特色在於，以集體方式有效率教育出更多國民，並因應集體教學出現共同時間規範和教學進度。最重要的，近代學校與近代國民國家是同時出現的，教育是為國家而服務。[88]

長達半世紀的時間，日本殖民政府利用各種方式同化臺灣，教育則是政權合理化其形塑國民堂而皇之的手段。透過各級學校將日本國家意識和與日本國民意識強加灌輸給臺灣青少年。1937年（昭和 12 年）起的「皇民化運動」，更是舖天蓋地，從禁止漢文報紙、民間信仰、穿和服、改姓氏等一連串策略，並在各地設立皇民鍊成所，企圖以法西斯式的軍國主義思想將臺灣人塑造為「皇民」。[89]

---

[87] 日治時期花崗山分別有東臺寺與淨光寺，1947 年（民國 36 年）2 月合併為東淨寺，原淨光寺建築基地現已另作他用。

[88] 許佩賢，《殖民地臺灣的近代學校》（臺北：遠流出版公司，2005），頁 89。

[89] 黃英哲，《「去日本化」「再中國化」：戰後臺灣重建 1945-1947》（臺北：麥田出版社，2007），頁 15。

　　臺灣總督府於 1941 年（昭和 16 年）3 月頒布「改正臺灣教育令」。「改正臺灣教育令」將臺灣全島 150 所小學校和 820 所公學校全部改稱為國民學校。國民學校的教育目的，正如國民學校令第一條的規定「國民學校必須恪遵皇國之道，實施初等普通教育，並以培育國民基本資質為目的」。為著培養皇國忠誠馴良的國民，應該不分日臺人一律都在學校施行教育。[90]

　　1941 年（昭和 16 年）4 月 1 日，林道生 7 歲，正式進入明治國民學校就讀一年級。

> 我們上明治國民學校第一節課教的是，要有禮節，起立敬禮，教我們怎麼坐，手要放在哪裡；第二節要練習削鉛筆，老師會來檢查你鉛筆要削得像這樣，不要削到凹進去，筆芯要 0.4 公分長。寫毛筆的時候，墨磨了一個星期老師會檢查，墨條磨得斜斜的不行，要平的，有的人磨成斜的會被處罰。基本的各種行為都在修身課教。

> 當時沒有義務教育，所以要自費，不算很貴，一般家庭還是付得起，我父親堅持每個孩子都要去讀書，我們北濱街的孩子也大多有讀書，因為費用不貴，但不是義務教育。[91]

　　從林道生的回憶，小學教育展現當時國民學校重視修身課程，體育和音樂也有相當比重。他提到小學三年級會學習游泳，四年級柔道，五年級本來有劍道，因空襲停課而沒有學。而與他日後生涯緊密相關的音樂，則有改編自臺灣民謠填上日語的歌曲，戰

---

[90] 李園會，《日據時期臺灣師範教育制度》，頁 7。
[91] 林道生訪談，2014 年 11 月 26 日。

爭時期每天必須要唱的除了〈君が代〉，還有〈軍艦行進曲〉。[92]
林道生對一堂音樂課的往事記憶猶新，說明學校對音樂課的重視，
也影響他對課堂學習的重視：

> 第一次上音樂課，當老師要同學們打開音樂課本豎在桌上，
> 雙手扶著課本跟老師一句一句讀譜並學著唱時，我根本沒看
> 課本，只是跟著老師唱一兩次就會了，也沒注意到課本倒放
> 在桌上，五線譜都顛倒了。當唱完第二次時老師站起來離開
> 風琴走了過來，同學們都不知道是怎麼一回事，但是心中都
> 有數，知道一定是哪個同學出紕漏了，沒想到老師走到我桌
> 旁，指著我倒豎的課本大聲罵著：「站起來，バカヤロウ（混
> 帳）！音痴！」同時一個巴掌已經打在左臉頰上，力道之大，
> 左臉頰竟留下老師的五道指痕，嚇得我趕緊站起來很用力地
> 回老師一句同學們受處罰時不可忘記的感謝語「はい，あり
> がとう！（是，謝謝）」。從此上音樂課都非常小心地聽老師
> 唱，認真學習。[93]

另一件影響未來人生學習態度的，是當時位在花岡山的小型
圖書館的二位館員。

> 是政府設的圖書館，放學時我都會到那裡借書，他會問你幾
> 年級，有系統的登記你的名字，設計你應該先看什麼書，這
> 本看完下星期或三天後還，就再建議借什麼，都替你登記好

---

[92] 當筆者拿出這二首歌的歌詞，林道生馬上能唱完整首曲子。林道生訪談，2016 年 5 月
25 日。

[93] 簡玉玟，〈林道生歷年代表作品十首合唱曲研究與指揮詮釋〉（花蓮：國立東華大學音樂
學系碩士論文，2016），附錄：訪問逐字稿，頁 221。

該讀的書。每本書有一張測驗表，有一些題目，是非選擇各5題，你看完書做這張測驗表，做完交給他批改。圖書館這二人很厲害，聯絡花崗國中〔按：朝日國民學校，日本子弟較多〕校長，跟各班說你們用的鉛筆不要全部用完，剩三分之一時就捐給學校，因為他們的鉛筆後面有黏著一個橡皮擦，我們買不起那種鉛筆。我們是買一大塊橡皮擦，但是會常忘掉或遺失，所以我們把橡皮擦挖一個洞用一根繩子綁在鉛筆上，寫字時橡皮擦會晃來晃去。所以日本小朋友用的那種新式鉛筆，對我們就很寶貝，為了拿到那種橡皮擦，大家就去看書。看了之後考試，70 分以上就給我一支鉛筆。[94]

林道生笑稱這種「現代化鉛筆」是很大誘因，那時他每星期讀一、兩本書，就是為著鉛筆，書籍都是日文的，內容不限日本故事，也有臺灣本地文史。如此養成的閱讀習慣，一直持續到今日。筆者做研究過程，林道生還會熱心提供相關領域書目，並大方的借閱藏書供筆者參考。

日語使用和日文學習，占據林道生小學階段不小的比重，雖然林存本要求回到家必須使用臺語，畢竟，當時社會日語使用的普及性，已非家庭力量得以制衡。以下的文獻資料，說明當時臺灣社會的語言狀態。1942 年（昭和 17 年），全臺日語普及率已達 60%，臺灣當時可說是日文的世界，不要說國語，就連自己祖先的話，也不是三十歲以下年輕人的共同語言。[95]文學家葉石濤接受學

---

[94] 林道生訪談，2014 年 11 月 26 日。
[95] 許雪姬，〈臺灣光復初期的語文問題〉，《思與言》第 29 卷第 4 期（1991 年 12 月），

者許雪姬訪問時就提到，他本人甚至連臺灣話也不會說，因此斷言戰爭結束時，有三分之二的臺灣人已經日本化。[96]

另一個必須注意的是，臺灣總督府的「皇民化運動」，期使臺灣人和在臺日本人皆能馴化為「皇民」，然而，實際社會的人群互動，在林道生的記憶裡，臺、日籍人口居住的區域就有明顯的地理分界。

> 我們住北濱，北濱日本人多的原因是橋過去都是日本人，美崙溪北岸。花中〔按：花蓮高中〕前面那一整排房子都是日本宿舍，花中左邊亞士都（飯店）那裡是鐵路局的，老師的宿舍是在上面。都有松樹的，那是港務局的；再往上的有籬笆的，是氮肥廠的宿舍。整個美崙都是日本人的宿舍。更生報附近都是鐵路局宿舍，範圍非常大，他們房子都是有籬笆的，佔地大。我們住的鐵路橋以南，到目前的殯儀館〔按：花蓮市立殯儀館，位於南北濱交界〕，都叫北濱，都是漢人，唯一一間日本人的就是北濱派出所，在靠近海的地方，現在海岸路〔按：海濱路〕第一棟就是。[97]

而孩子們的遊戲群體，也可看出「內地人」〔按：日本人〕與「本島人」〔按：臺灣人〕存在著差異。

> 在花崗山玩，有日本小孩，我們一看就知道那是日本小孩。因為穿短褲，白上衣穿鞋子，在那裡很快樂地玩球。還有一

---

頁 158。
[96] 許雪姬，〈臺灣光復初期的語文問題〉，頁 158。
[97] 林道生訪談，2015 年 7 月 10 日。

種是打赤腳的，上身打赤膊，穿褲子的是漢人小孩，北濱街
的小孩；另外是從南濱過來，阿美族的小孩，有穿很小的短
褲，騎在牛背上，阿美族每家都有養牛，南濱的草吃完了要
等草長，三五個人就把牛騎到花崗山吃，這裡很多草，他們
就會唱歌。三個族群不會交談，也不可能互動。[98]

這段敘述，還有另一個線索，林道生對阿美族小孩的印象是
「他們就會唱歌」。及至 1945 年（民國 34 年）國民政府接收臺
灣後，父親的公司宿舍遷移到軒轅路上，林道生常在週末到當時
的花蓮火車站，看著鐵道旁工作的阿美族人，邊工作邊哼唱「伊
呀那魯灣哦海呀」，他形容「那歌謠、那歌聲真是好聽，尤其是
那奇特、特殊的歌詞是我以前從來沒聽過的」。[99]這些有關兒時的
口述，是傳主特別強調他與原住民族歌聲/音樂的第一次接觸。

## 第二節　去日本化與花蓮師範學校時期

### 一、國府接收與二二八事件

1943 年（民國 32 年）二次大戰後期，中、英、美三國領袖在
埃及舉行開羅會議，會後發表宣言：日本「竊取」中國的領土如
滿洲、臺灣與澎湖群島都應歸還中華民國。《開羅宣言》決定了
戰後由中華民國接收臺灣的大方向。國民政府（以下簡稱國府）

---

[98] 林道生訪談，2015 年 7 月 10 日。
[99] 林道生提供文稿，〈往事回首一、二〉，2014 年 11 月 26 日。

委員長蔣介石於 1944 年（民國 33 年）設置「臺灣調查委員會」，派陳儀為主任委員，調查臺灣的實際狀況，為接收做準備。[100]

　　1945 年（昭和 20 年）8 月，盟軍接受日本投降。盟軍最高統帥麥克阿瑟將軍於日本正式表明投降後，發布「在中國、臺灣與越南北緯 16 度以北地區之日本全部陸海空軍應向中國戰區最高統帥蔣介石將軍投降」，臺灣在此情況下，由蔣介石派員接管。[101]國府接收臺灣，8 月 29 日，陳儀被任命為戰後初期臺灣的最高統治機關—臺灣省行政長官公署的行政長官，9 月 7 日接收臺灣。[102]行政長官公署的任務之一是「文化重建」，即是「國語」的推行。

　　1945 年（民國 34 年）「臺灣調查委員會」提出「臺灣接管計畫綱要」，針對語文部分作出的建議，包括國語普及計畫和日文的處理。前者在於確定國語普及計畫，逐步限期實施，中小學校以國語為必修科，公教人員應該首先遵用國語，各地原設之日語講習所，[103]改為國語講習所等。同時，接管後之公文、教科書等禁用日文，日本占領時期的報刊、電影等，有詆毀中國、國民黨或曲解歷史者，予以銷毀。[104]

---

[100] 陳鴻圖，《臺灣史》（臺北：三民書局，2013，修訂五版），頁 105。

[101] 陳鴻圖，《臺灣史》，頁 106。

[102] 陳鴻圖對於國府接收過程作了詳盡說明：國府並未依「臺灣接管計畫綱要」進行接收，而是實施黨政軍統一接收管理，不在臺灣設「省」，而是設置「行政長官公署」，委任行政長官立法，並總攬行政大權，只容許某種程度的地方自治權。在軍事方面設置「臺灣警備總司令部」，由行政長官兼任總司令，實施軍事接收。嚴格說來，這是過渡時期的軍事接管。摘自陳鴻圖，《臺灣史》，頁 106。

[103] 日本統治時期臺灣總督府亦稱作「國語講習所」，「國語」指的是「日語」，本段為引用許雪姬論文之原文，使讀者較容易辨別。

[104] 許雪姬，〈臺灣光復初期的語文問題〉，頁 159。

　　行政長官陳儀當時演講時，明確表述國語文是「剛性的推行」。[105]當時的臺灣人民，在十年內歷經二次語言政策的轉向，而且，無論是日本政府「皇民化」或國府「文化重建」，均忽視臺灣人母語的存在。然而，臺灣人對於「回歸」祖國，大抵是以正面的態度看待，以致於接收初期掀起一股「國語熱」。除了學校教授國語，民間私學風頗盛，國語補習班紛紛設立，廣播收音機也成為學國語的方式。[106]

　　不只學國語，林道生提到父親林存本當時還開了漢文補習班，晚上另外要他和大哥去學國歌。林道生沒聽過什麼叫「國歌」，而且是用完全不熟悉的「國語」唱，於是出現了利用諧音記誦國歌的有趣往事。

> 其他晚上我還會到現在的二信總社那條路〔按：今花蓮市光復街〕靠近現在中正路那邊有一個有籬笆的有種樹，一進去有很大的客廳的福州會館，晚上我會跑出來到那邊學國歌。你看福州人怎麼會講國語呢？不可能，而且福州話也和我們一般臺語差很多，他怎麼教我們呢？「撒麵煮麵，羅東蘇澳」（臺語）這個還很好玩，「撒麵又擱煮麵，從羅東走到蘇澳」。
>
> 我爸爸不會唱歌，就叫我去，我大哥也有去。我們就從北濱走到那裡，他每天晚上有教，我們不是每天晚上去，我們還要學漢文。然後光復節要到了〔按：1946 年（民國 35 年）〕

---

[105] 《臺灣新生報》，1946 年 2 月 16 日，陳長官演講詞全文。引自許雪姬，〈臺灣光復初期的語文問題〉，頁 155。

[106] 許雪姬，〈臺灣光復初期的語文問題〉，頁 160-165。

福州會館還教我們遊行的歌。第一次遊行大家很高興，學校機關當然是一定要去，隊伍最後百姓都會拿著燈籠自動跟在後面，晚上遊行，那時候燈籠都自己做的，毛筆字也請人家寫，還有寫日文字的都有。圓形的紙糊燈籠，裡面點蠟燭，要唱歌，所以福州會館先教我們，國慶日的歌，光復節的我們不太會唱。「十月初十是國慶，旗子飄飄東西在慶」那時候都是用臺語。[107]

無論是日本殖民或國府接收，雙方各自大力推行的「國語」教育，立基點都在於將臺灣人「母國化/祖國化」，用西方近代教育途徑有「效率」的「生產出」集體國民。學者黃英哲認為，西歐的國民國家形成的過程，「國民」（Nation）和「國家」（State）大抵是同時產生的，但這個模式卻未必符合亞洲，尤其是殖民地。他強調：

> 昔日接受帝國統治的殖民地，在獲得獨立之後首當其衝的問題便是：如何在既成的「國家」裡，將住民「國民」化，而且這兩階段都必須在短時間內施行……因此，由上而下的「國民建設」（Nation-building）成為殖民地獨立國家最重要的課題。[108]

黃英哲更進一步地，直指「當時國府要求於臺灣人的『國民化』，已不只是『中國化』，而且也要『國民黨化』」。[109]

---

[107] 林道生訪談，2014 年 11 月 26 日。
[108] 黃英哲，《「去日本化」「再中國化」：戰後臺灣文化重建（1945-1947）》，頁 16。
[109] 黃英哲，《「去日本化」「再中國化」：戰後臺灣文化重建（1945-1947）》，頁 180。

這股文化思想的對立，與當時中國內部動盪，交疊為臺灣的框限。國共內戰、通貨膨脹、語言轉換等政治上、經濟上及社會層面的苦境，接著 1947 年（民國 36 年）發生「二二八事件」以後，整體社會陷入極度不安。陳鴻圖分析，二二八事件造成臺灣人性格嚴重扭曲，長期被殖民統治的臺灣人，顯得更加卑屈自辱，處處表現不敢違抗統治者以求安全自保的奴隸性格，以及對政治充滿恐懼和冷漠。[110]

二二八事件為臺灣社會投下劇變與不安，重提那段歷史，林道生掩不住深藏的恐懼。

> 真的很恐怖，你想像不到的事情就發生，228 不止 228 那年，接著好長一段時間。接著我畢業了去明禮教書，一位高老師，舊曆年快到了，也不見了，到現在還沒回來。那個時候花蓮被抓去的，外省人比較多。因為西部本省人跑到花蓮來的，什麼也不懂，什麼叫共產黨也不懂。
>
> 還有，師範學校的老師，228 事件被抓走的很多，都是外省老師。有的是在南濱公園的海岸那邊被槍斃的，我們去看過一次。槍斃的時候是開放的，要給你們看。在堤防那裡，堤防是日據時代做的，很多老百姓站在那裡看，犯人一排五個，走到海岸那邊，後面是海，阿兵哥站在那裡「砰！」一聲人就倒了。倒了身體還在抽搐，很恐怖。[111]

---

[110] 陳鴻圖，《臺灣史》，頁 123。
[111] 林道生訪談，2015 年 2 月 10 日。

　　這段口述呈現幾個觀察的面向，首先，對一般百姓而言，二二八事件並不是只限於二二八當天，而是持續幾年。其次，林道生說，二二八事件中，師範學校外省老師被抓走的很多，也不是指二二八當天，花蓮師範學校是 1947 年（民國 36 年）10 月才成立的，他所指的也是事件後一連串的文化思想箝制。第三點是，軍方在海邊公開槍決，在 13 歲的林道生心裡，烙印無可抹去的記憶。

　　整個臺灣風聲鶴唳，林家也遭逢劇變。林存本在彰化時，原就身體健康微恙，搬到花蓮情緒鬱悶，加上幾乎每晚喝太白酒，1947 年（民國 36 年）農曆 5 月 2 日以 44 歲的青壯之齡撒手人寰。

> 他之前有肺病，胸腔骨頭拿掉了二根，後來肺病治好來花蓮，最後是中風、高血壓腦溢血。當時醫生來家裡，從手腕抽血抽出來，一碗公的血，差不多 500c.c.，降壓。從前沒有藥，抽了會降一點。父親的老闆郭華洲，臺北人，是臺灣人。他沒有住在花蓮，人很好，我爸爸過世的時候，他跟我媽媽說：「阿本哪，對公司的貢獻很大，常提供很多意見，他是總務兼會計，所以我們要用『公司葬』」。那是日本的傳統才有這種的，「公司葬」好像現在的國葬，公司安排全部的治喪事宜，而且隆重。後來媽媽婉拒了，後事就簡單的辦。[112]

　　林道生回憶，國府接收時，林存本在筆記裡寫著「狗走豬來」，「狗」影射日本，「豬」則是國府。林存本搬到花蓮之後，停止

---

[112] 林道生訪談，2015 年 7 月 10 日。

在報章期刊投稿，仍維持書寫的習慣，手稿記錄許多時事評論。他對日本政府與後來接收的中國政府都不認同，林道生引用母親鄭輕煙留下的手記內容，說明林存本對統治者的看法：

> 我〔按：鄭輕煙〕曾對仲峰〔按：林存本之字〕不滿，問他：「以前的思想、革命、為民為家奮勇的精神今何在？」他向我說：「只是紙上談兵，現實擺在眼前不會享受是傻瓜，人生是短促的，今宵有酒今宵醉，昔日的偉人誰不是醉翁？」我的忠言已逆耳了，我亦無可奈何。[113]

林存本辭世後，時間點又在二二八事件不久，鄭輕煙決定將其手稿全部燒毀，避免為子孫惹來無妄之災。卻有一本手稿不知為何被留下來，手稿最末註記的日期是 1947 年 5 月 2 日，正是林存本過世當天所寫。焚燒手稿之外，鄭輕煙更叮囑子女不要再提父親曾對他們說的。

> 我父親不喜歡日本人，討厭中國人。[114]

> 他講非常多和土地認同有關的事，講到那時都不敢講，我們都不敢講。我爸過世以後，我媽說，以前你爸講的都不能講。忘記就好，你一直講就會一直記著，你不講，十年二十年以後你忘了就沒事了。有些當然記著。[115]

受到臺灣政治和社會的不確定，林道生對父親的孺慕之情，隨手稿化為灰燼，硬生生被截斷思念的路徑。那年，鄭輕煙 38 歲，

---

[113] 林道生電子郵件資料，2016 年 9 月 20 日。
[114] 林道生電子郵件資料，2016 年 9 月 20 日。
[115] 林道生訪談，2015 年 7 月 10 日。

家中有 10 名子女仰賴寡母，年紀最小的孩子不滿 2 歲。[116]父親辭世後不久，林道生從國民學校（國小）畢業，考上花蓮高中初中部。9 月開學，聽說花蓮師範學校要成立並招收學生的消息，小學畢業就可報考，在公費、學校供食宿、保證就業等的誘因，衡量分擔經濟重擔，林道生辦理休學去報考，並順利錄取花蓮師範學校簡易師範科。

## 二、經濟困頓下的師範生

國民黨政府利用教育作為「文化重建」的手段之一，培育師資的師範教育體系當然是貫徹「中國化」的重點。首先，對日治時期師範學校政策做了二點改變，其一是學年由三學期改為二學期，並配合當時中國的師範學校定位在中學程度，雖然 1943 年（昭和 18 年）臺灣師範學校已是專科程度，新制師範生比照中國予以降級。1945 年（民國 34 年）至 1957 年（民國 46 年）期間，進一步以分校、升格或增設方式，將全臺師範學校擴增為 9 所。[117]

國府接收前，臺灣共有三個師範學校，亦即臺灣總督府臺北、臺中、臺南師範學校，還有專為宣揚皇民教育而設的臺灣總督府彰化青年師範學校。接收時，上述三所師範學校改為省立臺北、臺中、臺南師範學校，原有新竹、屏東預科改為臺中師範學校新竹分校、臺南師範學校屏東分校，另創立臺北女子師範學校，並

---

[116] 林存本夫婦遷居花蓮後，陸續生下四女月鍾、五男晚生、五女月玫。次男貽謀於叔父過世後，亦搬回與父母同住。亦即林存本過世時，林家 10 名子女均已同住在花蓮。

[117] 彭煥勝，〈二次大戰後臺灣師範教育的發展與挑戰（1946-2006）〉，《教育研究月刊》第 165 期（2008 年 1 月），頁 81。

廢除總督府彰化青年師範學校。此外，為補救東臺灣沒有師範學校的缺憾，乃在省立臺東男女中學、省立花蓮男女中學各設師範班一班，以培植東臺灣的師資。[118]省立花蓮師範學校於 1947 年（民國 36 年）設立。

> 老師真的不夠，所以政府就開了師範學校，舊的說法是師範學校，後來也沒增加就這種學制。招收我們是招收小學畢業的，小學畢業就可以讀了，讀 4 年。一般中學是三年。國小到高中是 12 年，我們是 10 年，國小 6 年，師範 4 年，所以不是大學也不是正統師範學制，是應急的臨時制度，只招收我們這一屆。

> 我們去考的時候全公費生，我們三百多人去考，錄取 50 個，放榜時我們算了，有 50 人錄取，沒有備取生，因為 50 個很多了，學校也知道會通通來，因為全公費，就是吃住以外，包括書籍、衣服，還有零用金，零用金連寒暑假都有，寒假 8 塊錢，暑假 10 塊錢。[119]

依李園會整理國府接收初期之師範學校制度，簡易師範科之修業年限為四年，入學資格為國民學校畢業，畢業後任教國民學校教員。此係遵照教育部頒訂之簡易師範學校的規範辦理，主要為訓練山地及文化較低區域之師資，後陸續停辦。[120]

---

[118] 李園會，《臺灣師範教育史》（臺北：南天書局，2001），頁 53。
[119] 林道生訪談，2015 年 1 月 21 日。
[120] 李園會，《臺灣師範教育史》，頁 55。

　　國府接收初期，師範教育位階由專科降為中學，小學教員社會地位不若日治時期。不過，師範學校有公費待遇和工作保障，仍吸引家境貧窮者報考。李園會指出，師範學校男學生的家庭背景以務農者占大部分，而公教人員、小商人、勞工次之。多數的家庭收入不豐，而且當時一般家庭子女數都很多，以致於無力負擔其教育費用。由於師範生有公費待遇，所以這些家長往往鼓勵自己的子女報考師範學校。[121]彭煥勝曾訪談就讀新竹師範學校之校友，提及男性報考師範學校動機大多為家庭經濟不佳。[122]

　　何俊青針對 1949-1952 年（民國 38 年-41 年）期間就讀臺東師範學校的校友訪談，也顯示當時社會對師範生的評價，例如：當時臺灣社會普遍貧窮，想讀書也不會讀師範；而就讀師範學校的公費生，除了家庭經濟壓力，還會受到同儕取笑是「吃飯班」，因為念師範不用錢，出來就可以當老師。[123]林道生也提及相同的境遇，當時花蓮高中的學生會用校名取笑他們是「抬飯省力花錢吃飯睡覺」意指「臺灣省立花蓮師範學校」。

　　花蓮師範學校設立初期的校址在現今的花蓮縣立花崗國中，校門口斜對著公園路，2016 年（民國 105 年）花崗國中改建以前，均維持著類似的格局，一進校門口即是階梯，走上階梯的川堂樹立一個圓形的校訓立牌。林道生印象深刻的是，一進校門就是「禁令」。

---

[121] 李園會，《臺灣師範教育史》，頁 93。
[122] 彭煥勝，〈二次大戰後臺灣師範教育的發展與挑戰（1946-2006）〉，頁 84。
[123] 何俊青，〈中央政府來臺後師範生的學校生活經驗探究(1949-1952)：以臺東師範為例〉，《高雄師大學報》第 38 期（2015 年 6 月），頁 103。

三條禁令，第一條禁止偷竊，第二條禁止講日語，第三條禁止談戀愛。花崗國中現在的大門，就是以前花師的大門，一進去一個水泥的牌子，三大禁令，犯了三大禁令之一，學校不必開會直接開除。還有五個小禁令。禁止到什麼程度，男女生不得二個人單獨說話，就違反規定不可以。在走廊公共場合一對一說話也不行。校規，命令何必要有理由。開除還要賠公費。[124]

既是為了彌補師資不足而設立的師範學校，師範學校的師資同樣吃緊，特別是「文化重建」為目的的國語教師，儘管國府由全中國募集，仍出現參差不齊的問題。黃英哲研究國府初期臺灣的國語教育指出，魏建功[125]雖然從國府教育部抗戰期間，開辦的國立西北師範學院國語專修科、國立西南女子師範學院國語專修科、國立社會教育學院國語專修科等三所專門培養國語工作人才的學校延攬人員，經國語推行委員會予以訓練後，分派到臺灣各

---

[124] 林道生訪談，2015 年 3 月 23 日。

[125] 魏建功（1901-1980），出身中國江蘇省，北京大學中國文學系畢業，在學時勤於筆耕，並創辦《江蘇清議》評議時政。1928 年任北京大學中國文學系助教，後升任副教授、教授，同年任「教育部國語統一籌備委員會」常務委員，1935 年隨該委員會裁撤改任「教育部國語推行委員會」常務委員，其與黎錦熙、盧前等人編訂之《中華新韻》，經國府頒訂為國家韻書，沿用至今。二次大戰後期，魏建功參與臺灣接收的設計籌畫工作，並訓練臺灣接收工作人員的臺灣行政部訓練班講授關於接收後的國語教學問題。二次大戰結束，魏建功即受邀赴臺灣擔任「臺灣省國語推行委員會」主任委員，負責戰後臺灣的國語運動工作，並曾短暫離臺前往北京甄選國語推行員，也積極撰寫 21 篇與臺灣國語推行工作有關的論文。其對臺灣國語運動的目標是，使臺灣人能講「國音」、認「國字」、寫「國文」，期能達到「言文一致」的理想，他主張盡快恢復臺灣話，主張從臺灣話與國語的對比較作為國語學習入門，並親自撰寫國語臺灣讀音對照本《注音符號十八課》，載明注音符號與廈門音、漳州音、泉州音、客家音對照舉例。1947 年隨行政長官公署改組為省政府，魏建功辭去職務，轉任臺灣大學中國文學系教授，1948年返回北京大學。摘自黃英哲《「去日本化」「再中國化」：戰後臺灣文化重建 1945-1949》，頁 45-62。

地學校，仍無法解決國語教師水平不一的情況。[126]他援引報紙上的社論，直陳當時「有些國語教師本身國語就不標準，有的是『廣東國語』，有的是『浙江國語』，甚至竟有乾脆拿上海話教國語，使學習者大大降低了信心」。[127]

> 那個時候師範學校教我們的每個老師講的話都不一樣，歷史老師來上歷史，說「耳奔人」（日本人）原來他是山東人，地理老師說「色奔人」又不一樣了，安徽省的，福建的就說臺語「日本人」，我們導師是賴恩繩，福建人。很多事我們都用閩南話問他，閩南話不犯校規。講日本話就犯校規了。[128]

不僅師資呈現政權交接時期的紊亂，班級學生組成也同樣多元。上述提到多以家境經濟不佳者眾，年齡和出身背景反應臺灣社會對師範學校的觀點。

> 我進去的時候，班上有五個和我同年，13歲（虛歲）小學畢業，我們班長21歲，年紀最大的24歲。我們13歲記性好，作業很快寫完就嘰嘰喳喳聊天，班長就會說「囝仔人，嘸通講話，麥吵要讀冊」（臺語）。班長在社會上工作好多年，做鑲牙的做七、八年，工作好好的怎麼來讀書?他說「驚做兵」〔按：臺語怕當兵〕，年紀大的來讀書都是怕當兵的，班上大概有三分之一那種同學。另外三分之一就是中間的，日據時

---

[126] 黃英哲，《「去日本化」「再中國化」：戰後臺灣文化重建（1945-1947）》，頁61。

[127] 〈社論 國語推行運動的實施〉，《中華日報》，1947年1月26日，引自黃英哲，《「去日本化」「再中國化」：戰後臺灣文化重建（1945-1947）》，頁61。

[128] 林道生訪談，2015年3月23日。

代讀到一半，光復了繼續來考，另外就是像我們這樣窮人去考。[129]

師範學校與當兵有什麼關連性？林道生提到招生的誘因之一，就是免服役。

我實際上是先去考花中的，九月就入學，我的導師就是郭子究老師，我讀了一個月就請假，我媽跟大哥說師範學校要成立，不用當兵。那時候告訴我們不用當兵，免稅，還有全公費。三個條件，怕人家不讀。後來，我還是第一屆二等的常備兵，後來也要繳稅。[130]

臺灣本地學生以外，也有隨國府來臺任職的官員子女，直接進入師範學校就讀。

開學的時候算一算，班上學生 52 個，我們不曉得為什麼多 2 個，這二個學生很奇怪，不會講臺灣話，也不會講日本話，只會講國語，這二個還是雙胞胎。我們全班都是講臺灣話和日語的，不大會講國語。開學第一天就有人和當中的一個吵架，才跟他吵架而已，就被教務主任叫去……我們導師是福建人，他會臺語，到晚自修的時候他才講，這二個學生是「功勳學生」，所以他說，你們要好好照顧他。他的父親功在國家，所以不用入學考試就可以來讀。[131]

---

[129] 林道生訪談，2015 年 3 月 23 日。
[130] 林道生訪談，2015 年 1 月 21 日。
[131] 林道生訪談，2015 年 1 月 21 日。

　　師範教育的課程重點方面，1945-1960 年代的師範學校時期，正式課程著重於國語文、教育科目、三民主義與國民黨黨化思想教育；潛在課程則著重嚴格的軍事化生活管理，透過住宿內務整潔、勞動服務、軍事教育訓練、男女生禁談戀愛、早晚點名及自習等，培養集體群性的紀律生活教育。[132] 1947 年（民國 36 年）初，臺灣省曾頒行「臺灣省師範生訓練實施方案」，這個方案包括精神、學科、生活、專業等四個項目。精神訓練的主旨是：堅定三民主義的信仰；發揚愛護國家民族的精神；注重為公服務及自覺自動自律良好品性的陶冶。[133]

　　集體式且軍事化的師範教育，目的在於塑造傳達國家思想的教員。當時的師範教育絕不能與 21 世紀的大學教育相提並論，不是要培養學生獨立思考能力，而是傳遞國家思想的媒介。再者，學生大部分正值思想啟蒙的青少年，「中國化/國民黨化」的教育政策挑戰著不久前他們才接受的日治「皇民化」思維。林道生直言，三民主義這科是最不擅長的，甚至影響日後他參加高中教師的檢定考成績。

> 我的音樂科一直很好，最差的每個學生都一樣─三民主義。那個年代你都不用問，最差一定是三民主義。我去檢定考試，音樂考一百分，國文也九十幾分，但地理就很差啦，都是中國大陸的，後來檢定高中，不及格的也是三民主義。[134]

---

[132] 彭煥勝，〈二次大戰後臺灣師範教育的發展與挑戰（1946-2006）〉，頁 84。
[133] 李園會，《臺灣師範教育史》，頁 93。
[134] 林道生訪談，2015 年 1 月 21 日。

## 三、未被記載的罷課事件

1949 年（民國 38 年）一向講求紀律和服從的師範學校體制，發生學生罷課事件。林道生回憶一段花蓮師範學校集體罷課的往事，他是當時到校長室「陳情」的學生代表之一。起因是學校食宿環境太差，有學生發起全校罷課。

我們隔壁忠班是普師的〔按：普通師範〕，初中畢業去讀三年，我們是信班。有一天他們班兩個同學不吃飯，把學校給我們的飯壓一壓倒出來，一人拿一個去見校長。校長說什麼事，他說，校長你看我們每餐能吃的飯只有這麼少〔按：大約還不到一個飯糰〕，這個能吃飽嗎？校長說好，我去看看。

怎樣都沒有改進，忠班的學生就串聯起來，我們信班小學畢業去讀的都很單純，都是臺灣的學生，忠班是初中以上畢業的學生，有些是大陸過來的，那個學生比較屬害，他們煽動全校罷課。現在想起來，那時候的腦袋真的被灌死，死腦袋。罷課六點起來，六點半升旗，還全校學生去升旗，升完旗，值星老師訓話、做早操、進教室，我們才排隊進到寢室，不去上課，降旗時間到了又通通去降旗。因為學生討論後，罷課是罷課，升降旗還是要參加，表示我們很愛國。罷課就在寢室講故事、聊天、下棋。

罷課第一天有中餐，有晚餐，第二天罷課，升旗後校長就罵人了，他說今天再不上課就不給你們吃飯。不給我們吃飯怎麼辦？全校耶。忠班和信班就派代表，我也是代表，跟校長

講，寫十二條件。他們怎麼寫的，我現在忘了那個條件，是忠班寫的，也沒有連署。他們討論好寫出來跟校長要求的條件，大意是我們在學校生活、上課差的情形，你做到了我們才回去上課。我也笨笨，沒有看，班上推選我去，為什麼選我？因為升旗的時候，要唱國歌、升旗有國旗歌，我不是指揮就是伴奏彈風琴，算是鋒頭人物，所以同學就說派我去比較好，一般學生去可能一下就被校長罵，所以我就去了。

校長看了恢復上課的條件，那個文章我們哪會寫，中文才讀多少時間，就是忠班的外省學生寫的，校長看了條件連念都沒念，就「啪」的拍桌子「回去！」就罵我們，我們就通通回去了。第二天、第三天就繼續罷課，可是午餐沒有了。所以同學又派我們三個不從大門，爬圍牆從現在健保局的那裡出來，那裡是當時的縣議會，議員還沒有民選是官派的，我們也不曉得縣議會有議長，就說要找議會的人，有一個總務主任就出來接待我們。我們跟他說學校在罷課，拿那張十二條件的給他看，他說這樣學校不對，我們會派人去跟校長講，假如學校不給你吃飯，我們議會給你吃飯。所以議會大概有派人跟校長講，我們中午晚上還是有飯吃。

但是罷課三天，第四天通通去上課了。也沒有人講話也沒有什麼，通通去上課了。校長老師都沒有罵人，大家乖乖去上課，因為憲兵隊來了，步槍上刺刀，全校占領，哪一個敢不

上課？後來同學說，忠班學生有二個被抓走，學校老師也有被抓了。[135]

這場罷課風並未記載在花蓮師範學校的校史，也幾乎沒有在報章媒體披露，林道生認為，那個年代的臺灣，師範學校全體學生罷課，還以憲兵占領學校「鎮壓」相當匪夷所思。而針對罷課學生訴求的食宿條件，在李園會的研究可一窺彼時師範公費生的生活環境。

> 師範學校的學生全為公費生，規定全部都要住校，因此，在宿舍不足的情況下，學生住的空間往往非常擁擠……學校也規定學生一律在校用餐，伙食費由政府預算支付。1949 年大陸動盪不安，經濟混亂，物價膨脹得很厲害，米價一日三漲，民生物資也非常昂貴。師範生的公費是一年編一次，物價雖上漲，公費預算卻無法跟著調漲。因此，伙食一天比一天差。最差的時候，早餐是白米飯，一碗味噌湯，湯中有幾絲青蔥。學生大多把湯倒入飯中團團吞進肚內。[136]

依林道生記憶的罷課時間，應該就是李園會指出的 1949 年（民國 38 年）國共內戰如火如荼之際，臺灣民生連帶受到衝擊。他們最早的宿舍是由教室替代，「一間教室有二排通舖，一個人睡 80公分寬，一間睡二十幾個，一個班二個教室，也沒有浴室，每天晚自習結束就在教室前的洗手台排隊洗澡」。[137]罷課當學期結束

---

[135] 林道生訪談，2015 年 1 月 21 日。
[136] 李園會，《臺灣師範教育史》，頁 95-96。
[137] 林道生訪談，2015 年 1 月 21 日。

後，新校長上任，情況漸有改善。然而，校方對罷課的處理作法，埋下林道生對政府的不信任感。這段口述，再度凸顯林道生對國府軍事接收臺灣，以及後續國民黨政府威權統治的印象。

> 誰敢寫，寫出來就槍斃了。那時很多人不知道罷課背後的因素，因為不是代表，沒有和校長交涉。後來出去教書也都知道，對校長有什麼意見都不敢吭氣，所以都培養出來我們都不敢反抗。這也是白色恐怖，非常恐怖。學校可以有憲兵進來，你看看。[138]

## 四、音樂天分嶄露頭角與啟蒙

儘管有一段不甚美好的求學回憶，花蓮師範學校的確是林道生的重要轉捩點。當時花師有三位音樂科老師，分別教授樂理、歌唱與鋼琴。對林道生影響最大的是樂理老師張人模，1947 年（民國 36 年）從中國大陸來到花師任教，開啟林道生音樂學習的一扇窗，特別值得一提的是對原住民音樂的採集。

> 當時花師每個年級有原住民專班，原住民專班有時晚飯後自修前，他們會在樹底下唱歌，同一族唱，張老師一聽，很奇怪的音樂，大陸來的從來沒聽過，他就開始記譜。那時候沒有錄音機年代，就要學生一直唱，再來一次，但是記譜之外還有歌詞，很不容易。

---

[138] 林道生訪談，2015 年 1 月 21 日。

後來他叫我，晚上有原住民要唱歌，到他的宿舍去唱歌。不用全班，因為全班很多族，今天是阿美族，明天布農族，就找二、三個到他宿舍，我們二個一起記譜。歌詞就用中文記，那時還沒有羅馬拼音。[139]

張人模除了採集花師原住民學生所唱的歌謠，偶爾也帶著林道生到附近部落採集，地點大都在田浦社的阿美族，[140]此舉雖不是前無古人，日治時期就有音樂家在臺灣進行歌謠採集。不過，在後山花蓮，張人模確是將原住民歌謠創作為合唱曲的第一人。這些合唱曲原作為花師的合唱教材，後來陸續印行出版。[141]

---

[139] 林道生訪談，2015 年 1 月 21 日。

[140] 當時採譜的歌謠，後來由林道生收錄在他出版的《花蓮原住民音樂系列②：阿美族篇》，請參閱本論文第四章第三節內容。

[141] 呂鈺秀等編，《臺灣音樂百科辭書》（臺北：遠流出版公司，2008），頁 143。

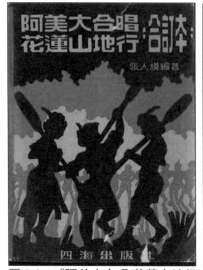

圖 2-2：《阿美大合唱/花蓮山地行：合訂本》封面（左），及〈花蓮港〉
　　　　最早期的合唱譜（右）。

資料來源：林道生提供

　　第一次出版是花蓮市中山路有一家叫四海書局，第一次出版
的譜還是我抄的，第二次出版，也是手抄的。歌詞的部分，
我們老師把原來的歌詞抄下來以外，還另外填上新的詞。因
為阿美語唱的人比較少，所以他填了漢文的詞，那個詞還得
過獎。填的詞有的和原本意思有關，但有些是直接填上新的
詞。一開始出版時有成為小學音樂課的教材。[142]

　　林道生仍珍藏著 1959 年（民國 48 年）張人模編著，林道生
手謄五線譜，四海書局出版的《阿美大合唱/花蓮山地行：合訂本》，
泛黃紙張以當年的鉛字排版印刷。《阿美大合唱》的曲譜有花蓮

<hr>

[142] 林道生訪談，2015 年 1 月 21 日。

人熟悉的〈花蓮港〉，《花蓮山地行》的曲目中，則有臺灣兒童琅琅上口的〈捕魚歌〉，「白浪滔滔我不怕，掌起舵兒往前划，撒網下水到漁家，捕條大魚笑哈哈」，至今仍傳唱不輟。

這本樂譜特別收錄 1952 年（民國 41 年）時任花師校長汪知亭的序文，記述 1951 年（民國 40 年）張人模將阿美族民謠改編後，以東臺灣歷史為背景，編成《阿美大合唱》，「一時全省風行，一、兩版發行印達 4 千冊之多，中國廣播公司亦曾派員來校灌唱片」。[143]初版《阿美大合唱》由李福珠填新詞，[144]張人模撰寫朗誦詞，由花蓮漢文書店及屏東天同出版社以簡譜出版，完成「臺灣最早期的合唱組曲《阿美大合唱》，同年演唱並發表」。[145]張人模自序提及《阿美大合唱》發行後受到廣大歡迎，各界鼓勵之餘，也提到「研究山地音樂的興趣和勇氣，於是便在民國 41 年〔按：1952 年〕的春天利用寒假的那個月時間寫成了這本《花蓮山地行》清唱劇。」[146]

《花蓮山地行》為清唱劇，記述一位旅人在花蓮部落見聞，呈現花蓮多族群且文化殊異的特色，包含了阿美、布農、泰雅（包含太魯閣、賽德克）等族群之傳統歌曲。1956 年（民國 45 年）6

---

[143] 汪知亭序，收錄於張人模，《阿美大合唱/花蓮山地行：合訂本》(臺北：四海書局，1959)，未編頁碼。

[144] 關於作詞者李福珠的背景，依據張人模某次酒後吐真言，是他在中國大陸的女友，思念她，就借她的芳名當筆名。引自劉美蓮，〈白浪滔滔我不怕「匪諜」：〈捕魚歌〉與〈造飛機〉的故事〉，《傳記文學》第 104 卷第 5 期（2014 年 5 月），頁 81。

[145] 呂鈺秀等編，《臺灣音樂百科辭書》，頁 143。

[146] 張人模，《阿美大合唱/花蓮山地行：合訂本》，作者自序，未編頁碼。

月 1 日《文藝創作》雜誌揭曉當年「中華文藝獎金」[147]新詩組之歌詞組獎項，由《花蓮山地行》獲獎，[148]可見張人模於音樂和文學造詣。這種同時表現歌曲和劇情的清唱劇，日後成為林道生喜愛的創作類型，2008 年（民國 97 年）林道生和陳克華合作的《太魯閣交響詩》亦是由旅行者觀點鋪陳的樂曲。

當時花師學生都必須學習鋼琴，樂譜自費，林道生根本無力負擔昂貴的費用，卻又是班上學習進度最快的學生。所幸，花師有位女同學是林道生大姊就讀花蓮女中的同窗，這位姊姊時常借樂譜給他，不過，進度超前的林道生，很快結束「拜爾」的基礎教材，進入小奏鳴曲程度。樂譜所費不貲，練習琴也是一大問題。

> 人家是一年才彈完，我一學期就彈完了一百首。人家是按照練琴排出來的時間去練，我是自修的時候，什麼時候有空檔就去練。音樂教室和禮堂各有一台鋼琴，那是老師才可以用的，我們的寢室有風琴，教室有風琴，但教室在上課就不能彈了，隔壁有人上課就不能彈，我就到寢室練，每個寢室都有擺一架風琴。[149]

於是，張人模為林道生引薦花師一位教體育的劉老師，寒暑假期間回苗栗過年，需要有人協助管理宿舍，這位老師鋼琴彈得

---

[147] 「中華文藝獎金委員會」成立於 1950 年，為國民黨抵臺之初，官方文藝作為政治動員的組織。其中，蔣介石命曾虛白負責新聞傳播（《中央日報》、中廣電台）與文藝宣傳的單位，出版《文藝創作》雜誌，共出版 68 期，發行人為張道藩，編輯部設於國民黨中央黨部。引自劉美蓮，〈白浪滔滔我不怕「匪諜」：〈捕魚歌〉與〈造飛機〉的故事〉，頁 82。

[148] 劉美蓮，〈白浪滔滔我不怕「匪諜」：〈捕魚歌〉與〈造飛機〉的故事〉，頁 81-82。

[149] 林道生訪談，2015 年 1 月 21 日。

很好，宿舍有鋼琴和琴譜，且地點位在現今的花蓮市樹人街，距離林道生居住的軒轅路僅幾步之遙。因此，花師三年級的寒暑假，林道生每天在教師宿舍練琴、抄琴譜度過，這番苦練奠定他音樂的深厚底子。後來，體育老師調走，而結束這段練琴的日子。

> 我就去照顧他的宿舍，然後抄譜，就帶著白紙，五線譜用畫的，那時沒有五線譜的簿子，就抄小奏鳴曲，是這樣才抄出來練的，鋼琴也是用劉老師的。然後，暑假繼續抄，總共抄一個寒假一個暑假就沒有過去了。他也知道我會彈琴，因為升旗我都要彈。在那裡練琴我的進步就很快啦。[150]

指導演奏的蘇中敏老師，也是一眼就發現林道生的音樂天分，蘇中敏擅長小提琴，對資源貧乏的花蓮孩子聽來，小提琴悠揚樂音，是全新的體驗。

> 我二年級的時候蘇老師來了。他看我風琴彈得不錯，就說：林道生吃過晚飯到音樂教室來，給我配小提琴。拿小提琴譜給我。後來，我練鋼琴譜後，還要練小提琴譜伴奏。在一個學期結束的晚會上，老師拉小提琴我伴奏，全校學生第一次聽到，音樂還有這麼好聽的。以前我們沒聽過樂器，只有鋼琴風琴，那時候我在學校就變得很有名，都幫老師伴奏。
>
> 蘇老師跟教務主任講，林道生因為需要給老師伴奏，風琴和鋼琴不一樣，風琴用要腳踩，鋼琴不用，鋼琴要踩踏板，所以他要練鋼琴。因此教務處同意，我可以在音樂教室沒有人

---

的時間，中午、晚自修，但是睡覺時間不可以，只要音樂教室空著鋼琴就可以用。[151]

突出的音樂表現，讓林道生在學校成為風雲人物。當時升旗的唱國歌和國旗歌，都由老師或學生以風琴演奏，林道生是當然人選，正因如此，全校罷課時才會被班上選為代表。而這項才能，也在四年級至小學母校明治國民學校（已改名為明禮國校）實習時，獲得時任校長的青睞，表達希望爭取林道生能在未來分發時，就近到明禮國校任教的意願。1951 年（民國 40 年）林道生 17 歲，自花蓮師範學校完成學業後，如願分發至母校教書。

## 第三節　美崙溪畔的教學

### 一、新手教師與花蓮大地震

1951 年（民國 40 年）8 月 1 日，林道生回小學母校報到，身分升格為教員。原位於軒轅路林家母子相依為命的居所，也因林存本生前的公司結束營業，無法再讓他們寄宿，而搬遷到明禮路的一棟日式木造建築，租屋處位在現今的明禮抽水站前。目前建築物外觀大致維持當年樣貌，僅大門由原本面西的巷子，改為面向明禮路，為一家文創商品店面。

當了老師，林道生依舊勤於練習琴藝，「每天早上 5 點半起來，不用五分鐘就走到學校，到禮堂練鋼琴，練到快要 7 點走路

---

[151] 林道生訪談，2015 年 1 月 21 日。

回家吃飯，然後再走路到明禮國小上班」。[152]這個習慣維持多年，奠定音樂創作基本功。

年輕的新手教師，一進學校就擔任低年級導師，一班有 62 位學生，教學上沒有太大的問題，反而是如何讓這麼多小朋友安靜下來，才是帶班的一大考驗。當學生們吵鬧到秩序難以維持，林道生會用自己和小朋友都喜歡的講故事和唱歌，引導學生的專注力。他會邊講故事，邊唱與故事內容相關的歌謠，或是邊彈風琴襯托故事內容。不過，這個方法不能每節都用，會耽誤到課程進度，卻是林道生音樂融入教學的創意。

當時小學每天朝會升旗後，全校師生在操場做體操，由體育科老師在司令臺上喊口令，林道生覺得有些單調，於是另外教班上小朋友一套六個動作的體操，配上風琴彈奏的音樂。體育老師認為音樂配上體操是很好的構想，希望林道生也為朝會體操編寫合適的音樂。後來也有學校邀請他為活動配樂。大多數雖是由名曲挑選出來，再視需求加入銜接的旋律，卻成為練習創作的磨練。[153]

9 月開學不久，老師們開始籌備 10 月 25 日「光復節」的學校運動會，除了競賽項目，還有各班表演節目。運動會完成預演後，老師們也針對檢討會所提的缺點修正加強，卻在運動會之前，10 月 22 日發生花蓮大地震，造成市區極大的傷亡和損失。

---

[152] 林道生訪談，2015 年 1 月 21 日。
[153] 林道生提供文稿資料，〈往事回首三〉，2016 年 2 月 24 日。

明禮國小有三排教室，我的教室在最前面（靠大門），早上六點多有一震，早上那次搖得很厲害，但是房子大概沒什麼倒，還是繼續上學，到了十一點的時候真的大地震了，整排教室垮下來，明禮國小所有教室都倒了。日據時代的木頭教室。

地震幾秒鐘就倒了，怎麼來得及跑？都沒有人壓傷，因為是木頭的，一班六十二個人，橫樑掉下來，就卡在桌子上，小孩子都比桌子低。後來是消防隊來屋頂挖洞，一個一個拉出來，小朋友都嚇到不曉得要哭了。

那時候地震，學校運場地都裂開了，後來幾十年後才知道從美崙山下來，在我們學校那邊有一個斷層，地才裂開。斷層不只一條，旁邊還有，當中有一條就是我們學校，後來怎麼填起來我也不曉得，那是大工程。[154]

在林道生提供筆者的文字資料進一步描述：

正在上課的全校師生驚慌哀叫的從教室內衝到操場上。一棟36公尺長，9公尺寬的教室瞬間倒塌，操場的水泥網球場裂成40度，學校旁的中正路也裂開了，水、燈、電話全斷了。中午十二時過後，在不斷搖晃的餘震中家長們驚恐的陸陸續續來接回孩子們，等學生都回去了老師才下班回家處理家務。

下午全花蓮市仍然不停的隔幾分鐘就搖晃一次，沒人敢進入屋子內，我從半倒塌的明禮路住家走過兩條街到復興街花師

---

的教師宿舍，路上所看到的房子一大半都倒塌了。這棟校外
的學校教師宿舍也全倒了，我不知道張人模老師地震時是在
學校或是在宿舍裡，獨自徬徨的坐在宿舍旁小河橋上的水泥
柱子，東張西望，希望能看到老師的出現。

傍晚在非常失望中看見從很遠的地方走來一個很像老師的人
影，天已經逐漸昏暗看的模糊不清，心中只是希望那是敬愛
的張老師。等人影接近了才看清楚真的是張老師，我叫了一
聲老師，而老師也叫我一聲，兩個人的聲音都帶著那麼一點
驚訝，又悽慘、恐懼。兩個人接著都沒有其他的問候語，或
許這個時候都不必要多餘的話了吧！平日那種問好的話都成
了多餘，因為在兩次大地震後沒有一個人的心情是好的，能
活著已經就是最好的了。[155]

《花蓮文獻》記載地震發生的情況：

十月二十二日五時三十四分市民皆在好夢未醒時，轟然一聲
受五級強震來襲，此次除較脆弱之房屋震倒數棟外，損失輕
微，並無發生任可變化，至十一時三十分復來一次六級烈震，
萬物震動，房屋恍如行舟，起伏無常，使人不能立定，家屋
均在是時被震倒。[156]

---

[155] 林道生提供文稿資料，〈往事回首三〉，2016 年 2 月 24 日。
[156] 楊蔭清，〈四十一年來之花蓮地震〉，《花蓮文獻》創刊號（1953 年 3 月），收錄於《花蓮文獻全一冊》（臺北：成文出版社，1983 年），頁 79。

該次地震，在斷層帶上的明禮國校和花蓮師範學校損失甚鉅，而且一個月內的餘震逾二千次。[157]地震太過頻繁，花蓮市民人心惶惶，謠言四起。

> 數日狂震未息，以致謠言亂傳海嘯將至，花蓮將淪為海國，一時市民恐懼，前來測候所詢問地震預報者不計其數，居民冒雨奔避米崙山高地，狼狽之情，苦不堪言。[158]

林道生的描述，也談到關於海嘯的傳言。

> 半夜下起了雨，被雨聲吵醒的人們，不知道從那裡傳來的消息，有人說：「海嘯要來了！海嘯要來了！」的讓人聽了既恐慌又害怕，老師說：「我們往美崙山的高處走吧！」於是，兩人淋著雨才走到校門口，整個市區是黑漆漆的沒有一點光線，地上都是房屋倒塌的瓦礫、木頭、磚塊、水泥之類東西，而且下著雨，根本不可能走出去。我們又回到原來的地方，躲在門板下坐到天亮，慶幸海嘯沒來。[159]

地震發生後，學校陸續恢復上課，花崗山的樹下成為「克難教室」，新建校舍工程大約花了一年才全部完工。

> 在花崗山，一個班級在一棵樹下，沒有黑板，我們就去學校搬小朋友的桌子，去教室挖出來，一個桌子是坐二個人的，

---

[157] 楊蔭清，〈四十一年來之花蓮地震〉，頁 79。
[158] 楊蔭清，〈四十一年來之花蓮地震〉，頁 80。
[159] 林道生提供文稿資料，〈往事回首三〉，2016 年 2 月 24 日。

桌面是黑的，每棵樹下我們就把桌子豎起來，當作黑板這樣來上課。學生要戴一個像寫生的板子，可以寫字。[160]

## 二、「西索米」送葬樂隊

1952 年（民國 41 年）暑假後，林道生改為接任五年級導師，任教於省立花蓮中學的郭子究老師邀集七、八位愛好音樂的年輕人組成小型管樂團，後來增加到十二人。練習場地在日治時期武德殿旁的托兒所，屋主的二位女兒林秋棠、林秋霜和林道生是明禮國校任教的同事，經過介紹，林道生也加入這個樂團，讓他與郭子究再續師生緣。

林道生從小喇叭開始學，因肺活量不足，郭子究讓他試過一些管樂器後，最後以小低音號作為他在樂團吹奏的樂器。有些管樂器屬於「移調樂器」，如：單簧管、小號、法國號之類，因此樂譜上一個「C」的音，用 C 調樂器吹起來是「Do」音，但是降 E 調樂器吹起來是「La」音，F 調樂器吹奏起來成為「Sol」音等，這樣樂譜上是同一個「C」音，不同的三種移調樂器一起演奏起來成為「Do」、「La」、「Sol」的三種音，不和諧又吵嘈。

這是難得的經驗，對於這些年輕樂手而言，儘管郭子究努力試圖說明樂理，仍不得其門而入。林道生對眼前這位老師深感佩服外，提到戰時與國民政府統治下變形的教育型態。

---

[160] 林道生訪談，2016 年 2 月 10 日。

這一批日據時代末期上學只是跑空襲,不能好好上課的十幾、二十來歲的青年們實在聽不懂郭老師在講的音樂道理。我雖然臺灣光復時「算」是小學畢業,也讀了四年的師範學校的簡易科,但是當時的教材都來自大陸,對於只受過幾年日文教育的學生來說實在有些「荒謬」。例如國文、歷史、地理的課本,我們全看不懂,好幾年後才知道那些課文有些是用「文言文」寫的。「樂理」就更不用說了,有誰懂呢?[161]

面對看不懂五線譜的團員,郭子究改以簡譜教授,並且用固定調方式記譜,使樂譜合於各種樂器演奏,解決了團員視譜的問題。例如:降 E 調的原譜是:索米|多多瑞多拉多|多——|的音,移到 C 調樂器就要以下列的音來吹奏則是:西索|米米法米多米|米——|。

後來,幾位團員聚一起都會練習這首,曲子帶有哀傷的調性。沒想到,竟然有殯葬業者請他們去「伴奏」。

我們可用來吹奏的曲子來源有限,最常吹奏的也是必定會吹奏的就是郭老師教我們的這首降 E 調以「西索米」三個音開始的樂曲。不久我們都自己戲稱為是「西索米」樂隊,後來「西索米」就成了送葬樂隊的代名詞,一直到今天大家仍然如此的稱呼著。[162]

這支「西索米」樂隊,除了林道生,還有二位也是學校教師,送葬樂隊的時間大多在週日上午,由喪家步行到花蓮市佐倉一帶

---

[161] 林道生供文稿資料,〈往事回首三〉,2016 年 2 月 24 日。
[162] 林道生供文稿資料,〈往事回首三〉,2016 年 2 月 24 日。

的墓地。林道生不諱言，教師的薪水不高，送葬樂隊的收益對家裡經濟是一大誘因。

> 也沒有什麼制服，我們只有穿大概統一一下顏色，我們都戴斗笠，當老師的怕家長看到，我們斗笠都拉低一點。送葬回來，喪家會請我們跟親友一起吃，西索米團員一桌也會吃午餐，還有一瓶紅露酒，這個午餐比家裡吃的菜好。回家時還會送你一條毛巾，還有 10 塊錢的費用。10 塊錢的費用可大了，是二天的薪水。[163]

為了怕被學生或熟人看到，林道生等老師們通常會戴上斗笠，把帽簷壓低。不料，某個週日早上，送葬隊伍行經花蓮市的花蓮港教會，恰巧被結束禮拜的郭子究看見。練習管樂竟然用作送葬「賺外快」，林道生心想：絕對會被郭子究責罵。然而，郭子究的回應卻展現了關懷社會的氣度。

> 在週六管樂隊練習時，郭老師不但沒有責備我們，還用鼓勵的語氣對我們說：「出殯時有樂隊吹奏音樂送葬是很好的事情，可以提高殯儀的水準！使死者在人生路程的最後一段走的更有尊嚴！」其實當時我們並不懂「有了樂隊送葬，死者就會更有尊嚴」這麼深奧的道理。郭老師又說：「但是你們不能一路上只吹奏那一首『西索米』就完了，要多吹奏幾首不同的曲子，有變化才好！」[164]

---

[163] 林道生訪談，2015 年 2 月 10 日。
[164] 林道生供文稿資料〈往事回首三〉，2016 年 2 月 24 日。

　　郭子究也教授了幾首適合在喪禮演奏的曲子，較為肅穆平靜的教會詩歌，讓「西索米」樂隊在行進中調整。一年後，送葬的「西索米」樂隊正式解散，因為民間已有職業樂隊投入喪葬服務。在林永利編著的《郭子究音樂故事集—永恆的回憶紀念文件》，林道生提到這段往事，形容「花蓮送葬業與郭老師有很大的關係」，「樂曲很多是郭老師提供，這也是郭老師學校音樂教學之外的影響。」[165]

　　之後，明禮國校成立全縣第一支小學生的 7 人樂隊，在升降旗典禮儀式、慶典遊行、畢業典禮及運動會中的開幕、頒獎、閉幕式吹奏。幾年後，林道生通過檢定考試轉任新成立的縣立花蓮初級中學擔任音樂教師，就近在私立海星中學兼課，也為海星中學成立了 12 人的軍樂隊。對林道生而言，郭子究在他的音樂路上，打下日後教學與創作的基礎。

> 這些都讓我常常回想起郭子究老師，在我年輕剛離開師範學校時為我打的管樂基礎，而能夠運用在日後的教學上。不但為明禮國小、海星女中成立樂隊，也能夠參與了「西索米」樂隊為喪家服務，同時又為自己在日後的作曲上，在寫作管樂曲時得到了一些的幫助。[166]

---

[165] 林永利編著，《郭子究音樂故事集—永恆的回憶紀念文件》(花蓮：花蓮縣文化局，2004)，頁 18。

[166] 林道生提供文稿資料〈往事回首三〉，2016 年 2 月 24 日。

## 三、民族精神的教學框架

　　國府來臺初期，透過教育體系遂行其「中國化」的治理，師範學校為其培育貫徹「文化重建」的第一線教育人員，屬行集體且軍事化管理，當這批受過「特訓」的教員來到教學現場，又是如何將這套思維灌輸在小學教育？

　　《花蓮文獻》詳細記載國民政府接收花蓮港廳時，其中一項原則即是「學校不停課」。

> 張文成於十一月九日率同隨員銜命東來，十一日接管視事。其時花蓮受長期戰爭的影響，港口及火車站附近民房三百餘間，全部炸毀。加以本年三次颱風，四次水災，所有精華，都受損壞，弄得民生凋敝，社會不安。為謀迅速恢復一切，乃秉承陳長官〔按：陳儀〕指示：「行政不中斷，工廠不停工，學校不停課」的三原則，一面進行接收，一面計劃接管的工作。[167]

　　「學校不停課」的配套措施，為縣政府內設教育科，置科長督學，下設學校教育、社會教育二股。並明訂幾項教育方針：「（一）闡揚三民主義（二）培養民族文化（三）配合國家民族需要（四）獎勵學術研究（五）增進省縣民受教育之機會。並以添設中學，提高師資，推行國語，注意康樂為入手方法。」[168]

---

[167] 胡大原，〈花蓮港接管記詳〉，《花蓮文獻》第二期（1953 年 10 月），全一冊，頁 144。
[168] 許叔彪，〈花蓮教育概述〉，《花蓮文獻》創刊號（1953 年 3 月），全一冊，頁 54。

從前三項不難看出，國民政府強調「民族精神」，是教育體制服膺的準則，教育是為民族與國族服務。查顯球的〈本縣教育改革〉一文，指出國民政府頒訂「臺灣省各級學校加強民族精神教育實施綱要」，作為「花蓮縣國民學校加強民族精神教育實施要點」的上位依據。[169]而花蓮縣國民學校實施教育改革計劃中，民族精神教育的實施，是「以兒童全部生活為訓練之對象，著重四維八德實踐之指導及檢討，現階段政令國策，應溶〔按：融〕於兒童生活中，表現於行動。」[170]

從學童走進學校所見的環境，到課堂學習教材均以民族精神為依歸。例如：

> 學校環境應作適當之佈置，教室、禮堂及其他公共場所，注意配合民族精神教育之實施目標與需要，懸掛民族英雄，革命先烈及生活起居圖解，藉以激發民族意識及培養優良習慣。[171]

教材設計方面，為了增進民族精神教育的效率，須依臺灣省教育廳頒訂的「國民學校各科教材調整說明」，補充有關激發兒童民族思想灌輸道德觀念，增進勞動生產意識，提高反共抗俄信心之教材。[172]最重要的國語科，「選編有關民族英雄傳記，四維八德故事，勞動生產及反共抗俄故事詩歌等補充教材，並指導兒童閱讀報紙雜誌。」歷史科則為「宣揚我國五千年悠久文化，歷

---

[169] 查顯球，〈本縣教育改革〉，《花蓮文獻》第二期（1953 年 10 月），全一冊，頁 212。
[170] 查顯球，〈本縣教育改革〉，頁 215。
[171] 查顯球，〈本縣教育改革〉，頁 216。
[172] 查顯球，〈本縣教育改革〉，頁 216。

史上重要發明,並講授帝俄侵略我國史略,匪共叛國經過,以激起兒童對民族之自信心理與雪恥復國信念。」[173]而林道生擅長的音樂科,「加授發揚固有道德及反共抗俄歌曲,以鼓舞情緒。」[174]

　　臺灣省教育廳所稱的「民族精神」實為國民黨思維主體下的「反共抗俄」,1951年(民國40年)12月10日《更生日報》刊登〈檢肅匪諜歌曲教廳電令習唱〉的新聞:「教育廳頃將以省新聞處徵求之檢肅匪諜入選歌曲數首,電飭省立各級學校發動學生普遍習唱。」[175]報導中並詳列歌名和歌詞,包括〈檢防歌〉、〈檢舉匪諜歌〉、〈打殺匪諜〉、〈檢舉匪諜歌〉〔按:歌名同歌詞不同〕、〈匪諜自首歌〉等。歌詞用語反映當時臺灣社會彌漫的氣氛,如:〈檢防歌〉:「檢舉大匪諜,有功又有錢,獎金真正多,銀元有六千」、「我要監視你,你也監視我」、「人人防備我,我要防備人,匪諜都肅清」;〈打殺匪諜〉:「打殺匪諜莫留情,不管朋友與六親,都要防範去打聽」;〈檢舉匪諜歌〉:「匪諜殺人,匪諜放火」、「匪諜防害金融,匪諜販賣毒品」;〈匪諜自首歌〉:「當匪諜苦海無邊,快自首回頭是岸」。[176]

　　「反共抗俄,從小扎根」,可謂當時教育方針的寫照。上有政策,下有對策,年紀輕的新手老師如林道生,發揮他靈活的創意,任職明禮國校第二年的學校運動會,也迎合反共抗俄的愛國需求設計活動。

---

[173] 查顯球,〈本縣教育改革〉,頁216。
[174] 查顯球,〈本縣教育改革〉,頁216-217。
[175] 〈檢肅匪諜歌曲教廳電令習唱〉,《更生日報》,1951年12月10日,第3版。
[176] 〈檢肅匪諜歌曲教廳電令習唱〉,《更生日報》,第3版。

那時候政府有口號，一年準備，五年反攻大陸，那時課本教育都和反攻大陸有關。既然要反攻大陸，我的節目就在操場上有藍隊白隊，之前是用紅白，後來紅白不行會被抓去，紅色是赤色的。我就發明一個節目，以前就有的，以前是拿接力棒跑過去繞一圈交給第二個人，看哪一隊贏。我現在把接力棒換掉，扛一個袋子裡面放輕的東西，那個年代還沒有保麗龍，袋子外面寫著「支援前線」，前面就寫金門馬祖，你就從臺灣這邊扛物資到金門馬祖繞一圈，節目就叫支援前線。校長就說這個太好了，很愛國，還記功嘉獎。什麼節目都要配合愛國思想。[177]

此外，「民族精神」教育更與「國語推行」緊密結合，《花蓮文獻》創刊號特別針對花蓮國語教育推行成效不彰，提出針砭。

本省光復七年餘矣，民政廳長楊肇嘉曾在本縣說：「我們今天是堂堂的中華民國國民，不再是日本的奴隸了（大意如此）」但是我們還有很多同胞，講著日語，恬不為怪，甚至學生亦有不免。這是本縣推行國語若干年來之絕大諷刺。國語不能普遍，則意志感情則無由溝通團結，而省籍地域觀念，無從泯滅，此則有待教育工作者之更大努力也。[178]

弔詭的是，相隔半年，《花蓮文獻》第二期提到花蓮教育改革，則呈現了國語推行「大躍進」的成績單。

---

[177] 林道生訪談，2016 年 2 月 10 日。
[178] 許叔彪，〈花蓮教育概述〉，頁 61。

本縣對民族精神教育特別重視，故對　總統手頒之統一校訓
「禮、義、廉、恥」作為學生公民訓練基本精神，且通令全
縣員生一律說國語，前此吳主席〔按：時任臺灣省主席吳國
楨〕出巡時，每到一校，與小學生談話，即山地國校之小朋
友亦均能以國語對答如流，備受稱讚。[179]

　　本文不對上述兩段文字呈現的反差進行探究，因國語推行成
效並非本文重點。筆者欲強調的是，由當時花蓮知識分子編撰《花
蓮文獻》政策的產物，可看出政府教育政策的準則，完全以「中
國化」的國族精神為第一要務，林道生接受四年簡易師範學校訓
練，投身教育現場，教育工作的專業自主性低，實質淪為服務國
家的機器。

## 第四節　小結

　　在一次結束口述訪問後，筆者開車載林道生返家，沿著花蓮
市海岸路行經北濱，筆者請教林道生：「如果當年父親沒有搬來
花蓮，您還會從事音樂創作嗎？」這個假設性問題，當然無法作
為生命史論文書寫的依據。然而，林道生的回答，卻提供筆者另
一種思考面向。林道生說：「會不會學音樂很難說，不過，應該
就不太可能創作原住民音樂了，因為西部不太容易接觸到原住民，
對吧」。[180]

---

[179] 楊伯西，〈花蓮自治三年政績〉，《花蓮文獻》第二期（1953 年 10 月），全一冊，頁 192。
[180] 林道生訪談，2015 年 12 月 21 日。

　　童年和求學時期，林道生面對的是二個外來政權在臺灣壓迫性的統治，二次世界大戰末期的日本殖民政府，為了加強臺灣對戰爭的支援，施行皇民化運動；國民政府接收後，隨即又被迫轉為「中國化」的教育。外在環境無異硬生生的扭斷生命累積的延展性，然而，林道生深厚的家庭教育卻足以形塑一個人的質地。

　　出身彰化古城的書香世家，林道生言談中，一再被他提起的並不是老家的財富，而是祖父與父親的家學淵源，母親鄭輕煙也在日治時期進入女中就讀過，父親是讀書人，為子女命名多以古籍引經據典，父親是文學家，深具哲學思維，而父親生前每晚留他在身邊的夜談，更在林道生童年植入「思考」的種子，以至於往後林道生曾追隨父親走上文學創作之路。

　　林存本早逝，寡母鄭輕煙獨力撫養十名子女的辛苦，林道生改為就讀公費的師範學校，而後 17 歲起擔任教職，開始負擔家計直至幼小弟妹長大成人。

　　或許，命運的安排，就是最好的安排。沒能在花蓮高中接受花蓮「音樂之父」郭子究的指導，林道生在師範學校與恩師張人模結下不解之緣，發現自己的音樂天分，也跟著張人模採集原住民歌謠，為數十年後的創作埋下伏筆。

# 第三章 愛國歌曲和現代音樂創作

　　藝文創作反映時代氛圍。1950-1980 年代臺灣的戒嚴時期，國際政治情勢自冷戰對立轉為自由經濟的和解，社會內部則在白色恐怖的嚴密禁錮，國家高舉反共文藝大旗，底層則有自由主義和鄉土意識的暗流，交互撞擊為當代藝文風格。

　　林道生正值青壯年，以反共/愛國歌曲競賽作為踏入音樂界的叩門磚，往後持續參與軍方相關歌曲創作，譜寫「軍中文藝」的一頁。創作背後隱含反共文藝高額獎金催化，以及胞弟無端遭羅織思想罪名入獄，經濟考量的「飽命」與身家安全的「保命」雙重的現實考量，使得林道生累積各類官方文藝獎的光環。

　　此外，臺灣現代音樂重要推手許常惠籌組的「亞洲作曲家聯盟」（ACL），透過與國際音樂人士切磋和見識，帶領他朝無遠弗屆的音樂國境探索。「曲盟」對這位未受過音樂專業教育的愛好者，提供自學、觀摩和發表的機會，也醞釀人生下半場深邃且自由的樂曲芬芳。

## 第一節　軍中文藝初試啼聲

### 一、戒嚴體制的官方文藝政策

　　1949 年（民國 38 年）5 月 19 日臺灣警備總司令部公告〈臺灣戒嚴令〉，宣告全臺戒嚴，臺灣進入漫長的 38 年戒嚴時期。軍

警機關頒行一系列限制或剝奪人民基本權利與自由的行政命令，名為「戒嚴時期……辦法」，以這些「辦法」巧立名目，達到嚴密監控社會的手段。[181]

1950 年代，國民黨確定在臺灣以黨領政的政治架構；1951 年（民國 40 年）2 月通過〈中國國民黨黨政關係大綱〉，要求各級政府機關黨籍官員納入各級黨部決策運作，建立黨政不分家的極權體制。[182]

臺灣對外關係方面，國共隔海對峙，1950 年（民國 39 年）1 月美國總統杜魯門（Harry Truman）發表放棄對蔣家在臺的軍事支持，臺灣局勢岌岌可危。隨即因韓戰爆發，美國驚覺東亞防線的重要性，派遣第七艦隊協防臺灣，臺灣的命運自此扭轉。[183]美方同時以經濟方式運送物資到臺灣，美援有助於當時島內政府、經濟的穩定，卻也使得臺灣被迫捲入世界冷戰體制。[184]

陳芳明認為，1949 年（民國 38 年）年底至 1950 年（民國 39 年）上半年，是國民黨建立文化霸權論述的關鍵時期。建基在二二八事件後的震懾，以及後來「懲治叛亂條例」的恫嚇，迅速完成一套完備的檢查制度。政治介入文藝的合法性，背後武裝的戒嚴令支撐，鞏固往後二十年的官方文藝路線。[185]

---

[181] 戴寶村，《臺灣政治史》（臺北：五南出版社，2006），頁 293。
[182] 戴寶村，《臺灣政治史》，頁 290-291。
[183] 戴寶村，《臺灣政治史》，頁 288。
[184] 陳芳明，《臺灣新文學史》（臺北：聯經出版社，2011），頁 266。
[185] 陳芳明，《臺灣新文學史》，頁 266。

　　國府官方論述的鞏固，是利用文學作為政治動員的工具，在民間、軍中展開文藝運動。[186]民間團體之主導者為張道藩[187]與陳紀瀅。[188]1950 年（民國 39 年）「中華文藝獎金委員會」成立，張道藩為主任委員，獎助對象以撰寫反共文學作品的作家為主。同年 5 月 4 日訂為文藝節，當天並由百名作家成立「中國文藝協會」（以下簡稱「文協」），陳紀瀅擔任大會主席。黨政軍要員亦出席成立大會，包括國防部總政治部主任蔣經國、國民黨中宣部長張其昀、臺灣省黨部主委鄧文儀，以及教育部長程天放等。[189]「文協」會章第二條明確揭櫫：「本會以團結全國文藝界人士，研究文藝理論，從事文藝創作，展開文藝運動，發展文藝事業，實踐三民主義文化建設，完成反共抗俄復國建國任務，促進世界和平為宗旨。」[190]

---

[186] 陳芳明，《臺灣新文學史》，頁 270-271。
[187] 張道藩（1897-1968），中國貴州盤縣人。1920 年負笈倫敦大學大學院美術部，1923 年畢業後轉赴巴黎法國國立最高美術專科學院深造，1926 年返回中國，1928 年起，即以藝文專業於國民黨及國民政府擔任重要職務，並為陳果夫、陳立夫所掌握的國民黨黨務「中央俱樂部（C.C.派）」成員。1949 年國府遷臺後，繼續為蔣介石倚重為藝文政策要職。在臺曾任中國國民黨中央改造委員、立法委員、中央電影企業公司董事長、中國廣播公司董事長、中華日報董事長、中山學術文化基金董事會副董事長等職。摘自黃怡菁，〈《文藝創作》（1950-1956）與自由中國文藝體制的形構實踐〉（新竹：國立清華大學臺灣文學研究所碩士論文，2006），頁 27-28。
[188] 陳紀瀅（1908-1997），中國河北安國縣人。哈爾濱法政大學夜間部畢業，美國加州世界開明大學文學博士。曾任郵局公務員，《大公報》記者及副刊主編，國民參政員，第一屆立法委員。1928 年開始從事文藝創作，1943 年出版第一本著作《新中國幼苗的成長》，大陸時期作品以報導文學和新聞採訪為主。1950 年以第一屆立法委員身分隨國府來臺，隨即擔任「文獎會」、「文協」等組織工作。《文藝運動二十五年》是記述文協 25 年的發展，亦是陳紀瀅退出文協的自述。來臺後重要作品有《荻村傳》、《赤地》等，前後共出版 50 餘部著作，涵蓋小說、散文、遊記、傳記等文體，創作能量豐沛。摘自簡弘毅，〈陳紀瀅文學與 50 年代反共文藝體制〉（臺中：靜宜大學中國文學研究所碩士論文，2002），頁 61-69。
[189] 陳芳明，《臺灣新文學史》，頁 266-267。
[190] 陳芳明，《臺灣新文學史》，頁 267。

　　「文協」與軍中文藝可謂相輔相成，由「文協」負責組織作家到軍中訪問，並透過舉辦「中華文藝獎」、「國軍文藝獎」增強政治宣導效益。陳芳明引用軍中作家朱西甯在〈論反共文學〉的評論，認為官方支持的這二個文藝獎項：「在這兩種重賞之下的勇夫之作，堪稱『題材的反共文學』的傑出作品，即使美術歌詞歌曲及各劇型劇本包括在內，中華文藝獎不出二十件，國軍文藝金像獎則不出十件，量與質之比，前者約為九與一之比，後者二十二與一之比。」陳氏認為反共文學得獎作品的政治價值遠勝過藝術價值。官方的文藝獎金制度，在荒涼的年代鼓勵不少知識分子與軍中官兵投入寫作的陣營，並且也創造了一些值得討論的文學作品。[191]

　　另一個重要的政治宣傳層面，即是以作為戰鬥主力的軍人。1950 至 1954 年（民國 39 年至 43 年）蔣經國任內的國防部總政治部，建立軍中政工制度，並對軍中文藝的建立扮演重要角色，號召「文藝到軍中去」運動，鼓勵作家提供軍中創作所需，指導官兵文藝創作，揭開軍中文藝運動序幕。[192]

　　1955 年（民國 44 年），總統蔣介石提出「戰鬥文藝」，補強與深化意味濃厚，更加確立反共文學的「戰鬥」性格。1965 年（民國 54 年），國防部總政戰部發起「國軍新文藝運動」，可視為軍中文藝的延伸，在 1960 年代承繼了官方文藝體制的運作。[193]

---

[191] 陳芳明，《臺灣新文學史》，頁 280。
[192] 簡弘毅，〈陳紀瀅文學與 50 年代反共文藝體制〉，頁 37。
[193] 簡弘毅，〈陳紀瀅文學與 50 年代反共文藝體制〉，頁 39-41。

　　高仲恆將臺灣戒嚴時期的國家文藝政策，分為 1949 年（民國 38 年）至 1960 年（民國 49 年）的「軍事反攻」，和 1960 年（民國 49 年）至 1987 年（民國 76 年）的「文化反攻」兩個階段。「軍事反攻」是在「反共復國」的前提下，以民族主義連結臺灣與大陸的關係，建構「國族想像」，將臺灣人塑造為「中國人」。[194]隨著兩岸已無大規模軍事衝突，臺灣在國際地位逐漸面臨嚴竣考驗，國民黨政府仍不放棄「反共」主張，將軍事反共轉型為精神層面的文化反共，強調精神和道德層次的論述，確保其在臺灣統治的合法性。[195]1954 年（民國 43 年）國防部設置的「軍中文藝獎金」，為「軍事反攻」階段的文藝政策代表，而「文化反攻」則以 1965 年（民國 54 年）後的「國軍文藝金像獎」為主，這個獎項至今仍持續辦理。

　　「國軍文藝金像獎」初期徵選分為小說、戲劇、散文、詩歌、音樂、美術六大類，每年評選出各類前三名作品，頒發金像、銀像、銅像獎獎座、獎狀和獎金，以及佳作若干名。1966 年（民國 55 年）聯勤總部設立「金駝獎」、1970 年（民國 59 年）空軍總部設立「金鷹獎」、1971 年（民國 60 年）空軍總部設立「金錨獎」、陸軍總部設立「金獅獎」、警備總部設立「金環獎」等，可見軍中文藝工作透過獎金制度呈現蓬勃狀態。[196]

[194] 高仲恆，〈國家、市場與音樂：戒嚴時期臺灣愛國歌曲的流變（1949-1987）〉（臺北：國立臺灣師範大學歷史系碩士論文，2011），頁 16。
[195] 高仲恆，〈國家、市場與音樂：戒嚴時期臺灣愛國歌曲的流變（1949-1987）〉，頁 27-28。
[196] 高仲恆，〈國家、市場與音樂：戒嚴時期臺灣愛國歌曲的流變（1949-1987）〉，頁 32。

　　「國軍新文藝運動」，是 50 年代反共文學歷史延伸至 60 年代的第一波浪潮，目的在於「繼續三民主義文藝理論為國家文藝建設的實踐與認知根基，並期能再發揮文藝的戰鬥功能，逐漸擴大到社會各個層面。」[197]與 1950 年代「軍中文藝運動」的目的和系統組織運作大致雷同，並將「軍中文藝獎金」制度化。由 1965 年（民國 54 年）起舉辦的「國軍新文藝金像獎」，陳康芬評此為最具代表性、最有影響力的文藝創作獎。而且這階段的軍中文藝推動，已「不需要民間文人的合作關係進行，軍中已有自己的體制運作，甚至擁有反向輸入大眾社會文化生產的能力。」[198]

## 二、隨時上前線的軍旅生涯

　　1954 至 1955 年（民國 43 年至 44 年）間，共軍挾「解放臺灣」的口號，引爆第一次臺海危機，1955 年（民國 44 年）1 月，共軍進犯一江山，國府守軍全數犧牲。[199]隨後共軍又有進犯大陳島的行動，在美軍同意防衛金門、馬祖協議下，國軍撤守大陳島。兩岸戰雲密佈之際，1954 年（民國 43 年）林道生 20 歲，接到服常備兵役的入伍通知。

　　這是國民政府來臺後的第一次徵召常備兵役。心中覺得奇怪，1947 年（民國 36 年）師範學校招生時說是「讀書免費，教書免稅，當兵免役」以鼓勵就讀當年沒人要讀的師範學校。可

---

[197] 陳康芬，《斷裂與生成：臺灣 50 年代的反共戰鬥文藝》（臺南：國立臺灣文學館，2012），頁 275。
[198] 陳康芬，《斷裂與生成：臺灣 50 年代的反共戰鬥文藝》，頁 275-276。
[199] 駱香林主修，《花蓮縣志：卷一大事記》（花蓮：花蓮文獻委員會，1974），頁 164。

是現在由任教的明禮國小師生為我被佩戴「為國爭光」的紅綵帶，全校高年級師生走在我後面，一路高聲唱著愛國歌曲，呼口號，老師高喊「打倒俄寇」，學生用力應答「殺朱拔毛」，歡送老師到火車站要入伍從軍去「殺朱拔毛」。

到了車站人山人海的，役男佩掛的紅色彩帶寫著「光榮入伍」、「反共抗俄」、「殺朱拔毛」，種類繁多，還有讓人看了傻眼的沿用日語的「武運長久」。[200]

1951 年（民國 40 年）8 月《更生日報》幾乎每天都有新兵入營的報導，那是花蓮第一期的新兵入伍，而後更不斷有主動「報效國家」的從軍消息，乃至於 1954 年（民國 43 年）徵召常備兵役和常備補充兵，均鉅細靡遺報導入伍役男出生年次、何時出發、搭乘的交通工具等。1951 年（民國 40 年）8 月 16 日〈本縣第一期新兵入營〉的報導，當期徵集的新兵有 276 名，訂於 8 月 24 日集中，為解決交通問題，當時臺灣省政府並於 8 月 25 日派一艘輪船協同運送。該則新聞另外提到：本縣兵役統一宣傳慰勞委員會花蓮市分會開會決議，8 月 23 日上午 11 時在花蓮市中正堂舉行歡送會，中午聚餐後，於下午 2 時舉行大遊行。「由各機關學校派代表和民眾每戶一人，以及樂隊，陪同新兵遊行全市」。[201]8 月 19 日〈新兵來市歡迎歡送〉報導，上述日程有所更動，市區遊行改為 8 月 25 日，但這則新聞更加詳細說明全縣新兵到市區新兵招待所的行程，例如：各機關首長必須在新兵到達火車站前「迎迓」，

200 林道生訪談，2016 年 3 月 23 日。
201 〈第一期新兵入營〉，《更生日報》，1951 年 8 月 16 日，第 4 版。

之後新兵在火車站前接受各級首長佩上「為國爭光」紅緞，招待新兵到中華戲院、[202]中央戲院觀賞電影等。[203]

這類新聞在 21 世紀的臺灣已不復見，翻閱當年報紙資料，版面幾乎是與軍事、反攻復國相關，每個生活在臺灣的人民，都必須負起「打回大陸」的責任，日復一日。透過報紙呈現的時代氛圍，我們能感受林道生身為教師又是青年被賦予的「義務」。

在臺南隆田接受基礎訓練，讓林道生在軍中有著特別體驗。入伍服役的青年，來自東、南部社會各階層，很多沒讀過書，少數讀過日治時期的小學三、四年級程度，林道生的師範學歷和教師職業自然在群體中顯得鶴立雞群。

入伍後第二個月，開始離開軍營到野戰訓練場的野外操練，一路上整齊的步伐配合高唱軍歌。但是這批臺籍常備兵國語都聽不懂說不好，唱軍歌難度更高，最困擾的莫過於「起唱音」及節拍配合步伐，考倒了這一群臺籍阿兵哥。

> 行進間的音樂，唱的歌大概是二拍和四拍兩種，三拍怎麼走路？教的那位教官起音「反共的時候到了，一二三唱」。但是有的歌是從第二拍開始的，有的是從第四拍開始，你如果「一二三唱」變成右腳在第一拍，不合，歌就唱不合。他就會罵，怎麼練的，都唱不好。我們被罵了一個禮拜。[204]

林道生自認被罵得冤枉，徵得長官同意後帶領起音。

---

202 中華戲院位於今花蓮市博愛街，1958 年重建後，更名天祥戲院。
203 〈新兵來市歡迎歡送〉，《更生日報》，1951 年 8 月 19 日，第 4 版。
204 林道生訪談，2016 年 3 月 23 日。

問題出在「一二三---唱」佔了 5 拍，大家的起唱音落在右腳，歌聲與步伐搭配不來，這種情況要改為「一二─唱」4 拍，起唱音就能準確落在左腳，不同的歌曲要適度做調整。[205]

從此，本來部隊「連」級的軍歌及三民主義等政戰科目由指導員〔按：政工指導員，1969 年（民國 58 年）改稱政戰輔導長，簡稱輔導長〕負責的，但是臺籍戰士聽不懂，而改由林道生以臺語講授以利灌輸思想，並教唱軍歌。

林道生白天是軍人，跟著全員操練，晚上則重拾教師工作，負責指導臺籍新兵三民主義和國語。在國語尚不普及的年代，大多數服義務役的青年多以日語和母語（如臺語、客語等）為主要語言，因此一方面加強國語訓揀，為了「反共抗俄」的全線戰士，也必須接受民族精神和三民主義的洗禮。

三民主義有講義，但林道生是用臺語教授的，上級下達的目標是，團級的考試全連必須及格。臨危受命，面對的又是不識幾個字的粗漢子，林道生硬是達成使命，他道出其中的絕竅。

全團考試在大操場，每個人左右間隔一公尺，坐在小板凳椅上，背掛著小板子當活動桌子放考卷用。考卷發下來，20 個題目，是非、選擇題各 10 題，主考官以國語念了全部的考題。士兵作答時看不懂、聽不懂題目可以發問。並指定由我翻譯成臺語，選擇題就是「對或不對」。考試前一晚總複習時已經講好了，要注意聽唸完的最後一句問話，如「對啊嘸對」，

答案就是對，「嘸對啊對」就是錯。很簡單嘛，上面長官怎麼聽懂。結果整連的考試成績優良，獲得減免夜間站一次衛兵的獎勵。[206]

這段敘述著實令人莞爾，必須仔細聽，才對其中的語言遊戲恍然大悟。主要在於試題是可以在現場以臺語翻譯的，以當時軍中長官大多為外省籍，語言隔閡下，應是無法理會其中的作弊。

現在可以談笑風生地細數當年趣事，歷史現場對當事人的衝擊有時比故事本身來得百味雜陳。林道生在受完四個月的基礎訓練後，所屬的部隊移師澎湖，往後服役生涯在離島度過。臺海緊張情勢升高，在澎湖服役的青年，隨時都要有子彈上膛的準備。攸關生命存亡當口，在臺灣長大，受過日本教育的林道生，是否能說服自己為統治不久的國民黨「新政權」拋頭顱、灑熱血，「反攻」陌生的「祖國山河」？

> 我們當兵的時候，其實都有帶身分證，當兵的時候要交身分證，換一張補給證，那時候身分證遺失要申請很麻煩，還要登報紙說怎麼丟掉的。那時很多人在一年前就陸續登報，事實上那張身分證當兵是帶著，準備逃兵的時候用。因為只有匪諜和逃兵沒有身分證。要怎麼藏那張，要做一個布袋子，皮帶用布做的，大約 5 公分寬，繞一圈，裡面有個拉鍊，拉鍊打開身分證放裡面，放 5 塊紙幣在那裡。我是在內褲裡面，第一條就是那條，然後再穿褲子。

---

[206] 林道生訪談，2016 年 3 月 23 日。

我們臺籍戰士心中納悶，天天喊著「消滅共匪」、「解救同胞」；
「一年準備、二年反攻、三年掃蕩、五年成功」的口號。但
是如果有一天反攻大陸真的成功了，他們這些來自大陸的長
官們都快樂的回家團聚了，留下來的我們這些為他們賣命反
攻大陸的臺籍士兵呢？我們怎麼辦？我們不是遠離了家鄉臺
灣變成無家可歸的人了嗎！唉！這是哪門子戰爭啊！[207]

圖 3-1：1956 年（民國 45 年）於澎湖服役的林道生。
資料來源：林道生提供。

---

### 三、菊島繚繞的旋律

澎湖服役的日子，每個月一日的假期根本回不了家，林道生首先想起的是圖書館。一位來自屏東任職農會職員郭姓同袍喜歡看報紙、書籍，但是軍中交誼廳的書籍全是中華民國國軍五大信念「主義、領袖、國家、責任、榮譽」為中心的文宣刊物。於是，兩人在放假半天的日子，相偕就往馬公的縣立圖書館跑。郭姓同袍借小說，他借詩詞集，大多是宋詞。他認為宋詞比較容易理解，往後的音樂習作，也大多從宋詞開始。

喜歡閱讀的林道生，平時也幫忙不識字的軍中弟兄寫家書，他的「文青」氣質被長官注意到，1956 年（民國 45 年）鼓勵他參加國防部舉辦的軍中文藝獎，他以《我們在澎湖島上》、《確保金馬歌》報名音樂類作曲項目，分別獲得銀像獎和佳作。[208]

《我們在澎湖島上》作詞賴恩繩，福建人，是林道生就讀花師時一年級導師和國文老師，原曲名為《我們在金門島上》，因林道生在澎湖服役而更名，歌詞形塑戰地前線的固若金湯，以及軍人堅強的民族意識，如：「誓為拯救同胞 效命沙場」、「我們是民族的鬥士 保衛臺灣的鐵牆」、「我們要反攻回去 把共匪殺光」。《確保金馬歌》由張木順作詞，同樣來自福建，為林道生明禮國校的同事。這首歌詞以七個字和五個字的句子為一組，呈現較為規律的架構，內容不脫反共殺匪的口號文句：

---

[208] 1956 年 6 月，林道生的恩師張人模亦以清唱劇《花蓮山地行》獲選「中華文藝獎金」新詩組歌詞獎項。

金門馬祖風光好　地勢又險要

屹立海中任浪濤　壯士志氣高

枕戈待旦殺共匪　衛我臺灣島

反攻號角一聲響　金馬先騰躍

軍民合作團結起　確保我金馬

快把匪俄齊打倒　拯救我同胞[209]

第一次參加比賽就傳捷報，著實是林道生個人創作的強心針，部隊還讓他放了榮譽假。

> 去領獎的地方在澎湖馬公，應該是防衛司令部吧！車子一進門就傳來廣播聲「歡迎各位軍中的作家們蒞臨」。心裡想，怎麼突然變成作家了，一顆心飄啊飄地飄上天了。阿兵哥變作家了，頒獎的項目有作曲、詩和散文，我參加的是軍歌作曲。而且這裡吃的怎麼和部隊差那麼大，飯吃得飽、菜那麼好，有魚肉，於是我決定每年都要參加。[210]

林道生回憶：「初次引起強烈作曲興趣的竟然是食物」，自己回想都覺得好笑。暫不論林道生當年在澎湖參賽作品，究竟政治價值或藝術價值何者為高，那次的獲獎經驗，對醉心於音樂的年輕教師而言，找到教室之外的創作晴空，可以超越教學的教材，探索音樂的寬廣。林道生為自己開闢了反共的戰場，以五線譜為陣式，自此幾乎每年參賽，開啟他的音樂創作生涯。

---

[209] 林道生電子郵件資料，2017 年 6 月 10 日。

[210] 林道生訪談，2016 年 3 月 23 日。

## 第二節　「飽命」與「保命」的創作

### 一、成家立業與為獎而生的作曲

　　服完二年兵役退伍後，林道生繼續回到明禮國校任教。1957年（民國46年）完成終身大事，與花蓮師範學校同窗何勤妹締結連理，之後調任北濱國校總務主任。

　　婚後一段時間，林道生夫婦與母親及弟妹們同住在明禮路租來的房子，以現在用語，他們是「雙薪家庭」。然而，家庭經濟負擔也隨之加乘。何勤妹是長女，娘家也有弟弟妹妹要依靠她的薪水就學和生活。1958年（民國47年）長子弘毅出生後，長女淳毅、次女睿毅、次子恆毅陸續報到，四名子女成為林道生夫婦「沈重而甜蜜」的負荷。如何開源？林道生的音樂才能提供了開拓財源的管道。

> 當兵退伍回原服務的明禮國小服務，雖然繼續作曲投稿國軍文藝獎，但是作品不多，因為要參加中學教師檢定考試。那時要上班，有家庭要照顧，一方面因為收入不夠用，還得兼職教鋼琴，賺外快補助家庭生活。但是看在文藝獎優渥的獎金上，每年到了四、五月，幫我謄譜的老婆都會問，今年的作品還沒寫？文藝獎的獎金很高，五萬、三萬、五千地，相當於半年、幾個月的薪水，對家庭生活幫助很大，而且名聲

好，又具有濃濃的愛國成分，對當年身分認同也有極大的助益。[211]

圖 3-2：就讀花師時期的何勤妹（左）。
資料來源：林道生提供。

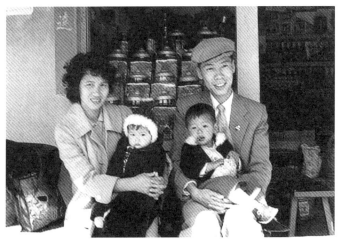

圖 3-3：林道生、何勤妹伉儷與子女於鯉魚潭合影。
資料來源：林道生提供。

---

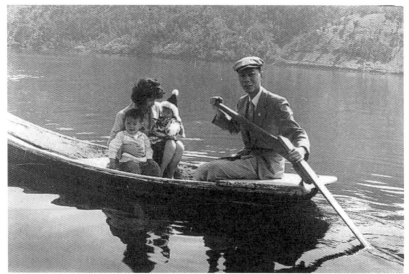

圖 3-4：1959 年（民國 48 年）林道生伉儷與子女於鯉魚潭划船。

資源來源：林道生提供。

　　1965 年（民國 54 年）林道生通過中學教師檢定考試，獲聘為花蓮縣立花蓮初級中學音樂教師〔按：1968 年（民國 57 年）實施九年國民教育，更名花蓮縣立美崙國中〕，當時創校校長吳水雲先生兼任花蓮縣政府教育科中學課課長，邀請林道生共同創作該校校歌。至此，林道生的工作與家庭逐漸穩定。三十而立的青壯年階段，生命經歷和充沛體力，讓他無論在音樂教學和創作均步入高峰期。一有空檔時間都能創作，作曲邀約也不乏花蓮縣內外的各級中小學校的校歌，前後共為十幾所國中小學作了校歌。

　　取得中學教師證書之後，就沒有後顧之憂了，不必為了準備考試而讀書，有很多時間，寫文章、寫曲子都是從那個時候

才真正開始的。那時候連下課十分鐘都在寫，喜歡的詩詞就開始寫。還被《音樂文摘》月刊〔按：《全音音樂文摘》，相關內容於下一章敘述〕的編輯邀我為日文稿的翻譯。[212]

表 3-1　林道生創作之中小學校歌、民間社團歌曲

| 年份 | 曲名 | 作詞 |
| --- | --- | --- |
| 1963 | 永和國小校歌 | 永和國小 |
| 1964 | 花蓮縣初級中學校歌 | 吳水雲 |
| | 臺東縣樟原國小校歌 | 樟原國小 |
| 1967 | 花蓮縣美崙國中校歌 | 吳水雲 |
| | 花蓮縣網球協會會歌 | 不詳 |
| 1970 | 花蓮縣富北國小校歌 | 劉瑞焜 |
| 1971 | 花蓮縣中正國小校歌 | 劉政東 |
| 1972 | 榮工少棒隊歌 | 胡維顏 |
| | 花蓮縣富南國小校歌 | 劉政東 |
| 1973 | 花蓮縣國風國中校歌 | 劉紹塾 |
| 1975 | 臺北縣協和國小校歌 | 錢慈善 |
| 1976 | 花蓮縣南華國小校歌 | 李兆蘭 |
| 1979 | 花蓮縣大進國小校歌 | 劉瑞焜 |
| 1981 | 花蓮大漢工專啦啦隊歌 | 大漢工專 |
| 1982 | 花蓮縣光復國中校歌 | 毛可鑑 |
| | 花蓮縣太昌國小校歌 | 吳慶豐 |
| 1996 | 花蓮縣北昌國小校歌 | 北昌國小 |
| 1998 | 花蓮縣忠孝國小校歌 | 劉政東 |
| 2000 | 花蓮縣光復高職校歌 | 葉日松 |

資料來源：林道生，《花蓮縣 101 年度文化薪傳獎特別貢獻獎：林道生特展專輯》（花蓮：花蓮縣文化局，2012），頁 60-98。

林道生口述提到「喜歡的詩詞」，是指中國古典詩詞為主的作曲。每年他參加作曲競賽拿獎金的主力，則為國防部舉辦的國

---

[212] 林道生訪談，2015 年 4 月 27 日。

軍文藝獎，或後備軍人為對象的青溪文藝金環獎。林道生不諱言地說，經濟因素是重要關鍵。

> 四十年前，會寫作的人少，當時政府有錢，花個三萬、五萬徵曲對國防部很划算，入選後陸海空三軍都可以教唱。後來有莒光日在電視播，現在有些都沒有了。〔按：國軍文藝獎、青溪文藝金環獎至 2016 年仍持續辦理〕幾乎每年都在得獎，因為小孩都在讀書，老婆到了四、五月就說，你今年還沒寫呀？因為那是一筆不少的額外收入。[213]

1950 年代，官方的政治動員對臺灣反共文學的推波助瀾，當「反共」因國際局勢轉變成為強弩之末，國民黨政府則以「愛國歌曲」形式，作為另一階段的思想箝制。[214]

「愛國歌曲」不僅表現於音樂創作，亦延伸到音樂展演形式。在此引用一則 1951 年（民國 40 年）〈聽了花師敬師音樂會之後〉的報紙文章，作者鐵牛記述聽聞花師音樂進步得很快，而且音樂比賽獲得好評，因此參加當晚在花師舉辦的敬師音樂會。[215]「起首就是個合唱曲，國歌和玉門出塞，唱得滿有神氣的，宏亮的歌聲充滿了整個寂靜的花崗山」。文中逐一介紹演出曲目，並加註

---

[213] 林道生訪談，2015 年 4 月 27 日。

[214] 李筱峰認為，統治者透過歌曲、音樂來激發民心的認同與支持，特別是專制獨裁政權尤然。「愛國歌曲」的創作與散播，可進一步視為蔣氏政權的必然產物，也能透視蔣氏政權的本質。李筱峰，〈兩蔣威權統治時期「愛國歌曲」內容析論〉，《文史臺灣學報》第 1 期（2009 年 11 月），頁 158。

[215] 經筆者詢問林道生，這場音樂會也是畢業晚會，為花師畢業生以音樂會形式，向老師們表達感謝。因畢業生大多經濟困窘，不似現在有謝師宴，兩者意義相同，音樂會中依規定必須有一定時間或比例的反共和愛國歌曲，林道生亦為參與該場音樂會之畢業生。林道生回覆筆者之電子郵件，2017 年 3 月 24 日。

作者評論，筆鋒一轉「最精彩的壓臺戲，就是〈反攻大合唱〉，論場面可說是不算小了，從開頭到結尾，都非常緊湊足足費去半個鐘頭才唱完」。[216]

鐵牛花了相當的篇幅描寫〈反攻大合唱〉的演出內容：第一樂章主題是懷鄉曲，第二樂章是建設臺灣準備反攻，第三章是反攻進行曲，「唱得慷慨激昂，彷彿置身戰場真和共匪搏鬥」，第四章是意想中勝利的狂歡曲。臺下半點聲音都沒有，「在臺灣的軍民，是多麼的期待反攻號響呀！」、「今天大家都在摩拳擦掌，靜待一聲反攻號響，我們就要打回大陸去」。[217]

林道生回憶，那場是他花師畢業時的音樂會，主要具有「謝師宴」的用意，畢業生沒有錢可以回報老師們，音樂會一方面向老師們致敬，也是成果發表。透過署名「鐵牛」投稿的文章，我們重溫現場，也得到一項訊息：音樂會曲目必得有愛國歌曲。

此外，戒嚴時期任何一場「聚眾」的活動也受到嚴格把關。1966 年（民國 55 年）9 月 17 日，林道生指導的蓮韻合唱團有一場音樂演出，地點在省立花蓮女中（今國立花蓮女中）。他還留存的節目單，寫著「慶祝　總統八秩華誕－花蓮蓮韻成人合唱團演唱會」，演出者為王挽危。開場前二首曲目為〈慶祝　總統華誕〉、〈恭逢大典頌元戎〉，〈復國歌〉為最後一首曲目。

節目單上的演出者王挽危，那個人可是後備司令部的司令，主辦單位掛中廣花蓮台。那時候戒嚴，不能集會，也不能遊

---

[216] 鐵牛，〈聽了花師的「敬師音樂會」後〉，《更生日報》，1951 年 6 月 12 日，第 3 版。
[217] 鐵牛，〈聽了花師的「敬師音樂會」後〉。

行，開音樂會就是集會違法，就會被抓去關。因此要找人掛
名字，再掛個什麼慶祝國慶日呀、光復節呀、兒童節呀、總
統華誕呀什麼的才會准。所以那時候的演出者我就掛了後備
司令的名字，是透過後備軍人輔導單位的人去跟司令講，得
到同意的，我是後備軍人，用後備司令的名字夠大的，一掛
上去申請演出時審查就通過了。演出單位之用中廣，因為我
在中廣兼任一個沒掛名的音樂節目，如果演出者用我的名字
或蓮韻合唱團，這樣的集會，是不會准的。為了這場音樂會
我還要特別寫二首紀念歌，因為是蔣公華誕，祝壽的歌曲，
我知道集會的現場有會有人在監聽。[218]

《更生日報》亦刊載這項消息，提到：

為配合東部軍民，恭祝 總統八秩華誕祝壽活動，中廣公司花
蓮電台將於今天十七日晚間七時三十分，邀請花蓮蓮韻成人
合唱團舉行祝壽演唱會。蓮韻合唱團是花蓮地區愛好音樂的
男女青年三十餘人業餘組成，他們為了恭祝 總統華誕的這演
唱會，經一月餘來集眾，努力演練，成績已極可觀，成功定
可預卜，該團這次的演唱，是由林道生擔任指揮，明義國小
樂珊瑚老師擔任鋼琴伴奏。[219]

隔日有後續新聞，說明這場音樂會在花蓮女中大禮堂舉行，
節目由前述兩首祝壽歌展開，全場「輕柔的音韻優美的旋律，節

---

[218] 林道生訪談，2015 年 12 月 21 日。
[219] 〈恭祝總統八秩華誕 中廣今舉行祝壽演唱會〉，《更生日報》，1966 年 9 月 17 日，第 2
版。

節均搏得全場盈千觀眾雷動的掌聲」，節目共 2 小時，最後在雄壯的〈復國歌〉後，仍表演廣東民謠為安可曲。[220]

## 二、恩師與胞弟的白色恐怖陰影

除了時代政治氣氛使然，林道生也有不得不然的「愛國歌曲」創作原因，分別來自於恩師張人模與胞弟林晚生的遭遇。

前章林道生口述則提到「花蓮師範學校的老師，被抓走的很多，都是外省老師」，仍任教於花蓮師範學校的張人模見到幾位朋友被密告成匪諜而失蹤，心生恐懼，暗中計劃轉赴香港，卻必須有二位社會賢達人士當保證人才能辦理出境。但是花師的校長、同事皆恐其已沾上匪諜嫌疑不敢答應，張人模只好求助於已在國民學校任教的學生林道生和省立花蓮中學老師郭子究。同時，張人模告知絕不連累兩人，會伺機宣告死亡。[221]

張人模編著的《阿美大合唱/花蓮山地行：合訂本》於 1959年（民國 48 年）5 月出版，他旋於當年暑假離開臺灣，在香港以「張逃民」之名撰寫文章。之後透過音樂家李抱忱推薦，取得香港「中國音樂專科學校」教職，更名「張維」，並偽造張人模的死亡文件，免得牽連臺灣的兩位保證人。[222]林道生儘管記掛張人模的安危，在戒嚴時期也只能裝作什麼都不知道。但是張人模不

---

[220] 〈祝壽演唱會 獲一致讚美〉，《更生日報》，1966 年 9 月 18 日，第 2 版。

[221] 劉美蓮，〈白浪滔滔我不怕「匪諜」─〈捕魚歌〉與〈造飛機〉的故事〉，《傳記文學》第 104 卷第 5 期（2014 年 5 月），頁 81。

[222] 劉美蓮，〈白浪滔滔我不怕「匪諜」─〈捕魚歌〉與〈造飛機〉的故事〉，頁 81。

得不離開臺灣的政治因素，以及張人模「假死亡」一旦遭揭穿，將招來橫禍的恐懼，林道生內心壓力和陰影可想而知。

> 後來他〔按：張人模〕寫信給我，他知道寫信很危險，不能寫的。他的信繞大圈過來，先寄日本再寄回臺灣，日本方面是跟我有來往的小學老師。張老師信上說，他不回臺灣，找到工作了，他說：「我當老師不會害你還有郭老師，你們很好心幫我蓋了章。我會在這邊請朋友把死亡證明書寄回去」，他死掉就沒事了，他怎麼弄死亡證明書我不曉得。[223]

事隔數年風波逐漸平息，林道生終得踏上香港土地，與恩師見面，師生情誼持續至 1980 年代張人模辭世。不過，張人模當時赴港未歸的「通匪」疑雲，連帶使得〈捕魚歌〉有了不同的命運。官方國立編譯館獨家編印教科書的年代，〈捕魚歌〉只標示為「阿美族民歌」，經郭子究、林道生等花蓮教師反應後，改為「阿美族民歌、張人模採譜、李福珠配詞」。[224]

然而，〈捕魚歌〉的旋律，在音樂界仍有爭議，經過田野調查，阿美族、卑南族耆老並不會唱，年輕族人則是習自課本、廣播等，而臺灣日治時期至二次戰後民歌採集樂譜中，未曾採集到。直至 2007 年（民國 96 年），臺灣師範大學音樂系教授錢善華主持國科會〔按：今科技部前身〕「原音之美」計畫，與林道生分

---

[223] 林道生訪談，2015 年 1 月 21 日。
[224] 劉美蓮，〈白浪滔滔我不怕「匪諜」─〈捕魚歌〉與〈造飛機〉的故事〉，頁 81。

析、研究、比對後，證實〈捕魚歌〉為張人模的創作。[225]這項研究成果，不啻為張人模與林道生的師生緣，畫上圓滿的句點。

張人模赴港未歸 10 年後，林道生最小的胞弟林晚生因「白色恐怖」無端遭逮捕，於 1969 年（民國 58 年）10 月下旬移送臺東泰源監獄。高金郎撰寫的《泰源風雲：政治犯監獄革命事件》，[226]書中略有記述林晚生的形象，而這本書成為數十年後林晚生向政府提出冤獄平反的證物。

1970 年（民國 59 年）2 月 8 日，收容政治犯為主的臺東泰源監獄發生 6 名外役政治犯，策畫越獄行動，於占領監獄圍牆碉堡時，與衛兵司令發生正面衝突，欲以刺刀取衛兵性命，對方卻連續被捅三刀仍未斷氣，尖叫聲驚動獄方。隨後，獄方短時間掌握局面。「泰源事件」並非單純受刑人越獄，這批被國民黨政權視為「思想犯」、「政治犯」的階下囚，均有某種程度的社會地位，事件爆發後，官方以有「策反」的疑慮，隨即將全體受刑人移監至綠島監獄。

---

[225] 劉美蓮，〈白浪滔滔我不怕「匪諜」—〈捕魚歌〉與〈造飛機〉的故事〉，頁 82。

[226] 《泰源風雲：政治犯監獄革命事件》一書，1991 年（民國 80 年）發行初版與再版，2007 年（民國 96 年）三版，臺北前衛出版社發行。作者高金郎於 1963 年（民國 52 年）服役海軍時，因「叛艦喋血案」牽連廖文毅臺獨案判刑 15 年，曾在臺東泰源監獄服刑，1975 年（民國 64 年）減刑出獄。1970 年（民國 59 年）臺東泰源監獄受刑人策畫越獄未果，震動中樞高層，5 名受刑人遭槍決，並將泰源監獄受刑人移綠島。本書係作者以親身經歷，以及口述訪談當年熟悉事件的相關人物，書寫這段歷史。高金郎認為，「泰源事件」為泰源監獄政治犯監獄的革命事件，為臺灣獨立的「革命」。學者李鴻禧於三版序文提到，書中雖有主觀意念，仍無傷其為「臺灣政治史之手記、文獻、資料之意義」。

林晚生在該書中後段才出場，而且是短暫的驚鴻一瞥。〈泰源事件效應─延訓〉章節，高金郎筆下如此描述林晚生：

> 異議份子只要被逮到，要判幾年就判幾年，再稍有懷疑，即使刑期屆滿，還會遭「留訓」，到底有多少人受害，很難估計，以綠島為例，從泰源移監到那年年底，短短七個月間，刑滿以後又被送新生訓導處管訓的就有柯旗化、莊寬裕、李萬章、鄭清田、林晚生和賴振福。[227]

> 林晚生與賴振福兩位，尤其是林晚生，除了是臺灣人之外，簡直找不出延訓的理由。林刑期只有五年，坐牢以後專心學英文，對政治也不是很熱衷，如果硬要找理由，恐怕就是國民黨的統治機器已經犯了對所有臺灣青年的疑心症了。[228]

泰源事件後，受刑人於 1972 年（民國 61 年）4 月移監綠島。林家上下沒人理解林晚生為何招致牢獄之災，林晚生在泰源服刑，母親鄭輕煙曾去探監，她認為林道生是教師身分，監獄是非之地不宜前往。林道生的解讀，則呈現戒嚴時期父權統治「有耳無嘴」〔按：臺灣諺語，兒時父母常告誡小孩，只要聽就好，不要講話，以免惹來麻煩〕的禁忌：

> 我們念師範學校時，老師一再告訴我們「不要亂說話」、「隔牆有耳」、「匪諜在你身邊」等話。我爸爸日據時代被當「間諜」，光復了我弟弟是被當「匪諜」。[229]

---

[227] 高金郎，《泰源風雲：政治犯監獄革命事件》（臺北：前衛出版社，2007），頁 132。
[228] 高金郎，《泰源風雲：政治犯監獄革命事件》，頁 135。
[229] 林道生訪談，2015 年 1 月 21 日。

他所指的「老師要我們不要亂說話」，與就讀花師期間學生「罷課事件」有關，以及當時班上有來自大陸的「功勳子弟」，老師告誡其他學生不要任意評論政府，種種親身經驗，一道一道「禁令」，形塑林道生對社會的理解。

2004 年（民國 93 年）1 月 17 日由總統陳水扁頒發給林晚生一紙「回復名譽證書」，回復本人及家屬名譽。但林晚生當時入獄，對林家造成的陰影和恐懼卻長達 20 年。特別是他所涉及的是當時最敏感的「思想犯」，加上後來延訓 2 年，服刑 7 年期間，透過林道生在音樂創作和教職等領域的表現，我們發現矛盾而諷刺的對比。

音樂創作方面，1966 年（民國 55 年）〈偉人頌〉入選第二屆文藝金像獎音樂類合唱作曲佳作獎，〈心曲〉入選第二屆文藝金像獎音樂類作曲佳作獎；1968 年（民國 57 年）〈英雄百戰定家邦〉入選救國團徵曲第三名，〈當我小時候〉入選新聞局優良歌曲獎；1971 年（民國 60 年）清唱劇〈辛亥革命頌〉入選第七屆文藝金像獎音樂類作曲銅像獎，〈祖國的怒吼〉入選國防部徵曲獎，同年並獲頒中國文藝協會第 12 屆文藝獎章歌曲作曲獎。[230]1970 年（民國 59 年），亦即「泰源事件」發生那年，林道生當選花蓮縣模範青年、花蓮縣優良教師、臺灣省特殊優良教師、全國特殊優良教

---

230 林道生，《花蓮縣 101 年度文化薪傳獎特別貢獻獎：林道生專輯》（花蓮：花蓮縣文化局，2012），頁 8-9。

師，[231]1972 年（民國 61 年）經臺灣省教育廳評定為教學方法優良國中教師等。[232]

　　藉由報紙文獻，有助於了解當時林道生在花蓮社會的形象。1971 年（民國 60 年）5 月 4 日文藝節，林道生獲得中國文藝協會作曲獎文藝獎章，「這是東部地區文藝作者中，第一位獲得此項榮譽」、「祇是簡易師範科畢業及中學教員檢定音樂科檢定合格的一位青年」、「憑自己的愛好和毅力，能在他不斷摸索之下，成為今天頗有名氣的青年音樂教育工作者」。[233]1971 年（民國 60 年）獲得第七屆國軍文藝金像獎的新聞記載，林道生是以「花蓮團管區後備軍人，上等汽車駕駛兵」的身分參賽，獲銅像獎作品為清唱劇《辛亥革命頌》，獎金達 1 萬元。作詞者黃成祿曾與林道生服務於美崙國中，後調至花蓮女中。全曲描述「國父領導革命的轟轟烈烈事蹟」，第一樂章〈革命發軔〉、第二樂章〈革命發展〉、第三樂章〈革命成功〉、第四樂章〈革命再造〉。而當年歲次辛亥，正是「革命成功」60 週年。該則新聞亦提到，為慶祝總統華誕，林道生作品清唱劇《偉人頌》，當天於中國電視公司播出，由臺北樂友合唱團演出，十個樂章共 25 分鐘。[234]

　　1972 年（民國 61 年）〈花蓮國中教法優良教師〉的報導，提到他「具有創新研究改進教學方法熱忱」，於 1970 年（民國 59

---

[231] 林道生，《花蓮縣 101 年度文化薪傳獎特別貢獻獎：林道生專輯》，頁 8。

[232] 〈國中優良教師一批　教廳評審通過　發給獎金獎狀〉，《聯合報》，1972 年 6 月 12 日，第 2 版。

[233] 〈中國文協音樂作曲獎章得主林道生〉，《更生日報》，1971 年 5 月 4 日，第 2 版。

[234] 〈林道生獲得作曲銅像獎　偉人頌今上電視〉，《更生日報》，1971 年 10 月 27 日，第 3 版。

年）榮獲省教育廳「推行音樂教學及改進音樂教材教法成績優異獎狀」，及全國特殊優良教師。林道生為了國中學生變聲期的音樂教學，撰寫變聲期音樂欣賞教材及少年音樂家的故事。同時，也為國民中學聯誼活動創作七種教材教具，「均是愛國歌曲和藝術歌曲」。他所創作歌舞劇《海燕頌》藉由海燕述說「人定勝天」的精神；另外，為實踐中華文化復興運動，他曾舉辦相關的作品發表會。[235]

　　1978 年（民國 67 年）8 月 23 日，金門戰地政務委員會印製出版《金門行》樂譜，「為八二三戰役勝利二十週年高歌」。[236]作詞者汪振堂係中國江西省人，多年派戍金門，曾參與八二三戰役，[237]於 1965 年（民國 54 年）第三次派赴金門時寫下《金門行》長詩。[238]林道生是在 1974 年（民國 63 年）應邀出席花東部地區文藝大會，獲汪振堂贈詩。「那天大家都忙著研討寫作方針，我卻馬上被《金門行》首頁的『為戰鬥的聖地、鋼鐵的堡而高歌』幾個大字所吸引住，決心要為這部八百行的長詩巨著譜曲」。[239]

---

[235] 〈春風化雨　樂壇奇葩 花蓮國中教法優良教師簡介之一〉，《更生日報》，1972 年 6 月 13 日，第 2 版。

[236] 汪振堂作詞，林道生作曲，《金門行》（金門：金門戰地政務委員會，1978）。

[237] 又稱「八二三砲戰」，1958 年（民國 47 年）8 月初，中共海陸空軍向福建大量集結，中華民國國防部下令臺澎金馬進入緊急戰備狀態。隨後共軍開始在馬祖上空騷擾，國軍有三分之二兵力被牽制於馬祖。8 月 23 日下午，共軍駐紮於福建沿海的砲兵部隊，突然向金門展開猛烈砲擊，直到 10 月 5 日中國國防部宣佈停火 1 週為止。為期 44 天的砲擊，共軍對金門群島發射 47 萬發砲彈。10 月 25 日起實施「單打，雙不打」的策略，持續對金門進行例行性砲擊，直至 1979 年（民國 68 年）1 月 1 日才停止。摘自吳密察監修，《臺灣史小事典》（臺北：遠流出版公司，2000），頁 177。

[238] 汪振堂，〈我寫《金門行》〉，《金門行》，頁 144。

[239] 林道生，〈譜成之後〉，《金門行》，頁 145。

　　林道生自述，《金門行》原詩達 64 頁，不是單靠衝動就可以完成，但詩中的旋律和節奏都有很高的音樂性，很適合譜曲。動筆那天是 1974 年（民國 63 年）6 月 6 日，「恰好是第二次世界大戰盟軍登陸諾曼第的日子」，期間雖與汪振堂就詩文主題、旋律和節奏感，互相交換作曲意見，但林道生忙於出席「亞洲作曲家聯盟」會議和作品發表而擱置。1977 年（民國 66）年 9 月 3 日軍人節前夕，「忽然想起明年是金門八二三戰役勝利 20 週年，又繼續譜曲的工作」，10 月間某天回家翻閱《中央日報》，「〈金門大捷〉粗號宋體大字赫然映現在眼前」、「副題是『為金門（古寧頭）戰役 29 週年作』，我一遍又一遍地看完全文，所受到的感動，實在無法形容」，受到該篇文章激勵，讓全曲在同年 11 月 15 日完成。[240]

　　觸動林道生創作《金門行》的文章，刊登於 1977 年（民國 66 年）10 月 25 日《中央日報》副刊，作者葉師燕參與 1949 年（民國 38 年）古寧頭戰役時年僅 19 歲，文中記述他以三〇步槍在金門古寧頭海灘第一線，與「匪軍」打了一場激烈的戰爭，他所屬的第四班十二人中，他是當天活著的三人之一。

　　葉師燕鉅細靡遺描述 201 師的二個團，在大地田甫構築海防工事，國慶日夜晚奉令夜行軍至古寧頭佈防，共軍由大登島攻占小登島後持續集結軍隊，兩軍對峙劍拔弩張。直至 10 月 25 日凌晨 1 時許，敵軍砲彈轟然猛攻，火網點亮漆黑夜空，共軍大舉壓

---

[240] 林道生，〈譜成之後〉，《金門行》，頁 145。

境，雙方從砲彈、機槍攻防，逐步進逼為近身肉膊戰。葉師燕文字洗鍊，靈活運用白描與對話，同時融入個人感受，寫景寫情，讀者彷彿親臨戰場：「砲彈就在我頭頂上呼嘯而過，我受到了猛烈的振動，氣體的壓力和風力推動了我輕磅的身軀」、「我用的是比我還高的美式三○步槍射擊，連續打下來，右肩已被剉痛」。[241] 經過徹夜你來我往，葉師燕運用黎明前的黑暗，接著是旭日升起的景象，比喻戰況情勢逆轉：「黎明，海面增援船隻仍有百艘之多，黑壓壓的，連海際線也看不到了」、「陽光由東方自我們後面平射在臥伏沙堤上的匪軍，迎面使他們無法看清目標；我們卻可以立起表尺，用打靶時的基本動作，瞄準射擊」。[242]

　　文中也有戰爭中不可或缺的英雄，先是國軍佈防工事日夜趕工，伙食卻僅有小魚干、花生米，甚至以野草叢裡的馬齒莧充當蔬菜，形塑守軍堅忍克苦形象。戰場激烈火拼時，則有不畏生死的勇者：「營長頭部負了傷，鮮血直流，他一手按住傷處，一手舉著手槍還在大叫：『衝鋒！衝鋒！快向前衝鋒！』他終於不支倒地」、「第三班的方慕儒和匪軍肉搏死在一起。方慕儒的刺刀還在那匪軍的心窩裡，匪軍的刺刀也在方慕儒的小腹內。方慕儒還緊緊地握著槍把不放呢！」[243] 文末以敵軍持續三天三困獸之鬥終於全部投降，達成了「舉世讚佩，以寡敵眾的金門大捷」作結。

---

[241] 葉師燕，〈金門大捷─為金門戰役 29 週年作〉，《中央日報》，1977 年 10 月 25 日，第 10 版。

[242] 葉師燕，〈金門大捷─為金門戰役 29 週年作〉。

[243] 葉師燕，〈金門大捷─為金門戰役 29 週年作〉。

一直到 1984 年（民國 73 年），林道生以歌曲《歌我中華》獲得第二十屆文藝金像獎音樂類齊唱曲銅像獎，合唱曲《青天白日照中華》入選為第二十屆文藝金像獎音樂類合唱曲銅像獎，是他最後一次參與「愛國歌曲」或行政院新聞局「優良歌曲」相關類型的競賽。期間近三十年的音樂創作，耗費不少心力著墨於「愛國中心思想」的範疇。（如表 3-2）

表 3-2 林道生愛國歌曲得獎作品( 1965-1984〔民國 54 年至民國 73 年〕)

| 年份 | 作品名稱 | 獎項 |
|---|---|---|
| 1965 | 歌曲〈威震長空〉 | 第一屆國軍文藝金像獎音樂類作曲佳作 |
| | 清唱劇《復仇》 | 第一屆國軍文藝金像獎音樂類合唱作曲佳作 |
| 1966 | 《偉人頌》 | 第二屆國軍文藝金像獎音樂類合唱作曲佳作 |
| | 歌曲〈心曲〉 | 第二屆國軍文藝金像獎音樂類作曲佳作 |
| 1968 | 歌曲〈百戰定家邦〉 | 救國團徵曲第三名 |
| | 歌曲〈當我小時候〉 | 行政院新聞局優良歌曲獎 |
| 1971 | 清唱劇《辛亥革命頌》 | 第七屆國軍文藝金像獎音樂類作曲銅像獎 |
| | 歌曲〈祖國的怒吼〉 | 國防部徵曲獎 |
| 1974 | 歌曲〈戲春〉 | 行政院新聞局優良歌曲獎 |
| 1976 | 歌曲〈把微笑掛在臉上〉 | 行政院新聞局優良歌曲獎 |
| | 歌曲〈登山〉 | 行政院新聞局優良歌曲獎 |
| 1978 | 歌曲〈船娘歌〉 | 行政院新聞局優良歌曲獎 |
| | 歌曲〈幹幹幹〉 | 行政院新聞局優良歌曲獎 |
| 1979 | 歌曲〈春光曲〉 | 行政院新聞局優良歌曲獎 |
| | 合唱曲《偉大的建設》 | 第十四屆國軍文藝金像獎音樂類作曲佳作 |
| 1980 | 歌曲〈愛國歌曲集〉 | 清溪文藝金像獎音樂類金環獎 |

| 年份 | 作品名稱 | 獎項 |
|------|----------|------|
| 1982 | 歌曲〈團結自強歌〉 | 光華文藝獎音樂類首獎 |
| 1984 | 歌曲〈黃埔建軍歌〉 | 埔光文藝獎音樂類銅像獎 |
| | 歌曲〈歌我中華〉 | 第二十屆國軍文藝金像獎音樂類齊唱曲銅像獎 |
| | 合唱曲《青天白日照中華》 | 第二十屆國軍文藝金像獎音樂類合唱曲銅像獎 |

資料來源：林道生，《花蓮縣 101 年度文化薪傳獎特別貢獻獎：林道生特展專輯》（花蓮：花蓮縣文化局，2012），頁 9-10。

林道生強調，獎金誘因之外，這是表達「愛國」的方式，兼具溫飽家庭的「飽命」與保全身家的「保命」之計。

> 有個學生在公家單位，說是人事工作，有一天跟我說：「老師你會寫曲子，多寫一點愛國歌曲，上面的人就知道你很愛國。可以減少一些麻煩。」而且寫愛國歌曲當時的獎金又很高，一舉兩得。後來我就寫了很多愛國歌曲，就沒有人再找我去問了，但是我的電話還是被監聽。在黨外運動遊行抗爭的年代，每當在臺北有遊行前日常有不明人物的電話，表示是電信局查線路，問了同事都表示從來沒接過這種電話。[244]

「人二單位」是臺灣戒嚴時期，行政體系內名義上隸屬人事室，負責主管機密維護、安全維護和政風、法令宣導等，實際上是調查公務員忠誠與思想問題的清查機關，在各政府機關建立嚴密的監控。[245]當時「人二」和學校內的「安全維護小組」，嚴密

---

[244] 林道生訪談，2015 年 1 月 21 日。
[245] 戴寶村，《臺灣政治史》，頁 293。

地建立機關成員的思想報告檔案，不考核人事能力，只考核人事思想，其建立的「忠誠資料」直接影響公務人員晉升。[246]

對於獲選為花蓮縣模範青年，林道生則提到：

1953 年（民國 42 年）中國青年反共救國團花蓮支隊成立社會大隊，被鼓勵加入的大多是公教青年。我們集合在花崗山，咬指滴血在桌上的一塊長方形白布上，布的左上角是青天白日的顏色國旗圖案，顯然地我們這批青年的血是要滴在空白的布上，以咬指滴血宣示「效忠領袖、反共抗俄、消滅共匪」的愛國決心，這不是章回小說中的「滴血起誓，以示堅決，若負所托，萬死不辭，天誅地滅」的血誓翻版嗎？如今半個世紀過去了，右手指頭上仍然看得出來一塊咬過的疤痕，是這疤痕換來「模範青年」稱號。[247]

至於獲頒 1971 年（民國 60 年）中國文藝協會第十二屆音樂獎章，林道生現在談起來顯得輕描淡寫：

我才三十幾歲啊，有一天有個人跟我說，有人提名頒給我文藝獎章，音樂類的。我嚇一跳，我說誰提的，他說這個保密，還沒有通過，提出的候選人有十幾個，所以他有資料要寄給你填，我說好。過了差不多二個禮拜，通過了獲得音樂類文藝獎，並被鼓勵加入中國文藝協會會員。[248]

---

[246] 戴寶村，《臺灣政治史》，頁 293。
[247] 林道生電子郵件資料，2016 年 11 月 30 日。
[248] 林道生訪談，2016 年 5 月 25 日。

　　親弟弟在獄中服刑，兄長卻獲獎不斷，思想極度禁錮的體制，林道生不得不「產出」順應時勢的愛國歌曲，這是時局下的個人作為。儘管如此，由林道生的獲獎記錄與報章評語，足以肯定這些反共/愛國歌曲的藝術性。同時，藝術的自由本質，提供作曲家展現個人格局的舞台，在寬廣的國際音樂領域見識創作的多樣風采。

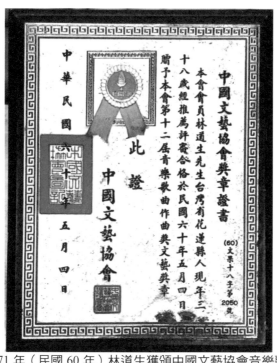

圖 3-5：1971 年（民國 60 年）林道生獲頒中國文藝協會音樂歌曲作曲獎文藝獎章。
資料來源：林道生提供。

## 第三節　亞洲作曲家聯盟與現代化衝擊

### 一、教學相長再進修

　　當臺灣全面施行民族精神統治的年代，學校音樂教育不可避免的，被納為政治動員的一環，各級學校合唱曲的教唱與競賽，成為展現民族和愛國情操的教學成果之一。林道生任職美崙國中音樂教師，必須指導合唱團。他未曾接受過合唱教學法與合唱指揮，因此，每次因公到臺北開會，都會去見習由沈錦堂、溫隆信指導的臺北兒童合唱團。

> 我只要因公上臺北，吃過晚餐，就會詢問當天有沒有合唱練習，過去參觀他們練唱，看他們教學生練合唱，合唱的指揮是這樣學來的。有時他們會借教堂做練習場地，我印象很深的是，他們會跟我說，如果開會的單位沒有提供晚餐，結束後就直接過來，我們一起吃飯聊音樂。[249]

　　因緣際會，林道生不僅習得合唱曲的入門知識，與科班出身的音樂同好們的接觸，拓展他的人際網絡，進一步踏入音樂創作更豐富的領域。

> 現代音樂剛傳入臺灣，完全不一樣的作曲法，大家都不曉得怎麼做啊，大家每二、三個月就定期開會，拿作品來，互相來研究。我去參觀過「製樂小集」，在李奎然的家，迪化街，因為他的家有錄音室，我們到那邊去，他有鋼琴可以彈，大

---

[249] 林道生訪談，2015 年 7 月 30 日。

家就看著譜，聽著自己彈自己寫的曲子，之後大家一起來討論。因為那個現代音樂作曲法還沒傳進來臺灣，根本沒有這類的作曲書籍。[250]

「現代音樂」(Modern Music)或稱「現代主義音樂」(Modernist Music)泛指印象主義音樂以後，直至現階段的全部西方專業音樂創作。現代音樂特色為音響的不協和性，即無調性。以法國作曲家杜步西（Claude Achille Debussy）將古典調性與和聲功能解體的創作手法，對二十世紀的西方音樂發展，有著難以估計的影響。[251]

臺灣現代音樂的發展，許常惠是關鍵人物，1960 年（民國 49 年）他舉辦第一場個人作品發表會，所呈現出來刺耳、不和諧、與無調的音樂風格，當時帶給臺灣音樂界強烈的爭議，相對的，也將「現代音樂」的觀念散播開來。許多作曲者受到這股風潮影響，紛紛嘗試寫作現代音樂。[252]對於當時音樂教育資源貧乏，且專為國家機器服務的年代，現代音樂與現代文學的移入，形成一股壓抑社會下的強勁暗流。許常惠曾強調現代音樂的重要性，正是醞釀日後民族音樂的回歸：

---

[250] 林道生訪談，2016 年 5 月 20 日。本段口述，筆者曾與林道生確認參加的作曲聚會是否為「製樂小集」，可能時間過久遠，當時許常惠成立類似的青年作曲家團體不少。不過可以確認的是，1969 年（民國 58 年）許常惠召集這些音樂人，成立「中國現代音樂會研究會」，林道生為當時參與的青年作曲家之一。可見在此之前，林道生就與許常惠和臺北的作曲家有一定程度的交流。

[251] 徐麗紗，《傳統與現代間：許常惠音樂論著研究》（彰化：彰化縣立文化中心，1987），緒言，vi。

[252] 簡巧珍，《20 世紀 60 年代以來臺灣新音樂發展之軌跡》（臺北：美商 EHBooks 微出版公司，2012），頁 261。

　　自民國五十年「製樂小集」的成立到民國五十八年成立「中國現代音樂研究會」為止，我們對於民族音樂的思想是無意識的。因為這段時期，在我與學生們的推動之下，我們全力去做中國音樂的現代化工作。我們呼籲：「寫出自己的音樂出來，學習西洋的古典至現代的技巧，讓中國的音樂現代化起來，年輕起來。」無論那一段時期臺灣藝術界的一股現代潮流是否正確，我認為從那時期的現代化運動才有今天的回歸。何況在那一時期我們也寫不少現代民族音樂的作品。[253]

　　「製樂小集」鼓勵青年音樂家創作與發表，成立後至 1972 年（民國 61 年）舉辦 8 次作品發表會，1969 年（民國 58 年）並成立「中國現代音樂研究會」，這是繼「製樂小集」後規模最大的作曲團體，許常惠擔任首屆會長，該會成立目的在於加入國際現代音樂協會（ISCM）。[254]在此同時，許常惠並與日本、韓國、香港等地區音樂家研商成立亞洲音樂家團體的可能性，[255]藉以拉開臺灣音樂界的視野。

　　1973 年（民國 62 年），由臺灣、日本和香港等地作曲家組成的「亞洲作曲家聯盟」（The Asian Composers' League，簡稱 ACL，以下簡稱「曲盟」）成立。許常惠為中華民國首席代表，戴金泉、

---

[253] 許常惠，《追尋民族音樂的根》（臺北：樂韻出版社，1987），頁 57。
[254] 王筱青，〈亞洲作曲家聯盟大會暨音樂節探討（1973-2011）〉（臺北：國立臺灣師範大學民族音樂研究所研究與保存組碩士論文，2012），頁 10。
[255] 許常惠透過日本藝術經紀人鍋島吉郎，邀請日本現代音樂協會會長，兼日本作曲家協會會長入野義朗，許常惠邀請韓國現代音樂協會會長羅運榮、香港作曲家林聲翕等人，1971 年 12 月 10 日在臺北召開首次「曲盟」籌備會，並討論出未來亞洲音樂發展的共識：亞洲音樂必須現代化，引進國際性現代化技法和媒體；亞洲傳統音樂文化，要由亞洲現代音樂家繼承並發揚。

李奎然、許博允、戴洪軒、林道生、溫隆信等人為代表，[256]林道生首次踏出國門，「曲盟」成為繼張人模之後，教導、觸發並影響其創作的「恩師」。

以臺灣為創始國之一的「曲盟」，跨國界音樂交流之外，當時別具政治意涵。1960 年代後期，美國陷入越戰泥沼，欲藉「中國牌」制俄，逐漸放棄對臺灣在國際的支持。1970 年代臺灣國際外交嚴重受挫，中國政府的強勢壓力下，臺灣所代表的「中華民國」被逐出聯合國，臺灣的政治合法性在國際岌岌可危。自聯合國會員國除名之後，臺灣外交湧現斷交的骨牌效應，[257]「曲盟」卻在這段時期，每年在各亞洲地區舉辦會員大會，代表臺灣/中華民國的音樂家以悠揚的樂聲，維繫友邦的民間關係。

「曲盟」第一屆成立大會於 1973 年（民國 62 年）在香港舉行，是為了避開複雜的國際局勢，選擇亞洲地區最國際化的香港。[258]次年，則在日本京都，參加的作曲家代表增至 11 個國家或地區：中華民國、日本、香港、菲律賓、韓國、越南、印尼、馬來西亞、新加坡、泰國、澳大利亞，另有來自美國、加拿大、德國的觀察員。[259]第三屆移至菲律賓舉行，隨著會員不斷增加，音樂交流與討論日益廣泛，逐漸奠立其在亞洲音樂的地位。每屆議程涵蓋音

---

[256] 王筱青，〈亞洲作曲家聯盟大會暨音樂節探討（1973-2011）〉，頁 12。

[257] 1969 年中華民國邦交國有 67 國，1971 年減為 54 國，1972 年喪失聯合國會員國資格後，邦交國銳減為 39 國，往後逐年遞減，1972 年日本與中華民國斷交，美國於 1979 年 1 月 1 日正式與中華民國斷交，1978 年中華民國之邦交國僅有 21 國。引自陳鴻圖，《臺灣史》（臺北：三民書局，2013），頁 142-143。

[258] 王筱青，〈亞洲作曲家聯盟大會暨音樂節探討（1973-2011）〉，頁 10。

[259] 王筱青，〈亞洲作曲家聯盟大會暨音樂節探討（1973-2011）〉，頁 13。

樂作品發表、講座、論文發表等，議程日期三至九天不等，臺灣則於 1976 年（民國 65 年）首次主辦。

　　臺灣在「曲盟」中面臨的困境，如同「曲盟」第 29 屆 2011 年（民國 90 年）臺灣大會主席陳錦標於節目冊提及第二屆京都大會的過程，呈顯臺灣在國際遭遇的阻撓：

> 這一切多虧了入野義朗先生，當年由於中（臺）日斷交，日本外務省臨時取消經援資助，入野先生勇敢的一肩扛下巨額債務，堅持促成了第二屆的學術會議。在這樣的前提下，亞洲文化的珍貴價值，強調彼此互信互助以及個人間的情誼為支撐亞洲作曲家聯盟得以延續下去的能量與動力。[260]

---

[260] 陳錦標，〈以音符編織歷史：亞洲作曲家聯盟〉，亞洲作曲家聯盟 2011 年大會暨亞太音樂節節目冊，頁 6。引用自王筱青，〈亞洲作曲家聯盟大會暨音樂節探討（1973-2011）〉，頁 13。

圖 3-6：1974 年（民國 63 年）「曲盟」在日本京都舉行第二屆會員大會，
左二為林道生。

資料來源：林道生提供。

圖 3-7：1976 年（民國 65 年）「曲盟」在臺北舉行大會，郭子究（右）
與林道生（中）合影。

資料來源：林道生提供。

圖 3-8：1997 年（86 年）攝於菲律賓馬尼拉舉辦「曲盟」大會。
資料來源：林道生提供。

　　中國的作曲家代表之後也加入「曲盟」，兩岸長期複雜且微
妙的關係，首次的交流場合，讓林道生印象深刻：

　　以前因政治環境所需而寫的愛國歌曲真是害死人，等我發現
　　不再寫政治類的作品時已經來不及了。起初曲盟會員沒有中

共，幾屆之後中共加進來了，一次由日本主辦的年會，我們一到大會安排的旅館報到，進到房間，我們每個人的床鋪上都擺著一封信，寫著中共駐日大使館的邀請函。小心打開一看竟然寫著「假如你不想回臺灣，請打這個電話聯絡」，另一張大的宣傳報紙上的圖片有「臺灣同胞很可憐，都在吃香蕉皮」，旁邊是一大堆一人高的香蕉，一看就知道那是南臺灣的香蕉拍賣場。

第一次吃飯時，同桌的中國作曲家代表伸出手來邊握手邊說：「林先生」我還不曉得他姓什麼，他自我介紹說是中國代表，手還握著不放地說：「林先生手下留情」，我說：「請問什麼事呀？」我都還搞不清楚狀況，他說：「都自己人嘛，手下留情，手下留情！」。第二天中間有喝茶時間，他跟我說：「以後請少寫一點罵我們的歌曲吧！」，「啊！」我這才知道，那些我寫的愛國歌曲，他們通通查清楚了。[261]

臺灣代表們深怕房間的邀請函被發現，會有「通匪」疑慮，當下仍向臺灣駐日單位報備，把所有的資料都交給了他們。父親林存本、胞弟林晚生與政治交手的負面經驗，影響林道生對政治的態度，此後涉及政治議題的創作邀約，一律回絕。

---

[261] 林道生訪談，2015 年 4 月 27 日。

## 二、行萬里路聽萬首曲

　　許常惠將臺灣作曲家依時代背景劃分，二次戰後為第三代，林道生名列其中，同世代的還有：馬水龍、戴金泉、李泰祥、賴德和等人。[262]第三代作曲家接受本國教育後，幾乎全前往歐美留學，帶回的作曲手法比前一代更前衛，包括：音列音樂、電子音樂、無調性音樂、民族音樂、電腦音樂、具象音樂等。[263]林道生與當時「曲盟」的作曲家們最大的不同，他既沒有出國留學的經驗，音樂科基礎訓練是在教書後陸續進修，現代音樂對他來說是更新穎的音樂語言。「曲盟」不但帶他走進人才濟濟的國際音樂殿堂，而他大膽嘗試的現代音樂創作，也有機會在國際音樂交流場合演出。

　　1975 年（民國 64 年）第三屆「曲盟」會員大會，主辦國菲律賓總統馬可仕伉儷連袂出席，元首等級重視藝文盛會，對「曲盟」有重大意義。林道生對菲律賓的印象，讓他反省故鄉臺灣。

> 參加作曲家聯盟的影響，一個是視野，臺灣原來那麼落伍，連菲律賓都比我們進步。另外是曲子，人家已經在寫「無調音樂」，而我們還留在古典音樂。於是開始收集資料深入研究，

---

[262] 許常惠認為，日治時期臺灣新音樂教育深受教會和教育兩大系統影響，學習音樂的臺灣青年最早由師範學校音樂專業教育培養，是臺灣第一代音樂家，如張福興、柯丁丑，而日本當局也願意以公費提供表現傑出者赴日深造，1930 年代留日學習新音樂熱潮達到最高峰，返臺後成為第二代音樂家，如呂泉生、張彩湘等；臺灣政權移轉至國民政府後，由師範大學、藝專體系、師範等體系培養的音樂家，不同以往赴日留學，而是轉為歐美，為第三代音樂家。摘自許常惠，《臺灣音樂史初稿》（臺北：全音樂譜出版社，1996），頁 258-333。

[263] 簡玉玟，〈林道生歷年代表作品十首合唱曲研究與指揮詮釋〉（花蓮：國立東華大學音樂學系碩士論文，2016），頁 7-8。

寫了不少現代音樂。行萬里路，讀萬卷書，看了之後比讀書增加更多知識。在參加作曲家聯盟之後，就沒有寫愛國歌曲和古典詩詞的意願，而偏向現代詩詞的獨唱曲、合唱曲、演奏曲和無調音樂。[264]

林道生自述，參加「曲盟」後，就比較沒有寫愛國歌曲的意願，但為了顧及經濟和身家性命，從愛國歌曲轉為創作「愛鄉歌曲」。[265]1970 年代以後，他的創作類型已開始出現合唱曲和演奏曲，尤其「曲盟」接連舉辦的作品發表會，激發作品產量。1974 年（民國 63 年）林道生出版個人第一本作品集《新編合唱歌集：四手聯彈伴奏》，[266]收錄同聲二部、三部及混聲四部合唱用的世界民謠、名曲及國人作品，由林道生改編為四手聯彈伴奏形式，林道生於「使用說明」闡述他的編曲理念：「曲的原則是讓歌聲的主旋律不斷地在伴奏的某一部分出現，因此即是不用歌唱也可以說是完整的鋼琴聯彈曲」。[267]許常惠為本書作序指出：「這是國內首創的編寫合唱曲方式。同時，這本合唱曲集又收集了近年來的國人作品，可見他對提倡民族音樂所費的心血」。[268]另一位作序者武夫曼則提及林道生在香港的音樂表現：

> 1973 年（民國 62 年）4 月，林兄代表我國來香港出席第一屆亞洲作曲家聯盟會議時，我們第一次見面。當時他的一首《讀

---

264 林道生訪談，2015 年 7 月 10 日。

265 「愛鄉歌曲」為林道生審閱筆者論文初稿時所增修的，非屬於民族精神的反共愛國歌曲，也不能歸類於中國文化脈絡下的民族音樂。筆者將於第五章對此作出論述。

266 林道生編著，《新編合唱歌集：四手聯彈伴奏》（臺北：樂韻出版社，1974）。

267 林道生，〈使用說明〉，林道生編著，《新編合唱歌集：四手聯彈伴奏》，未編頁碼。

268 許常惠，〈許常惠教授序〉，林道生編著，《新編合唱歌集：四手聯彈伴奏》，未編頁碼。

書郎》正被香港教育司選為「校際音樂節」的混聲合唱指定曲。接著,「思義夫合唱團」又發表了他的《吳鳳》、《花蓮港》、《寄語西風》等,林兄大名不脛而走,成了香港樂壇熱門人物。[269]

1975 年(民國 64 年)「曲盟」中華民國總會為提高亞洲地區作曲交流,分別舉辦「中日當代音樂作品發表會」、「中韓當代音樂作品交換演奏會」,[270]林道生均有作品發表。

「中日當代音樂作品發表會」參與發表的作曲家有:日本的入野義朗、稻垣靜一、一柳慧、中華民國的許博允、林道生、徐松榮、溫隆信,另日本打擊樂器專家北野徹也參加演出。[271]這場音樂會,林道生發表室內樂《破格》。新聞媒體並大力宣傳本場音樂會,分別介紹溫隆信、許博允和林道生三位「求新求變」的作曲家。

《破格》這首曲子顧名思義,可以想見主人林道生的心意。這位現任花蓮美崙國中的教員作曲家,去年 9 月在日本京都音樂會中受了「刺激」,覺得自己以往的音樂都不好,他要從古典曲中突破,向新音樂邁進,他的《破格》就是打破往昔格調之新作。樂器包容了打擊樂器、小提琴、大提琴、鋼琴、長笛。[272]

---

[269] 武夫曼,〈武夫曼先生序〉,林道生編著,《新編合唱歌集:四手聯彈伴奏》,未編頁碼。
[270] 林道生,〈中韓現代音樂作品交換演奏會追記〉,《全音音樂文摘》第 5 卷第 1 期(1976 年 11 月),頁 71。
[271] 〈中日當代作曲家 將在臺北發表近作〉,《中央日報》,1975 年 6 月 25 日,第 6 版。
[272] 〈溫隆信許博允林道生 有求新求變境界〉,《中央日報》,1975 年 6 月 25 日,第 6 版。

　　樂器使用與樂曲風格尋求新意之外，作曲家更以社會議題為題材：

> 我在韓國發表了一首《淚痕》，那是在報紙上看到臺灣第一件被強暴的謀殺案，根據那個新聞寫成無調音樂。因為我夢見被殺害的少女在地獄深淵痛苦呻吟，這種情緒、表情，以傳統音樂優美的音調不容易完整地描述，用現代音樂的不諧和音進行會比較容易。[273]

　　《淚痕》的創作年代為 1975 年（民國 64 年）5 月，發表於 1975 年（民國 64 年）11 月於韓國漢城（今首爾）舉辦的「韓中現代音樂交歡會」（The Korean-sino Exchange Concert of Contemporary Music）〔按：中英文均為韓國節目單印製之名稱〕。這場音樂會是「曲盟」當年與韓國舉辦的音樂交換演奏，6 月由韓國作曲家在臺北發表作品，11 月由臺灣作曲家赴韓國演出本國作品。演出地點在漢城明洞藝術劇場（Art Theatre Myung-dong），採售票方式，共同發表作品的包括許博允、吳丁連、林道生、連信道、許常惠等人。《淚痕》為林道生作品第 68 號，故事題材為遭性侵殺害的高中女生命案，作曲家模擬少女的心理自述創作，以〈歡樂歸時〉、〈廟前遭難〉、〈陰府哭訴〉三段呈現，演出由韓國音樂演奏家與演唱家詮釋。[274]一系列突破自己風格的作品，可說是林道生 1970 年代嘗試現代音樂交出的成績單。

---

[273] 林道生訪談，2015 年 7 月 10 日。
[274] 林道生，〈中韓現代音樂作品交換演奏會追記〉，頁 74。

　　我 1973 年（民國 62 年）加入亞洲作曲家聯盟以後，每年都
出席由不同國家輪流主辦的年會，這對我的音樂創作影響最
大。當你看了亞洲十二個國家不同的音樂會，還有不同國家
的作品發表會，尤其亞洲作曲家聯盟從成立到現在，每年大
會的總主題還是「傳統與現代」，各主辦國家再訂一個副主題
以表現當年的特色。所以，從傳統與現代可以看到很多不同
民族的傳統民謠，還有各國不同的現代音樂作品。[275]

　　在「曲盟」時期，創作現代音樂之外，林道生也有「中國風」
的作品。1980 年（民國 69 年）12 月 29 日「曲盟」中華民國總會
在臺北國父紀念館，舉辦會員作品發表會，主題為「當代中國風
格音樂」。緣自於國家文藝基金會自 1977 年（民國 66 年）資助
「曲盟」，每年約請國內作曲家創作中國風俗之作品，4 年共有
41 件新曲創作，受邀者均為當時臺灣樂壇一時之選，賴德和、沈
錦堂、郭芝苑、陳泗治、許常惠、馬水龍、康謳等人，林道生分
別在 1977 年（民國 66 年）創作〈大提琴協奏曲〉、1980 年（民
國 69 年）小號與鋼琴合奏《黃河組曲》。[276]該場音樂會為當年創
作新曲發表，林道生作品《黃河組曲》小號由葉樹涵、鋼琴由張
其靜共同演出。這是一首以中國民謠為素材的小號幻想曲，全曲
分別以青海、甘肅民歌為創作元素，展現黃河天然美景，富於歷
史文化藝術的古都長安。[277]

---

[275] 林道生訪談，2016 年 5 月 25 日。

[276] 許常惠，〈編者的話〉，「當代中國風格音樂」節目單，未編頁碼。

[277] 〈樂曲解說〉，「當代中國風格音樂」節目單，未編頁碼。

1977 年（民國 66 年）王文山[278]邀請林道生合作，林氏創作生平首部舞台音樂劇《緹縈（清唱劇）》，由 12 首曲子組成，這部作品 1983 年（民國 72 年）在香港首演時，林道生亦應邀前往指導。

《緹縈（清唱劇）》取材自中國「緹縈救父」故事，情節大綱是中國漢文帝時，山東地區良醫淳于意濟世為懷，不畏強權，因醫治貧病患者而延誤侯爺夫人病情，遭侯爺和縣官陷害判處肉刑。小女兒緹縈上書痛陳肉刑不人道，願以己身為官婢贖父罪，孝道感動君王，免除其父之罪，並廢除肉刑。[279]樂譜序文作了詳細的樂曲解說：

> 全曲節奏生動，曲調優美，氣勢十分豪壯，每一人物角色，林君都能賦予一個主導動機為引子，這是難得的技巧安排。
>
> 林君在本劇的和聲方面及其轉位的垂直音塊，作者有意要使中國音樂和聲不受西洋音樂的束縛，使產生的音響，聽來更有中國風格，因為這些旋律、調、和聲，並不全都是西洋的，

---

[278] 王文山（1901-？）湖北武昌人，1923 年畢業於華中大學，獲美國哥倫比亞大學圖書館學碩士、華盛頓大學政治學博士，曾任清華大學圖書館主任，我駐古巴公使。抗戰勝利後任南京金城銀行分行經理，1946 年秋與陳納德將軍合組民航空運大隊，後改稱中華民航空運股份有限公司（CAT），遷臺後，發展民航事業不遺餘力。王文山認為純樸與淡泊的藝術最美、最感人，有詞作〈何年何月再相逢〉、〈思親曲〉、〈冬夜夢金陵〉、〈離別歌〉、〈天地一沙鷗〉等五百餘首收錄於《文山拋磚詞》，為音樂界所重。作曲家趙元任、李抱忱、李永剛、張錦鴻、沈炳光、黃友棣、呂泉生、李中和等三十餘人曾依其詞填作新聲。薛宗明，《臺灣音樂辭典》（臺北：臺灣商務印書館，2003），頁 63。

[279] 戴金泉，〈舞台清唱曲《緹縈》的介紹〉，收錄於王文山詞，林道生曲，《緹縈（清唱劇）》（臺北：樂韻出版社，1983），頁 6。

曲中到處隱藏著中國的風格,這是每一位中國作曲家在創作時應有的態度和目標,也是大家走向民族音樂意味的捷徑。[280]

從樂曲各段精神意涵的介紹,透露作曲者林道生同時運用現代音樂和中國音樂,多處高難度的滑音、顫音、臨時升降記號、調性變化等運用,擴大音樂空間,掌握角色主人翁的情緒和性格,也考驗著演唱與演奏者的功力。[281]全本樂曲幾處樂章獲得激賞的評語,或能解讀為與作曲家人生經驗的契合。其特色在〈家貧出孝子〉一曲中特別顯著:

> 強調宏揚孝子之道,尤出生在窮家子弟,更應體會母子(父女)情深之重要。作曲者把握了這個中心思想,所譜樂曲,在節奏上情趣上,都格外顯得特殊。

> 比較新穎的,是作曲者先能把握文詞的特性。他以三人對話的方式,譜出不同的旋律,增添了三處臨時變化音,也運用了許多強弱記號與連結線。使音樂盡量步入美境,給聽眾無限的安慰與同情。[282]

作曲家的出身,家庭清苦的境況,在樂曲營造更能感同身受,同時,父親林存本臨終時,急病求醫的記憶,彰化賴和醫師對貧苦病患不收取費用的記憶,在此段樂曲展現淋漓盡致。

嚴格來說,這是寓含濃厚「民族精神」的創作,全曲結構以「三正、三反」營造,運用女性角色緹縈對抗強權,「最後都在

---

280 喬珮,〈序〉,《緹縈(清唱劇)》,頁5。
281 喬珮,〈《緹縈》清唱劇的簡介〉,《緹縈(清唱劇)》,頁15-20。
282 喬珮,〈《緹縈》清唱劇的簡介〉,《緹縈(清唱劇)》,頁16。

民族正氣之下，戰勝了邪惡的敵人」，[283]樂曲解說最末，更擴大為「為民族盡大孝」的呼籲，並頌揚作詞者和作曲者的用心，使這闋清唱劇「掀起民族音樂運動的高潮」。[284]筆者認為，這部清唱劇在技法上融入現代音樂和民族音樂的外衣，[285]但核心仍不脫當代「民族大義」，甚至是反共殺匪的政治思維，只是運用較以往含蓄的手法表現。雖說如此，也不能抹殺詞曲創作者力求藝術表現的更高境界，形成臺灣當時特殊的創作型態。

《緹縈》在臺灣首演由榮民總醫院醫護人員合唱團演出，香港的首演特別邀請林道生前往指導：

> 首演是在香港元朗大會堂，用歌劇型式演出，這是一個高中音樂班演出的，學校請我去指導，五天，來回機票和一些費用由他們支付。每天早上去聽他們彩排，最後二個晚上演出。
>
> 《緹縈》是第一次寫的比較大型的歌劇。花了半年的時間寫。演出當晚坐在台下聽，心裡覺得有點誇張，這曲子有這麼好聽嗎？感覺上不大對，唱出來的比樂譜記載的好聽太多了。[286]

林道生提到現場聽自己的創作發表，發揮一貫的幽默，自我解嘲「曲子有那麼好聽嗎？」，又自謙的補充「唱出來比樂譜好

---

[283] 喬珮，〈序〉，《緹縈（清唱劇）》，頁 5。

[284] 喬珮，〈《緹縈》清唱劇的簡介〉，《緹縈（清唱劇）》，頁 20。

[285] 筆者認為「民族音樂」和「民族精神」的音樂是兩種截然不同的樂曲意念，「民族精神」的音樂為臺灣戒嚴時期，強調國共戰鬥，臺灣為中國正統政權的思維，延續軍中文藝的風格；而「民族音樂」則是能傳達一個民族傳統文化、生活的音樂型態。臺灣的現代音樂和民族音樂發展均由許常惠大力推動，此部分於第四章敘明。

[286] 林道生訪談，2015 年 4 月 27 日。

聽太多」。當然，可看出這位自學作曲家，經過這齣大型音樂劇創作，蛻變為朝向更複雜曲式挑戰的創作雄心。

## 第四節　小結

日本小說家村上春樹為創作者下的註解：「能留到後世的只有作品，不是獎」。[287]檢視林道生之獲獎作品，年代大約集中在1950 年後期至 1980 年初期，歌曲類型以國軍文藝金像獎、行政院新聞局優良歌曲徵選占大宗。

將這樣的現象置於生命史傳主所處的歷史脈絡，人生遭逢的際遇，我們較能理解其創作背景。林道生服役時，「文藝到國軍」政策，讓他拿下人生首面獎牌，高額獎金和名譽對於二十歲年輕人的社會經驗累積是正向鼓勵，肯定他的能力，獎金對家計更提供開源管道。

然而，隱晦卻更為利害的則是親弟弟因「白色恐怖」入獄，直至林晚生出獄後，林道生擔任保證人，時不時要受檢警單位調查，遭到監控的陰影有如肩上無法卸下的包袱。昔日學生的一句「寫愛國歌曲代表很愛國」的忠告，他也只得「識時務為俊傑」。

「曲盟」帶來的現代音樂和國際交流，是作曲家重要轉折，機會在眼前開展，也總要做足功課才跟得上。早期林道生曾嘗試兒童清唱劇《海燕頌》，在演講場合請香港名作曲家黃友棣過目，而名作曲家回應他：「找個兒一點的和聲學老師教你和聲學吧」。

---

[287] 村上春樹著，賴明珠譯，《身為職業小說家》（臺北：時報出版社，2016），頁 66。

[288]他並沒有因此氣餒，深知自己弱點在於未接受過完整的音樂訓練。

1968 年（民國 57 年）黃友棣應臺灣省政府教育廳的邀請到省訓團為 120 位中小學音樂教師做一週的「中國風格和聲學與作曲法」的講習，林道生被選中參與講習，當年花蓮被選中的還有郭子究、李忠男共三位，林道生與郭子究師生關係，多了同窗情誼。這 40 小時的作曲訓練，相當於大學音樂系的和聲學與作曲法的總授課時間。林道生說：「這對我的和聲學、作曲法基礎非常重要，對位法則是跟『曲盟』的好友國立臺灣藝專的沈錦堂學了一年，打擊樂器是跟日本大阪藝術大學的北野徹教授學習」。[289]參加「曲盟」後，進一步以函授方式，由當時於香港音樂專科學校任教的恩師張人模〔按：當時已改名為張維〕繼續指導音樂學理課程。勇於學習，勇於創作的態度，林道生在現代音樂的潮流，闖出自己的天空，陸續有作品得以在「曲盟」大會和海外有發表機會。

陳康芬對於反共文學的觀察，或可提供我們理解反共歌曲與現代音樂並存的歷史意涵：

> 觀察 50 年代反共文學、現代主義文學、大眾文學在反共文學體制中的共時性過程，不能不注意反共文學歷史現象中，從反共文學價值觀與其半官方體制所鬆綁的「有限性自由」，是

---

[288] 簡玉玟，〈林道生歷年代表作品十首合唱曲研究與指揮詮釋〉，頁 22。
[289] 林道生電子郵件資料，2016 年 11 月 30 日。

如何為現代主義作為「反動」而非「反對」的立場，埋下成長空間。[290]

1950 年至 1980 年代期間，林道生同時創作反共歌曲與現代音樂，筆者認為，不應輕率地視為創作風格的分期。任何一個人思想行為不可能短時間涇渭分明，我們只能由創作年代與創作風格的數量，觀察作曲家如何在歷史變遷中逐漸受到浸潤，將個人思維投射於作品。陳康芬解讀反共文學的臺灣社會背景，「並不是公民與社會，而是國民與國家，國民與國家之間所形成的是從屬關係，而非公民與社會的對等關係」。[291]然而，國民黨政府的官方文藝政策走到最後，「文化民族主義為核心理念的建國意識型態，無法整合現代化過程中，社會場域與場域之間必然朝向分化發展的結構性發展」。[292]因此，我們不妨將林道生的反共/愛國歌曲與現代音樂創作過程，詮釋為如同光譜的移動，從反共/愛國歌曲投石問路，隨著時間軸呈現淡入與淡出的創作重心。

筆者並不認為，林道生創作愛國歌曲、優良歌曲或古典詩詞完全是不得已，作曲家必是全然投入於創作的每個當下。林道生曾在 1975 年（民國 64 年）以何勤妹為筆名發表的文章中，談到對音樂創作的看法：「在人類活動中，沒有一件事情是比自己記下自己的創造更富有意義與樂趣的了」。[293]這段話距離他第一首

---

[290] 陳康芬，《斷裂與生成：臺灣 50 年代的反共戰鬥文藝》，頁 13-14。

[291] 陳康芬，《斷裂與生成：臺灣 50 年代的反共戰鬥文藝》，頁 22。

[292] 陳康芬，《斷裂與生成：臺灣 50 年代的反共戰鬥文藝》，頁 16-17。

[293] 何勤妹，〈中小學音樂教學：談創作指導〉，《全音音樂文摘》第 4 卷 12 期（1975 年 12 月），頁 129。何勤妹為林道生妻子，稿件由林道生寫作，為避免一期過多同一位作者，林道生常用何勤妹為筆名。

作曲大約 10 年。而我們幾乎能將此視為他作曲的初衷，以及畢生創作的動力。因此，即使是創作愛國歌曲依舊使作曲家擁有創造的樂趣。

只是，視野開拓、時局更迭，回望生命史的此際，已不認為那是符合自己理想的創作型態。被規範且不自由的狀態，即使得了獎，在作曲生涯精進之後，生命千帆過盡，作曲家對於「獎」與村上春樹有雷同的見解。

> 我們那是「一年準備、兩年反攻、三年掃蕩、五年成功」的天方夜譚年代，好遺憾的年代。有些同事（日治期師範畢業的）常常說：「這一生最遺憾的事莫過於成了中國人」。後來我被選為模範青年，青年節在花崗山大會上表揚、頒獎，現在一點也沒有榮譽感。

> 我的幾十個獎牌、獎盃放在倉庫的紙箱內褪色了。年紀大了，想法也變了，現在覺得得獎，沒什麼意思，健康比較實際。[294]

這是少數林道生在口述生命史過程，出現較為感傷的字眼，「遺憾的年代」、以及「同事們口中『最遺憾的莫過於成了中國人』的年代」，是他對於戰爭末期這個世代的註腳。然而，真的是負面的多嗎？在接下來的人生，林道生真正的音樂才要登場。

---

[294] 林道生電子郵件資料，2016 年 10 月 14 日。

第三章　愛國歌曲和現代音樂創作

# 第四章 民族音樂中的他者與自我

　　20 世紀藝術發展的軌跡，現代主義達到某個極致，逐漸有所反思與回歸。簡巧珍將 1960 年代以來臺灣新音樂發展分為：1960 年代現代音樂萌芽期、1970 年代傳統與創新的省思時期、1980 年代前衛與多元的時期、1990 年代則呈現「創新」與「回歸」的傾向。[295]1960 年許常惠在臺灣投下現代音樂的第一顆石子，第一場現代音樂發表會引發廣泛討論和創作風潮，1960 年代中期，史惟亮與許常惠發起的「民歌採集」運動，倡導民族音樂作為音樂根柢的重要性。

　　對於此種雙結構的發展，連憲升認為，二戰後臺灣音樂的創作路徑，呈現「現代」與「傳統」兩個精神向度的追求。作曲家們透過習自日本或西洋音樂的語彙和技法，採用古典調性、調式語法，或 20 世紀的多調性、非調性、十二音音列語言、電子音響等音樂新科技，但民歌和傳統音樂卻仍是臺灣作曲家重要的創作來源。或直接引用民歌旋律，或將民歌素材加以發展、變形，均能看到藉由抽象音樂表達作曲家對文化的認同，也喚起聽者的文化記憶。[296]

　　現代主義和民族音樂概念互為表裡，恰能詮釋林道生後期的創作取向。然而，他並非僅以本身之臺灣漢文化汲取創作素材，

---

[295] 簡巧珍，《20 世紀 60 年代以來臺灣新音樂發展之軌跡》（臺北：美商 EHGBooks 微出版公司，2012），頁 261-267。

[296] 連憲升，〈聲音、歌與文化記憶－以臺灣當代作曲家之作品為例〉，《關渡音樂學刊》第 10 期（2009），頁 89。

反而大量運用臺灣原住民族的傳統歌謠、傳說神話。透過一連串部落採集的田野資料，編寫音樂教材，進而以原住民歌謠創作為交響曲。

　　與花蓮在地文人共同創作，是林道生作品的另一項特色。林道生這類創作歌曲的共通點為，以花蓮為創作背景，詩文藉由花蓮自然地景詠懷對土地文化和歷史的情感，樂曲舖陳上，也不乏透出原住民歌謠的韻味。直至此時，或許我們才能歸納出作曲家的創作基底與風格，如何運用浸淫音樂多年的理論、技法和語法，純熟而堅定的將他認定的文化記憶和認同，佈展於樂譜之上。

## 第一節　原住民音樂與神話寫作

### 一、臺灣的原住民音樂研究與創作概述

　　臺灣原住民傳統音樂為本土音樂史不可遺漏的一環，因原住民無文字，亦無樂譜，口傳成為傳承族群歷史與教導生活經驗的重要方式，歌謠正可為媒介，藉由不同場合與情境，以歌唱延續族群文化。[297]原住民音樂研究，從早期旅人隨筆，進入非音樂研究學者的論說，而後由音樂學者專業的採譜和分析，並隨著西方學科研究方法的引進，音樂研究逐漸脫離旅遊敘述式的外觀描述，或其他學科對音樂聲響記錄與研究窘境，進入音樂本體的研究。[298]

---

[297] 呂鈺秀等編著，《臺灣音樂百科辭書》，頁 151。
[298] 呂鈺秀等編著，《臺灣音樂百科辭書》，頁 152-153。

　　日治時期原住民音樂的調查記錄，主要以殖民地統治需求為考量，大部分是官方主導或贊助，[299]小部分是考古學者、民族學者、語言學者的個別學術調查。[300] 1920 年代起，具有音樂訓練者才開始陸續加入原住民音樂調查行列，包括在臺音樂教師張福興、一條慎三郎、竹中重雄，以及由日本來臺調查的音樂學者田邊尚雄和黑澤隆朝。[301]

　　1922 年（大正 11 年）2 至 3 月間，任教於臺灣總督府臺北師範學校的張福興，[302]於 1922 年（大正 11 年）採集日月潭邵族傳統音樂。隨後，日本音樂學者田邊尚雄來臺研究原住民音樂，將近一個月時間，受限於交通不便，及原住民地區治安未綏，其採集區域僅限於霧社泰雅族（今賽德克族）、屏東排灣族與日月潭邵族等，所到之處不多，卻開啟臺灣民族音樂採集錄音先河。[303]調查結果發表於刊物或印成單行本，包括：1922 年（大正 11 年）《臺

---

[299] 如臺灣總督府 1900 年成立「臺灣慣習研究會」，發行七卷《臺灣慣習記事》；1909 年「臨時臺灣舊慣調查會」下設蕃族科，先後出版《蕃族慣習調查報告書》、《蕃族調查報告書》、《臺灣蕃族慣習研究》等。摘自呂鈺秀，《臺灣音樂史》（臺北：五南圖書出版公司，2003 初版，2006 年初版 3 刷），頁 95。

[300] 王櫻芬，《聽見殖民地：黑澤隆朝與戰時臺灣音樂調查（1943）》（臺北：國立臺灣大學圖書館，2008），頁 4。

[301] 王櫻芬，《聽見殖民地：黑澤隆朝與戰時臺灣音樂調查（1943）》，頁 6。

[302] 張福興（1888-1954），為日治時期臺灣少數以官費赴日，學習西洋音樂的臺灣留學生。也是臺灣本地最早的專業音樂家之一。1919 年（大正 8 年），張福興被派任至花蓮港廳擔任音樂講習會講師期間，對原住民音樂產生興趣，1922 年（大正 11 年）春，受臺灣教育會派遣，前往日月潭水社採集原住民傳統樂音，是臺灣本地人首度進行臺灣原住民音樂採集。採得的樂曲以五線譜記錄，共 15 首，整理成《水社化蕃杵の音と歌謠》一書出版。摘自呂鈺秀等主編，《臺灣音樂百科辭書》（臺北：遠流出版公司，2008），頁 815。

[303] 呂鈺秀，《臺灣音樂史》，頁 95-96。

灣音樂考》、1923 年（大正 12 年）《第一音樂紀行》、《島國的歌與舞》等。[304]

　　隨著日本政府欲將臺灣打造為南進基地，以及二次大戰大東亞共榮圈口號的背景下，南方音樂專家黑澤隆朝、桝源次郎和勝利唱片組成「南方音樂文化研究所」應運而生，[305]並獲臺灣總督府外事部支持，由黑澤隆朝、桝源次郎、勝利唱片錄音師山形高清三人組成「臺灣民族音樂調查團」，於 1943 年（昭和 18 年）1 月至 5 月間在臺灣做田調。調查團採集涵蓋十族原住民音樂儀禮及漢人音樂，其中原住民音樂共錄製 228 首，大多數有採譜和歌詞採集。調查成果製作《臺灣の民族音樂》唱片 26 張（78 轉）和《臺灣の藝能》影片 10 卷，堪稱日治時期規模最大、成果豐碩的臺灣音樂調查，為當時的臺灣留下豐富的音樂資料。[306]黑澤隆朝將該次調查，於 1973 年（民國 62 年）出版《台湾高砂族の音楽》一書，為日治時期臺灣原住民音樂研究集大成之著作。[307]

　　1949 年（民國 38 年）國府接收臺灣後，陸續有呂泉生、呂訴上、許石、吳燕和、張人模等人，進行零星的收集，但規模不大，也未有進一步的學術性研究。另有外國音樂學者來臺作短期的學術調查，在臺的外籍教會團體傳教之餘，亦收集不少的音樂資料。[308]

---

[304] 趙琴，《許常惠：那一顆星在東方》（臺北：時報文化出版社，2002），頁 93。

[305] 王櫻芬，《聽見殖民地：黑澤隆朝與戰時臺灣音樂調查（1943）》，頁 52。

[306] 王櫻芬，《聽見殖民地：黑澤隆朝與戰時臺灣音樂調查（1943）》，頁 388-391。

[307] 呂鈺秀，《臺灣音樂史》，頁 153。

[308] 許常惠，《現階段臺灣民謠研究》（臺北：樂韻出版社），1992，頁 3。

　　一直到 1966 年（民國 55 年）由史惟亮、[309]許常惠共同發起「民歌採集」運動，臺灣本土歌謠和音樂才有大規模的調查與搜錄，尤其原住民傳統音樂。

　　當時所稱的「民歌」是指「民族音樂」，依許常惠的解釋：民族音樂是由 20 世紀初興起的民族音樂學（Ethnomusicology）而來，一般人通稱為鄉土音樂或民間音樂，或是民俗音樂（Folk Music）。採用音樂學（Musicology）與民族學（Ethnology）的方法，研究民俗音樂的新興學術。[310]筆者認為，當時史惟亮與許常惠等人所稱的民族音樂，乃至於後來發起的「民歌採集」運動，其「民族」實則是以「中國」為整體概念，無論在收集、創作、討論和研究等範疇，雖然將臺灣的福佬、客家、原住民等族群作為主要採集對象，卻是將臺灣納入中國歷史的脈絡看待，[311]此自有其特殊時代背景，也反應當時的歷史語境。

---

[309] 史惟亮（1926-1977），中國遼寧營口人，初習歷史，22 歲改習音樂，進入當時北平國立藝專音樂系作曲組。1949 年（民國 38 年）輾轉來臺，就讀臺灣省立師範學院音樂系，1958 年（民國 47 年）出國深造，進入維也納國立音樂院作曲系。1965 年（民國 54 年）回臺後，於是年創辦「中國青年音樂圖書館」，除教學外，提倡民族音樂不遺餘力。1968 年（民國 57 年）赴歐協助德國波昂大學成立「中國音樂中心」。1973 年（民國 62 年）擔任臺灣省立交響樂團第四任團長，1975 年（民國 64 年）任國立藝術專科學校音樂科主任，1977 年（民國 66 年）因肺癌病逝。史惟亮的文字著作有《巴爾托克傳》、《浮雲歌》、《畫中的音樂歷史》等；重要作品有《中國古典交響曲》、清唱劇《吳鳳》、兒童歌舞劇《小鼓手》、歌曲《琵琶行》等，並出版《民族樂手陳達和他的歌》唱片專輯等。民歌採集運動實發軔於許常惠、史惟亮等人「重建中國音樂」的動力，為搜集創作素材、搶救民間音樂資產，兩人在音樂道上有志一同，成為知音。摘自趙琴，《許常惠：那一顆星在東方》，頁 91。

[310] 許常惠，〈現階段的民族音樂工作〉，《追尋民族音樂的根》，頁 23-24。

[311] 例如，許常惠於 1976 年（民國 65 年）11 月亞洲作曲家聯盟第 4 屆大會於臺北舉行之專題演講「以中國古代音樂作為創作現代音樂的泉源」提到：臺灣，無論在民族上或文化上都是屬於中國的一部分（一省）。因此中國大陸古代音樂或民俗音樂，在臺灣也同樣保存著，只是臺灣所保存的民族音樂（民歌、說唱、地方戲曲等）是以中國南方系統為主的。收錄於許常惠《追尋民族音樂的根》，頁 16。

　　史惟亮於 1965 年（民國 54 年）自歐洲返臺，其在旅歐時期所見所聞，以及受到巴爾托克（Bartók Béla Viktor János）、王光祈等中西音樂大家的啟示，使其深感國內必須成立一所音樂圖書館，改善音樂環境，進而提升音樂文化。[312] 翌年，在德國華歐學社與中國青年反共救國團的贊助下，「中國青年音樂圖書館」成立，雖名為圖書館，史惟亮擔任館長，工作重點放在整理中國民族音樂，後來大規模的民歌採集，由這個圖書館逐漸展開。[313]

　　1967 年（民國 56 年）史惟亮和許常惠共同發起「中國民族音樂研究中心」，救國團在當年暑期育樂活動成立「民歌採集隊」，史惟亮負責東隊，前往宜蘭、花蓮、臺東等縣原住民部落，採集泰雅（包含太魯閣族與賽德克族）、布農、魯凱各族的民歌；許常惠率領西隊，採集地區為南投、嘉義、屏東等縣，邵、鄒、排灣各族的民歌。兩隊於屏東會師後，一起從事「恆春調」的採集，於 8 月間返回臺北。[314] 兩隊均以錄音採集為重點，目的在「趕緊保存即將消失的古老高山族音樂」。[315] 當時漢族與原住民族音樂共採集約 2 千首，原住民音樂就有 1700 多首之數。[316] 這項採集工作被視為臺灣「空前」的採集運動，無論對一般人的認識，學術界的研究，乃至於音樂民族意識的覺醒，都掀起高潮。[317]

---

[312] 史惟亮，《浮雲歌：旅歐音樂散記》（臺北：愛樂書店，1965），頁 18-21。

[313] 許常惠，〈現階段的民族音樂工作〉，《追尋民族音樂的根》，頁 21-22。

[314] 趙琴，《許常惠：那一顆星在東方》，頁 95。

[315] 許常惠，《臺灣音樂史初稿》，頁 24。

[316] 許常惠，〈1966-1967 民歌採集運動：原住民音樂採集的回顧〉，《原住民音樂世界研討會論文集》（臺北：行政院原住民族委員會，1998），頁 11。

[317] 許常惠，《追尋民族音樂的根》（臺北：樂韻出版社，1987），頁 35。

　　許常惠歸納本次民歌採集完成的相關論著包括：史惟亮 1966年（民國 55 年）的〈阿美族民歌的分析〉、1967 年（民國 56 年）〈臺灣山地民歌調查研究報告〉，丘延亮 1968 年（民國 57 年）寫成的〈現階段民歌工作的總報告〉，許常惠 1969 年（民國 58年）之〈臺灣民歌之研究〉，及呂炳川於 1982 年（民國 71 年）的〈臺灣土著族音樂〉。[318]

　　雖然成果頗為豐碩，但當時附屬於救國團活動的採集工作，無法在一地停留一段足夠的時間。許常惠認為，從學術上看來，轟轟烈烈的民歌採集運動，不過是溫習了黑澤隆朝的《臺灣高砂族的音樂》，並未超出前人的研究範圍，僅是「概觀性」的了解。對於音樂在各族社會的角色和功能仍未深入探究。[319]許氏並曾論及此項工作動機，是為了「研究音樂史」、「為創作」。[320]然而，許常惠亦將「民歌採集」定義為：首次由在臺的「中國人」發起的自覺運動，此時記錄的歌謠與田野日誌，為日後研究本土音樂研究留下珍貴資料。[321]也由此帶動臺灣音樂工作者投入本地音樂研究。

　　廖珮如認為，當時二位主導者從事採集工作的動機與目的，與同時期歐美的民族音樂學學者有差別，且參與「民歌採集」運動的工作團隊亦少有受完整民族音樂學訓練，較偏重音樂觀點的

[318] 許常惠，《臺灣音樂史初稿》，頁 30。
[319] 許常惠，《臺灣音樂史初稿》，頁 24。
[320] 趙琴，《許常惠：那一顆星在東方》，頁 95。
[321] 許常惠，《臺灣音樂史初稿》，頁 24。

工作方法，造成後續研究僅停留在片面的整理與分析，而無助於更進一步了解，在地音樂與在地生活及文化的關連。[322]

　　儘管二次大戰後臺灣本土民族音樂發展走得踟躕，卻不能忽略其對臺灣音樂環境深遠的影響。簡巧珍以臺灣音樂史發展為民歌採集運動定調，「為臺灣現代音樂發展初期的作曲方向樹立了一個相當明顯的旗幟」。[323]其所掀起的浪潮，與文壇的「鄉土文學」有異曲同工之妙，未曾參與的作曲家也感受到這股熱潮。使得 1960 年代臺灣現代音樂創作終於跨出日治以來西方古典音樂、浪漫派的語言，將現代音樂根植於民族音樂的思維，開始在臺灣作曲家心中萌芽。例如：史惟亮的清唱劇《吳鳳》，使用魯凱族和阿美族的民歌，陳茂宣的《高山族素描》三重奏，則為阿美族、泰雅族與排灣族之描寫。[324]

　　民歌採集運動後，雖仍有民間機構或學者持續零星田野採集，卻陷入後繼無力的窘境，主要困難來自經費，許常惠直指：「沒有獲得社會重視，也沒有獲得政府的支持」。[325]必須等到 1980 年（民國 69 年），民族音樂工作方逐漸好轉，這與行政院文化建設委員會（今文化部的前身）及各縣市文化中心的設立，文化資產保存法通過，文藝季或藝術季中推出民俗藝術的演出等有著密切

---

[322] 廖珮如，〈「民歌採集」運動的再研究〉，《臺灣音樂研究》第 1 期（2005 年 10 月），頁 74。

[323] 簡巧珍，《20 世紀 60 年代以來臺灣新音樂發展之軌跡》，頁 263。

[324] 簡巧珍，《20 世紀 60 年代以來臺灣新音樂發展之軌跡》，頁 263。

[325] 許常惠，〈臺灣地區民族音樂研究小史〉，《民族音樂論述稿（三）》（臺北：樂韻出版社，1992），頁 17。

關係。[326]1991 年（民國 80 年）由許常惠領導並成立「中華民國（臺灣）民族音樂學會」，以學術研究與論文發表為會務推展重心，連續舉辦學術研討會、出版學術期刊，並與相關文化單位執行專案研究計畫，[327]為臺灣民族音樂奠立較為明確的方向。

1950-1960 年代，正值臺灣藝文思潮由「反共抗俄」的「戰鬥文藝」，轉向西方現代思潮。《文星雜誌》於 1957 年（民國 46 年）創刊，推介現代藝術思潮，帶動「西化」、「現代化」的文藝風潮。與這股潮流相對應的，則是以本土為訴求的「鄉土文學」，並隨著臺灣於 1970 年代邁向工業化經濟，二次世界大戰後新一代知識分子對於臺灣主體意識日益高漲，藝文創作出現以在地關懷，著重小人物描寫的內容。而 1970 年代臺灣在國際地位的失利、以本土主權為號召的「美麗島事件」等政治因素，激起島內對於人權、族群權益等社會運動，醞釀出 1980 年代更為多元而開放的社會氛圍。

## 二、原住民音樂教學

《臺灣音樂百科辭書》對臺灣原住民音樂有不同的歸納，除了傳統歌謠之外，列出的相關詞目計有：原住民歌舞表演、原住

---

[326] 許常惠，〈臺灣地區民族音樂研究小史〉，《民族音樂論述稿（三）》，頁 17。
[327] 呂鈺秀等編著，《臺灣音樂百科辭書》，頁 843。

民合唱曲創作、[328]原住民教會音樂、原住民流行音樂、原住民藝術音樂創作等，[329]可視為臺灣原住民音樂類型的發展軌跡。

原住民合唱曲創作由張人模於 1950 年代在花蓮師範學校任教時起始，隨後 1960-1980 年間，受政治環境箝制，僅有呂泉生、黃友棣等人零星作品。[330]1990 年代本土意識抬頭，教育部正式將國中小學鄉土教育設科教學，[331]並於「發展與改進原住民教育第二期五年計畫及加強推展原住民音樂計畫」中，辦理「原住民地區國民中小學合唱團實施計畫」，原住民合唱曲需求量大增，創作進入空前豐收期，此期創作各族合唱曲以無伴奏及鋼琴伴奏為主，另有管弦樂伴奏的合唱曲，作曲家有郭芝苑、沈錦堂、余國雄、林道生、錢善華等人。[332]

原住民藝術音樂創作係指：使用原住民歌謠、文化等相關元素，作為嚴肅音樂創作素材之藝術音樂。此類作品在創作者和數量，比例均偏低。學者分析，臺灣諸多現代嚴肅音樂作曲家中，曾明確標示以原住民音樂為創作素材者，不到 20 人。[333]

這類音樂雖然屬於少眾，卻內蘊文化傳承和再生的意義：

---

[328] 「原住民合唱曲創作」詞目由林道生撰寫。

[329] 本文僅就林道生主要創作之原住民合唱曲、原住民藝術音樂做內容概述，各音樂類型可參看呂鈺秀等編著，《臺灣音樂百科辭書》，頁 142-155。

[330] 呂鈺秀等編著，《臺灣音樂百科辭書》，頁 143。

[331] 國中於民國 85 學年度正式設科教學，國小為 87 學年度。摘自林瑞榮〈我國鄉土教育沿革與發展趨勢〉，《教育資料與研究》第 105 期（2015 年 1 月），頁 165-166。

[332] 呂鈺秀等編著，《臺灣音樂百科辭書》，頁 143-145。

[333] 呂鈺秀等編著，《臺灣音樂百科辭書》，頁 154。

如何使所創作之原住民藝術音樂符合原生文化內涵、而又能具有新意，則有賴於作曲家的創作觀點、對於該族群之文化內涵、族群傳說、史地背景之了解，以及對於所使用的音樂素材之分析探究。如此方能發揮所採用素材之獨特性，使之與新音樂創作結合，在作品中傳達出傳統與創新融合的藝術性美感。[334]

最早的原住民藝術音樂為江文也於 1937 年（昭和 12 年）的創作，1965 年（民國 54 年）李泰祥作品《山地民歌五首》，1970 年至 1980 年間的創作數量不多，同樣是在 1990 年代後才有較多作曲家關注，1995 年（民國 84 年）錢南章《臺灣原住民族組－馬蘭姑娘》，於 1998 年（民國 87 年）獲得第 9 屆金曲獎最佳作曲，即是一例。除了以西方樂器創作，亦有作曲家嘗試以國樂發展出不同興味的原住民藝術音樂。[335]

林道生雖未參與 1960 年代的民歌採集運動，不過往後 20 年間，和當時的核心人物許常惠、李哲洋有密切接觸。1973 年（民國 62 年）由許常惠等人成立的「曲盟」，在香港召開第一屆會員大會開始，林道生參與每屆年會並有作品發表，前後曾擔任過 14 屆的理、監事；中華民國（臺灣）民族音樂學會成立後，林道生於 2000 年（民國 89 年）亦擔任第 4 屆監事，[336]後者對其原住民音樂研究方法與創作亦有助益。[337]與李哲洋的交誼則是從李氏擔

---

[334] 呂鈺秀等編著，《臺灣音樂百科辭書》，頁 155。
[335] 呂鈺秀等編著，《臺灣音樂百科辭書》，頁 154-155。
[336] 林道生，《花蓮縣 101 年度文化薪傳獎特別貢獻獎：林道生特展專輯》，2012，頁 5。
[337] 林道生訪談，2016 年 5 月 25 日。

任《音樂文摘》雜誌主編，邀請林道生譯稿的合作開始，[338]自 1972年（民國 61 年）至 1989 年（民國 78 年）間，林道生幾乎每個月均參與譯稿工作。林道生在玉山神學院任教後，李氏甚至暱稱他為「林番王」，表示他和原住民部落密切往來之意。[339]

此外，求學期間的原住民採譜和記譜經驗，使他擔任教職後，仍保持零星的部落民歌採集。他印象較為深刻的第一次部落民歌採集，於 1950 年代初期新社部落舉行的婚禮。[340]新社國小校長與他曾在明禮國校共事，告訴林道生當地部落的婚禮會唱歌唱到天亮，寫信邀請他前往參加。當時東部海岸臺 11 線公路尚未開通，林道生先搭火車抵達光復，再穿越海岸山脈步行 6 小時才到新社。

> 那次我真的記下好幾首歌，從晚上唱到天亮，婚宴吃飯大概吃到九點多，有的人就回去了，有的在樹底下睡覺，唱累的人躺下來就睡，一部分人就繼續到中間去唱去跳。輪批的吃、輪批的唱到天亮。
>
> 一個晚上都在跳都在唱，聽了很多，很多都從來沒聽過的，就一直寫，寫的對不對也不曉得。他們一首歌大概會重複幾次，有時候可以寫完，有時候就是寫不完，那時我沒有錄音機，回到花蓮再寫成曲子。[341]

---

[338] 林道生參與《音樂文摘》譯著，請參閱本章第三節「音樂著述建構的創作脈絡」。

[339] 林道生訪談，2016 年 5 月 25 日。

[340] 林道生口述第一次參加新社部落婚禮是在楊仲鯨縣長時的寒假，應為 1952 年至 1954 年之間。林道生訪談，2015 年 2 月 10 日。

[341] 林道生訪談，2015 年 2 月 10 日。

　　1983 年（民國 72 年）林道生由國中教師退休。當時，玉山神學院籌備設立教會音樂學系，校方有鑑於神學院音樂系畢業生未來需在教會主日學教兒童音樂，希望有國小、國中音樂課教學經驗者，遂邀請曾擔任花蓮縣國小、國中音樂科輔導員的林道生兼課。初期一年級學生數約七、八位，為基礎課程，並委請林道生協助設計音樂系課程。

　　隔年，學生數和課程時數增加，玉山神學院決定以專業領域暫先聘請他擔任代理講師，只有高一學歷的林道生，成為玉山神學院的代理講師，並依校方規定搬進壽豐鄉池南村的學校宿舍，展開截然不同的教學和創作。[342]

　　玉山神學院為基督教長老教會臺灣總會附設機構所設立，學生來自全臺各地中會推薦，大多為原住民族，畢業後分發到各部落教區。音樂系的授課內容，必須有助於各族群部落傳道，林道生的授課方針，依此規劃有音樂專業領域和各族群的歌謠。

> 我教的學生跟師大〔按：國立臺灣師範大學〕的教法都一樣，要會記譜，有人唱歌你要會寫下來。阿美族的我會拿一個錄音帶，民謠錄好了，你這學期的作業就是要把這些寫下來。
>
> 到三年級，有和聲學有作曲，上課學生超過五個，六個勉強可以接受，七個我必須分二班，因為要改作曲。我教的學生畢業考試必須辦音樂演奏會，一個人開一場，要從唱的、彈

---

[342] 林道生訪談，2015 年 9 月 18 日。

的、指揮的、合唱的，到最後要彈自己寫的鋼琴曲，要寫到
能演奏鋼琴小奏鳴曲的程度。[343]

因為要教學生，寒暑假都要去採集，我就得了很多東西。所
以是教學相長。我怎麼可能自己去阿里山的部落呢？怎麼可
能去？不可能去的。寒暑假學生說要去哪個部落佈道，找我
去，我說好，我跟你們去。就跟他們去了，我可以採集音樂，
還可以採集部落故事。[344]

這些採集和記譜工作，林道生並不陌生，早在就讀花蓮師範
學校簡易師範科期間，曾跟隨恩師張人模進行原住民族歌謠採譜
和抄譜，當時埋下的種子，誰都沒想到竟然在數十年後綻放，而
且澆灌更多原住民學子的音樂心靈。

因教學開始的部落音樂採集，累積大量資料、經驗和人脈，
使得林道生成為保存部落傳統音樂的推手，促成他與臺東巴奈合
唱團[345]巡演的合作機會。[346]臺東巴奈合唱團成員主要是 65 歲以上

---

[343] 林道生訪談，2015 年 9 月 18 日。

[344] 林道生訪談，2015 年 9 月 18 日。

[345] 臺東巴奈合唱團為豐月嬌創團團長兼教唱，成立於 1997 年，有感於部落傳統生活因現
代化而改變，連帶傳統歌謠沒落，部落老人家發起成立，利用晚間與農閒，一起吟唱
馬蘭古調。

[346] 巴奈合唱團曾赴北京少數民族大學、重慶兩岸論壇、福建廈門舉辦「首屆海峽兩岸少數
民族豐收節」之全場演出，以及國家音樂廳「臺灣文化之夜」、亞洲民族音樂國際學術
研討會「原音的撼動」音樂會、亞洲原住民組織論壇文化交流會議、亞洲原住民組織
自治論壇及文化交流會議的音樂會等國際性活動。此外還有太魯閣峽谷音樂會、東華
大學藝術季、南島文化節、臺灣民俗文化節、臺北市傳統文藝季、林田山音樂節、電
視台節目及各種地方性節目等。林道生提供資料，2018 年 2 月 23 日。

臺東馬蘭部落阿美族人，團長兼指揮是音樂教師退休的豐月嬌，[347]
林道生擔任音樂總監，巴奈合唱團也是林道生採集阿美族古調的
重要團體。2007 年（民國 96 年）臺灣師範大學音樂系教授錢善華
主持的國科會（現科技部）「原音之美：原住民數位音樂典藏計
畫」，第一期採錄排灣族和阿美族音樂，包括文史研究、歌詞翻
譯、歌謠採譜、聲音記錄、高規格數位轉檔、田野採集影音全記
錄、歌謠教學編曲，以及後設資料庫（metadata）的規劃與建置等。
林道生擔任阿美族音樂主持人，阿美族音樂演唱指導為豐月嬌，
演唱者分別為巴奈合唱團和花蓮港口部落。

　　林道生在計畫執行期間，指導計畫助理每週南下作詮釋資料，
及音樂分析的蒐集，並與計畫主持人錢善華等人，率領音樂、影
音、資訊專業團隊，與巴奈合唱團合作，進行影音採集。而林道
生也提供 1950 年代以降，陸續收集到的 200 多首阿美族民謠，交
由原音團隊進行數位典藏。每首歌謠皆由林道生樂曲採譜，豐月
嬌翻譯詮釋，再由師大學生利用編譜軟體，完成五線譜與簡譜製
作、校正，建置完整而正確的歌謠典藏。[348]

　　2008 年（民國 97 年）原住民電視台製作「不能遺忘的歌」節
目，林道生受邀擔任音樂總監和樂曲解說，一季 3 個月共 13 集，
每集介紹 8 首阿美族民謠。[349]劇組安排巴奈合唱團演唱並錄製 104

---

[347] 豐月嬌（阿美族名 Natafa-Lawa），臺東馬蘭部落族人，曾任教小學音樂科專任教師、玉
山神學院音樂系兼任講師，正聲臺東電台「山中行」節目主唱，與林道生多年合作原
住民音樂之推廣。

[348] 「原音之美：臺灣原住民音樂數位典藏計畫」官網：
http://archive.music.ntnu.edu.tw/abmusic/最後瀏覽日：2018 年 2 月 27 日。

[349] 林道生，《花蓮縣 101 年度文化薪傳獎特別貢獻獎：林道生特展專輯》，頁 16。

首阿美民謠古調，[350]錄製過程一時找不到臨時演員，林道生被「請」去充當馬蘭驛站的日本人站長，[351]本系列節目片段可在原住民電視台之 YouTube 搜尋觀賞。[352]

圖 4-1：林道生在布農族桃源部落田野調查。

資料來源：林道生提供。

---

[350] 〈阿美族耆老吟古調 拍片典藏〉，《中國時報》，2008 年 4 月 23 日，第 C1 版臺東教育。

[351] 林道生訪談，2018 年 2 月 23 日。

[352] 原住民電視台「不能遺忘的歌-02」，即為介紹〈馬蘭之歌〉https://www.youtube.com/watch?v=4G4JjruEAyY，最後瀏覽日 2018 年 2 月 27 日。

圖 4-2：林道生（左）與巴奈合唱團團員合影，右為團長豐月嬌。
資料來源：林道生提供。

三、原住民神話奇幻之旅

　　歌謠通常不僅有曲調和歌詞，即使吟唱，背後也必定有動人
的故事與傳說，記述歌謠如何能傳唱不息。民族音樂學不僅著眼
於一個民族的音樂，更要連結音樂與該民族的語言諺語、傳說神

話、宗教信仰、風俗習慣、家族社會,乃至於感情思想。[353]在玉山神學院任教,音樂教學之外,每學期必須負責固定時數的傳道,加上與各原住民族學生朝夕相處,並由學生們擔任嚮導進入部落田野,林道生沈醉在迷人的原住民歌謠,也走進「聽老人家講的」口傳神話與傳說世界,開啟民族音樂的門扉。

> 為了教學,我不能只教唱歌,民謠怎麼和神話故事連結,要設計一個教案出來。所以我採集很多他們的故事,這個和民謠是連接的。玉山神學院的老師要講道,比方禮拜天到太巴塑教會講道,禮拜六下午我就先去,看教會有什麼要我做的,有時晚上有聚會講故事啦、唱歌。如果沒有,牧師會安排一個人帶我去部落,錄老人家說故事和唱歌,後來這些錄音帶我錄了 1500 多卷。[354]

盧千惠[355]與夫婿許世楷 1993 年(民國 82 年)曾於玉山神學院任教半年,他們的宿舍與林道生相鄰,其著作《我心目中的日本》溯及任教期間對原住民學生的印象,她筆下的林道生:時常戴著一頂鴨舌帽,有空就四處蒐集民謠、民間故事。[356]而林道生當時是防止年幼少女賣春的善牧會會員,也會帶著玉山神學院的

---

[353] 許常惠,〈臺灣地區民族音樂研究小史〉,原發表於《文訊月刊》(1998 年 2 月),收錄於許氏著《民族音樂論述稿(三)》(臺北:樂韻出版社,1992),頁 9。

[354] 林道生訪談,2015 年 9 月 18 日。

[355] 盧千惠(1936- )出生於臺中,1955 年(民國 44 年)負笈日本,1961 年(民國 50 年)與許世楷結婚,並進入日本國立御茶水女子大學研究所攻讀兒童文學。1992 年(民國 81 年)黑名單解除,翌年返臺定居,於玉山神學院、臺灣文化學院教授兒童文學。2004 年(民國 93 年),許世楷擔任駐日代表,盧千惠再次赴日,以代表夫人身分從事文化交流與公益活動。

[356] 盧千惠著,鄭清清譯,《我心目中的日本》(臺北:玉山社出版事業有限公司,2007),頁 140。

學生到善牧會周圍除草。[357]書中盧千惠截錄當時的日記，記述林道生與她分享部落採集的神話和經驗，有助於我們理解林道生踏查原鄉的心境：

> 「我到阿美族的村落時，他們對著我唱歡迎的歌，我也回唱：『我騎著摩托車從卡拉波經過……來到這裡，我的祖父是……他是……的孩子』和著他們古老的旋律唱著。想想，這世界上有哪個民族見到人是用歌聲來打招呼的？在太魯閣族裡，還有一位歌聲優美的八十二歲老阿媽呢！我每天到處尋寶，忙得很……」他興奮地說著。[358]

盧千惠記下林道生提到一則原住民婦女到都市工作的故事，這位部落婦女常因未關水龍頭遭雇主責罵「頭腦不好」，林道生解釋，原住民多半引溪流的水到家裡使用，根本不需要關水龍頭，隨意責罵原住民頭腦不好的雇主，是「沒有想像力，缺乏理解別人的能力」。[359]這段文字恰能反應林道生仔細觀察部落生活，並體察他者文化。然而，林道生坦言，初進玉山神學院曾因文化差異差點打退堂鼓：

> 有一個學生，臉孔黑黑的，用排灣族語跟我說：「老師，你還活著喔？」你還活著喔？這在臺語是什麼？「你還沒死喔」。我說：「給我站好。」他說：「怎麼樣？」我說：「你是跟我打

---

[357] 盧千惠著，鄭清清譯，《我心目中的日本》，頁 146。
[358] 盧千惠著，鄭清清譯，《我心目中的日本》，頁 146。
[359] 盧千惠著，鄭清清譯，《我心目中的日本》，頁 146-147。

招呼嗎？還是詛咒我？」學生也很奇怪，怎麼有這樣的老師，他對部落人講了一輩子「你還活著」都沒事。

後來，院長知道了，跟我說：「林老師你誤會了，我也是排灣族，排灣族的村莊在大社，他們打招呼的時候的原住民語，用中文的意思就是『你還活著嗎？』」我說：「喔，對不起，我不懂你們的文化，我會好好學。」[360]

幸而文化造成的誤解並沒有延續太久，之後林道生入境隨俗。而激起他任教的因素之一，是能聽到原住民學生的歌聲。

學生各族都有，沒事他們就唱歌，他們喜歡唱歌，這個太好了。後來我出了三本音樂的書，也聽他們講故事什麼，寒假他們邀我去佈道，到他們部落，我當領隊。[361]

教學需要而做的部落田野調查，有了學生當嚮導，學術研究兼具「家庭訪問」，建立亦師亦友的深厚情誼。林道生認為，單憑他個人無法抵達高山的原住民部落，在玉山神學院十多年時間，他走訪臺灣二百多個原住民部落，學生嚮導們扮演重要的角色。他回憶部落採集的時光，浮現山中無歲月的美好。

我跟學生去上山一個禮拜、十天，下來以後，覺得怎麼這個地方是這樣呢？在山上吃飽飯，有時我們躺在斜坡看星星，好美，聽老人家講故事，開錄音機錄，多好。[362]

---

[360] 林道生訪談，2015 年 12 月 21 日。
[361] 林道生訪談，2015 年 12 月 21 日。
[362] 林道生訪談，2015 年 12 月 21 日。

　　許常惠在民歌採集運動 20 多年後，對於臺灣民族音樂發展仍作出痛切的陳述：

> 我們始終以音樂家的立場，以西方音樂理論或漢族音樂的觀念，來對待一個不同民族文化的「歌謠」。而我們稱它為「歌謠」，實際上它是禱文、咒文、傳說、神話、訊號、密語，甚至是祖先傳下的生活規律或訓示等。這些跟我們的抒情敘事是有很大差別的。[363]

　　當許常惠大聲疾呼「對它〔按：民族音樂〕的內在精神、感情或人生觀，以及它在該民族生活中的功能，幾乎一無所知」，[364]林道生已逐步整理部落音樂和傳說等口傳文化資產，同時，撰文於報章媒體發表。1991 年（民國 80 年）起，曾有數篇發表於《東海岸評論》雜誌，較有系統的資料，首見於 1994 年（民國 83 年）1 月至 1995 年（民國 84 年）6 月於正聲廣播電台臺東分台「山中行」節目播出。[365]林道生後來整理集結成書，1996 年（民國 85 年）由花蓮縣立文化中心（今花蓮縣文化局前身）出版《臺灣原住民族口傳文學選集》，當時林道生為玉山神學院音樂系系主任，這也是林道生第一本非音樂主題的個人單行本著述。

---

[363] 許常惠，〈民族音樂工作的經驗與看法〉，原發表於北京《音樂研究》（1989 年 9 月），收錄於許氏著《民族音樂論述稿（三）》，頁 33。

[364] 許常惠，〈民族音樂工作的經驗與看法〉，《民族音樂論述稿（三）》，頁 33。

[365] 該節目獲行政院文化建設委員會（今文化部前身）補助，由林道生撰稿，正聲電台臺東分台胡美足、王慧芬製播主持，共播出 19 則神話故事和 65 則傳說故事，該節目並榮獲廣播金鐘獎。當時播出之故事內容均收錄於《臺灣原住民族口傳文學選集》。摘自林道生，《臺灣原住民族口傳文學選集》（花蓮：花蓮縣立文化中心，1995），頁 5。

　　《臺灣原住民族口傳文學選集》分為上篇「散文故事」，及下篇「韻文歌謠」。　作者將散文故事涵蓋神話故事及傳說故事，韻文歌謠則為兒童歌謠、生活歌謠、愛情歌謠、戰爭歌謠及信仰歌謠。此處的韻文歌謠，並不是指原住民族歌謠字尾用同韻字，而是作者依原住民族的民歌漢譯的詩，在翻譯時以「韻文」表現。[366]

　　自玉山神學院退休後，林道生更有餘裕整理採集的口傳資料，於 2001 年（民國 90 年）至 2004 年（民國 93 年），將十餘年所採集的神話傳說，共出版 5 冊《原住民神話‧故事全集》，以及 1 冊《原住民神話與文化賞析》。[367]其中，《原住民神話與文化賞析》為林道生於國立東華大學開設「原住民民間文學專題研究」，為該課程製作的部分講義，內容包含：散文故事、歌謠和敘述詩（史詩），後來同樣在正聲電台臺東分台「山中行」節目，以一年時間播出，增加「賞析」、「文化小百科」，這二部分也在書中呈現。賞析是從作者長期田調觀察之觀點說明並分析故事主題，文化小百科則配合故事內容，提出與該原住民族群的文化習俗有關者，協助讀者更為了解神話故事與文化間的關係，此部分作者大多參照《重修臺灣省通志卷三：住民志同冑篇》。[368]

---

[366] 林道生，《臺灣原住民族口傳文學選集》，頁 4。
[367] 此系列書籍由漢藝色妍文化事業出版。
[368] 林道生，《原住民神話與文化賞析》（臺北：漢藝色妍文化事業有限公司，2003），頁 3-4。

　　《原住民神話與文化賞析》為林道生出版著作中，大量表達田野觀點的作品，書末的參考書目涵蓋臺灣史、人類學、文化人類學、中國民間文學、口傳文學等範疇。

　　此時，他的身分不是音樂家，或者如他所說不是個作家，[369]我們不妨定位為「民間的民族學工作者」。有了先前的神話傳說出版經驗，這段期間他陸續在國內外研討會發表原住民音樂發展相關論文；[370]同時先後在國立東華大學中文系開設「原住民民間文學專題研究」，私立慈濟大學開設「臺灣鄉土音樂」、國立臺中教育大學音樂系碩士班開設「臺灣原住民音樂研究」等課程，一連串學術領域的交流互動，使他更為深掘田野資料的意涵。

　　筆者初次閱讀林道生這一系列著作，一方面為原住民族神話傳說所吸引，然而，對於文字直白毫不修飾，不免產生匪夷所思的矛盾。因「異文化」造成的隔閡與誤解，林道生引導讀者觀看的方式：

> 「神話故事」從外表看來或許是滑稽、幼稚又可笑的描述，但是那裡面有著生民奮鬥創造過程中所體驗的痛苦經驗。我們閱讀時不可以「怪誕荒謬」來看待，而應該以體驗一個民族如何在艱苦奮鬥中成長來欣賞。

---

[369] 林道生曾於序言自謙：「我不是作家，寫文章超出我作曲的領域很遠，出書只是近乎『不務正業』。」摘自作者《臺灣原住民族口傳文學選集》，頁5。

[370] 林道生發表的重要論文有〈臺灣阿美族民謠近百年的流變：馬關條約至今（1895-1995）以10首阿美族民謠為例〉（1995）、〈後山原住民音樂的特色及其發展〉（2000）。

「傳說故事」的主題或許是「奇才」、「異能」的英雄人物，或許是相反的「愚昧」、「幼稚」的人物。這些人物是虛構的，但是並非完全「子虛烏有」，而往往是以族群生活的客觀事物或現象為依據。[371]

他認為，神話反映初民對自然現象的解釋，傳達族群追求幸福生活的渴望，是族群的「共同經驗」，強化共同情感和文化認同。原住民族的口傳文學，具有永久的魅力，蘊含教育意義，也對族群生存發展有重要影響，亦是原住民族最重要的文化遺產。[372]

當代人類學家李維史陀在神話學巨作首部《神話學：生食與熟食》，強調「神話的結構可以通過樂譜來揭示」，[373]將音樂和神話相比擬，書中更運用西方古典音樂的曲式作為論述的架構，闡其論點。林道生不是人類學者，當然也沒有將部落採集的神話傳說，進行嚴謹的結構主義式分析。不過，在《原住民神話與文化賞析》，他將不同部落採集雷同的神話傳說，作初步歸納比較，例如：排灣族的「蛇生說」，涵蓋布曹爾群佳平社、布曹爾群古樓社、巴利澤利敖群牡丹社、查敖保爾群阿斯達社等，作者認為反映排灣族的貴族創生思想。[374]

林道生提到曾閱讀過李維史陀《神話學》，且因大女兒就讀臺灣大學人類學系，以及自身田野調查需求，鑽研神話學的學術

---

[371] 林道生，《臺灣原住民族口傳文學選集》，頁 4。

[372] 林道生，《臺灣原住民族口傳文學選集》，頁 3-4。

[373] 李維史陀著，周昌忠譯，《神話學：生食和熟食》（臺北：時報文化出版社，1992），頁 25。

[374] 林道生，《原住民神話與文化賞析》，頁 119-121。

著作，著實深受相關論述的影響。我們並能發現在神話傳說系列書籍出版後，其作曲眼界明顯大幅開展。以往以單一樂曲為主的創作，如合唱曲、獨唱曲、獨奏曲，開始朝向室內樂曲或組曲，後期更以原住民藝術音樂作品為代表，以原住民族傳說、民謠為題材，透過交響樂團之編制展演，可說是音樂學和人類學相互對話後的展現，有別於文字論述，而是以作曲家熟悉的音樂語言。

## 四、原住民藝術音樂作品

編著《阿美大合唱》的張人模曾於《新生報》訪談提到：

> 如果音樂先進能夠把樹葉、鼻笛、弓琴等原始樂器所伴奏的山地民歌改寫成交響樂、鋼琴變奏曲或是提琴變奏曲，那麼山地民歌並非不能步入音樂大雅之堂。[375]

張人模所指的，正是原住民民謠為元素的「原住民藝術音樂」創作，林道生任教玉山神學院後，開始針對採集的原住民族歌謠改編為變奏曲或室內樂，其中阿美歌謠《馬蘭姑娘》[376]即經過多次譜寫。[377]較為特別的是，他曾應邀以古箏改編為《馬蘭之戀》，

---

[375] 〈民間樂人張人模〉，《新生報》，1958 年 12 月 2 日。摘於彭翠萍等著，《東臺灣藝術故事音樂篇》（花蓮：國立東華大學，2009），頁 8。

[376] 又稱〈馬蘭情歌〉，1960 年代起受到廣大歡迎的一首阿美族現代歌謠，確實的詞曲來源不詳，由臺東馬蘭地區阿美族歌星盧靜子唱紅，是當時原住民新式創作歌曲的代表。歌詞內容為一位姑娘對父母親表示與意中人情投意合，希望父母親能成全婚事，否則將臥軌讓火車輾成三截。描繪出阿美族女性對於追求愛情的執著，也反映出歌曲創作當時花東鐵路開通的時代變遷事實。作曲家錢南章將本曲編為合唱，並以管絃樂團編制配樂，寫成《臺灣原住民組曲》之第 8 首《馬蘭姑娘》，以該曲獲第 9 屆金曲獎。摘自呂鈺秀編著，《臺灣音樂百科辭書》，頁 71。

[377] 林道生於 1988 年第一次以《馬蘭姑娘》這首阿美族馬蘭部落的民謠為素材，編寫鋼琴獨奏曲的《馬蘭姑娘》之後，陸續改編或創作的演奏與演唱曲有：古箏獨奏曲《馬蘭風情》（1991）、琵琶與鋼琴的二重奏曲《馬蘭情歌》（1992）、長笛、古箏與大提琴的

[378]後由魏小慈為碩士論文研究主題，魏氏認為，林道生譜寫之〈馬蘭之戀〉箏曲，不但具有原住民族的舞蹈意象，更凸顯作曲家豐富想像力。[379]而想像力是音樂家進行創作和演奏時需要的心理功能，更是聽眾欣賞音樂的必備條件，樂曲中舞蹈意象的展現，亦由作曲者、演奏者與聽眾的想像力連結，造就低迴與盪氣迴腸的景外之景。[380]魏小慈於演出時，將林道生譜寫之原曲略作修改，符合箏曲之演奏，林道生對其技法和詮釋讚譽有佳。[381]

　　2012 年（民國 101 年）《馬蘭姑娘鋼琴協奏曲》由林道生次子林恆毅指揮，長榮交響樂團演奏，錄製為 DVD，同張專輯並收錄魯凱族歌謠改作之《小鬼湖之戀交響詩》。《馬蘭姑娘鋼琴協奏曲》展現林道生對於樂器的廣泛掌握，及阿美族歌謠與文化的涉獵，主旋律以鋼琴獨奏，柔美婉約並透露幾許哀傷情感，增添原曲中馬蘭姑娘向父母親訴說心繫情郎的苦衷。雖是交響樂團編制，各段均融入阿美歌謠，予人耳目一新之感。

---

　　三重奏曲《馬蘭姑娘》（1993）、鋼琴變奏曲《馬蘭姑娘》（1994）、鋼琴伴奏的合唱組曲 I《馬蘭姑娘》（2001）、管弦樂伴奏的合唱組曲 II《馬蘭姑娘》（2001）、古箏獨奏曲《馬蘭之戀》（2002）、管弦樂與鋼琴的協奏曲 I《馬蘭姑娘》（2006）、管弦樂與鋼琴的協奏曲 II《馬蘭姑娘》（2009）等 10 首。摘自林道生著，《馬蘭姑娘鋼琴協奏曲：作品 812b》（花蓮：花蓮交響樂團，2014），樂曲解說，未編頁碼。

[378]　箏曲《馬蘭之戀》由黃好吟邀稿，初稿完成於 1999 年（民國 88 年），黃好吟並曾寫作樂曲分析〈《馬蘭之戀》：演及樂曲分析（上）（下）〉，分別刊登於《北市國樂》雜誌版第 146、147 期。摘於魏小慈，〈與舞蹈意象有關的現代創作箏曲探討：以《飛天舞》、《馬蘭之戀》、《煙霄引》為例〉（臺北：中國文化大學音樂系中國音樂組碩士論文，2012），頁 42。

[379]　魏小慈，〈與舞蹈意象有關的現代創作箏曲探討：以《飛天舞》、《馬蘭之戀》、《煙霄引》為例〉，頁 98。

[380]　魏小慈，〈與舞蹈意象有關的現代創作箏曲探討：以《飛天舞》、《馬蘭之戀》、《煙霄引》為例〉，頁 99。

[381]　林道生訪談，2018 年 2 月 23 日。

全曲分為五段，A 段〈引子〉，以 Allegro Animato 生動活潑的快板，描述部落歡樂的生活，B 段〈思情〉，素材是馬蘭部落的情歌〈si-be-hengheng〉，Moderato con calore 熱情的中板，描繪少女情懷，C 段〈邂逅〉，Andantino Glocoso 快樂的小行板，由馬蘭部落情歌〈na-lo-wan〉襯托出男女相遇心境，D 段為全曲主題〈馬蘭姑娘〉，馬蘭部落最為人熟知的〈i-na-aw a-ma-aw〉，鋼琴獨奏訴說女主角對愛情追求的決心，E 段〈婚宴〉，曲調轉為 Allegrtto con allegrezza 歡樂的稍快板，素材為馬蘭部落的民謠〈ka-ne-gana-lo-na-lo〉，全曲最末「婚宴的歡樂歌舞」，運用馬蘭部落的民謠〈na-lo-wan na-lo-wan〉，以輕鬆快板與大合奏收尾。[382]

陳品璇分析，原住民傳統歌謠發展有三種現代化現象：流行音樂化、交響化與器樂化、劇場音樂化。[383]其中，歌謠器樂化為普遍的樂曲改編，但較具專業性質的音樂創作或大型交響樂創作，需要更系統化的將原曲整理歸納。[384]由此看出，林道生對原住民傳統歌謠之文化內涵與藝術性所下的功夫。《小鬼湖之戀交響詩》曲名即予人磅礡之感，說明作曲家以西方音樂交響詩與大樂團編制詮釋：

> 一開始由小提琴奏出由《小鬼湖之戀》旋律花奏、變形的開
> 場，隨後以雙簧管幽幽地奏出原曲主旋律，這段開頭有如男

---

[382] 林道生著，《馬蘭姑娘鋼琴協奏曲：作品 812b》，樂曲內容，未編頁碼。

[383] 陳品璇，〈以魯凱族歌謠《小鬼湖之戀》談臺灣原住民歌謠現代化之現象〉，《藝術欣賞》第 12 卷 2 期（2016 年 11 月），頁 40。

[384] 陳品璇，〈以魯凱族歌謠《小鬼湖之戀》談臺灣原住民歌謠現代化之現象〉，頁 43。

女主角對唱一般美妙。此首作品大小調的運用變化，和主題
旋律在管弦各樂器中轉換流動，以及大自然的景象的描繪等，
都使這一首長達 30 多分鐘的單樂章作品，展現藝術性和趣味
性。[385]

　　林道生的原住民音樂作品亦舉辦過數場音樂會，藉此推廣原
住民文化。林道生後期作品積極融入原住民音樂元素，無異回應
了恩師張人模「將山地民歌改寫成交響樂、鋼琴變奏曲或提琴變
奏曲」的期許。從十幾歲青少年時期，跟隨張人模採集原住民歌
謠樂譜，進一步深入理解孕育歌謠的神話傳說，和吟唱曲調的族
群臉龐。音符跨過五線譜的距離，融進生命血淚，探看生活細微
處的微光，因此，民謠不再只是短短哼唱的抒懷，林道生要帶領
演奏者和聽者進入的，是這支族群在臺灣土地走過的歷史記憶，
即便是由一位漢族作曲者的目光。

　　1999 年（民國 88 年)林道生由玉山神學院退休後，部落採集
已成為興趣，行腳未曾稍歇。2000 年（民國 89 年)，他自行開車
前往南投田野採集，於山區遇暴雨，道路土石坍方，車輛輪胎遭
落石擊中，當時道路中斷，行動電話訊號中斷無法求援。顧及車
上有重要的採集資料，林道生在滂沱大雨中自行更換輪胎，花三
小時檢修後，終於脫困。[386]這趟驚險旅程，讓家人憂心林道生部
落採集的安全，然而，林道生仍繼續在部落踏查，直至 2009 年(民

---

[385] 陳品璇，〈以魯凱族歌謠《小鬼湖之戀》談臺灣原住民歌謠現代化之現象〉，頁 44。
[386] 〈採原音遇坍方　音樂家自脫困〉，《聯合報》，2000 年 5 月 2 日，第 19 版。

國 98 年）完成國科會數位典藏計畫後，因腳部受傷無法再開車才畫上句點。

表 4-1　林道生之原住民音樂作品發表會

| 日期 | 音樂會名稱 | 演出者 | 演出場地 |
|---|---|---|---|
| 1999<br>02.12<br>03.27<br>05.12 | 咔巴嗨之夜<br>林道生阿美族民謠作品演唱會 | 臺東池上鄉大埔村咔巴嗨合唱團 | 1.泰源技藝訓練所<br>2.臺灣原住民文化園區<br>3.花蓮縣文化中心 |
| 2000<br>06.07 | 林道生原住民童謠組曲演唱會<br>「山海組曲－原住民童謠組曲演唱會 | 花蓮縣<br>景美國小 | 花蓮縣文化局演藝廳 |
| 2002<br>05.28 | 那魯灣之歌－林道生原住民民謠作品演唱會 | 國立花蓮高中管樂團<br>玉山神學院阿美族團契<br>布農族崙山長老教會 | 花蓮縣文化局演藝廳 |
| 2006<br>10 月 | 都蘭聖山禮讚-都蘭神話與民謠的合唱組曲(協奏) | 劉榮義 | 臺東縣政府中山堂演藝廳 |

資料來源：林道生，《花蓮縣 101 年度文化薪傳獎特別貢獻獎：林道生特展轉輯》，頁 16；「那魯灣之歌－林道生原住民民謠作品演唱會」節目單；國立嘉義大學音樂學系劉榮義教授資料，最後瀏覽日 2018 年 2 月 19 日。http://www.ncyu.edu.tw/music/content.aspx?site_content_sn=49178

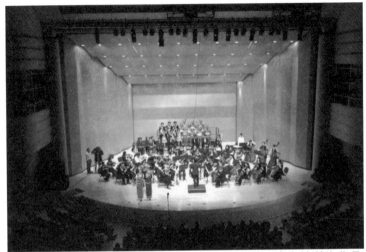

圖 4-3：2005 年林恆毅指揮花蓮交響樂團於新竹演出林道生作品。
資料來源：林道生提供。

圖 4-4：2012 年林恆毅指揮長榮交響樂團錄製《馬蘭姑娘鋼琴協奏曲》
　　　　等作品 DVD 封面。
資料來源：林道生提供。

圖 4-5：2016 年蘭陵琴會主辦「琴笛-臺日之夜」演奏會，由西川浩平等
　　　　人演出林道生部分作品。

資料來源：林道生提供。

## 第二節 音樂與文學的交會

### 一、詩與歌展演的日治花蓮印象

如果說原住民族歌謠採集，在林道生作曲和教育生涯，是向恩師張人模致敬；那麼 2000 年（民國 89 年）後，一連串與花蓮本地文學家聯手詞曲創作，不妨視為作曲家對童年與親情的孺慕和懷想。

林道生合作的在地文人，包括葉日松、[387]陳黎、[388]陳克華、[389]楊牧[390]等。四位作家的出身背景與作品風格截然不同，亦展現林道生作品之多元。

---

[387] 葉日松（1936- ），出生於花蓮縣富里鄉，任職中學教師 40 年。曾獲全國青年文藝最佳新詩獎、中國語文獎章、中國文藝獎章、國軍文藝金像獎新詩首獎等。著有《葉日松自選集》、《葉日松詩集》等，作品曾譯成日文、韓文、英文，作品洋溢濃厚鄉土情懷，和對故鄉的眷戀。並致力於客家詩和文學創作，獲頒世界客會傑出人士獎、花蓮縣文化薪傳獎、行政院客家委員會文學傑出成就獎。摘自葉日松《老屋个牛眼樹》（臺中：文學街出版社，2014），作者簡介。

[388] 陳黎（1954- ），花蓮人，在詩意上頗為豐收的詩人，源源不絕的生產力記錄著時代的變化。心路歷程與社會變遷常在詩文中交錯。以頑童手法捏塑各種文字形狀。陳芳明認為，如果沒有花蓮小鎮，就不可能醞釀他精彩多變的詩作。重要詩集有：《廟前》、《小丑畢畢的戀歌》、《家庭之旅》、《島嶼邊緣》、《貓對鏡》等。摘自陳芳明，《新臺灣文學史》（臺北：聯經出版公司，2011），頁 661-662。

[389] 陳克華（1961- ），花蓮人。在他世代的詩人中以身體詩見著，敢於觸探禁忌的肉體，用字鮮明毫不掩飾。他的詩風其實是對道德的虛假意識展開批判，為後現代社會的指標。陳芳明喻其在性與現實之間，遣詞用字極為準確，稍有不慎很可能淪為情色詩，他挑戰危險，勇於冒險，最後的藝術效果令人欣喜。摘自陳芳明，《臺灣新文學史》，頁 667-668。

[390] 楊牧（1940- ），出生於臺灣花蓮。東海大學外文系畢業，美國加州大學柏克萊校區比較文學博士。曾任教於美國麻州大學，2002 年（民國 91 年）自美國華盛頓大學退休。1996 年（民國 85 年）至 2001 年（民國 90 年）任國立東華大學教授暨文學院院長。楊牧為早熟的現代詩人，32 歲以前筆名葉珊，後改為楊牧。其為現代詩的貢獻，在於他發展敘事詩的技巧。早期自稱「無政府主義者」，詩中屢現孤獨感，後期逐漸浮現對時局的熱切觀察，難掩對臺灣土地的關懷。出版著作 60 餘種，包括詩、散文、戲劇、評論、詮釋、翻譯等，詩作曾被譯入英文、德文、法文、日文、瑞典文、荷蘭文等。摘

　　葉日松為花蓮客籍詩人,與林道生胞弟林南生為花蓮師範學校同窗,早期有詩作,會寄予林道生作曲。兩人最早合作於 1959年(民國 48 年),葉日松所作的國語新詩〈故鄉的遙念〉,真正的合作契機,則在《林田山煙雲組曲》創作。2002 年(民國 91年)由行政院林務局花蓮林區管理處主辦的「林田山音樂饗宴」森林音樂會,由花蓮高中合唱團、甫成立的花蓮交響樂團、林田山社區合唱團等在地團體演出,《林田山煙雲組曲》描繪林田山百年人文景觀的變遷。[391]2005 年(民國 94 年)起,兩人則有客語新詩的獨唱、合唱曲創作。2017 年(民國 106 年)6 月,林道生、葉日松合作出版《秋思:臺灣客家語創作歌曲專集》,選錄葉日松 30 首客家詩,創作為 14 首齊唱曲、9 首二部合唱、3 首三部合唱、4 首四部合唱等,適合教學及客家歌謠之推廣。

　　葉日松於序文提到,深受林道生熱愛客家文化,重視客家文化的情懷所感動,「他〔按:林道生〕認為不論是傳統的客家歌曲或是現代的優質音樂,大家應該一起將它發揚光大,讓客家文化衝出新的生命力」。[392]由此可見,林道生之作曲未限制於族群、語言,透過音樂益能深化文化的傳遞。

　　與楊牧的合作,對林道生是另一項自我挑戰。楊牧文學造詣不單在臺灣文壇,作品更譯為英、日文。在回到故鄉花蓮擔任東

---

自曾珍珍,〈楊牧簡介〉,《新地文學》(2009 年冬季號),頁 272;陳芳明,《新臺灣文學史》,頁 440-444。

[391] 〈林田山音樂會 週日登場〉,《聯合報》,2002 年 11 月 8 日,第 19 版。

[392] 葉日松,〈作詞者序〉,收錄於葉日松作詞、林道生作曲,《秋思:臺灣客家語創作歌曲專集》(臺中:文學街出版社,2017),頁 3。

華大學文學院院長期間，讓分別在現代詩和作曲領域擅場的兩位
創作者，有了進一步接觸的機會。

楊牧比林道生小 6 歲，兩人都曾經歷過太平洋戰爭末期的花
蓮。2006 年（民國 95 年)楊牧致贈林道生日文精裝本的《藿香薊
之歌－楊牧詩集》，[393]未曾接觸現代詩，也鮮少閱讀楊牧詩作的林
道生，因著這本翻譯詩集挑起興趣，重新認識楊牧。書後附上近
萬字的譯註〈詩人楊牧的世界〉，林道生仔細閱讀日本人如何評
論楊牧的現代詩，也決定將該篇譯註翻為中文。[394]此舉引領林道
生進入詩人楊牧的創作殿堂，隨後而來的，則是意想不到的，兩
位藝術家共同懷想童年花蓮的時光之旅。

在為楊牧現代詩作曲之前，林道生認為「現代詩不過是把一
篇散文一句句拆開來再分行排列」、「從來不選擇沒有押韻的現
代詩作曲」，[395]翻譯詩集日文譯註的過程，精讀楊牧詩作，兩人
也有書信往返。楊牧對現代詩的說明，啟發他對詩的理解，甚至
是作曲自由度的再拓展。

> 我實在不必圍於前人的鐐銬，而限制自己創作空間的發展呀！
> 這本《詩韻集成》正是我以前偶爾玩弄詩詞，甚至於為孩子
> 取名字時尋找詩句、好詞而去翻閱的書，幾近於成了我的詩

---

[393] 東京思潮出版社於 2006 年 3 月出版，由日本語言文化學日上田哲二翻譯，收錄楊牧 71
首現代詩。
[394] 林道生，〈我為楊牧譜曲〉，《東海岸評論》第 214 期（2007 年 10 月），頁 19。
[395] 林道生，〈我為楊牧譜曲〉，頁 19。

作辭典。在經楊牧教授一語道破，從此把《詩韻集成》束之高閣，不再去翻它了，免得被它限制、失去創新意象。[396]

林道生從中理會的，在於現代詩可以譜曲、演唱，但必須懂得在型式、技巧上的轉化、突破。[397]因此他選擇楊牧 4 首與花蓮有關的詩作，配上管弦樂團襯托詩的意涵，包括〈當晚霞滿天〉、〈風起的時候〉、〈池南莌溪〉、〈帶你回花蓮〉等。林道生詳細描述 4 首詩作與音樂如何邂逅、共舞，作曲家更充分記述詩文在腦海場景的舖排，以及器樂選擇、聲部分配，寫成珍貴的創作筆記。尤其〈池南莌溪〉和〈帶你回花蓮〉，作曲家將畢生浸淫西方音樂和原住民歌謠的採集功力，發揮淋漓盡致，思緒更回溯至心底深處的記憶。

〈池南莌溪〉詩文第一句「再來的時候蘆花裡有黃雀出沒/的痕跡」，寫的是河岸的景，「蘆花」卻一頭撞進作曲家的心坎，曲調思路竟也跟著接下來的詩句「穿越時空在湖水表面/輕聲撞擊」，貼合得天衣無縫。因為林道生用上的譜，來自母親最愛吟唱的古調。

> 我想起了 66 年前孩提時坐在母親裁縫機旁邊的榻榻米上，縫製著衣服的母親會用臺語哼著古詩、歌謠給我聽。那時是日據時代，沒有人聽過北京話。母親最常吟唱那首：「燕子呢喃語梁間，底事來驚夢裡閒」。

---

[396] 林道生，〈我為楊牧譜曲〉，頁 20。
[397] 林道生，〈我為楊牧譜曲〉，頁 20。

有一次，一心要我也會吟唱臺語詩詞的母親，用相同的旋律一次又一次的吟唱了文字比較淺顯易懂的詩句：「去年今日此門中，人面桃花相映紅，人面不知何處去，桃花依舊笑春風」，我一輩子都記得母親哼唱這一段優美的旋律，那慈祥的歌聲。

沒想到 60 多年前母親教我吟唱的這首古詩旋律，今天竟成了我為現代詩人楊牧教授的詩作曲開頭那兩句詩的主要旋律，甚至於是一個音也沒改的全部被運用上了，那是我的「傳統與現代的撞擊吧」！真是感謝我慈祥母親的教導呀！[398]

這段文字流露作曲家對母親的思念，創作這首曲目時，林道生的母親辭世 5 年，他提到常哼這首古詩旋律來懷念母親，乃至於筆者做論文研究第一次口訪，林道生也唱出全曲說明接觸最早的音樂薰陶來自於母親。

〈帶你回花蓮〉題名很容易理解，作曲家本以為描寫故鄉熟悉不過，特別提到詩句中「山谷滑落」，令他回想起「兒時居住在北濱街屋子後面的花崗山上遊玩的情景」。

那時的花崗山長著許多雜草、香茅草、林投樹、檳榔樹等等，還有我們一群愛玩的北濱街孩子們坐在檳榔葉的乾皮上由高處往下方滑落、尖叫，玩渴了常摘野草莓、土芭樂、木瓜來吃。[399]

---

[398] 林道生，〈我為楊牧譜曲〉，頁 20。
[399] 林道生，〈我為楊牧譜曲〉，頁 27。

生動鮮明的景象歷歷在目，怎知「近鄉情怯」，最是難以傾吐。儘管一次次朗誦，明明是自己喜歡的詩句，林道生無論如何也無法落下第一個音符。

> 或許那是花崗山上三群文化各不同、語言互不通，複雜年代
> 的兒時情景在影響著我心中的情緒，讓我遲遲無法下筆的吧！
> 當然自己作曲功力之不足也是主要的原因之一。[400]

在此提到三群文化各不同，是指日本、漢族與阿美族的孩童，我們無從得知當林道生孩提時期是否為著不同文化和語言，在同一個空間玩耍，感到迷惘或困擾，這段文字反應了書寫年代乃至於當代的臺灣社會思潮，對於日治，特別是日治後期至國府接收初期，臺灣人處於多種文化的論斷—「複雜年代」。無法為曲子找到音符的落腳處，也透露無法為自我生活的土地找到合宜的詮釋立場。如此在案頭擱了一星期，林道生過了74歲生日，他說心底想起「終聲」，「74歲的老人，時間可是不多了」！[401]

時間催促對作曲家形成截稿壓力，激起創作能量，阿美族牧童哼唱的歌謠在腦海響起，流淌成前奏琤琮旋律，而後整首詩歌水到渠成。音色明亮的豎笛（Clarinet）勾繪花蓮的山川景色，第一段詩句以人聲朗誦，阿美民謠為襯底貫穿全曲，營造後山原住民族文化的人文風味。[402]全曲雖以管弦樂展演，林道生不忘以具有代表性的阿美民謠與中文詩文對話，彼此交疊卻不衝突，音樂

---

[400] 林道生，〈我為楊牧譜曲〉，頁28。
[401] 林道生，〈我為楊牧譜曲〉，頁28。
[402] 林道生，〈我為楊牧譜曲〉，頁28。

的對位手法巧妙地呈現了詩人與作曲家童年對花蓮的共同記憶，
也如實訴說了作曲家「三群各自文化」的創作經歷。

> 間奏之後的歌唱以獨唱的類似敘述，再用合唱來應答，形成
> 為一問一答的對話形式，中間則不時的插入阿美民謠「o ha iye
> yan」、「si be hengheng」之類的歌襯托，那是阿美族豐年祭歌
> 謠的唱法。

> 第三段以後各段的詩都以朗誦、男聲獨唱、女聲獨唱、男女
> 聲二重唱、男聲二部合唱、女聲二部合唱及混聲四部合唱等
> 各種形式唱到結束。然後由男、女聲獨唱出一段阿美民謠的
> 旋律，混聲合唱又是另一個不同的旋律，讓兩個不同的旋律
> 以類似對位法的手法混合著進行到結束而收尾。[403]

兩位花蓮文學和音樂領域重要創作者聯袂以家鄉為主題的作
品，2007 年（民國 96 年）11 月 19 日於花蓮縣文化局演藝廳的「2007
花蓮國際音樂節」演出，兩位創作者均出席，曲目由花蓮交響樂
團[404]演奏，指揮為林道生次子林恆毅。楊牧於音樂會後親筆致函
林道生，楊牧如此形容這場音樂會帶給他的感受：

---

[403] 林道生，〈我為楊牧譜曲〉，頁 28。

[404] 花蓮交響樂團於 2002 年（民國 91 年）由一群熱愛音樂的藝文人士以及各級學校音樂班
的老師和學生所組成，為推動花蓮音樂人才的養成；是花蓮在地首創的交響樂團，也
是全國地方縣市的第四個交響樂團。不同於別的縣市交響樂團由縣市政府或企業贊助
成立，花蓮交響樂團一切從零開始，在有限的經費下，首任團長為前國立東華大學人
文社會科學院院長顏崑陽擔任、音樂總監林道生、以及指揮林恆毅。摘自于汶薫〈眾
樂樂─談東臺灣音樂表演團體（花蓮篇）〉，彭翠萍等著，《東臺灣藝術故事音樂篇》，頁
47。

不但因為吾兄卓越的藝術使我們投入，此自不待言，而可以深刻體會，更因為是這樣的經驗，這樣稀有的一件事，竟天造地設在我們的家鄉發生了，就覺得是永遠不能忘記的。[405]

對於兩人共同合作所呈現的四首曲目，楊牧則認為「於管弦樂譜上，感情更深而真摯」，音樂會曲目亦安排張人模採譜，林道生後來再加以編寫的《花蓮港》，對楊牧這位長期於異鄉工作生活的「遊子」，勾動深埋的鄉愁，「聽到半世紀久違不曾聽到花蓮港序曲，即刻為之老淚盈眶」。字裡行間透露詩人滿溢的情懷。即使筆者未能恭逢當年音樂會現場，在楊牧的簡短信箋，道盡創作之間流動的惺惺相惜，特別是與生長於故里的相同世代，以精神上的契合重返心中的花蓮風土。

## 二、命運交織的多重奏

幾乎是在同一個時間，林道生著手與花蓮另一位詩人陳克華聯手，以詩和樂結合的交響詩，塑造花蓮知名景點大魯閣峽谷。2007 年（民國 96 年）秋天，林道生陪同臺籍的德國鐵道工程師陳佑豪同遊太魯閣，壯麗峽谷在眼前慨然展開，引動作曲家思及從未以樂曲歌頌自然的鬼斧神工，繼而想起田野調查時，聆聽同禮部落紋面（亦稱文面)的老人家達道·莫那（Dadow Mona）講述那些太魯閣族起源神話故事。如今老者已逝、部落也消失了，黯然

---

[405] 楊牧致林道生信函，寫於 2007 年 11 月 21 日，林道生提供。

神傷之餘，腦中浮現出〈砂卡礑失落的神話〉之回憶，於是有了寫作《太魯閣交響詩》的初步構想。[406]

全曲以〈遠山〉、〈神話〉、〈月光〉、〈祭神〉四個樂章呈現，林道生並取貝多芬第九號交響曲的形式，每個樂章末尾加入人聲合唱，並邀請陳克華作詞。林道生認為，陳克華詩為文「用字簡潔，筆法清新，宜於譜曲，尤其是詩中隱含著哲理及原住民文化的精髓，甚合於我的作曲意念。」[407]

第一樂章〈遠山〉描述旅人初到太魯閣，眺望遠山的心境，以雙簧管獨具田園風情的聲音，獨奏原住民 maga 部落民謠〈Laysu〉；本段並以多里安調式（Dorian mode）的旋律，彷若在深山中聽到天籟。第二樂章〈神話〉由景轉為人文，敲響一聲大鑼，象徵石破天驚，太魯閣族人由巨石誕生，傳述耆老口中〈砂卡礑失落的神話〉。曲風由歡樂轉入慢板，呈現太魯閣族人在此平靜、悠閒的生活，弦樂在低音區哼唱，那是立霧溪的水流，間以短笛模仿山林蟲鵙啼叫。〈Laysu〉旋律再度響起，隨即引出本樂章輕快的五聲音階主題，並以弦樂上的琶音刻劃立霧溪淙淙溪流聲。第三樂章〈月光〉將場景定著於月光照耀的立霧溪，和緩水聲輕擁旅人入夢，夢中看見太魯閣族人在溪畔歡樂歌舞。〈祭神〉以頭目號召族人的低音破題，輕快的節奏、活潑的旋律中族

---

[406] 彭翠萍等著，《東臺灣藝術故事音樂篇》，頁 27。
[407] 林道生提供資料〈太魯閣交響詩〉，2015 年 12 月 24 日。

人以歡樂的歌舞娛神。感謝神超越人類想像的創造，從雄偉秀麗的大自然美景中看見了神對人類的愛。[408]

《太魯閣交響詩》於 2008 年（民國 97 年）10 月 25 日「太魯閣峽谷音樂節」首演，林恆毅指揮花蓮交響樂團與臺北歌劇合唱團演出，當時吸引大批民眾前往聆賞。[409]

2014 年（民國 103 年）10 月 19 日，臺灣合唱團[410]舉辦「林道生作品發表」，挑選 19 首林道生的合唱曲，在高雄市至德堂重現他不同時期的音樂。本場演出曲目包含合唱、獨唱，有國語和臺語歌曲，獨唱部分如：楊牧〈當晚霞滿天〉、〈風起的時候〉，沈立〈相思〉、〈五月花香〉、〈母親的愛〉等，呂佩琳〈你來〉；合唱部分則有：取自阿美族調，劉英傑作詞之清唱劇〈神造大地〉、〈榮耀上帝〉、〈禱告祈求〉，陳黎〈遠山〉、葉日松〈竹揚尾仔〉、〈火車火車等一下仔〉等。[411]

該場音樂會促成了另一次的臺語歌曲創作。演出前的餐敘，基督教長老教會姚志龍長老與林道生接觸後，立即約定親自拜訪的時間。[412]姚志龍自詡承襲先父畢生致力於推動「臺語白話字」，

---

[408] 彭翠萍等著，《東臺灣藝術故事音樂篇》，頁 27-28。
[409] 彭翠萍等著，《東臺灣藝術故事音樂篇》，頁 28。
[410] 臺灣合唱團成立於 1992 年（民國 81 年），由留學義大利聲樂家暨合唱指揮家吳宏璋創立並擔任指揮，團員包含老、中、青三代，皆為愛好合唱藝術者。該團最大特色為逐年有系統地發表本土作曲家優秀的聲樂、合唱作品，每年定期舉辦多場公演，並錄製為 CD、DVD，作為珍貴的有聲音樂史料。摘自《臺灣合唱團演唱專輯：林道生作品》（高雄：臺灣合唱團，2014）樂曲解說。
[411] 摘自《臺灣合唱團演唱專輯：林道生作品》樂曲解說。
[412] 姚志龍，〈林道生 願主所用〉，《臺灣教會公報》第 3370 期（2016 年 10 月 4 日），臺灣教會公報新聞網：http://tcnn.org.tw/archives/13277，最後瀏覽日 2018 年 3 月 2 日。

他也持續以臺語文寫詩,並將定居 50 多年的高雄視為第二故鄉,創作多首以高雄為主題的臺語詩,交由林道生譜曲,於 2017 年(民國 106 年)底完成名為《高雄禮讚》組曲,其中一首〈哀傷的祭典〉敘事曲,為紀念 2009 年(民國 98 年)莫拉克風災遭滅村的小林村而作。[413]

作曲家回望一路走來的點滴,以音樂回饋故鄉土地和族群,人間世故釀成澎湃曲調。他常在訪談時詢問筆者:「這段之前有沒有講過?臺灣話說,老人講話,越講越過去。」〔按:臺語,意指說的都是年代久遠的往事〕。再探往內心深處,回溯到時間更久遠的彰化平原,站在林存本對文學抱持熱情的年代,作曲家在賴和詩作裡追憶父親的身影。

2015 年(民國 104 年)12 月,作曲家交給筆者剛出爐的作品,編號 Ds.921《賴和詩作歌曲集》,[414]集子後附上影印的手稿。林道生在「作曲緣起」寫到,父親林存本經常到鄰居賴和家談新文學,並列出李南衡主編的《日據下臺灣新文學》描述賴和與林存本的互動。2009 年(民國 98 年)3 月底,他與大哥林蘭生、二哥林貽謀由花蓮回彰化掃父親的墓,順道參觀賴和紀念館,他買下全套的《賴和全集》,回來後再三閱讀,挑選 11 首詩作曲,寫成約一場音樂會演唱時間的各類型歌曲。[415]

---

[413] 林道生樂曲解說,林道生提供資料 2018 年 2 月 24 日。

[414] 本歌曲集封面註記「賴和基金會出版」,為林道生將 11 首詩完成作曲後,郵寄給賴和基金會,視基金會是否予以出版。至本論文撰寫時,樂譜尚未付梓。

[415] 林道生,《賴和詩作歌曲集》,2015 年,未出版。

　　集子裡的歌曲包括國語和臺語，題名和類型分別為：〈兒歌〉（獨唱、齊唱）、〈呆囝仔〉（二部合唱）、〈草兒〉（二部合唱）、〈日傘〉（之1）（二部合唱）、〈日傘〉（之2）（三部合唱）〈相思〉（男聲獨唱）、〈相思歌〉（女聲獨唱）、〈臺灣〉（之1）（混聲四部合唱）、〈臺灣〉（之2）（混聲四部合唱）、〈農民謠〉（混聲四部合唱）、〈南國哀歌〉（混聲四部合唱）。11 首曲子中，〈南國哀歌〉伴奏樂器的編制最大，為管弦樂團 4 管編制。

　　林道生對〈南國哀歌〉做出樂曲說明：這首詩是賴和為哀悼霧社事件而作的一部長詩，[416]原刊登於《臺灣新民報》1931 年（昭和 6 年）4 月 25 日第 361 號、1931 年（昭和 6 年）5 月 2 日第 362 號。除了霧社事件的歷史血淚，林道生 1996 年(民國 85 年)曾為了翻譯臺灣大學法學院院長許介麟日文著作《霧社證言》，數次前往霧社地區，住過馬黑坡戰場、川中島（清流社）、洛羅富社（春陽社）等部落。對他來說，翻譯過程與田調等於再次親臨現場，能想像事件的慘烈。因此，讀到《南國哀歌》，林道生勾起翻譯書寫的深刻感受，想起已故父親曾與賴和私交，幼年時曾給賴和

---

[416] 霧社事件，發生於 1930 年（昭和 5 年）在南投霧社的原住民反抗事件。起因甚多，例如：日人對山林開發，壓縮原住民獵場；日本警察在山地權威大過傳統部落領袖，衝擊原有部落組織。此外，日人徵調原住民從事建設工作，工酬不對等，開發林場位於原住民傳說祖先發源地等，均加深原住民的仇日心理。霧社的泰雅族人〔按：賽德克族人〕利用 10 月 27 日舉行運動會時，以升旗唱國歌為信號，衝進會場，殺死 134 名日本人。隨後又切斷對外交通的吊橋和電話線，搶得日警槍枝彈藥。事件震驚全臺，至 12 月 8 日鎮壓告一段落為止，臺灣總督府共動員 4 千餘名軍警，及 5 千多名親日原住民。起事的 6 個社，投降者加上老弱婦孺僅 500 多人，被集中在霧社，至次年 4 月間，有半數遭敵對部落殺害，僅餘的近 300 人全數被遷移到川中島（今南投縣仁愛鄉清流部落）。摘自吳密察，《臺灣史小事典》（臺北：遠流出版公司，2000），頁 143。

醫師看診，憶起多年前到霧社春陽社為賽德克族學生證婚等情境，勾連難解的情懷，就在〈南國哀歌〉曲調中一次傾吐。

> 詩人賴和用凝練的語言、綿密的章法、充沛的感情，以豐富的意象來表現 1930 年日治時期霧社事件發生當時，原住民賽德克族部落社會生活和精神世界，及抗暴事件後幾近滅族的哀悼史詩。事件的主角是賽德克族，音樂創作中理當注入一些泰雅族、賽德克族的民謠為素材，以增加原住民音樂風格尤有必要。

> 一般歌唱曲大都以鋼琴為伴奏，不過〈南國哀歌〉是一闋史詩，尤其後面三段開頭都是「兄弟們！」、「兄弟們！來！來！」之類非常有魄力地呼招著賽德克勇士「捨此一身和他一拼」的決心，深怕鋼琴不夠雄偉，不足以表現當年賽德克勇士撼動霧社峻山深谷的氣勢，決定以管弦樂伴奏，有朝一日在八卦山上演出時，五、六十人的樂團加上合唱團的音量、聲勢必有足夠的氣魄撼動八卦山，營造出當年賽德克族在霧社的抗暴氣勢。[417]

2016 年（民國 105 年）9 月更生日報社出版《兒童天地詩作歌曲集》，源起於林道生喜愛童詩，創作以來不乏有童詩作曲的作品。從大學教職退休後，他常將投稿至《更生日報》「兒童天地」之詩作譜曲，更生日報社得知後，與林道生共同挑選出 2001 年（民國 90 年）年至 2011 年（民國 100 年）25 首童詩和曲譜，

---

[417] 林道生，《賴和詩作歌曲集》，2015 年，未出版，頁 18。

並在花蓮縣政府教育處協助下針對詩作風格繪製兒童插畫，於2016 年（民國 105 年）12 月 27 日在花蓮縣政府舉行新書發表。[418]更生日報社並將印製之歌曲集致贈花蓮縣教育處，希望透過學校、歌唱比賽或音樂會方式，讓兒歌廣為流傳。[419]

《兒童天地詩作歌曲集》收錄之童詩，均為花蓮縣小學生投稿作品。林道生認為：

> 人生來便有情感，而情感表現最好方式便是詩歌，人在兒童期，情感尤其熱烈而真實。詩歌既能引發兒童的感情，調節兒童的情緒，這也是兒童喜愛詩歌，樂於和詩歌接近的原因。
>
> 在「兒童天地」發表詩中，透露著小朋友們的幽默，童趣，朗讀之餘心情開闊。例如，《黃色》：香蕉，躺在盤裡；月亮躺在夜空裡。《美崙山上》：毛毛蟲毛毛蟲，為什麼不吃午餐呢？《我是一座彩虹橋》：我是一座彩虹橋；我的朋友是雨和黑雲。《老師的臉》：老師的臉，是一團皺皺的紙，每當有人上課不專心，她都會把臉皺成一團。《媽媽》：媽媽像公主，媽媽像小丑，媽媽像廚師，媽媽像裁縫師，媽媽像鏡子，媽媽像老師。[420]

創作童詩的背景，不妨從二個面向探討，其一是作曲家對創作已臻至心領神會的自由境界，一次訪談，筆者請教他如何找靈感，他說：「創作說要找靈感是騙人的，只要看到一句話都能作成

---

[418] 《更生日報》，2016 年 12 月 28 日，第 3 版。
[419] 《更生日報》，2016 年 12 月 26 日，第 3 版。
[420] 林道生，〈我愛童詩〉，《兒童天地詩作歌曲集》（花蓮：更生日報社，2016），頁 6。

音樂」。再者,作曲家的生命經驗中,童年時光無異是影響他至深的。雖然求學的音樂啟蒙奠定他學理基礎,但筆者進行論文研究口訪,他多次提起母親哼唱的曲調,即使到了八旬高齡,他仍記憶猶新的琅琅上口。他生平第一首作曲,亦是在《國語日報》上看到的童詩。與單純而稚齡孫女的相處,則強化童詩在他心中的情感。

> 容容〔按:林道生孫女〕看到一群小麻雀在剛除過草的槌球場地上蹦蹦跳跳快樂地覓食,她高興地叫著:「公公,公園好多小鳥,小鳥好可愛,我們跑跑跑,去追小鳥。---唉!小鳥飛走了,小鳥不要/容容做朋友。」我心中驚訝,感覺:「這不就是一首五歲幼兒即興創作的童詩嗎?」[421]

## 第三節　音樂著述建構的創作脈絡

### 一、由譯作累積音樂專業

音樂創作之餘,林道生深受文親林存本影響奠立的書寫習慣,自 1965 年(民國 54 年)起,持續有文章在報章雜誌發表,主題圍繞在音樂和教育範疇。不過,仍有零星的散文和短篇小說,1965年(民國 54 年)11 月刊登於《東臺灣雜誌》的〈娼婦的誕生〉(上)(下)。由林道生提供的手稿中,則有一本由稿紙手寫的精裝書

---

[421] 林道生,〈我愛童詩〉,《兒童天地詩作歌曲集》,頁 5。

《短篇小說》，收集〈女囚〉、〈密中密〉等作品。後來，林道生接受出版社翻譯書籍，譯者介紹提及上述這 2 部短篇作品。[422]

早期發表以隨筆居多，隨著林道生參加國軍文藝金像獎獲獎，參與「曲盟」歷屆大會，與國內外作曲家多有接觸，加以嫻熟日語，李哲洋[423]主編音樂雜誌《全音音樂文摘》[424]後，每個月委託數篇日文音樂文章由林道生翻譯，[425]因此，累積大量的音樂譯作，或見於《全音音樂文摘》，或集結為書籍，或因此進而有出版社邀請他進行專書譯注等。

在翻譯國外作品過程，林道生也會將學校音樂教育現場的經驗，投稿於《全音音樂文摘》。直至轉任玉山神學院教職，教學

---

[422] 小石忠男著，林道生譯，《世界名鋼琴家》（臺北：志文出版社，1996 再版）。

[423] 李哲洋（1934-1990），臺灣彰化縣人，音樂家、音樂雜誌主編、民族音樂學者。初中畢業考上臺灣省立臺北師範學校（今臺北教育大學），期間父母離異。1950 年代初，父親被牽連匪諜案遭槍斃，李哲洋亦因週記被退學。後自學通過普檢，當過美術老師，並轉任中學音樂教師。1966 年（民國 55 年）參與民歌採集運動，採錄珍貴的臺灣原住民音樂、漢族兒歌、宗教音樂等。1980 年代，接受國立藝專（今臺灣藝術大學）聘任，帶領學生做過多次田野調查，留下珍貴影音資料。其主編之《全音音樂文摘》，引介國際古典音樂資訊，對臺灣音樂環境有重要意義。1990 年（民國 79 年）因癌症辭世，生前之藏書、採集之田野資料保存於臺北藝術大學。摘自呂鈺秀等編著，《臺灣音樂百科辭書》，頁 643。

[424] 創刊於 1972 年（民國 61 年）1 月的月刊，最初發行人為張邦彥，主編初為張邦彥、李哲洋，後則為李哲洋一人負責，1990 年（民國 79 年）1 月停刊，計 133 期，歷時 18 年。由臺灣重要樂譜出版社「全音音樂出版社」，以及大陸書店老闆張紫樹贊助發行。內容主要譯自日文古典音樂資料，其中以《音樂の友》為主，包括各時期樂派風格、樂種、音樂家、音樂美學、樂器學、當代演奏家、音樂活動等，重要的是 20 世紀音樂的引介等，後來亦加入臺灣音樂家介紹、樂壇記事等。於 1970、1980 尚未開發的年代，無疑引進了許多世界性的古典音樂資訊。摘自呂鈺秀等編著，《臺灣音樂百科辭書》，頁 699。

[425] 林道生為《全音音樂文摘》翻譯文章，首見於 1972 年（民國 61 年）7 月，1980 年代後，因音樂雜誌漸多稿約不斷，《全音音樂文摘》翻譯文章減少，為該雜誌之翻譯直至 1989 年（民國 78 年）12 月止。早期因林道生幾乎是翻譯主力，除本名外，不得不使用多個筆名，例如：何勤妹（妻子）、司徒本、宇文生、林聲、諸葛道、歐陽立、林樂欣等。

所需以及大學的學術研究體系，林道生逐漸聚焦於原住民歌謠的教育和研究論述，開始有了系統性的著作出版。雖然並非有計畫的出版，大致不脫離原住民音樂研究與原住民音樂教育，我們更能從字裡行間，了解林道生對音樂教育的見地。

《世界名鋼琴家》於 1982 年（民國 71 年）初版，1996 年（民國 85 年）再版，林道生於書末附上「編譯者的話」，記述譯作的所收錄的鋼琴家，大多為日本音樂家小石忠男聆聽演奏會後所記，原在《音樂之友》連載，共有 31 位鋼琴家。文中表露了林道生對鋼琴的鍾愛：

> 鋼琴本身具有自立的能力，鋼琴家可以獨立演奏，無須與其他音樂家共同演出，尤其像貝多芬後期的作品─鋼琴奏鳴曲，更是全為鋼琴獨奏而寫的。今天世上的樂器演奏家雖然很多，但是在音樂與人，技巧與精神的直接結合上，能有完整表現的樂器，除了鋼琴以外別無其他。[426]

本書並增加了 2 位華人鋼琴家，為原作裡未列入的，分別是臺灣的陳必先與中國的傅聰。林道生完成 31 位鋼琴家的翻譯後，「心中總覺得好像遺落了些什麼似的，惶惶不安」，「想起目前在國際樂壇活躍的我國年輕鋼琴家，才拾回了我不安的心」。[427]言下之意，必將當時代表中國/臺灣的鋼琴演奏家列入世界名鋼琴家之列，本書才算完整。

---

[426] 小石忠男著，林道生譯，《世界名鋼琴家》（臺北：志文出版社，1996 再版），頁 315。
[427] 小石忠男著，林道生譯，《世界名鋼琴家》，頁 316。

〈有「音樂神蹟」之譽的中國女孩陳必先〉提到 1980 年（民國 69 年）1 月，陳必先回臺參與許博允舉辦的國際藝術節作巡迴演奏會，林道生和鋼琴家有面對面接觸的機會。先是當天中午與陳必先在亞士都飯店用餐，「我深深覺得陳必先是一位很隨和、很有風度的鋼琴家」。繼而描述在花蓮女中小禮堂舉行的演奏會，「使用的是一架多年前被魯賓斯坦認為是雜牌鋼琴而拒絕來臺北演奏的小型鋼琴」，「這架琴音又調得不怎麼理想，真可用來考驗演奏家的技巧、耐心及修養了」。

當晚的演出在大雨中舉行，小禮堂坐滿觀眾，禮堂沒有演奏者的休息室，開演時主辦人替她打傘從禮堂後面的門進來，節目之間陳必先只能在演講台下或坐或站休息二、三分鐘，她始終帶著微笑向聽眾行禮，一點也沒有委屈的表情，為「安可」又加彈 4 首曲子，使觀眾們高興的拼命鼓掌以示感激。[428]有如記者貼身採訪的記述，藉由花蓮音樂演出硬體條件的困窘，凸顯陳必先的大家風範，讀者亦能感受到當時花蓮音樂會的景況。

## 二、原住民樂譜教材

樂譜類和教育有關的著述，除了 1974 年（民國 63 年）結合四手聯彈的《新編合唱歌集》，為林道生單獨創作，其他多以單篇型式與國內其他作曲家作品編著合輯，例如：〈歹竹出好筍〉、

---

〈田螺？蜘蛛〉（以上為顏信星作詞）創作於 1990 年（民國 79
年），收錄在《臺灣歌曲合唱集》。[429]

　　後期陸續出版之樂譜主題大多為原住民歌謠，也可視為作曲
家將原住民部落歌謠採集後的整理成果。

　　林道生最早出版的原住民樂譜，為 1988 年（民國 77 年）由
玉山神學院出版的《原住民謠鋼琴小品集（1）》，1989 年（民國
78 年）出版第 2 集。1995 年（民國 84 年）由教育部補助、國立
花蓮師範學院音樂教育研究中心統籌出版《國中小鄉土教材：阿
美族民謠 100 首》，包含 1 本樂譜和 3 卷卡帶，後續發行布農族、
泰雅族（包含太魯閣族與賽德克族）的民謠樂譜，1999 年（民國
88 年）出版《原住民地區國民中小學合唱團教材》。1998 年（民
國 87 年）花蓮縣立文化中心（今花蓮縣文化局前身）委託編著《花
蓮原住民音樂系列①：布農族篇》、2000 年（民國 89 年）《花蓮
原住民音樂系列②：阿美族篇》、2003 年（民國 92 年）《花蓮原
住民音樂系列③：泰雅族篇》等。

---

[429] 國立編譯館，《臺灣歌曲合唱集》（臺北：樂韻出版社，1994）。〈田螺？蜘蛛〉一曲於
2014 年臺灣合唱團舉辦「林道生作品」音樂會中演唱，並錄製為 CD 出版。

表 4-2 林道生之原住民音樂樂譜與教材著作

| 年份 | 書名 | 出版機關 |
|---|---|---|
| 1988 | 臺灣原住民民謠鋼琴小品集（1） | 玉山神學院 |
| 1989 | 臺灣原住民民謠鋼琴小品集（2） | 玉山神學院 |
| 1995 | 國中小鄉土教材：阿美族民謠 100 首 | 國立花蓮師範學院音樂教育中心 |
| 1997 | 國中小鄉土教材：布農族民謠合唱直笛伴奏曲集 | 國立花蓮師範學院音樂教育中心 |
| 1998 | 花蓮原住民音樂系列①：布農族篇 | 花蓮縣立文化中心 |
| | 國中小鄉土教材：泰雅族民謠集 | 國立花蓮師範學院音樂教育中心 |
| 1999 | 原住民地區國民中小學合唱團教材 | 國立花蓮師範學院音樂教育中心 |
| 2000 | 花蓮原住民音樂系列②：阿美族篇 | 花蓮縣文化局 |
| 2003 | 花蓮原住民音樂系列③：泰雅族篇（單行本及 CD） | 花蓮縣文化局 |

資料來源：林道生，《花蓮縣 101 年度文化薪傳獎特別貢獻獎：林道生特展轉輯》，頁 14。

　　上述原住民歌謠樂譜屬於部落採譜、羅馬拼音記詞，作曲家依演唱（奏）需求進行編曲工作，並未更動原曲，與他的原住民藝術音樂創作有所區隔，同時在每首曲子後加註歌詞之羅馬拼音與中文譯詞的對照。林道生編著原住民歌謠的另一項原則，必定會說明該族群的分佈、文化背景等。例如：《花蓮原住民音樂系列②：阿美族篇》序篇，先介紹臺原住民概況和臺灣原住民音樂概況，本篇〈花蓮阿美族的音樂〉分章介紹花蓮的阿美族、音樂的文化背景、阿美族歌謠的特徵、生活歌謠（曲譜）、豐年祭文化、豐年祭歌謠（曲譜）、阿美族樂器等。

　　附錄並有林道生翻譯黑澤隆朝 1943 年（昭和 18 年）田浦社田野調查記錄，以及論文〈阿美族民謠近百年的流變：馬關條約至今（1895-1995）以 10 首阿美族民謠為例〉。[430]值得一提的，本書的「生活歌謠」曲譜，收錄 35 首〈那魯灣之歌〉，均為襯詞曲，為 1952 年（民國 41 年）林道生剛到明禮國校任教，與恩師張人模共同到部落採集，[431]不僅對作曲家意義重大，也提供後續研究阿美族民謠者對照音樂流變的參考。

### 三、學術論文反映的民族音樂觀點

　　音樂教育是林道生畢生志業，從小學、中學、大學，針對各年齡層音樂認知和學習需求，因材施教，也經歷二次戰後以來，臺灣各時期的音樂教育政策。任教玉山神學院後，林道生有感於臺灣原住民最高學府應當有一份發表研究成果的專業刊物，建議發行學報，作為原住民學術議題的園地，《玉神學報》於 1986 年（民國 75 年）正式發刊，約每年出版一期，至第 5 期為止，均為林道生擔任主編。並於每期學報發表有關原住民和音樂的研究觀點。

　　在林道生主編的最後二期學報，撰寫二篇有關臺灣音樂教育的論文，可藉以瞭解他從事音樂教育 40 年的反思。他認為，教育

---

[430] 本論文為林道生原發表於 1996 年臺北國際樂展「音樂的傳統與未來國際會議」，另收錄於明立國主編，《1996 音樂的傳統與未來國際會議論文集》（臺北：行政院文化建設委員會，2000），頁 223-239。

[431] 林道生，《花蓮原住民音樂系列②：阿美族篇》（花蓮：花蓮縣立文化中心，2000），作者序，未編頁碼。

部雖明訂音樂教育需納入「民族音樂」，不是臺灣各族群的音樂，而是十足文化霸權的中國大陸漢族音樂。實際出現在部頒的標準音樂課本上的是漢族系統的民謠及大陸少數民族的民謠。[432]教育作為服務政治的工具，臺灣在解嚴前的 40 年學校音樂教育，唱遍了「衝呀！殺呀！」的愛國歌曲，報仇的暴力歌聲，全然與「移風易俗、莫善於樂」的音樂功能背道而馳。[433]林道生並沈痛點出：「9 年義務教育乃至於大學音樂教育走的是西洋音樂的路線，使得原住民青少年在所受到的異文化衝擊下，影響到即〔按：既〕有的審美走向，甚至於有族人強烈地認為原住民音樂『水準低落』」。[434]

他認為，原住民族神職人員在傳道同時，也能成為傳揚本族文化的尖兵，保存、延續音樂和文化。[435]因此，原住民最高學府玉山神學院有責任透過教育，在學校、在部落落實、提高自我民族音樂文化的價值，再建立起原住民在音樂上原有的自豪與自尊，為原住民傳統音樂的傳承創造出延續的時代使命。[436]雖然林道生是以玉山神學院音樂系主任立場的表述，這段文字不啻為他投身臺灣音樂教育 40 年，對於本土音樂教育的諫言和期許。處於西方音樂教育與現代化對傳統音樂的衝擊，林道生則以為彼此可以相互為用：新的文化永遠建立在舊的文化基礎上，沒有繼承傳統就

---

[432] 林道生，〈臺灣原住民民謠與音樂教育〉，《玉神學報》第 5 期（1998 年 5 月），頁 72。
[433] 林道生，〈臺灣原住民民謠與音樂教育〉，《玉神學報》，頁 72。
[434] 林道生，〈臺灣原住民音樂教育之省思：從玉山神學院的本土音樂教育談起〉，《玉神學報》第 4 期（1996 年 9 月），頁 24。
[435] 林道生，〈臺灣原住民音樂教育之省思：從玉山神學院的本土音樂教育談起〉，頁 22。
[436] 林道生，〈臺灣原住民音樂教育之省思：從玉山神學院的本土音樂教育談起〉，頁 24。

談不上發展，在研究發展的過程中，可借助於外來的音樂文化，但是要切記：要以學習外來的音樂用以服務於原住民音樂文化。[437]

2000 年（民國 89 年）舉辦的「臺東縣 89 年度後山文化研討會」，林道生發表〈後山原住民音樂的特色及其發展的探討：從演唱（奏）的觀點談起〉，探討原住民音樂發展的可能性。文中提到，原住民音樂的演唱（奏）方式，到現今已非常多元化，「只要能保持該族的音樂風格，至於應該如何發展，可依各人喜好而定」。[438]同時，就他所掌握的原住民音樂演唱（奏）型態列舉創作實例，其中，中樂式的有室內樂和管弦樂，前者如：林道生編曲的阿美族民謠〈西別哼哼〉，為古箏伴奏的獨唱曲，後者則有：關迺忠以十二音列編曲的阿美民謠〈豐年祭〉，由臺北市立國樂團演奏；〈杵歌〉由吳宗憲依阿美民謠編曲，國立實驗國樂團演奏等。西樂式則有爵士樂、室內樂；管弦樂團與合唱團，以及傳統與現代等四種。[439]

林道生本篇論文闡述了創作原住民藝術音樂的想法，「這些演唱（奏）方式並沒有所謂『好』、『壞』、『對』、『不對』之類的問題，一切看個人而定。」[440]經過人類學式的田野調查和採譜，對於原住民音樂的現代走向，林道生提出的是，如何讓傳統音樂繼續在現代社會存活：

---

[437] 林道生，〈臺灣原住民音樂教育之省思：從玉山神學院的本土音樂教育談起〉，頁 24。

[438] 林道生，〈後山原住民音樂的特色及其發展的探討：從演唱（奏）的觀點談起〉，《臺東縣 89 年度後山文化研討會》（臺東：臺東縣政府文化局，2000），頁 10。

[439] 林道生，〈後山原住民音樂的特色及其發展的探討：從演唱（奏）的觀點談起〉，頁 10-11。

[440] 林道生，〈後山原住民音樂的特色及其發展的探討：從演唱（奏）的觀點談起〉，頁 12。

原住民的音樂、文化，需要「復興」而不是「復古」，振興原住民的音樂、文化，極為重要，但是我們也要知道「文化即是生活」，今天我們不可能回到一百年、一千年前的生活，音樂文化也是如此。所以原住民的音樂，我們要先了解其特色再決定發展的路線，想把傳統完全保存下來是不可能的。

「蒐集」是民族音樂學家的工作，「分析」、「研究」是音樂家的工作，「保存」是部落族人的工作，「發揚光大」是作曲家的工作。在族人及各方音樂人才的分工合作下，原住民音樂才能有雙重的好結果，即能「保存」又能「將其精華重新改編、創作」，使成為適應當代潮流的作品，原住民的音樂才能存活下去。[441]

林道生透過原住民音樂教學、及至部落採集，進而以學術調查方法分析文本，建構出他對原住民藝術音樂創作的根柢，並藉由音樂和神話專書的撰述，推廣原住民傳統文化，長年投注心力。2012 年（民國 101 年）花蓮縣文化薪傳獎之評選，以林道生在專業領域及推廣教育的崇高成就，獲得評審委員會共同推薦為「特別貢獻獎」，「在花蓮甚至臺灣音樂界及原住民民謠的發展和貢獻，難以用文字形容，無論在創作或教育傳承上皆為大家的典範」。[442]獲獎同時，花蓮縣文化局舉辦「林道生作品手稿特展」，展出他歷年作品、手稿、照片等。[443]

[441] 林道生，〈後山原住民音樂的特色及其發展的探討：從演唱（奏）的觀點談起〉，頁 12
[442] 〈紮根教育薪火相傳 3 師堪稱典範〉，《更生日報》，2012 年 12 月 15 日，第 5 版。
[443] 展出目錄由林道生編著出版，《花蓮縣 101 年度文化薪傳獎特別貢獻獎：林道生特展專輯》（花蓮：花蓮交響樂團），2012 年。

圖 4-6：2012 年林道生（右二）獲頒花蓮縣文化薪傳獎特別貢獻獎。
資料來源：林道生提供。

## 第四節　小結

　　由民族音樂脈絡聆聽林道生的作品，無疑會因自由和多元的豐富性，對作曲家的養成背景感到好奇。既有原住民歌謠元素，也有客家詩風情，峰迴路轉，又帶向現代詩的境界。因此，當大多數介紹林道生的文字，多定位在「原住民歌謠採集」、「原住民口傳神話」，未免過於侷限在一段時期的表現和成就。

　　或許，因為他定居於花蓮，而多數人認識他，也從他的原住民音樂創作、教學和研究領域開始。教職轉入玉山神學院後，教

學所需和教師升等雙重因素，林道生聚焦於原住族音樂採集和研究，逐漸確立他音樂創作走向。

玉山神學院提供林道生自我學習和精進的場域，加上持續參與「曲盟」各屆大會和音樂節，隨著國際作曲觀念的與時俱進，林道生更在經歷人類學者式的田野採集原住民部落口傳神話與歌謠後，將口傳文學加以整理、歸納、寫作，無形提升他對原住民族文化內涵的理解。出版神話傳說故事著作之後，作品更見大開大闔，遊刃於原住民藝術音樂創作，如：《馬蘭姑娘鋼琴協奏曲Ⅱ》、《小鬼湖之戀交響詩》，也以樂曲為花蓮的現代詩作了另一種詮釋，如楊牧〈帶你回花蓮〉、〈池南莕溪〉、陳克華《太魯閣交響詩》等，音樂生命更臻於自主、成熟。

1966 年（民國 55 年）史惟亮、許常惠的民歌採集運動，為臺灣音樂界、作曲界掀起波瀾，1973 年（民國 62 年）由許常惠發起並成立的「曲盟」，以傳統和現代為主軸，目的更在於「為民族音樂與現代音樂獲得親切連結」。[444]

簡巧珍認為，1960 年代至 1990 年代（民國 49 年以後至民國80 年間），臺灣音樂發展受到現代音樂、民歌採集運動、鄉土文化浪潮等的洗禮。1980 年代政治自由化加深，以及由歐美深造的作曲家帶回較前衛、新穎的技法和概念，作曲家的目光由「鄉土」、「文化中國」逐漸轉向，擴及對自然生態、個人生命、社會結構等關懷；1990 年代以後，隨著表演場地日益增加，民間現代音樂

---

[444] 許常惠，〈亞洲作曲家聯盟與我〉，《中央日報》，1976 年 12 月 13 日，第 10 版。

團體的設立等，提供作曲家更多展演機會，曲風與 1980 年代的前衛相較，轉趨於質樸，對傳統有更多回顧。[445]

　　儘管音樂風格有所更迭，張己任卻認為，臺灣現代音樂的作曲家是寂寞的。這種「寂寞」的形式，大部分由於國民教育中的音樂教育，甚至是專業音樂教育都仍停留在黃自、蕭友梅所奠定的傳統下進行。[446]緊接著是，1980 年代後大眾流行音樂、廉價西洋古典音樂大行其道，甚至是 21 世紀網路傳播平台的影音席捲，壓縮臺灣現代音樂作曲家的空間。

　　林道生的作品風格，大致與 1960 年代以後臺灣現代音樂史發展軌跡相契合，這是由「大歷史」脈絡下的觀察。1990 年後，他的創作幾乎已完全擺脫愛國歌曲，與頌揚民族大義的音樂，更加貼近作曲家的個人思維。由恩師張人模奠定的原住民歌謠採集和創作根基，甚至在原住民藝術音樂創作中持續加入神話元素，終於譜出個人擅長的樂曲風格。

　　林道生的民族音樂創作歷經早期純粹取材自原住民歌謠採集，加以編曲後，以合唱形式表現，唱詞部分或新填中文歌詞，或直接採錄原住民母語兩種，大抵仍停留在教學所需的教材功能面。1990 年代後期，則轉向創作原住民藝術音樂，而且朝器樂化、交響化突破，可說是作曲家對個人創作生涯尋求多元的可能性。

---

445 簡巧珍，《20 世紀 60 年代以來臺灣新音樂發展之軌跡》，頁 264-268。

446 張己任，〈臺灣「現代音樂」1945-1995〉，陳郁秀主編《音樂臺灣一百年論文集》（臺北：白鷺鷥基金會，1997），頁 396。

　　筆者請教過大多數人對創作的迷思：「如何找靈感？」林道生卻回答：「創作找靈感是騙人的。」[447]當場要筆者就手邊文字資料指定一行，他立刻能譜出曲子，並哼給筆者聽，「腦海裡隨時都能有音樂，只是好不好聽。」[448]他進一步提到他創作的幾個原則：時代需要的、他人委託、教學需要、生活以及興趣。他人委託或邀約，是指政府單位或學校邀稿，例如他寫過多所學校校歌；教學需要則像是合唱團教學、玉山神學院音樂系傳道教學；至於生活和興趣兩者則呈現天平兩端的概念：

> 一個是自己興趣的，我在看什麼書，在看書的時候旋律浮起來，我就把它寫下來了，現在比較多是興趣。還有一種生活的。我很多是為了生活而創作的啊。很多比賽，國軍的金環獎，那個獎金多高，所以我就寫了很多那種曲子。[449]

　　或許，臺灣作曲家是寂寞的，林道生則牢記著張人模曾告訴他的：

> 我寫出來沒有人唱沒有關係，我寫下來，可能有一天有人會做研究，也會去唱。但是我沒有寫下來，以後就燒掉了〔按：意指百年後遺體火化〕，變成灰了，不是嗎？寫下來比較重要。寫下來要發表，那是另外一個，不一定現在的人。[450]

---

[447] 林道生訪談，2015 年 4 月 27 日。
[448] 林道生訪談，2015 年 4 月 27 日。
[449] 林道生訪談，2015 年 12 月 21 日。
[450] 林道生訪談，2015 年 12 月 21 日。

2010年(民國99年)林道生榮獲中國文藝協會音樂榮譽獎章，他得知獲獎時表示：「我只讀過小學 4 年，熱愛音樂，買書摸索作曲，悟出人生是不斷的努力學習，不斷服務人群。」[451]臺灣合唱團舉辦「林道生作品發表會」，林道生接受媒體訪問時說：「寫到今天 81 歲，剛好寫了 998 首，不過，還沒有寫出我最滿意的曲子，我會繼續再努力。」[452]

對於上述這二段話，筆者認為不妨引用史惟亮對於同時期的作曲家的期許來詮釋：

> 我們這一代的中國音樂家，必須對未來的歷史有所交代。我
> 們該推動歷史前進。那一些音樂家曾在他一生中有功或有過，
> 歷史上會清楚記載下來；而不向前走，該是中國音樂家最大
> 罪過。[453]

---

[451] 〈17 歲就當老師　後山音樂家獲獎〉，《聯合報》，2010 年 5 月 4 日，B2 宜花綜合新聞。

[452] 新唐人亞太電視台〈好歌傳唱　臺灣合唱演唱林道生作品〉，2014 年 10 月 19 日。取材自網路 https://www.youtube.com/watch?v=Zf1X7MOpnLQ。下載日期：2017 年 5 月 22 日。

[453] 史惟亮，〈民族音樂文化的保衛與發揚〉，《民生報》，1967 年 7 月 10 日。摘自張己任，〈臺灣「現代音樂」1945-1995〉，頁 400-401。

# 第五章 結論

本文以生命史為方法，循著作曲家林道生的人生路徑，將個人的「小歷史」置於臺灣社會「大歷史」脈絡，試圖理解戰爭期世代的臺灣人，如何在不同民族與文化交疊之間，活出個人的生命樣貌。另一方面，作曲家獨特的身分，我們能透過藝術傳遞的情感層面，解讀創作者凝視時代的觀點。

透過生命史研究，筆者關注傳主在大時代的經歷轉折，哪些是屈從於歷史洪流？當中是否有逆風而行的自我覺察與突破？生命史口述過程，傳主如何選擇「被說出來」的記憶？口述文本置於文獻的顯影劑下，映照的圖像該如何解讀？在「迫近」真實的記憶，當筆者依循顧瑜君所說：「容許」生命史傳主透過意義建構的歷程，能否真的發現、探索而產生新的知識？

林道生敘說的是一位在花蓮持續音樂創作和音樂教育的生命，過程並不浪漫，也不是「熱情」這個氾濫使用的詞能概括形容。走進傳主生命史，是在幽暗隧道前行的路，儘管正式口述訪談之前，筆者已和傳主溝通過研究方向，林道生也備妥以前寫好的生命記述，第一次口訪進行還算順暢，筆者卻有被掏空的疲累，主因是深怕傳主不信任筆者的專業度。第二次訪談時，林道生提到父親的個性，他反問筆者：「你在寫作時一定很安靜吧，一定是很孤獨的，不可能邊和人聊天邊寫作，是吧？」當下，筆者恍然明白，在他的認知，筆者從事的文字工作亦是一種創作。這種同

為「創作」陣線的一員，拉近研究者和參與研究者距離，後來口述訪談的進行，與其說是研究訪談，更近似不同世代創作個體間的生命對談。

林道生成長於臺灣政權更迭的時代，政治氛圍的流向自然對當時期的人們帶來衝擊，父親林存本的家庭教育在童年林道生的心靈形成思辨的抗衡力量。他形容老家彰化是個有文化的古城，父親勤於筆耕和關心時事的「讀書人」形象，以及林存本與賴和的交誼等過往，勾繪出身書香門第的風範。其母鄭輕煙邊做女紅邊吟唱古調的形貌，則點出他承襲的音樂質素。林道生描述家庭背景來形塑他的個人特質，強調林存本不准孩子在家說日語，二戰後教授漢文，以及林存本不喜歡日本人、討厭中國人，臺灣是臺灣人的臺灣等文化認同，烙印在童年階段的林道生心裡，儘管父親早逝，仍像伏流般的滋養他的思維。

花師求學階段，林道生面對的是寡母育養 10 名子女的艱困生活，師範教育強迫其接受中國化思想和軍事化管理，而臺灣則籠罩在二二八事件後的肅殺，與實施戒嚴的禁錮，整體環境對一名 13 歲至 17 歲的青少年而言，是嚴峻的心靈「轉大人」歷程。事情總是一體兩面，在花師，林道生覺察到對音樂的喜愛和能量。他把握每一個練琴時機，沒錢買譜就親手抄，也跟著張人模老師記錄原住民學生所唱的歌謠曲譜，進入原住民部落採集歌謠，並協助張人模出版東部首次以原住民歌謠為主題的清唱劇曲譜，啟發林道生自我未來開展的方向。

　　服役時參與軍中文藝獎的獲獎經驗，是他作曲生涯的敲門磚。隨後官方舉辦的國軍文藝獎，林道生更是無役不與。研究其音樂生命史，不可忽視官方文藝政策主導的反共/愛國歌曲競賽，實則是引導林道生持續創作的外在力量之一。早期的創作不是全然為了創作，而是為了多掙一份收入，為了指導國中學生合唱團競賽，隨後有了胞弟入獄的「政治正確」表態壓力等，均是在音樂史鮮少討論到，作曲家所需面對的個人現實層面。因應 1950-1980 年代反共愛國歌曲、淨化歌曲政策，他創作大量的合唱曲，大約就是他任職國中教師時期，也因著這類曲子，林道生年輕時即在花蓮闖出名氣。

　　與許常惠較為深入接觸，應是 1973 年（民國 62 年）「曲盟」成立之後，林道生朝現代音樂技法突破個人風格。在高壓政治的緊繃縫隙，「曲盟」提供他喘息空間，暫時跳脫日常自我，發掘心底的情緒流動。學習並創作現代音樂，對林道生是進修、是開拓、是翻轉，是挑戰自我潛力。

　　許常惠一方面引進現代音樂，也積極找尋民族音樂的根，而有了民歌採集運動，林道生並未參與該次採集，之後也並沒有立即跟進這股潮流創作民族音樂。有趣的是，民歌採集運動為 1967 年（民國 56 年）暑期，林道生最早的民族音樂創作則提早了 3 年，1964 年（民國 53 年）分別有〈花蓮溪水滾滾向東流〉、〈花蓮港變奏曲〉，兩首為阿美族民謠，前者歌詞為國語和阿美語之合唱曲，後者則是以〈花蓮港〉變化出的鋼琴獨奏曲。

　　玉山神學院是他人生的重要轉捩點,他也和恩師張人模一樣,深受原住民音樂的吸引。1980 年代後,創作主題大多圍繞在民族音樂,這與他在玉山神學院任教,投入部落採集有很大的關係,後續也有臺語歌曲,花蓮在地文學家詩作,以及採用賴和詩作譜曲等類型。

　　林道生對臺灣音樂史的重要貢獻,主要在於原住民音樂採集,和運用原住民歌謠為元素創作藝術歌曲,將近 20 年的時間,他透過人類學式的田野踏查,理解部落文化,記述者老口傳神話,與原住民族學生及部落族人建立情誼。仔細閱讀他撰寫的樂曲解說,會發現每首曲子背後會有一段他的部落採集故事,內蘊著「人」的溫度。正因為他不是原住民,更為珍惜部落採集機會,創作時,田野踏查時感受到部落族人的神情、歌聲,老人家講述的古老故事,大自然舒暢的視野,均在林氏的作品躍然紙上。筆者認為,身為一位非原住民族作曲家,林道生尊重、欣賞、推廣原住民歌謠與文化,注重原住民音樂如何在校園札根,在部落重獲重視,社會大眾得以聆賞。

　　若以時間軸繪製林道生的音樂生命史,從作曲年表歸納作品主題,或可與簡巧珍提出的 1960 年以降臺灣新音樂發展脈絡相互參照。不過,現代音樂範疇並無法完整概觀其創作歷程,必須考量他的個人特質和生命經歷。林存本夫婦的家庭教育、花師張人模的音樂啟蒙,形成林道生音樂生命的兩大重要支柱。他在學校教音樂,埋首音樂創作,也追隨父親的文學之路,年輕時寫作散

文、短篇小說投稿於報章，後來專注於翻譯日文音樂散文與專書，刊登於音樂期刊或出版專書。不但在國內缺乏音樂專業資訊的年代，將西方音樂介紹給國內讀者，林道生並在譯注過程大量汲取新知識和觀念。

連憲升認為，二戰後臺灣音樂創作路徑，呈現「傳統」和「創新」兩個精神向度追求，作曲家以現代音樂和民族音樂元素互為表裡。在其口述文本分析，可看出林道生 1970 年代加入「曲盟」至今，受到整體音樂潮流所養成的創作概念。但並不盡然是簡巧珍所提出的，臺灣作曲家的音樂特色是「充滿民族文化意識」，具有中國文化的內在傾向。概括性的論述，難免忽略個人在時代下實際面臨的社會結構和變動性。例如：戒嚴時期政治力主導的反共愛國歌曲，並不能稱作「民族音樂」，筆者以為更接近於「民族精神」的音樂，林道生偏愛選擇中國宋詞作曲，其實也寓含宋朝外敵環伺，文人多有愛國和民族之文學作品，對應當時蔣氏政權因國共隔海對峙，試圖激起民族大義的情境。

本研究並未將林道生之創作分期標註確切年代，筆者認為，他的創作主題反映出個人適應臺灣社會大環境轉變的策略，象徵作曲家受當代思維浸潤後，形成的個人信仰，甚至是整個社會被建構出的信仰。同時，林存本關心時事，以及對文化、土地的認同，更深植於林道生內心，並未因政治高壓手段而抹殺，一旦臺灣走向自由和開放，童年時仰望父親的身影，成為他在音樂領域追求的榜樣。他早期發表時事論文章，音樂創作也能看到與社會

的連結，現代音樂〈淚痕〉源自於遭性侵殺害的女學生、顏信星作詞的合唱曲〈田螺？蜘蛛〉為感慨臺灣經濟起飛的拜金現象，乃至近期姚志龍作詞以莫拉克風災受創的小林村為背景的〈哀傷的祭典〉，不難發現作曲家關注臺灣社會，藉由曲調表達對事件的看法，變好與變壞的社會，都是母親臺灣的容顏。

林道生所稱 1990 年代後創作的「愛鄉歌曲」，象徵戰爭期世代的臺灣人走出被禁錮和恐懼的悲情，抒發那個年代對土地深厚的期待。他以音樂為文化符號，無論是哪個族群文化，他所抱持的正是：發揚光大是作曲家的工作。

任何從事創作的人必定了解，創作是以每日、時時刻刻的蛻變為前提，具備每日持續不懈的例行性，無論書寫、作曲、繪畫等將其成為生活、生命一部分，定時且定量，屬於身體的記憶，甚至如儀式般，固定進入創作的「思考現象」。「在人類活動中，沒有一件事情是比自己記下自己的創造更富有意義與樂趣的了」，這是林道生對於音樂創作的觀點。如今年逾八旬，他仍持續每天清晨 4 點起床，上午專注作曲的習慣，孜孜不懈的精神，足為後學效法。林道生深刻明白，創作是生命的實現，他的思想與情感唯有在作曲之中獲得釋放。

綜觀其作品年表，亦發現同一首曲子隔了數年、十數年後重新創作，發展出不同曲式版本，阿美民謠〈馬蘭姑娘〉即為典型例子。這是作曲家的「思考現象」，同一首曲子在他的情感之中，

有如此豐富多樣的畫面，傳誦音樂故事，當然也是個人淘洗歲月雜質後，雕琢更貼近作曲者意念的曲風。

張己任認為，臺灣現代音樂作曲家是寂寞的。這樣的寂寞，有一部分也在於樂譜是必須透過演奏/演唱，才能在聽者面前活起來。相較於書寫者的孤獨，作曲家更要能耐得住寂寞，在後山的作曲家尤甚。林道生彰顯了以音樂為職志的人，突破學歷背景的弱點，以及自身文化限制，勤於踏查，勤於筆耕、作曲，終於綻放一座音樂花園。

臺灣音樂史是由許多像郭子究、林道生等在地音樂教育者/作曲家，在地方默默耕耘，在五線譜播下小豆芽，春風化雨，而後才能開枝散葉。本研究受限於筆者的學識和書寫能力，不具有音樂專業訓練背景，內容分析不盡詳實精闢，加上論文主題篇幅有限，未能完整呈現林道生個人生命史。

然而，筆者深信，錯過了地方人物誌，也就遺漏臺灣底層的力量，也會讓我們遺忘我們如何能成為今天的樣貌。期待未來有更多研究者，關注臺灣在地作曲家，或許未來的某一天，我們的教科書能收錄臺灣作曲家的生命故事和樂曲，臺灣的演奏廳，能有更多臺灣作曲家的作品演出。

第五章　結論

# 參考文獻

## 一、專書

Marc Bloch 著，周婉窈譯
　　1990　《史家的技藝》。臺北：遠流出版公司。
Runyan,W.M 著，丁興祥、張慈宜、賴成斌等譯
　　2002　《生命史與傳記心理學》。臺北：遠流出版公司。
小石忠男著，林道生譯
　　1996　《世界名鋼琴家》。臺北：志文出版社。
王麗雲
　　2000　《質的研究方法》。高雄：麗文文化。
王文山詞，林道生曲
　　1983　（《緹縈（清唱劇）。臺北：樂韻出版社。
王櫻芬
　　2008　《聽見殖民地：黑澤隆朝與戰時臺灣音樂調查( 1943 )》。臺北：國立臺灣大學圖書館。
史惟亮
　　1965　《浮雲歌：旅歐音樂散記》。臺北：愛樂書店。
李世偉、曾麗玲等編纂
　　2006　《續修花蓮縣志（民國 71 至 90 年）：文化篇》。花蓮：花蓮縣政府。
李園會
　　1997　《日據時期臺灣師範教育制度》。臺北：南天書局。
　　2001　《臺灣師範教育史》。臺北：南天書局。
李維史陀著，周昌忠譯
　　1992　《神話學：生食和熟食》。臺北：時報文化出版社。
余德慧、李宗燁
　　2003　《生命史學》。臺北：心靈工坊文化事業股份有限公司。
呂鈺秀
　　2012　《臺灣音樂史》。臺北：五南文化出版社。

呂鈺秀等編
　2008　《臺灣音樂百科辭書》。臺北：遠流出版公司。
村上春樹著，賴明珠譯
　2016　《身為職業小說家》。臺北：時報文化出版社。
吳密察監修
　2000　《臺灣史小事典》。臺北：遠流出版公司。
汪振堂作詞，林道生作曲
　1978　《金門行》。金門：金門戰地政務委員會。
林永利編著
　2004　《郭子究音樂故事集─永恆的回憶紀念文件》。花蓮：
　　　　花蓮縣文化局。
林道生
　1995　《臺灣原住民族口傳文學選集》。花蓮：花蓮縣立文
　　　　化中心。
　2000　《花蓮原住民音樂2：阿美族篇》。花蓮：花蓮縣立文
　　　　化中心。
　2003　《原住民神話與文化賞析》。臺北：漢藝色妍文化事
　　　　業有限公司。
　2012　《花蓮縣101年度文化薪傳獎特別貢獻獎：林道生特
　　　　展專輯》。花蓮：花蓮縣文化局。
　2015　《賴和詩作歌曲集》。未出版。
　2016　《兒童天地詩作歌曲集》。花蓮：更生日報社。
周婉窈
　2003　《海行兮的年代─日本殖民統治末期臺灣史論集》。臺
　　　　北：允晨文化。
高金郎
　2007　《泰源風雲：政治犯監獄革命事件》。臺北：前衛出
　　　　版社。
花蓮文獻委員會
　1983　《花蓮文獻全一冊》。臺北：成文出版社。
徐麗紗
　1987　《傳統與現代間：許常惠音樂論著研究》。彰化：彰

化縣立文化中心。

郭宗愷、陳黎、邱上林等
2004 《郭子究—洄瀾的草生使徒》。臺北：時報文化出版社。

許常惠
1983 《杜步西研究》。臺北：百科文化。
1983 《中國音樂往哪裡去》。臺北：百科文化。
1987 《追尋民族音樂的根》。臺北：樂韻出版社。
1988 《民族音樂論述稿（二）》。臺北：樂韻出版社。
1992 《民族音樂論述稿（三）》。臺北：樂韻出版社。
1996 《臺灣音樂史初稿》。臺北：全音樂譜出版社。

許俊雅、楊洽人編
1998 《楊守愚日記》。彰化：彰化縣立文化中心。

許佩賢
2005 《殖民地臺灣的近代學校》。臺北：遠流出版公司。

張家菁
1998 《一個城市的誕生：花蓮市街的形成與發展》。花蓮：
花蓮縣立文化中心。

張人模
1959 《阿美大合唱/花蓮山地行：合訂本》。臺北：四海書
局。

陳黎
2012 《想像花蓮》。臺北：二魚文化。

陳鴻圖
2013 《臺灣史》。臺北，三民書局。

陳芳明
2015 《臺灣新文學史》。臺北：聯經出版社，增訂 2 版。

陳康芬
2012 《斷裂與生成：臺灣 50 年代的反共戰鬥文藝》。臺南：
國立臺灣文學館。

國立編譯館 主編
1994 《臺灣歌曲合唱集》。臺北：樂韻出版社。

彭瑞金
    1991    《臺灣新文學運動40年》。臺北：自立晚報出版社。
彭翠萍等著
    2009    《東臺灣藝術故事音樂篇》。花蓮：國立東華大學。
黃英哲
    2007    《「去日本化」「再中國化」：戰後臺灣重建1945-1947》。
    臺北：麥田出版社。
楊照
    2011    《馬奎斯與他的百年孤寂：活著是為了說故事》。臺
    北：本事文化。
趙勳達
    2006    《《臺灣新文學》定位及其抵殖民精神研究(1935-1937)》。
    臺南：臺南市政府。
趙琴
    2002    《許常惠：那一顆星在東方》。臺北：時報文化出版
    社。
葉日松
    2014    《老屋个牛眼樹》。臺中：文學街出版社。
葉日松、林道生
    2017    《秋思：臺灣客家語創作歌曲專集》。臺中：文學街
    出版社。
駱香林主修
    1974    《花蓮縣志：卷一大事記》。花蓮：花蓮文獻委員會。
盧千惠著，鄭清清譯
    2007    《我心目中的日本》。臺北：玉山社出版事業有限公
    司。
戴寶村
    2006    《臺灣政治史》，臺北：五南文化出版社。
簡巧珍
    2012    《20世紀60年代以來臺灣新音樂發展之軌跡》。臺北：
    美商EHGBooks微出版公司。

薛宗明

　　2003　《臺灣音樂辭典》。臺北：商務書局。

## 二、期刊論文、論文集

王潤婷

　　2012　〈生命史在演奏藝術家研究上的應用〉，《藝術學報》
　　90：189-208。

李筱峰

　　2009　〈兩蔣威權統治時期「愛國歌曲」內容析論〉，《文
　　史臺灣學報》1：120-162。

李文玟

　　2015　〈相遇與交融：研究者、研究方法與研究參與者互為
　　主體性的開展性歷程〉，《生命敘說與心理傳記學》3：25-53。

何俊青

　　2015　〈中央政府來臺後師範生的學校生活經驗探究
　　（1949-1952）：以臺東師範為例〉，《高雄師大學報》38：
　　93-116。

林道生

　　1976　〈中韓現代音樂作品交換演奏會追記〉，《全音音樂
　　文摘》5(1)：71-80。

　　1996　〈臺灣原住民音樂教育之省思：從玉山神學院的本土
　　音樂教育談起〉，《玉神學報》4：15-25。

　　1998　〈臺灣原住民民謠與音樂教育〉，《玉神學報》5：69-78。

　　2000　〈後山原住民音樂的特色及其發展的探討：從演唱（奏）
　　的觀點談起〉，《臺東縣89年度後山文化研討會》。臺東：
　　臺東縣政府文化局。

林玉茹

　　2008　〈軍需產業與邊區政策：臺拓在東臺灣移民事業的轉
　　向〉，《臺灣史研究》15(1)：81-129。

林瑞榮

　　2015　〈我國鄉土教育沿革與發展趨勢〉，《教育資料與研

究》105：161-184。

明立國主編

　　2000　《1996 音樂的傳統與未來國際會議論文集》。臺北：
　　行政院文化建設委員會。

侯一欣、詹郁萱

　　2011　〈N 世代的學習問題及其對學校教育革新的啟示〉，
　　《教師專業研究期刊》2：1-17。

許雪姬

　　1991　〈臺灣光復初期的語文問題〉，《思與言》29(4)：
　　155-184。

許常惠

　　1998　〈1966-1967 民歌採集運動：原住民音樂採集的回顧〉，
　　《原住民音樂世界研討會論文集》。臺北：行政院原住民族
　　委員會。

陳品璇

　　2016　〈以魯凱族歌謠《小鬼湖之戀》談臺灣原住民歌謠現
　　代化之現象〉，《藝術欣賞》12(2)：40-47。

連憲升

　　2009　〈聲音、歌與文化記憶—以臺灣當代作曲家之作品為例〉，
　　《關渡音樂學刊》10：86-112。

張己任

　　1997　〈臺灣「現代音樂」1945-1995〉，收於陳郁秀主編《音
　　樂臺灣一百年論文集》，頁 388-404。臺北：白鷺鷥基金會。

彭煥勝

　　2008　〈二次大戰後臺灣師範教育的發展與挑戰(1946-2006)〉，
　　《教育研究月刊》165：81-92。

曾珍珍

　　2009　〈楊牧簡介〉，《新地文學》冬季號：272。

熊同鑫

　　2001　〈窺、饋、潰：我與生命史研究相遇的心靈起伏〉，
　　《應用心理研究》12：107-131。

廖珮如
　　2005　〈「民歌採集」運動的再研究〉，《臺灣音樂研究》1：
　　　　　47-98。
劉美蓮
　　2014　〈白浪滔滔我不怕「匪諜」：〈捕魚歌〉與「造飛機」
　　　　　的故事〉，《傳記文學》104(5)：80-83。
顧瑜君
　　2002　〈生命史研究運用在教育研究的價值：對〈窺、潰、
　　　　　饋：我與生命史研究相遇的心靈起伏〉一文的回應〉，《應
　　　　　用心理研究》13：7-16。

## 三、學位論文

王筱青
　　2012　〈亞洲作曲家聯盟大會暨音樂節探討（1973-2011）〉。
　　　　　臺北：國立臺灣師範大學民族音樂研究所研究與保存組碩士
　　　　　論文。
高仲恆
　　2011　〈國家、市場與音樂：戒嚴時期臺灣愛國歌曲的流變
　　　　　（1949-1987）〉。臺北：國立臺灣師範大學歷史學系碩士論
　　　　　文。
許傳德
　　1999　〈一位國小校長的生命史〉。臺東：國立臺東師範學
　　　　　院教育研究所碩士論文。
陳佳宜
　　2010　〈南勢阿美 Ilisin 豐年祭田野檔案之數位保存：以 1999
　　　　　年錢善華、林道生採集的水璉、月眉、光榮部落為例〉。臺
　　　　　北：國立臺灣師範大學民族音樂研究所多媒體應用組碩士論
　　　　　文。
黃登宇
　　2011　〈跨越海峽的紀錄—一位粵籍軍官的生命史〉。花蓮：
　　　　　國立東華大學臺灣文化學系碩士論文。

黃怡菁

2006 〈《文藝創作》（1950-1956）與自由中國文藝體制的形構實踐〉。新竹：國立清華大學臺灣文學研究所碩士論文。

詹倩宜

2012 〈劉燕當音樂生命史研究〉。臺南：國立成功大學藝術研究所碩士論文。

楊功明

2011 〈「一人尋根，全族尋根」：論偕萬來與噶瑪蘭族文化復振〉。花蓮：國立東華大學族群關係與文化學系碩士論文。

劉文桂

2001 〈偕萬來生命史與 Kavalan 文化復振〉。花蓮：國立花蓮師範學院多元文化研究所碩士論文。

劉慶元

2012 〈花蓮縣偏遠地區資深教師生命史研究〉。花蓮：國立東華大學課程設計與潛能開發學系教育碩士論文。

劉道一

2009 〈戰爭、移民與臺籍日本兵：以劉添木生命史為例〉。花蓮：國立東華大學鄉土文化學系碩士在職專班論文。

簡弘毅

2002 〈陳紀瀅文學與 50 年代反共文藝體制〉。臺中：靜宜大學中國文學研究所碩士 論文。

簡玉玟

2016 〈林道生歷年代表作品十首合唱曲研究與指揮詮釋〉。花蓮：國立東華大學音 樂學系碩士論文。

魏小慈

2012 〈與舞蹈意象有關的現代創作箏曲探討：以《飛天舞》、《馬蘭之戀》、《煙霄引》為例〉。臺北：文化大學音樂系碩士班中國音樂組碩士論文。

## 四、報紙期刊

〈第一期新兵入營〉，《更生日報》，1951 年 8 月 16 日，第 4 版。

〈新兵來市歡迎歡送〉，《更生日報》，1951 年 8 月 19 日，第 4 版。

鐵牛，〈聽了花師的「敬師音樂會」後〉，《更生日報》，1951 年 6 月 12 日，第 3 版。

〈恭祝總統八秩華誕 中廣今舉行祝壽演唱會〉，《更生日報》，1966 年 9 月 17 日，第 2 版。

〈祝壽演唱會 獲一致讚美〉，《更生日報》，1966 年 9 月 18 日，第 2 版。

〈中國文協音樂作曲獎章得主林道生〉，《更生日報》，1971 年 5 月 4 日，第 2 版。

〈林道生獲得作曲銅像獎 偉人頌今上電視〉，《更生日報》，1971 年 10 月 27 日，第 3 版。

〈國中優良教師一批 教廳評審通過 發給獎金獎狀〉，《聯合報》，1972 年 6 月 12 日，第 2 版。

〈春風化雨 樂壇奇葩 花蓮國中教法優良教師簡介之一〉，《更生日報》，1972 年 6 月 13 日，第 2 版。

許常惠，〈亞洲作曲家聯盟與我〉，《中央日報》，1976 年 12 月 13 日，第 10 版。

葉師燕，〈金門大捷－為金門戰役 29 週年作〉，《中央日報》，1977 年 10 月 25 日，第 10 版。

〈採原音遇坍方 音樂家自脫困〉，《聯合報》，2000 年 5 月 2 日，第 19 版。

〈林田山音樂會 週日登場〉，《聯合報》，2002 年 11 月 8 日，第 19 版。

〈阿美族耆老吟古調 拍片典藏〉，《中國時報》，2008 年 4 月 23 日，第 C1 版臺東教育。

〈17 歲就當老師 後山音樂家獲獎〉，《聯合報》，2010 年 5 月 4 日，B2，宜花綜合新聞。

〈紮根教育薪火相傳 3 師堪稱典範〉，《更生日報》，2012 年 12

月 15 日,第 5 版。

〈尋找 25 名兒童天地小詩人 共享成果〉,《更生日報》,2016
  年 12 月 26 日,第 3 版。

〈累積本報本世紀來童詩徵文 兒童天作歌曲集捐贈各國小〉,《更
  生日報》,2016 年 12 月 28 日,第 3 版。

司馬遼太郎著,吳慧娟譯
  1995  〈花蓮的小石子〉,《東海岸評論》,第 84 期(1995
      年 7 月),頁 31-35。

伯恩
  1995  〈人生無憾:鄭輕煙女士的人間行腳〉,《東海岸評
      論》,第 82 期(1995 年 5 月), 頁 25-30。

何勤妹
  1975  〈中小學音樂教學:談創作指導〉,《全音音樂文摘》,
      第 4 卷第 12 期(1975 年 12 月),頁 128-129。

林道生
  2007  〈我為楊牧譜曲〉,《東海岸評論》,第 214 期(2007
      年 10 月),頁 19-28。

## 五、網頁

花蓮縣政府全球資訊網「認識花蓮/花蓮之歌」
  http://www.hl.gov.tw/files/11-1001-213-1.php,最後瀏覽日:
  2016 年 10 月 13 日。

新唐人亞太電視台〈好歌傳唱 臺灣合唱演唱林道生作品〉,2014
  年 10 月 19 日。
  https://www.youtube.com/watch?v=Zf1X7MOpnLQ。

原住民電視台「不能遺忘的歌-02」
  https://www.youtube.com/watch?v=4G4JjruEAyY,最後瀏覽日:
  2018 年 2 月 27 日。

「原音之美:臺灣原住民音樂數位典藏計畫」官網:
  http://archive.music.ntnu.edu.tw/abmusic/,最後瀏覽日:2018 年 2
  月 27 日。

臺灣教會公報新聞網，姚志龍〈林道生願主所用〉
　　http://tcnn.org.tw/archives/13277，2016 年 10 月 6 日。最後瀏覽日：
　　2018 年 3 月 2 日。
國立嘉義大學音樂系教授劉興榮個人介紹
　　http://www.ncyu.edu.tw/music/content.aspx?site_content_sn=4917，8，
　　最後瀏覽日：2018 年 2 月 19 日。

## 六、林道生口訪資料

林道生訪談，2014 年 11 月 26 日。
林道生訪談，2015 年 1 月 21 日。
林道生訪談，2015 年 2 月 10 日。
林道生訪談，2015 年 3 月 23 日。
林道生訪談，2015 年 4 月 27 日。
林道生訪談，2015 年 7 月 10 日。
林道生訪談，2015 年 7 月 30 日。
林道生訪談，2015 年 9 月 18 日。
林道生訪談，2015 年 12 月 21 日。
林道生訪談，2016 年 5 月 25 日。
林道生訪談，2018 年 2 月 23 日。

參考文獻

## 附錄一:林道生之大事記年表

| 年（西元） | 生命年表 | 臺灣及國際大事記 |
|---|---|---|
| 1934 | 7月21日林道生誕生於彰化市。 | 05.06「臺灣文藝聯盟」於臺中創立，賴和出任委員長。<br>11.05 張深切等人創辦《臺灣文藝》雜誌。 |
| 1936 | | 01.01《臺灣新文學》雜誌創刊，由楊逵、楊守愚負責編輯。<br>9月 臺灣總督小林躋造上任後，推動皇民化政策，一般以1937-1945為皇民化運動時期。 |
| 1940 | 7月<br>林道生舉家搬遷花蓮港街，落腳北濱。 | 10.28 花蓮港街升格花蓮港市。 |
| 1941 | 4月<br>林道生進入「明治國民學校」就讀一年級。 | 04.01 廢除小學校、公學校，一律改稱「國民學校」。<br>12.07 日軍偷襲珍珠港，太平洋戰爭爆發。 |
| 1943 | | 04.01 六年制義務教育開始實施。<br>11.27 中、美、英發表「開羅宣言」。 |
| 1944 | 林道生就讀之學校因空襲停課。 | 04.17 中國國民黨在重慶成立「臺灣調查委員會」。<br>10.12 盟軍空襲臺灣，花蓮港米崙方面之工廠、碼頭、倉庫、船隻，火車站均被炸，在港外之輸送船隊亦被炸毀十餘隻。<br>10.13 盟機自晨迄午連續襲擊花蓮市區，專賣局酒廠被炸。盟軍同時以機鎗掃射市區四十分鐘，當局命令人民疏散。<br>10.19 美海軍艦隊於臺灣東方海面與日本空軍激戰。 |
| 1945 | | 08.15 日本天皇透過廣播，發佈終止戰爭的詔書。<br>09.20 國民政府發佈「臺灣省行政長官公署組織條例」。<br>10.25 中日雙方舉行臺灣受降典禮，臺灣省行政長官公署開始運作，陳儀為第一任長官。 |

| 年（西元） | 生命年表 | 臺灣及國際大事記 |
|---|---|---|
| 1946 | 學制由日本 4 月入學改為國民政府 9 月入學。明治國民學校更名為明禮國校，林道生恢復就讀小學。<br>林家搬遷至現在軒轅路居住。 | 04.02 行政長官公署「臺灣國語推行委員會」成立。 |
| 1947 | 父親林存本因腦溢血病逝。<br>6 月 林道生從明禮國校畢業。<br>9 月 林道生進入花蓮高中初中部就讀。<br>10 月 林道生改為就讀花蓮師範學校四年制簡易師範科。 | 02.28 緝私煙事件引發群眾示威，事態擴大引發「二二八事件」。<br>4 月 臺灣行政長官公署改為臺灣省政府。<br>10 月 花蓮師範學校成立。<br>12.25 中華民國憲法生效，開始行憲。 |
| 1948 | 花蓮師範學校學生抗議伙食住宿，發動罷課，第四天由憲兵進駐學校而落幕。 | |
| 1949 | 跟隨張人模老師學習原住民歌謠採譜和記譜。<br>寒暑假在花師教師宿舍抄琴譜、練琴。 | 1 月 陳誠就任臺灣省主席。<br>04.06 爆發「四六事件」，臺灣省師範學院學生 200 餘人因醞釀學潮被捕。<br>05.20 陳誠宣佈臺灣地區戒嚴。<br>06.15 幣制改革，舊臺幣 4 萬元兌換新臺幣 1 元。<br>06.21 開始實施「懲治叛亂條例」、「肅清匪諜條例」，以肅清匪諜為名擴散「白色恐怖」。<br>12 月 國府遷臺。<br>12.21 吳國楨出任臺灣省主席兼保安總司令。 |
| 1951 | 6 月 自花師畢業。<br>8 月 分發至明禮國小教書。<br>林家搬遷至明禮路租屋。 | 1 月 美國開始軍援臺灣。<br>10.22 花蓮市發生大地震，市區多處房舍倒塌。 |
| 1954 | 林道生入伍服役。 | 9.3 第一次臺海危機，共軍砲轟金門，攻陷一江山。<br>12.03 簽署「中（臺）美共同防禦條約」。 |
| 1956 | 歌曲〈我們在澎湖島〉入選軍中文藝作曲第二獎。 | |
| 1957 | | 《文星》雜誌創刊。 |
| 1958 | | 8 月 第二次臺海危機，八二三砲戰 |
| 1959 | 歌曲〈巡邏曲〉入選警務處徵曲首獎。 | 許常惠自法國返臺。 |

| 年（西元） | 生命年表 | 臺灣及國際大事記 |
|---|---|---|
| 1960 | | 6 月 許常惠舉辦首次作品發表會 |
| 1961 | | 許常惠成立「製樂小集」、「新樂初奏」。 |
| 1965 | 通過中學教師檢定。<br>歌曲〈威震長空〉、清唱劇《復仇》分別入選第 1 屆國軍文藝佳作獎。 | |
| 1966 | 清唱劇《偉人頌》入選第 2 屆國軍文藝合唱佳作獎。 | 1966-1967 史惟亮、許常惠發起「民歌採集運動」。 |
| 1970 | 舉辦「實踐中華文化復興運動－林道生作品演奏會」發表 20 首新曲。<br>當選臺灣省中小學特殊優良教師。<br>當選花蓮縣模範青年。 | |
| 1971 | 清唱劇〈辛亥頌〉獲第 7 屆國軍文藝金像獎音樂類作曲銅像獎。<br>當選全國特殊優良教師。<br>榮獲中國文藝協會音樂獎章。 | 06.15 將介石提出「莊敬自強、處變不驚、慎謀能斷」的口號。<br>10.26 中華民國退出聯合國。<br>12 月 許常惠籌組「亞洲作曲家聯盟」（ACL，簡稱「曲盟」）。 |
| 1972 | 當選臺灣省教育廳國中教學方法優良教師。 | |
| 1973 | 參加「曲盟」成立大會。<br>在香港發表合唱曲〈吳鳳〉、〈花蓮港〉。 | 「曲盟」於香港舉行成立大會。 |
| 1974 | 參加「曲盟」京都會員大會。<br>出版《新編合唱歌集（四首聯彈）》，由許常惠作序。<br>在香港發表合唱曲〈寄語西風〉。 | 「曲盟」於日本京都舉行會員大會暨音樂節。 |
| 1975 | 於臺北「中日當代音樂作品發表會」發表現代音樂作品〈破格〉。<br>於韓國首爾「中韓當代音樂作品發表會」發表現代音樂作品〈淚浪〉。<br>在香港發表合唱曲〈百家春〉。 | 4.5 蔣介石逝世，嚴家淦繼任總統。 |
| 1976 | 「曲盟中華民國總會作品發表會」發表合唱曲〈無題〉。<br>「曲盟」大會暨音樂節發表室內樂〈譚〉。<br>〈慈湖笛韻〉入選中華民國國樂會佳作獎。 | 「曲盟」於臺北舉辦大會暨音樂節。 |
| 1977 | 出版清唱劇《金門行》（汪振堂作詞）。<br>國家文藝基金會委託創作〈第一號大提琴協奏曲〉。 | 作曲家史惟亮逝世。 |

附錄

| 年（西元） | 生命年表 | 臺灣及國際大事記 |
|---|---|---|
| 1978 | 榮獲青溪文藝音樂類銅環獎。<br>合唱曲〈偉大的建設〉入選第14屆國軍文藝合唱佳作獎。<br>在日本發表直笛組曲《甘肅花兒》。<br>泰國曼谷第5屆「曲盟」大會發表室內樂《冥想》。 | |
| 1979 | 中華電視台發表清唱劇《金門行》。<br>韓國漢城（今首爾）第6屆「曲盟」大會發表室內樂《影像I》。 | |
| 1980 | 《愛國歌曲集》獲青溪文藝金環獎。<br>國家文藝基金會委託創作小號獨奏曲〈黃河〉。 | |
| 1981 | 榮獲臺灣省音樂協進會音樂獎章。 | |
| 1982 | 出版譯作《世界名鋼琴家》（志文）。<br>愛國歌曲〈團結自強歌〉入選光華獎首獎。<br>國樂舞曲〈百鳥祝壽〉入選中華民國國樂會佳作獎。<br>鋼琴曲〈哈拉拉的黃鶯〉入選「曲盟」中華民國總會兒童鋼琴曲。 | |
| 1983 | 出版清唱劇《緹縈》（王文山作詞）。<br>創作〈人類的鹽世界的光〉（林晚生作詞）。 | 臺灣外匯存底突破百億美元。 |
| 1984 | 任教玉山神學院。<br>行政院文建會（今文化部）委託創作合唱曲《漢江》（陳香梅作詞）。<br>軍歌〈黃埔建軍歌〉入選埔光文藝銅像獎。<br>〈歌我中華〉、〈青天白日照中華〉分別入選第20屆國軍文藝齊唱及合唱類銅像獎。<br>應邀在第7屆總統就職慶祝音樂會發表頌歌〈我的祖國〉。 | 蔣經國當選第7屆總統，李登輝為副總統。<br>電子機械產品超越紡織品，成為出口最大宗。<br>「臺灣原住民族權利促進會」成立。 |
| 1985 | 節奏樂曲〈小黃鶯〉入選國家文藝基金會徵曲。<br>校訂《論鋼琴表演藝術》出版。 | |
| 1986 | 妻子何勤妹逝世。<br>校訂《曲式學》上下冊出版。 | |
| 1987 | 出版合唱組曲《漢江》。 | 07.15 臺、澎地區解嚴。 |

| 年（西元） | 生命年表 | 臺灣及國際大事記 |
|---|---|---|
| | 出版《聖歌故事》。<br>出版鋼琴獨奏曲〈蝴蝶夢〉。 | 11.02 申請開放大陸探親。 |
| 1988 | 出版《臺灣原住民民謠鋼琴小品集（1）》。<br>出版《名曲導聆 101》。 | 01.13 總統蔣經國逝世，副總統李登輝繼任，為臺灣首位由臺灣人擔任總統。 |
| 1989 | 出版《臺灣原住民民謠鋼琴小品集（2）》。 | |
| 1990 | 合唱曲〈田螺？蜘蛛〉、〈歹竹出好筍〉、〈龜笑鱉無尾〉（國樂曲）。 | |
| 1991 | 清唱劇《緹縈》於香港元朗大會堂首演。 | 4 月 第一次修憲，廢止〈動員勘亂時期臨時條款〉。 |
| 1992 | | 12 月 國會全面直選，第一屆國會告終。 |
| 1995 | 出版《阿美族民謠 100 首》。 | 李登輝訪美，於母校康乃爾大學演講。 |
| 1996 | 出版《臺灣原住民口傳文學選集》。 | 臺灣實施總統直選。<br>行政院原住民委員會成立。 |
| 1997 | 日本東京入野義朗音樂研究所發表論文〈阿美族民謠近百年變遷〉。<br>泰國「亞太地區民族音樂學第四屆大會學術研討會」發表論文〈泰雅族口簧琴音樂文化〉。 | |
| 1998 | 出版《花蓮縣原住民音樂系列：布農族篇》。<br>出版《泰雅族母語民謠集》。 | |
| 1999 | 「卡巴嗨之夜－林道生阿美族民謠作品演唱會」於臺灣原住民園區演出。 | 「花蓮音樂之父」郭子究逝世。 |
| 2000 | 出版《花蓮縣原住民音樂系列：阿美族篇》。<br>「山海組曲－原住民童謠組曲演唱會」於花蓮縣文化局演藝廳舉行。 | 3 月 民進黨籍陳水扁當選總統，臺灣完成第一次政黨輪替。 |
| 2001 | 出版《原住民神話故事全集（1）》。 | 作曲家許常惠逝世。<br>行政院客家委員會成立。 |
| 2002 | 出版《原住民神話故事全集（2）》。<br>出版《原住民神話故事全集（3）》。<br>創作《林田山煙雲組曲》（葉日松作詞）。<br>母親鄭輕煙逝世。 | 行政院原住民委員會更名為「行政院原住民族委員會」。 |
| 2003 | 出版《原住民神話與文化賞析》。 | |

| 年（西元） | 生命年表 | 臺灣及國際大事記 |
|---|---|---|
| | 出版《花蓮縣原住民音樂系列：泰雅篇》。 | |
| 2004 | 出版《原住民神話故事全集（4）》。<br>出版《原住民神話故事全集（5）》。 | |
| 2007 | 國科會（現科技部）數位典藏計畫案，與臺灣師範大學音樂系共同執行，至2009 年共採錄並典藏 270 首阿美族民謠。<br>創作〈帶你回花蓮〉（楊牧作詞）。 | |
| 2008 | 創作《太魯閣交響詩》（陳克華作詞）於太魯閣峽谷音樂會演出。 | 臺灣第二次政黨輪替，國民黨籍馬英九當選總統。 |
| 2009 | 擔任原住民電視台「不能遺忘的歌」節目音樂總監及歌謠解說。<br>創作〈馬蘭姑娘鋼琴協奏曲 II〉。 | |
| 2010 | 中國文藝協會音樂榮譽獎章。<br>創作《小鬼湖之戀交響詩》。 | |
| 2012 | 獲頒花蓮縣 101 年度文化薪傳獎特別貢獻獎。 | |
| 2014 | 11 月 臺灣合唱團發表「林道生作品」音樂會。 | 3 月 太陽花學運。 |
| 2015 | 創作《賴和詩作歌曲集》（未出版）。 | |
| 2016 | 出版「兒童天地詩作歌曲集」（更生日報社）。 | 臺灣第三次政黨輪替，民進黨蔡英文當選總統。 |
| 2017 | 出版《秋思：臺灣客家語創作歌曲專集》（葉日松詞）<br>創作《高雄禮讚》組曲（姚志龍作詞）。 | |

## 附錄二:林道生音樂作曲年表

| 序號 | 完成年月 | 曲名 | 語言 | 曲類 | 作詞 | 備註 |
|---|---|---|---|---|---|---|
| 1 | 1956/1 | 農夫辛苦多 | 國語 | 獨唱曲 | 不詳 | |
| 2 | 1956/1 | 確保金馬歌 | 國語 | 獨唱曲 | 張木順 | |
| 3 | 1956/3 | 我們在澎湖島上 | 國語 | 獨唱曲 | 張木順 | |
| 4 | 1956/6 | 春遊 | 國語 | 合唱曲 | 不詳 | |
| 5 | 1956/6 | 暮景 | 國語 | 獨唱曲 | 祥 現 | |
| 6 | 1956/7 | 漁翁 | 國語 | 獨唱曲 | 柳宗元 | |
| 7 | 1956/7 | 漁夫 | 國語 | 獨唱曲 | 和 凝 | |
| 8 | 1956/9 | 楊柳枝 | 國語 | 獨唱曲 | 柳 氏 | |
| 9 | 1956/9 | 春去也 | 國語 | 獨唱曲 | 劉禹錫 | |
| 10 | 1956/9 | 梧桐影 | 國語 | 獨唱曲 | 不詳 | |
| 11 | 1956/10 | 下江陵 | 國語 | 獨唱曲 | 李 白 | |
| 12 | 1956/10 | 阮郎歸 | 國語 | 獨唱曲 | 司馬光 | |
| 13 | 1956/10 | 漁父樂 | 國語 | 獨唱曲 | 徐 積 | |
| 14 | 1956/10 | 傷春怨 | 國語 | 獨唱曲 | 王安石 | |
| 15 | 1956/10 | 峨眉亭 | 國語 | 獨唱曲 | 韓克吉 | |
| 16 | 1956/10 | 祝壽歌 | 國語 | 獨唱曲 | 萬可經 | |
| 17 | 1959/4 | 巡邏歌 | 國語 | 獨唱曲 | 警務處 | |
| 18 | 1959/12 | 故鄉的遙念 | 國語 | 獨唱曲 | 葉日松 | |
| 19 | 1959/12 | 鄉村的火車 | 國語 | 獨唱曲 | 不詳 | |
| 20 | 1960/2 | 共產黨 | 國語 | 獨唱曲 | 陳 基 | |
| 21 | 1960/4 | 習作 | 國語 | 獨唱曲 | 馬致遠 | |
| 22 | 1960/5 | 我守衛在金馬島上 | 國語 | 獨唱曲 | 萬可經 | |
| 23 | 1960/5 | 清明 | 國語 | 獨唱曲 | 吳文英 | |
| 24 | 1960/5 | 雨愁 | 國語 | 獨唱曲 | 王禹偁 | |
| 25 | 1960/5 | 我愛金門島 | 國語 | 獨唱曲 | 萬可經 | |
| 26 | 1960/6 | 金馬的軍民好 | 國語 | 獨唱曲 | 萬可經 | |
| 27 | 1960/6 | 大膽島 | 國語 | 獨唱曲 | 萬可經 | |
| 28 | 1960/7 | 林田山之歌 | 國語 | 合唱曲 | 張 羅 | |
| 29 | 1960/7 | 龜兔賽跑 | 國語 | 合唱曲 | 王玉川 | |
| 30 | 1960/7 | 釋迦牟尼佛 | 國語 | 獨唱曲 | 林務本 | |
| 31 | 1960/7 | 東淨好兒童 | 國語 | 獨唱曲 | 萬可經 | |
| 32 | 1960/7 | 鎮前哨 | 國語 | 獨唱曲 | 萬可經 | |
| 33 | 1960/7 | 金門好風光 | 國語 | 獨唱曲 | 萬可經 | |
| 34 | 1960/8 | 虹 | 國語 | 合唱曲 | 唐家成 | |
| 35 | 1960/8 | 蛙人曲 | 國語 | 獨唱曲 | 侯覺非 | |

| 序號 | 完成年月 | 曲名 | 語言 | 曲類 | 作詞 | 備註 |
|------|----------|------|------|------|------|------|
| 36 | 1960/8 | 中華民國萬歲 | 國語 | 獨唱曲 | 錢慈善 | |
| 37 | 1960/8 | 騎士之歌 | 國語 | 獨唱曲 | 鄧夏芝 | |
| 38 | 1960/8 | 故鄉風情君莫忘 | 國語 | 獨唱曲 | 杜奇萊 | |
| 39 | 1960/9 | 浯江牧歌 | 國語 | 獨唱曲 | 萬可經 | |
| 40 | 1960/10 | 跑跑跳跳 | 國語 | 合唱曲 | 不詳 | |
| 41 | 1960/10 | 小船 | 國語 | 獨唱曲 | 不詳 | |
| 42 | 1960/10 | 颳大風 | 國語 | 獨唱曲 | 不詳 | |
| 43 | 1960/10 | 小老鼠 | 國語 | 獨唱曲 | 不詳 | |
| 44 | 1960/10 | 秋天上山風景好 | 國語 | 獨唱曲 | 不詳 | |
| 45 | 1960/10 | 農夫插秧 | 國語 | 獨唱曲 | 不詳 | |
| 46 | 1960/10 | 警報 | 國語 | 獨唱曲 | 不詳 | |
| 47 | 1960/10 | 新年到 | 國語 | 獨唱曲 | 不詳 | |
| 48 | 1961/3 | 儲蓄歌 | 國語 | 獨唱曲 | 羅家倫 | |
| 49 | 1961/3 | 江南春 | 國語 | 獨唱曲 | 顧一樵 | |
| 50 | 1961/4 | 夜曲 | 國語 | 獨唱曲 | 葉日松 | |
| 51 | 1961/6 | 威震長空 | 國語 | 獨唱曲 | 劉英傑 | 版本 1 |
| 52 | 1961/6 | 龜兔賽跑 | 國語 | 舞台劇音樂 | 王玉川 | |
| 53 | 1961/7 | 種菜 | 國語 | 獨唱曲 | 不詳 | |
| 54 | 1961/7 | 大蜻蜓 | 國語 | 獨唱曲 | 不詳 | |
| 55 | 1961/7 | 田園的益蟲 | 國語 | 獨唱曲 | 齊鐵恨 | |
| 56 | 1961/7 | 祖國江山戀 | 國語 | 獨唱曲 | 劉英傑 | |
| 57 | 1961/8 | 奔向偉大的戰場 | 國語 | 獨唱曲 | 劉英傑 | |
| 58 | 1961/8 | 威震長空 | 國語 | 獨唱曲 | 劉英傑 | 版本 2 |
| 59 | 1961/8 | 美呀！橫貫公路 | 國語 | 獨唱曲 | 錢慈善 | |
| 60 | 1961/9 | 心曲 | 國語 | 獨唱曲 | 劉英傑 | |
| 61 | 1961/11 | 溫暖的太陽 | 國語 | 獨唱曲 | 劉英傑 | |
| 62 | 1961/11 | 平交道 | 國語 | 獨唱曲 | 端木寒 | |
| 63 | 1961/11 | 紅綠燈 | 國語 | 獨唱曲 | 佩　芬 | |
| 64 | 1961/12 | 海燕頌 | 國語 | 清唱劇 | 劉英傑 | |
| 65 | 1962/1 | 合作歌 | 國語 | 獨唱曲 | 劉英傑 | |
| 66 | 1962/2 | 雨夜 | 國語 | 獨唱曲 | 不詳 | |
| 67 | 1962/5 | 家鄉 | 國語 | 合唱曲 | 劉英傑 | |
| 68 | 1962/6 | 援救難胞運動歌 | 國語 | 合唱曲 | 劉英傑 | |
| 69 | 1962/6 | 歡迎難胞抵臺灣 | 國語 | 獨唱曲 | 劉英傑 | |
| 70 | 1962/6 | 雨夜 | 國語 | 獨唱曲 | 周昭明 | |
| 71 | 1962/6 | 遺書 | 國語 | 獨唱曲 | 西　野 | |
| 72 | 1962/7 | 光復節歌 | 國語 | 獨唱曲 | 劉英傑 | |

| 序號 | 完成年月 | 曲名 | 語言 | 曲類 | 作詞 | 備註 |
|---|---|---|---|---|---|---|
| 73 | 1962/7 | 國父誕辰紀念歌 | 國語 | 獨唱曲 | 劉英傑 | |
| 74 | 1962/7 | 香港・自由的門窗 | 國語 | 獨唱曲 | 顧封山 | |
| 75 | 1962/8 | 英雄百戰定家邦 | 國語 | 獨唱曲 | 劉英傑 | |
| 76 | 1962/8 | 抗暴的怒火 | 國語 | 獨唱曲 | 劉英傑 | |
| 77 | 1962/8 | 重建家園喜氣洋洋 | 國語 | 獨唱曲 | 劉英傑 | |
| 78 | 1962/8 | 反攻大軍進行曲 | 國語 | 獨唱曲 | 劉英傑 | |
| 79 | 1962/8 | 重建漢家邦 | 國語 | 獨唱曲 | 萬可經 | |
| 80 | 1962/8 | 永遠樂太平 | 國語 | 獨唱曲 | 萬可經 | |
| 81 | 1962/8 | 高唱勝利之歌 | 國語 | 獨唱曲 | 劉英傑 | |
| 82 | 1962/11 | 重建中華 | 國語 | 獨唱曲 | 劉英傑 | |
| 83 | 1962/11 | 國父真偉大 | 國語 | 獨唱曲 | 鍾 靜 | |
| 84 | 1962/11 | 長大為國家 | 國語 | 獨唱曲 | 徐快雪 | |
| 85 | 1963/2 | 青年們向前進 | 國語 | 合唱曲 | 劉英傑 | |
| 86 | 1963/5 | 永和國小校歌 | 國語 | 獨唱曲 | 永和國小 | |
| 87 | 1963/6 | 復仇 | 國語 | 合唱曲 | 佚名 | |
| 88 | 1964/3 | 花蓮溪水滾滾向東流 | 國語、阿美語 | 合唱曲 | 阿美民謠 | |
| 89 | 1964/4 | 花蓮港變奏曲 | 國語 | 獨奏曲 | 鋼琴曲 | |
| 90 | 1964/7 | 來歌唱 | 國語 | 合唱曲 | H.Noiblat | |
| 91 | 1964/8 | 南投好地方 | 國語 | 獨唱曲 | 何志浩 | |
| 92 | 1964/8 | 花蓮港 | 演奏曲 | 獨奏曲 | 無 | |
| 93 | 1964/10 | 口味兒 | 國語 | 獨唱曲 | 賴炳東 | |
| 94 | 1964/10 | 口味兒 | 國語 | 獨唱曲 | 陳碧空 | |
| 95 | 1964/10 | 口味兒 | 國語 | 獨唱曲 | 沈祈彰 | |
| 96 | 1964/10 | 口味兒 | 國語 | 獨唱曲 | 莊美娥 | |
| 97 | 1965/4 | 孝親歌 | 國語 | 合唱曲 | 不詳 | |
| 98 | 1965/4 | 葉亮小弟紀念歌 | 國語 | 獨唱曲 | 何志浩 | |
| 99 | 1965/9 | 花蓮初級中學校歌 | 國語 | 獨唱曲 | 吳水雲 | |
| 100 | 1965/12 | 臺東縣樟原國小校歌 | 國語 | 獨唱曲 | 樟原國小 | |
| 101 | 1966/2 | 金馬之歌 | 國語 | 獨唱曲 | 葉日松 | |
| 102 | 1966/2 | 送君出征 | 國語 | 獨唱曲 | 葉日松 | |
| 103 | 1966/3 | 螢火蟲 | 國語 | 合唱曲 | 不詳 | |
| 104 | 1966/4 | 無題 | 國語 | 合唱曲 | 李商隱 | |
| 105 | 1966/4 | 月夜歸 | 國語 | 合唱曲 | 劉政東 | |
| 106 | 1966/5 | 月夜歸 | 國語 | 合唱曲 | 劉政東 | |

| 序號 | 完成年月 | 曲名 | 語言 | 曲類 | 作詞 | 備註 |
|---|---|---|---|---|---|---|
| 107 | 1967/6 | 花蓮美崙國中校歌 | 國語 | 獨唱曲 | 吳水雲 | |
| 108 | 1967/7 | 復國歌 | 國語 | 合唱曲 | 王金榮 | |
| 109 | 1967/7 | 勤儉建軍 | 國語 | 獨唱曲 | 劉英傑 | |
| 110 | 1967/8 | 花蓮縣網球協會會歌 | 國語 | 獨唱曲 | 劉英傑 | |
| 111 | 1968/1 | 牧歌 | 國語 | 獨奏曲 | 大提琴 | |
| 112 | 1968/3 | 田單復國 | 國語 | 清唱劇 | 周清秀 | |
| 113 | 1968/3 | 偉人頌 | 國語 | 清唱劇 | 劉政東 | |
| 114 | 1968/6 | 負情郎 | 國語 | 獨唱曲 | 時 人 | |
| 115 | 1968/11 | 當我小時候 | 國語 | 獨唱曲 | 王牧之 | |
| 116 | 1969/1 | 美崙山下 | 國語 | 獨唱曲 | 中廣花蓮台 | |
| 117 | 1969/2 | 哈薩克 | 國語 | 合唱曲 | 新疆民謠 | |
| 118 | 1969/6 | 蘆雁 | 國語 | 獨唱曲 | 劉政東 | |
| 119 | 1969/6 | 百家春 | 臺語 | 合唱曲 | 臺灣民謠 | |
| 120 | 1969/7 | 讀書郎 | 國語 | 合唱曲 | 貴州民謠 | |
| 121 | 1969/7 | 馬車夫之戀 | 國語 | 合唱曲 | 川北民謠 | |
| 122 | 1970/2 | 小黃鶯 | 國語 | 舞台劇音樂 | 黃基博 | |
| 123 | 1970/2 | 春光曲 | 國語 | 合唱曲 | 南管古調 | |
| 124 | 1970/3 | 祖國的怒吼 | 國語 | 獨唱曲 | 國防部 | |
| 125 | 1970/3 | 太平洋 | 國語 | 獨唱曲 | 王文山 | |
| 126 | 1970/3 | 天祥春曉 | 演奏曲 | 管弦樂曲 | 無 | |
| 127 | 1970/3 | 天祥春曉 | 演奏曲 | 大提琴獨奏曲 | 無 | |
| 128 | 1970/4 | 寄語 | 國語 | 獨唱曲 | 謝芸先 | |
| 129 | 1970/4 | 懷念 | 國語 | 獨唱曲 | 不詳 | |
| 130 | 1970/4 | 吳鳳 | 國語 | 合唱曲 | 不詳 | |
| 131 | 1970/41 | 天祥春曉 | 演奏曲 | 室內樂曲 | 無 | |
| 132 | 1970/4 | 粧台秋思 | 演奏曲 | 室內樂曲 | 無 | |
| 133 | 1970/5 | 花蓮富北國小校歌 | 國語 | 獨唱曲 | 劉瑞焜 | |
| 134 | 1970/6 | 蘇州懷古 | 國語 | 合唱曲 | 陶天虹 | |
| 135 | 1970/6 | 僑鄉廣州 | 國語 | 合唱曲 | 陶天虹 | |

| 序號 | 完成年月 | 曲名 | 語言 | 曲類 | 作詞 | 備註 |
|------|----------|------|------|------|------|------|
| 136 | 1970/6 | 杭州西湖 | 國語 | 合唱曲 | 陶天虹 | |
| 137 | 1970/6 | 一隻鳥哮啾啾 | 臺語 | 合唱曲 | 臺灣民謠 | |
| 138 | 1970/9 | 野柳之歌 | 國語 | 合唱曲 | 包喜鳳 | |
| 139 | 1970/12 | 辛亥頌 | 國語 | 清唱劇 | 黃成祿 | |
| 140 | 1970/12 | 割小麥 | 國語 | 合唱曲 | 綏遠民歌 | 編曲 |
| 141 | 1971/2 | 花蓮中正國小校歌 | 國語 | 獨唱曲 | 劉政東 | |
| 142 | 1971/2 | 月亮出來 | 演奏曲 | 獨奏曲 | 阿美民謠 | |
| 143 | 1971/2 | 月亮出來 | 演奏曲 | 獨奏曲 | 阿美民謠 | |
| 144 | 1971/3 | 國民教育歌 | 國語 | 合唱曲 | 周蓮士 | 編曲 |
| 145 | 1971/3 | 九年國民教育頌 | 國語 | 合唱曲 | 徐哲萍 | 編曲 |
| 146 | 1971/3 | 西風的話 | 國語 | 合唱曲 | 不詳 | |
| 147 | 1971/3 | 番石榴樹下 | 國語 | 獨唱曲 | 吳　生 | |
| 148 | 1971/4 | 歡迎嘉賓 | 國語 | 合唱曲 | 阿美民謠 | |
| 149 | 1971/4 | 花蓮港 | 國語 | 合唱曲 | 阿美民謠 | |
| 150 | 1971/4 | 中秋 | 國語 | 合唱曲 | 蘇　軾 | |
| 151 | 1971/4 | 妝台秋思 | 演奏曲 | 室內樂曲 | 無 | |
| 152 | 1971/4 | 當我們在一起 | 國語 | 合唱曲 | 不詳 | 編曲 |
| 153 | 1971/4 | 中華少年頌 | 國語 | 合唱曲 | 不詳 | |
| 154 | 1971/4 | 蚊子 | 國語 | 合唱曲 | 王文山 | |
| 155 | 1971/4 | 鐵橋坍下了 | 國語 | 獨唱曲 | 英國民謠 | 伴奏 |
| 156 | 1971/5 | 寶島之歌 | 國語 | 合唱曲 | 臺灣電影製片廠 | |
| 157 | 1971/5 | 小青娃 | 國語 | 合唱曲 | 李子貴 | 編曲 |
| 158 | 1971/5 | 盡情的笑 | 國語 | 合唱曲 | 不詳 | 伴奏 |
| 159 | 1971/5 | 童子軍們一起唱 | 國語 | 獨唱曲 | 不詳 | 伴奏 |
| 160 | 1971/5 | 天祥春曉 | 演奏曲 | 室內樂曲 | 無 | |
| 161 | 1971/5 | 歸船 | 國語 | 合唱曲 | 不詳 | 伴奏 |
| 162 | 1971/5 | 快樂拍手 | 國語 | 獨唱曲 | 馮紀潤 | |
| 163 | 1971/5 | 歡天喜地 | 國語 | 合唱曲 | 馬來西亞民謠 | 伴奏 |
| 164 | 1971/5 | 在池塘那邊 | 國語 | 獨唱曲 | 不詳 | 伴奏 |
| 165 | 1971/5 | 國際友誼歌 | 國語 | 獨唱曲 | 不詳 | |
| 166 | 1971/5 | 慈母頌 | 國語 | 獨唱曲 | 葉素蘭 | |
| 167 | 1971/5 | 潑水歌 | 國語 | 合唱曲 | 青海民歌 | |
| 168 | 1971/8 | 明月隨人去 | 國語 | 合唱曲 | 李　刑 | |
| 169 | 1971/11 | 正氣歌 | 國語 | 合唱曲 | 文天祥 | |

| 序號 | 完成年月 | 曲名 | 語言 | 曲類 | 作詞 | 備註 |
|------|----------|------|------|------|------|------|
| 170 | 1971/11 | 留取丹心照汗青 | 國語 | 合唱曲 | 文天祥 | |
| 171 | 1971/11 | 凱歌 | 國語 | 獨唱曲 | 戚繼光 | |
| 172 | 1971/12 | 壯士行 | 國語 | 獨唱曲 | 張　華 | |
| 173 | 1971/12 | 花蓮慈園園歌 | 國語 | 獨唱曲 | 胡維顏 | |
| 174 | 1971/12 | 讀書報國 | 國語 | 獨唱曲 | 鄭思肖 | |
| 175 | 1971/12 | 渡易水歌 | 國語 | 合唱曲 | 荊　軻 | |
| 176 | 1971/12 | 從軍行之 1 | 國語 | 獨唱曲 | 陳汝言 | |
| 177 | 1971/12 | 感時 | 國語 | 獨唱曲 | 秋　瑾 | |
| 178 | 1972/1 | 心湖 | 國語 | 獨唱曲 | 李雅玉 | |
| 179 | 1972/2 | 文康推動歌 | 國語 | 獨唱曲 | 孟昭峰 | |
| 180 | 1972/3 | 榮工少棒隊歌 | 國語 | 獨唱曲 | 胡維顏 | |
| 181 | 1972/3 | 遙望大陸 | 國語 | 合唱曲 | 周冠華 | |
| 182 | 1972/7 | 花蓮富南國小校歌 | 國語 | 獨唱曲 | 劉政東 | |
| 183 | 1972/9 | 檸檬黃的月下 | 國語 | 獨唱曲 | 葉　影 | |
| 184 | 1973/2 | 戰鬥動員人歌（一） | 國語 | 獨唱曲 | 蕭冠英 | |
| 185 | 1973/2 | 戰鬥動員人歌（二） | 國語 | 獨唱曲 | 孟昭峰 | |
| 186 | 1973/4 | 等 | 國語 | 獨唱曲 | 傅夢華 | |
| 187 | 1973/4 | 寄語西風 | 國語 | 合唱曲 | 古　愁 | |
| 188 | 1973/5 | 總是我不對 | 臺語 | 合唱曲 | 臺灣車鼓調 | |
| 189 | 1973/6 | 你來 | 國語 | 獨唱曲 | 呂佩琳 | |
| 190 | 1973/9 | 花蓮國風國中校歌 | 國語 | 獨唱曲 | 劉紹塋 | |
| 191 | 1973/10 | 少年行 | 國語 | 獨唱曲 | 林　章 | |
| 192 | 1973/10 | 寄語 | 國語 | 獨唱曲 | 謝芸先 | |
| 193 | 1974/4 | 寄語東風輕輕吹 | 國語 | 獨唱曲 | 傅夢華 | |
| 194 | 1974/5 | 舉杯致敬 | 國語 | 合唱曲 | 王文山 | |
| 195 | 1974/5 | 把微笑掛在臉上 | 國語 | 獨唱曲 | 不詳 | |
| 196 | 1974/5 | 戲春 | 國語 | 獨唱曲 | 傅夢華 | |
| 197 | 1974/5 | 追追追 | 國語 | 獨唱曲 | 傅夢華 | |
| 198 | 1974/5 | 夫唱婦隨 | 國語 | 獨唱曲 | 傅夢華 | |
| 199 | 1974/5 | 迎春曲 | 國語 | 獨唱曲 | 白樂莉 | |
| 200 | 1974/6 | 新編合唱歌集-春光曲 | 國語 | 合唱曲 | 省教育廳 | |
| 201 | 1974/6 | 你來 | 國語 | 獨唱曲 | 呂佩琳 | |

| 序號 | 完成年月 | 曲名 | 語言 | 曲類 | 作詞 | 備註 |
|------|---------|------|------|------|------|------|
| 202 | 1974/7 | 新編合唱歌集-布咕 | 國語 | 合唱曲 | 德國民謠 | |
| 203 | 1974/7 | 歡樂歌 | 國語 | 合唱曲 | 陳功雄 | 編曲 |
| 204 | 1974/7 | 快樂 | 國語 | 合唱曲 | 陳功雄 | 編曲 |
| 205 | 1974/7 | 杜宇 | 國語 | 合唱曲 | 民謠 | |
| 206 | 1974/7 | 春神與小星星 | 國語 | 合唱曲 | 民謠 | |
| 207 | 1974/7 | 可愛的家庭 | 國語 | 合唱曲 | R.Bi shop | |
| 208 | 1974/7 | 豐年 | 國語 | 合唱曲 | Schumann | |
| 209 | 1974/7 | 遠足 | 國語 | 合唱曲 | 德國民謠 | |
| 210 | 1974/7 | 春野 | 國語 | 合唱曲 | J.Gossee | |
| 211 | 1974/7 | 稻草裡的火雞 | 國語 | 合唱曲 | 美國民謠 | |
| 212 | 1974/7 | 平安夜 | 國語 | 合唱曲 | H.Gruber | |
| 213 | 1974/7 | 庫斯克遊車 | 國語 | 合唱曲 | H.Necke | |
| 214 | 1974/7 | 船歌 | 國語 | 合唱曲 | J.offenbach | |
| 215 | 1974/7 | 獵人合唱 | 國語 | 合唱曲 | C.M.Weber | |
| 216 | 1974/7 | 蜜蜂作工 | 國語 | 合唱曲 | 西班牙民謠 | |
| 217 | 1974/7 | 聖誕老人 | 國語 | 合唱曲 | 美國民謠 | |
| 218 | 1974/7 | 螞蟻愛作工 | 國語 | 合唱曲 | 德國民謠 | |
| 219 | 1974/7 | 往事難忘 | 國語 | 合唱曲 | T.H.Beyley | |
| 220 | 1974/8 | 美麗的夢仙 | 國語 | 合唱曲 | S.C.Foster | |
| 221 | 1974/8 | 康城賽馬 | 國語 | 合唱曲 | S.C.Foster | |
| 222 | 1974/8 | 肯達基老家鄉 | 國語 | 合唱曲 | S.C.Foster | |
| 223 | 1974/8 | 風鈴草 | 國語 | 合唱曲 | 蘇格蘭民謠 | |
| 224 | 1974/8 | 春之舞 | 國語 | 合唱曲 | Beethoven | |
| 225 | 1974/8 | 狄西蘭 | 國語 | 合唱曲 | D.Emmert | |
| 226 | 1974/8 | 婚禮進行曲 | 國語 | 合唱曲 | R.Wanger | |
| 227 | 1974/8 | 僑鄉廣州 | 國語 | 合唱曲 | 陶天虹 | |
| 228 | 1974/8 | 寄語西風 | 國語 | 合唱曲 | 毛可鑑 | |
| 229 | 1974/8 | 青年們向前進 | 國語 | 合唱曲 | 劉英傑 | |
| 230 | 1974/8 | 中華民國萬歲 | 國語 | 合唱曲 | 不詳 | 編曲 |
| 231 | 1974/9 | 大家歡笑 | 國語 | 合唱曲 | 陳功雄 | 編曲 |
| 232 | 1974/9 | 老鼠嫁姑娘 | 國語 | 合唱曲 | 不詳 | 編曲 |
| 233 | 1974/9 | 種瓜得瓜 | 國語 | 合唱曲 | 陳功雄 | 編曲 |
| 234 | 1974/10 | 面對一座山 | 國語 | 獨唱曲 | 王文山 | |
| 235 | 1974/11 | 蝴蝶 | 國語 | 獨唱曲 | 呂佩琳 | |
| 236 | 1974/11 | 蟋蟀 | 國語 | 獨唱曲 | 王文山 | |

| 序號 | 完成年月 | 曲名 | 語言 | 曲類 | 作詞 | 備註 |
|------|---------|------|------|------|------|------|
| 237 | 1974/11 | 蟋蟀 | 國語 | 合唱曲 | 王文山 | |
| 238 | 1974/11 | 推車上山 | 國語 | 獨唱曲 | 王文山 | |
| 239 | 1974/11 | 螳螂捕蟬 | 國語 | 獨唱曲 | 王文山 | |
| 240 | 1974/11 | 素朴の琴 | 國語 | 獨唱曲 | 八木重吉 | |
| 241 | 1974/12 | 明日 | 國語 | 獨唱曲 | 王文山 | |
| 242 | 1975/1 | 小乖乖 | 國語 | 合唱曲 | 德國民謠 | |
| 243 | 1975/1 | 歡天喜地 | 國語 | 合唱曲 | 馬來西亞民謠 | |
| 244 | 1975/1 | 快樂的向前走 | 國語 | 合唱曲 | F.W.Moller | |
| 245 | 1975/1 | 到森林去 | 國語 | 合唱曲 | 外國民謠 | |
| 246 | 1975/3 | 破格 | 演奏曲 | 室內樂曲 | 無 | |
| 247 | 1975/4 | 痴情淚 | 國語 | 合唱曲 | 傅夢華 | |
| 248 | 1975/5 | 淚痕 | 演奏曲 | 室內樂曲 | 無 | |
| 249 | 1975/7 | 臺北協和國小校歌 | 國語 | 獨唱曲 | 錢慈善 | |
| 250 | 1975/12 | 火星人語 | 國語 | 合唱曲 | 王文山 | |
| 251 | 1976/1 | 登山 | 國語 | 獨唱曲 | 王敦和 | |
| 252 | 1976/2 | 記憶之外 | 國語 | 獨唱曲 | 陳　煌 | |
| 253 | 1976/2 | 四季念征人 | 國語 | 合唱曲 | 毛可鑑 | |
| 254 | 1976/3 | 影像 | 演奏曲 | 室內樂曲 | 無 | |
| 255 | 1976/3 | 無題 | 演奏曲 | 室內樂曲 | 無 | |
| 256 | 1976/3 | 無題 | 國語 | 合唱曲 | 李商隱 | |
| 257 | 1976/5 | 慈湖笛韻 | 演奏曲 | 室內樂曲 | 無 | |
| 258 | 1976/8 | 譚 | 演奏曲 | 室內樂曲 | 無 | |
| 259 | 1976/9 | 冥想 | 演奏曲 | 室內樂曲 | 無 | |
| 260 | 1976/9 | 冥想 | 演奏曲 | 室內樂曲 | 無 | |
| 261 | 1976/10 | 花蓮南華國小校歌 | 國語 | 獨唱曲 | 李兆蘭 | |
| 262 | 1977/3 | 小香菇 | 國語 | 獨唱曲 | 不詳 | |
| 263 | 1977/3 | 我的祖國 | 國語 | 清唱劇 | 中國民謠 | |
| 264 | 1977/4 | 大提琴協奏曲 | 演奏曲 | 管弦樂 | 無 | |

| 序號 | 完成年月 | 曲名 | 語言 | 曲類 | 作詞 | 備註 |
|---|---|---|---|---|---|---|
| | | | | 曲 | | |
| 265 | 1977/5 | 那魯灣之歌 | 演奏曲 | 室內樂曲 | 無 | |
| 266 | 1977/7 | 緹縈清唱劇-良醫曲 | 國語 | 合唱曲 | 王文山 | |
| 267 | 1977/7 | 孝女吟 | 國語 | 合唱曲 | 王文山 | |
| 268 | 1977/7 | 武士精神 | 國語 | 獨唱曲 | 王文山 | |
| 269 | 1977/7 | 腐化的人生 | 國語 | 合唱曲 | 王文山 | |
| 270 | 1977/7 | 家貧出孝子 | 國語 | 獨唱曲 | 王文山 | |
| 271 | 1977/7 | 人的生命都要緊 | 國語 | 獨唱曲 | 王文山 | |
| 272 | 1977/8 | 巨室最可怕 | 國語 | 獨唱曲 | 王文山 | |
| 273 | 1977/8 | 起解長安 | 國語 | 合唱曲 | 王文山 | |
| 274 | 1977/8 | 綠林好漢詞 | 國語 | 合唱曲 | 王文山 | |
| 275 | 1977/8 | 血書陳情 | 國語 | 獨唱曲 | 王文山 | |
| 276 | 1977/8 | 廢除肉刑 | 國語 | 合唱曲 | 王文山 | |
| 277 | 1977/8 | 緹縈頌 | 國語 | 合唱曲 | 王文山 | |
| 278 | 1977/8 | 洪流 | 國語 | 獨唱曲 | 有　記 | |
| 279 | 1977/8 | 中華兒女氣如虹 | 國語 | 獨唱曲 | 鄭傳叔 | |
| 280 | 1977/8 | 誰能忽視我們 | 國語 | 獨唱曲 | 金　淵 | |
| 281 | 1977/8 | 我們屹立在太平洋上 | 國語 | 獨唱曲 | 劉家琪 | |
| 282 | 1977/8 | 我們的立場 | 國語 | 獨唱曲 | 陳司亞 | |
| 283 | 1977/8 | 十大建設 | 國語 | 獨唱曲 | 胡維顏 | |
| 284 | 1977/10 | 組曲「我的祖國」 | 國語 | 合唱曲 | 古　詩 | |
| 285 | 1977/11 | 金門行 | 國語 | 清唱劇 | 汪振堂 | |
| 286 | 1977/12 | 組曲「偉大的建設」序曲 | 國語 | 合唱曲 | 劉英傑 | |
| 287 | 1977/12 | 臺北屋頂花開滿 | 國語 | 獨唱曲 | 王書川 | |
| 288 | 1978/1 | 舉杯赴廠 | 國語 | 獨唱曲 | 新　芒 | |
| 289 | 1978/1 | 仁社六十年歌 | 國語 | 獨唱曲 | 王文山 | |
| 290 | 1978/1 | 甘肅花兒組曲 | 國語 | 合唱曲 | 甘肅民謠 | |
| 291 | 1978/2 | 南北高速公路 | 國語 | 合唱曲 | 劉英傑 | |
| 292 | 1978/2 | 臺中港 | 國語 | 合唱曲 | 劉英傑 | |
| 293 | 1978/2 | 北迴鐵路 | 國語 | 合唱曲 | 劉英傑 | |
| 294 | 1978/2 | 大煉鋼廠 | 國語 | 合唱曲 | 劉英傑 | |
| 295 | 1978/2 | 蘇澳港 | 國語 | 合唱曲 | 劉英傑 | |
| 296 | 1978/2 | 桃園國際機場 | 國語 | 合唱曲 | 劉英傑 | |
| 297 | 1978/2 | 大造船廠 | 國語 | 合唱曲 | 劉英傑 | |

附錄

| 序號 | 完成年月 | 曲名 | 語言 | 曲類 | 作詞 | 備註 |
|---|---|---|---|---|---|---|
| 298 | 1978/2 | 鵲橋仙侶 | 演奏曲 | 室內樂曲 | 無 | |
| 299 | 1978/3 | 石油化學工業 | 國語 | 合唱曲 | 劉英傑 | |
| 300 | 1978/3 | 鐵路電氣化 | 國語 | 合唱曲 | 劉英傑 | |
| 301 | 1978/3 | 核能發電廠 | 國語 | 合唱曲 | 劉英傑 | |
| 302 | 1978/3 | 建設頌 | 國語 | 合唱曲 | 劉英傑 | |
| 303 | 1978/3 | 鵲橋仙侶 | 演奏曲 | 獨奏曲 | 無 | |
| 304 | 1978/3 | 田園春曉 | 國語 | 合唱曲 | 劉英傑 | |
| 305 | 1978/3 | 回憶（郭子究） | 演奏曲 | 管弦樂曲 | 無 | 編曲 |
| 306 | 1978/4 | 記憶 | 國語 | 獨唱曲 | 王娟娟 | |
| 307 | 1978/4 | 金門海上的公園 | 國語 | 合唱曲 | 汪振堂 | |
| 308 | 1978/4 | 農夫歌 | 國語 | 獨唱曲 | 黃仲樵 | |
| 309 | 1978/4 | 鵲橋仙侶 | 演奏曲 | 獨奏曲 | 無 | |
| 310 | 1978/5 | 鵲橋仙侶 | 演奏曲 | 獨奏曲 | 無 | |
| 311 | 1978/5 | 寶島春曉 | 演奏曲 | 獨奏曲 | 無 | |
| 312 | 1978/5 | 慈湖笛韻 | 演奏曲 | 獨奏曲 | 無 | |
| 313 | 1978/5 | 船娘歌 | 國語 | 獨唱曲 | 王文山 | |
| 314 | 1978/5 | 幹幹幹 | 國語 | 獨唱曲 | 王文山 | |
| 315 | 1978/5 | 肥皂泡 | 國語 | 獨唱曲 | 王文山 | |
| 316 | 1978/5 | 家之頌 | 國語 | 獨唱曲 | 王文山 | |
| 317 | 1978/7 | 老榕樹 | 國語 | 獨唱曲 | 呂佩琳 | |
| 318 | 1978/7 | 蝴蝶 | 國語 | 獨唱曲 | 呂佩琳 | |
| 319 | 1978/8 | 夢裡的小河 | 國語 | 獨唱曲 | 晨 曦 | 編曲 |
| 320 | 1978/8 | 道晴 | 國語 | 合唱曲 | 劉王國 | 編曲 |
| 321 | 1978/11 | 記憶 | 國語 | 獨唱曲 | 王娟娟 | |
| 322 | 1978/11 | 農夫歌 | 國語 | 獨唱曲 | 黃仲樵 | |
| 323 | 1978/11 | 蘇武 | 國語 | 獨唱曲 | 李 白 | |
| 324 | 1978/11 | 從軍行之2 | 國語 | 獨唱曲 | 王 褒 | |
| 325 | 1978/11 | 戰城南 | 國語 | 獨唱曲 | 吳 均 | |
| 326 | 1978/11 | 詠秦良玉 | 國語 | 合唱曲 | 明思宗 | |
| 327 | 1978/11 | 感憤 | 國語 | 獨唱曲 | 秋 瑾 | |
| 328 | 1978/11 | 從軍行之3 | 國語 | 獨唱曲 | 王昌齡 | |
| 329 | 1978/11 | 大風歌 | 國語 | 獨唱曲 | 漢高祖 | |
| 330 | 1978/12 | 孤挺花 | 國語 | 合唱曲 | 許漢民 | |
| 331 | 1979/1 | 團結自強歌 | 國語 | 獨唱曲 | 劉英傑 | |
| 332 | 1979/1 | 反共復國歌 | 國語 | 獨唱曲 | 劉英傑 | |
| 333 | 1979/1 | 反共復國進行曲 | 國語 | 獨唱曲 | 劉英傑 | |

| 序號 | 完成年月 | 曲名 | 語言 | 曲類 | 作詞 | 備註 |
|------|---------|------|------|------|------|------|
| 334 | 1979/1 | 愛國歌曲集 | 國語 | 獨唱曲 | 劉英傑 | |
| 335 | 1979/2 | 媽媽我愛您 | 國語 | 合唱曲 | 黃美淑 | 編曲 |
| 336 | 1979/3 | 黃埔英豪進行曲 | 國語 | 獨唱曲 | 劉英傑 | |
| 337 | 1979/3 | 人生何所以 | 國語 | 獨唱曲 | 王文山 | |
| 338 | 1979/3 | 孤挺花 | 國語 | 合唱曲 | 不詳 | |
| 339 | 1979/3 | 花蓮大進國小校歌 | 國語 | 獨唱曲 | 劉瑞焜 | |
| 340 | 1979/3 | 海鷗 | 國語 | 獨唱曲 | 劉英傑 | |
| 341 | 1979/4 | 螢火蟲 | 國語 | 合唱曲 | 不詳 | |
| 342 | 1979/4 | 爬山歌 | 國語 | 獨唱曲 | 不詳 | |
| 343 | 1979/4 | 草原上 | 國語 | 獨唱曲 | 不詳 | |
| 344 | 1979/4 | 晚霞滿漁船 | 國語 | 獨唱曲 | 不詳 | |
| 345 | 1979/4 | 逍遙曲 | 國語 | 獨唱曲 | 不詳 | |
| 346 | 1979/4 | 信 | 國語 | 獨唱曲 | 不詳 | |
| 347 | 1979/4 | 北平蜜蜂組曲 | 國語 | 獨唱曲 | 楊易正 | |
| 348 | 1979/5 | 媽媽 | 國語 | 合唱曲 | 王文山 | |
| 349 | 1979/5 | 菩薩蠻 | 國語 | 獨唱曲 | 王文山 | |
| 350 | 1979/5 | 洋娃娃 | 國語 | 獨唱曲 | 王文山 | |
| 351 | 1979/5 | 北投好 | 國語 | 獨唱曲 | 王文山 | |
| 352 | 1979/5 | 狼狗的出生 | 國語 | 獨唱曲 | 王文山 | |
| 353 | 1979/5 | 回憶當年憶故人 | 國語 | 獨唱曲 | 蔡令儀 | |
| 354 | 1979/5 | 鬧鐘 | 國語 | 合唱曲 | 王文山 | |
| 355 | 1979/5 | 服從才能挑重擔 | 國語 | 獨唱曲 | 楊萬安 | |
| 356 | 1979/5 | 問郎 | 國語 | 舞台劇音樂 | 王文山 | |
| 357 | 1979/5 | 巨星隕落 | 國語 | 合唱曲 | 王文山 | |
| 358 | 1979/5 | 老將行 | 國語 | 獨唱曲 | 王文山 | |
| 359 | 1979/5 | 寶島 | 國語 | 合唱曲 | 王文山 | |
| 360 | 1979/5 | 漁港 | 國語 | 合唱曲 | 日本童謠 | |
| 361 | 1979/5 | 快快上學去 | 國語 | 合唱曲 | 不詳 | |
| 362 | 1979/5 | 文學改良 | 國語 | 合唱曲 | 王文山 | |
| 363 | 1979/6 | 匹夫走天涯 | 國語 | 獨唱曲 | 王文山 | |
| 364 | 1979/6 | 布娃娃 | 國語 | 獨唱曲 | 不詳 | |
| 365 | 1979/6 | 好兒童 | 國語 | 獨唱曲 | 不詳 | |
| 366 | 1979/6 | 懷念 | 國語 | 合唱曲 | 黃基博 | |
| 367 | 1979/6 | 懷念 | 國語 | 合唱曲 | 黃基博 | |
| 368 | 1979/7 | 匹夫走天涯 | 國語 | 獨唱曲 | 王文山 | |
| 369 | 1979/8 | 棉子蟲紀念塔 | 國語 | 合唱曲 | 王文山 | |

| 序號 | 完成年月 | 曲名 | 語言 | 曲類 | 作詞 | 備註 |
|------|----------|------|------|------|------|------|
| 370 | 1979/9 | 春光曲 | 國語 | 獨唱曲 | 劉英傑 | |
| 371 | 1979/9 | 翠谷春曉 | 國語 | 獨唱曲 | 劉英傑 | |
| 372 | 1979/9 | 再上廿年百歲翁 | 國語 | 獨唱曲 | 王文山 | |
| 373 | 1979/9 | 馬蘭姑娘 | 國語 | 合唱曲 | 阿美族民謠 | |
| 374 | 1979/11 | 建設新中國 | 國語 | 獨唱曲 | 不詳 | |
| 375 | 1980/1 | 鄉愁 | 國語 | 獨唱曲 | 劉克華 | |
| 376 | 1980/1 | 山 | 國語 | 獨唱曲 | 梁 綢 | |
| 377 | 1980/4 | 爸爸 | 國語 | 獨唱曲 | 黃基博 | |
| 378 | 1980/4 | 春 | 演奏曲 | 獨奏曲 | 無 | |
| 379 | 1980/5 | 黃河 | 演奏曲 | 獨奏曲 | 無 | |
| 380 | 1980/6 | 黃河變奏曲 | 演奏曲 | 獨奏曲 | 無 | |
| 381 | 1980/9 | 回憶變奏曲（郭子究） | 演奏曲 | 獨奏曲 | 無 | 編曲 |
| 382 | 1980/10 | 小黃鶯 | 國語 | 舞台劇音樂 | 黃基博 | |
| 383 | 1981/3 | 單車美人 | 國語 | 合唱曲 | 王文山 | |
| 384 | 1981/4 | 春 | 演奏曲 | 獨奏曲 | 無 | |
| 385 | 1981/5 | 鼻子 | 國語 | 獨唱曲 | 林美伶 | |
| 386 | 1981/5 | 汽水 | 國語 | 獨唱曲 | 田美珍 | |
| 387 | 1981/5 | 雨傘 | 國語 | 獨唱曲 | 陳云豪 | |
| 388 | 1981/5 | 百鳥朝鳳 | 演奏曲 | 國樂合奏 | 無 | |
| 389 | 1981/6 | 衝破艱難 | 國語 | 獨唱曲 | 劉英傑 | |
| 390 | 1981/6 | 三軍健兒如手足 | 國語 | 獨唱曲 | 楊萬安 | |
| 391 | 1981/6 | 反攻的時候到了 | 國語 | 獨唱曲 | 劉英傑 | |
| 392 | 1981/6 | 我們在馬祖島上 | 國語 | 獨唱曲 | 賴恩繩 | |
| 393 | 1981/7 | 馬祖的軍民好 | 國語 | 獨唱曲 | 萬可經 | |
| 394 | 1981/10 | 百鳥朝鳳 | 演奏曲 | 管弦樂曲 | 無 | |
| 395 | 1981/12 | 夏日 | 國語 | 獨唱曲 | 葉 影 | |
| 396 | 1981/12 | 大漢工商專校啦啦隊歌 | 國語 | 獨唱曲 | 無 | |
| 397 | 1982/1 | 新加坡頌 | 國語 | 合唱曲 | 王文山 | |
| 398 | 1982/1 | 雨天 | 國語 | 獨唱曲 | 劉春玉 | |
| 399 | 1982/2 | 期待的聚會組曲 | 布農族語 | 合唱曲 | 布農民謠 | |
| 400 | 1982/2 | La-bi-an-mis-han | 布農族 | 合唱曲 | 布農民謠 | |

| 序號 | 完成年月 | 曲名 | 語言 | 曲類 | 作詞 | 備註 |
|------|---------|------|------|------|------|------|
| | | | 語 | | | |
| 401 | 1982/2 | Mai-tai-sah | 布農族語 | 合唱曲 | 布農民謠 | |
| 402 | 1982/2 | Ku-lu-maha | 布農族語 | 合唱曲 | 布農民謠 | |
| 403 | 1982/2 | Uam-pu-kan-chin | 布農族語 | 合唱曲 | 布農民謠 | |
| 404 | 1982/2 | 月亮 | 國語 | 獨唱曲 | 張玉杰 | |
| 405 | 1982/2 | 玩 | 國語 | 獨唱曲 | 鄭夏芝 | |
| 406 | 1982/2 | 小雲雀 | 國語 | 獨唱曲 | 黃木蘭 | |
| 407 | 1982/2 | 小溪 | 國語 | 獨唱曲 | 趙菊芬 | |
| 408 | 1982/2 | 媽媽的頭髮 | 國語 | 獨唱曲 | 趙菊芬 | |
| 409 | 1982/3 | 東洋 | 國語 | 合唱曲 | 葉日松 | |
| 410 | 1982/4 | 花蓮光復國中校歌 | 國語 | 獨唱曲 | 毛可鑑 | |
| 411 | 1982/4 | 春來了 | 國語 | 獨唱曲 | 黃建松 | |
| 412 | 1982/4 | 偉大的母親 | 國語 | 獨唱曲 | 劉英傑 | |
| 413 | 1982/5 | 花蓮太昌國小校歌 | 國語 | 獨唱曲 | 吳慶豐 | |
| 414 | 1982/6 | 東洋之歌 | 國語 | 獨唱曲 | 葉日松 | |
| 415 | 1982/9 | 我家 | 國語 | 合唱曲 | 阿美民謠 | |
| 416 | 1982/9 | 哈拉拉的黃鶯 | 演奏曲 | 鋼琴獨奏曲 | 無 | |
| 417 | 1983/1 | 人類的鹽世界的光 | 國語 | 合唱曲 | 林晚生 | |
| 418 | 1983/4 | 賞月舞曲 | 國語 | 合唱曲 | 阿美民謠 | |
| 419 | 1983/5 | 馬車夫之戀 | 國語 | 合唱曲 | 川北民謠 | |
| 420 | 1983/11 | 自性 | 國語 | 合唱曲 | 壇經摘句 | |
| 421 | 1984/3 | 勤儉建軍歌 | 國語 | 獨唱曲 | 劉英傑 | |
| 422 | 1984/3 | 黃埔建軍歌 | 國語 | 獨唱曲 | 劉英傑 | |
| 423 | 1984/4 | 漢江 | 國語 | 合唱曲 | 陳香梅 | |
| 424 | 1984/4 | 漢江 | 國語 | 清唱劇 | 陳香梅 | |
| 425 | 1984/6 | 青天白日照中華 | 國語 | 合唱曲 | 王金榮 | |
| 426 | 1984/6 | 耶穌頌 | 國語 | 合唱曲 | 劉英傑 | |
| 427 | 1984/6 | 當我看見主耶穌 | 國語 | 合唱曲 | 劉英傑 | |
| 428 | 1984/8 | 歌我中華 | 國語 | 獨唱曲 | 王金榮 | |
| 429 | 1985/5 | 我們的褓母喬修女 | 國語 | 合唱曲 | 六 仁 | |

| 序號 | 完成年月 | 曲名 | 語言 | 曲類 | 作詞 | 備註 |
|---|---|---|---|---|---|---|
| 430 | 1985/5 | 我們在復興島上 | 國語 | 合唱曲 | 萬可經 | |
| 431 | 1985/8 | 三民主義統一中國 | 國語 | 獨唱曲 | 劉英傑 | |
| 432 | 1986/1 | 禱告祈求 | 國語 | 合唱曲 | 泰雅民謠 | |
| 433 | 1986/1 | 神造天地 | 國語 | 合唱曲 | 阿美民謠 | |
| 434 | 1986/1 | 拿俄米 | 臺語 | 合唱曲 | 平埔族民謠 | |
| 435 | 1986/1 | 上帝僕人 | 國語 | 合唱曲 | 阿美民謠 | |
| 436 | 1986/5 | 軍民團結進行曲 | 國語 | 獨唱曲 | 不詳 | |
| 437 | 1986/8 | 悼歌 | 國語 | 獨唱曲 | 黃 瑩 | |
| 438 | 1986/8 | 總統蔣公頌 | 國語 | 獨唱曲 | 不詳 | |
| 439 | 1986/9 | 集會之樂 | 演奏曲 | 室內樂曲 | 國樂曲 | |
| 440 | 1986/9 | 生日快樂 | 國語 | 獨唱曲 | 葉 奴 | |
| 441 | 1986/9 | 慶典之樂 | 演奏曲 | 室內樂曲 | 國樂曲 | |
| 442 | 1986/10 | 蝴蝶蔓 | 演奏曲 | 獨奏曲 | 鋼琴曲 | |
| 443 | 1987/2 | 榮耀上帝 | 國語 | 合唱曲 | 阿美民謠 | |
| 444 | 1987/2 | 專心仰望 | 國語 | 合唱曲 | 阿美民謠 | |
| 445 | 1987/2 | 祈禱 | 國語 | 合唱曲 | 高俊明 | |
| 446 | 1987/3 | 主的旨意最美善 | 國語 | 獨唱曲 | 高俊明 | |
| 447 | 1987/3 | 主耶穌 | 國語 | 合唱曲 | 客家民謠 | |
| 448 | 1987/7 | 復國歌 | 國語 | 獨唱曲 | 劉英傑 | |
| 449 | 1987/8 | 原住民民謠鋼琴曲集1鯉魚潭鐘聲 | 演奏曲 | 獨奏曲 | 鋼琴曲 | |
| 450 | 1987/12 | 普門幼稚園園歌 | 國語 | 獨唱曲 | 葉日松 | |
| 451 | 1988/3 | 歡樂歌 | 演奏曲 | 獨奏曲 | 無 | |
| 452 | 1988/3 | 影像1 | 演奏曲 | 室內樂曲 | 無 | |
| 453 | 1988/3 | 原住民民謠鋼琴曲集1 | 演奏曲 | 獨奏曲 | 鋼琴曲 | |
| 454 | 1988/3 | 捕魚歌 | 演奏曲 | 獨奏曲 | 鋼琴曲 | |
| 455 | 1988/3 | 出獵歌 | 演奏曲 | 獨奏曲 | 鋼琴曲 | |
| 456 | 1988/3 | 墾荒歌 | 演奏曲 | 獨奏曲 | 鋼琴曲 | |
| 457 | 1988/3 | 快樂頌 | 演奏曲 | 獨奏曲 | 鋼琴曲 | |
| 458 | 1988/3 | 豐收歌 | 演奏曲 | 獨奏曲 | 鋼琴曲 | |
| 459 | 1988/3 | 跳舞歌 | 演奏曲 | 獨奏曲 | 鋼琴曲 | |
| 460 | 1988/4 | 馬蘭姑娘 | 演奏曲 | 獨奏曲 | 鋼琴曲 | |

| 序號 | 完成年月 | 曲名 | 語言 | 曲類 | 作詞 | 備註 |
|------|---------|------|------|------|------|------|
| 461 | 1988/4 | 我家 | 演奏曲 | 獨奏曲 | 鋼琴曲 | |
| 462 | 1988/5 | 花蓮港 II | 演奏曲 | 獨奏曲 | 鋼琴曲 | |
| 463 | 1988/3 | 寶島之歌 | 國語 | 獨唱曲 | 葉日松 | |
| 464 | 1988/6 | 月亮出來 | 演奏曲 | 獨奏曲 | 鋼琴曲 | |
| 465 | 1988/6 | 賞月舞曲 | 演奏曲 | 獨奏曲 | 鋼琴曲 | |
| 466 | 1988/6 | 月亮出來 | 演奏曲 | 獨奏曲 | 鋼琴曲 | |
| 467 | 1989/3 | 原住民民謠鋼琴曲集 2 | 演奏曲 | 獨奏曲 | 鋼琴曲 | |
| 468 | 1989/3 | 相親相愛 | 演奏曲 | 獨奏曲 | 鋼琴曲 | |
| 469 | 1989/3 | 歡樂歌 | 演奏曲 | 獨奏曲 | 鋼琴曲 | |
| 470 | 1989/3 | 春的喜悅 | 演奏曲 | 獨奏曲 | 鋼琴曲 | |
| 471 | 1989/3 | 送別 | 演奏曲 | 獨奏曲 | 鋼琴曲 | |
| 472 | 1989/3 | 童歌 | 演奏曲 | 獨奏曲 | 鋼琴曲 | |
| 473 | 1989/3 | 月亮出來 | 演奏曲 | 獨奏曲 | 鋼琴曲 | |
| 474 | 1989/3 | 二年祭之歌 | 演奏曲 | 獨奏曲 | 鋼琴曲 | |
| 475 | 1989/3 | 靠主喜樂 | 演奏曲 | 獨奏曲 | 鋼琴曲 | |
| 476 | 1989/3 | 愛你愛在心坎裡 | 國語 | 合唱曲 | 林煌坤 | 編曲 |
| 477 | 1989/3 | 梅蘭梅蘭我愛你 | 國語 | 合唱曲 | 林煌坤 | 編曲 |
| 478 | 1989/3 | 祝福 | 演奏曲 | 獨奏曲 | 鋼琴曲 | |
| 479 | 1989/3 | 天真活潑又美麗 | 國語 | 合唱曲 | 劉家昌 | 編曲 |
| 480 | 1989/3 | 馬蘭姑娘變奏曲 | 演奏曲 | 獨奏曲 | 鋼琴曲 | |
| 481 | 1989/3 | 海鷗 | 國語 | 合唱曲 | 孫 儀 | 編曲 |
| 482 | 1989/3 | 桃花舞春風 | 國語 | 合唱曲 | 張志雄 | 編曲 |
| 483 | 1989/3 | 生命如花籃 | 國語 | 合唱曲 | 不詳 | 編曲 |
| 484 | 1989/3 | 偉大的中華 | 國語 | 合唱曲 | 孫 儀 | 編曲 |
| 485 | 1989/3 | 藍天白雲 | 國語 | 合唱曲 | 新 芒 | 編曲 |
| 486 | 1989/3 | 情人再見 | 國語 | 合唱曲 | 不詳 | 編曲 |
| 487 | 1989/4 | 濛濛細雨憶當年 | 國語 | 合唱曲 | 慎 芝 | 編曲 |
| 488 | 1989/4 | 你是否還記得 | 國語 | 合唱曲 | 莊 奴 | 編曲 |
| 489 | 1989/4 | 我找到了自己 | 國語 | 合唱曲 | 林煌坤 | 編曲 |
| 490 | 1989/4 | 我家在那裡 | 國語 | 合唱曲 | 劉家昌 | 編曲 |
| 491 | 1989/4 | 尋夢園 | 國語 | 合唱曲 | 陳漫惠 | 編曲 |
| 492 | 1989/4 | 愛要讓他知道 | 國語 | 合唱曲 | 詠 詠 | 編曲 |
| 493 | 1989/4 | 溫情多偉大 | 國語 | 合唱曲 | 倪冰心 | 編曲 |
| 494 | 1989/4 | 愛的禮物 | 國語 | 合唱曲 | 孫 儀 | 編曲 |
| 495 | 1989/4 | 夢鄉 | 國語 | 合唱曲 | 莊 奴 | 編曲 |
| 496 | 1989/4 | 愛之旅 | 國語 | 合唱曲 | 洪小喬 | 編曲 |
| 497 | 1989/4 | 給我一個微笑 | 國語 | 合唱曲 | 莊 奴 | 編曲 |

| 序號 | 完成年月 | 曲名 | 語言 | 曲類 | 作詞 | 備註 |
|------|----------|------|------|------|------|------|
| 498 | 1989/4 | 友情 | 國語 | 合唱曲 | 林文隆 | 編曲 |
| 499 | 1989/4 | 真情 | 國語 | 合唱曲 | 林煌坤 | 編曲 |
| 500 | 1989/4 | 娜奴娃情歌 | 國語 | 合唱曲 | 莊　奴 | 編曲 |
| 501 | 1989/4 | 情人的眼淚 | 國語 | 合唱曲 | 秋　薏 | 編曲 |
| 502 | 1989/4 | 往事只能回味 | 國語 | 合唱曲 | 林煌坤 | 編曲 |
| 503 | 1989/4 | 月滿西樓 | 國語 | 合唱曲 | 瓊　瑤 | 編曲 |
| 504 | 1989/4 | 離情 | 國語 | 合唱曲 | 曉　燕 | 編曲 |
| 505 | 1989/6 | 讀書郎 | 國語 | 合唱曲 | 貴州民謠 | 編曲 |
| 506 | 1989/7 | 放牛歌 | 國語 | 合唱曲 | 湖南民謠 | 編曲 |
| 507 | 1989/8 | 數鴨蛋 | 國語 | 合唱曲 | 江蘇民謠 | 編曲 |
| 508 | 1989/11 | 搖籃曲 | 國語 | 合唱曲 | 滿族民謠 | 編曲 |
| 509 | 1989/11 | 依馬沙尼松格拉 | 國語 | 合唱曲 | 青海民謠 | 編曲 |
| 510 | 1990/5 | 主在叫我 | 臺語 | 合唱曲 | 蕭福道 | |
| 511 | 1990/5 | 為主來打拼 | 臺語 | 合唱曲 | 李景行 | 編曲 |
| 512 | 1990/7 | 臺灣人著感謝 | 臺語 | 合唱曲 | 臺灣民謠 | 編曲 |
| 513 | 1990/7 | 咱的鄉土 | 臺語 | 合唱曲 | 許出名 | 編曲 |
| 514 | 1990/9 | 歹竹出好筍 | 臺語 | 合唱曲 | 顏信星 | |
| 515 | 1990/9 | 龜笑鱉無尾 | 臺語 | 合唱曲 | 顏信星 | |
| 516 | 1990/9 | 田螺？蜘蛛？ | 臺語 | 合唱曲 | 顏信星 | |
| 517 | 1990/10 | 彩虹的天空 | 國語 | 合唱曲 | 許素芬 | |
| 518 | 1990/11 | 敬拜上帝有智慧 | 臺語 | 合唱曲 | 陳建中 | 編曲 |
| 519 | 1991/1 | 馬蘭風情 | 演奏曲 | 古箏獨奏 | 阿美民謠 | |
| 520 | 1991/4 | 山上的泉源 | 國語 | 合唱曲 | 池漢鑾 | |
| 521 | 1991/5 | 山上的泉源 | 國語 | 合唱曲 | 池漢鑾 | |
| 522 | 1991/7 | 殿樂 | 演奏曲 | 獨奏曲 | 泰雅民謠 | |
| 523 | 1991/7 | 序奏曲 | 演奏曲 | 獨奏曲 | 無 | |
| 524 | 1991/7 | 序樂 I | 演奏曲 | 獨奏曲 | 無 | |
| 525 | 1991/9 | 遠山 | 國語 | 合唱曲 | 陳　黎 | |
| 526 | 1991/9 | 峽谷的月光 | 國語 | 合唱曲 | 陳　黎 | |
| 527 | 1991/9 | 我的心 | 國語 | 合唱曲 | 林清玄 | |
| 528 | 1991/9 | 願 | 國語 | 獨唱曲 | 蔣　勳 | |
| 529 | 1991/10 | 祈禱 | 國語 | 獨唱曲 | 高俊明 | |
| 530 | 1991/10 | Pahmek-to-mi-da'c oay-Tapag | 阿美語 | 合唱曲 | 萬美玲 | |
| 531 | 1991/11 | 聽呀 天使高聲唱 | 國語 | 合唱曲 | 不詳 | |
| 532 | 1992/1 | 布農族民謠鋼琴曲 | 演奏曲 | 鋼琴曲 | 布農民謠 | |

| 序號 | 完成年月 | 曲名 | 語言 | 曲類 | 作詞 | 備註 |
|------|----------|------|------|------|------|------|
| 533 | 1992/1 | 殿樂 II | 演奏曲 | 獨奏曲 | 無 | |
| 534 | 1992/4 | Na-lo-wa | 阿美語 | 獨唱曲 | 阿美民謠 | |
| 535 | 1992/10 | 馬蘭情歌 | 演奏曲 | 室內樂曲 | 阿美民謠 | |
| 536 | 1992/12 | 山歌仔 | 演奏曲 | 室內樂曲 | 無 | |
| 537 | 1992/12 | 維爾族單人舞曲 | 演奏曲 | 室內樂曲 | 無 | |
| 538 | 1993/3 | 不要說再見 | 國語 | 獨唱曲 | 黃基博 | |
| 539 | 1993/3 | Masmer to raraw | 阿美語 | 合唱曲 | 阿美民謠 | |
| 540 | 1993/4 | 舞 | 演奏曲 | 室內樂曲 | 無 | |
| 541 | 1993/4 | 預約來世 | 國語 | 獨唱曲 | 沈　立 | |
| 542 | 1993/5 | 回顧 | 國語 | 合唱曲 | 布農民謠 | |
| 543 | 1993/5 | 回家 | 布農族語 | 合唱曲 | 布農民謠 | |
| 544 | 1993/5 | 相思 | 國語 | 獨唱曲 | 沈　立 | |
| 545 | 1993/5 | 感情的沙 | 國語 | 獨唱曲 | 沈　立 | |
| 546 | 1993/5 | 可愛的家族 | 阿美語 | 獨唱曲 | 阿美民謠 | |
| 547 | 1993/7 | 望鄉吟 | 演奏曲 | 室內樂曲 | 無 | |
| 548 | 1993/7 | 美麗的太魯閣 | 演奏曲 | 室內樂曲 | 無 | |
| 549 | 1993/9 | 雪山春曉 | 演奏曲 | 室內樂曲 | 無 | |
| 550 | 1993/12 | 馬蘭姑娘 | 演奏曲 | 室內樂曲 | 阿美民謠 | |
| 551 | 1993/12 | 西北雨直直落 | 演奏曲 | 獨奏曲 | 臺灣民謠 | |
| 552 | 1993/12 | 西別哼哼 | 阿美語 | 獨唱曲 | 阿美民謠 | |
| 553 | 1994/1 | 歡樂豐年 | 阿美語 | 合唱曲 | 阿美民謠 | |
| 554 | 1994/4 | 飲酒歌 | 阿美語 | 獨唱曲 | 阿美民謠 | |
| 555 | 1994/4 | Sa-ba-u | 阿美語 | 獨唱曲 | 魯凱民謠 | |
| 556 | 1994/4 | 南風吹來 | 阿美語 | 合唱曲 | 阿美民謠 | |
| 557 | 1994/4 | 帶著釣魚竿 | 阿美語 | 合唱曲 | 雅美民謠 | |
| 558 | 1994/6 | 臺灣上蓋好 | 臺語 | 合唱曲 | 臺灣民謠 | |
| 559 | 1994/7 | 歡宴舞曲 | 阿美語 | 獨唱曲 | 阿美民謠 | |
| 560 | 1994/7 | 美好的日子 | 阿美語 | 合唱曲 | 阿美民謠 | |
| 561 | 1994/7 | 我家 | 演奏曲 | 獨奏曲 | 阿美民謠 | |

| 序號 | 完成年月 | 曲名 | 語言 | 曲類 | 作詞 | 備註 |
|------|----------|------|------|------|------|------|
| 562 | 1994/7 | 山上的泉源 | 阿美語 | 合唱曲 | 太魯閣民謠 | |
| 563 | 1994/7 | 白鷺鷥 | 臺語 | 合唱曲 | 臺灣童謠 | |
| 564 | 1994/8 | 白鷺鷥 | 演奏曲 | 室內樂曲 | 臺灣童謠 | |
| 565 | 1994/8 | 白鷺鷥 | 演奏曲 | 室內樂曲 | 臺灣童謠 | |
| 566 | 1994/9 | 白鷺鷥 | 演奏曲 | 室內樂曲 | 臺灣童謠 | |
| 567 | 1994/9 | 我的家鄉 | 阿美語 | 合唱曲 | 阿美民謠 | |
| 568 | 1994/9 | 墾荒歌 | 阿美語 | 合唱曲 | 阿美民謠 | |
| 569 | 1994/9 | 歡樂歌 | 阿美語 | 合唱曲 | 阿美民謠 | |
| 570 | 1994/9 | 那魯灣 | 阿美語 | 合唱曲 | 阿美民謠 | |
| 571 | 1994/9 | 歡樂歌 | 阿美語 | 合唱曲 | 阿美民謠 | |
| 572 | 1994/9 | 海那魯灣 | 阿美語 | 合唱曲 | 阿美民謠 | |
| 573 | 1994/9 | Fa-fo-dok 是個好地方 | 阿美語 | 合唱曲 | 阿美民謠 | |
| 574 | 1994/9 | 馬蘭姑娘變奏曲 | 阿美語 | 獨唱曲 | 阿美民謠 | |
| 575 | 1994/9 | 歡樂豐年 | 阿美語 | 合唱曲 | 阿美民謠 | |
| 576 | 1994/9 | 山伯英台 | 演奏曲 | 獨奏曲 | 無 | |
| 577 | 1994/9 | 我是阿美族的孫子 | 阿美語 | 合唱曲 | 阿美民謠 | |
| 578 | 1994/9 | 美好的夜晚 | 阿美語 | 合唱曲 | 阿美民謠 | |
| 579 | 1994/10 | 盼 | 阿美語 | 合唱曲 | 阿美民謠 | |
| 580 | 1994/10 | 公雞大戰老鷹 | 阿美語 | 合唱曲 | 布農民謠 | |
| 581 | 1994/10 | 戰亂悲情 | 阿美語 | 獨唱曲 | 阿美民謠 | |
| 582 | 1994/10 | 我家 | 阿美語 | 合唱曲 | 阿美民謠 | |
| 583 | 1994/10 | Amis-no ki-mi-ga-yo | 阿美語 | 合唱曲 | 阿美民謠 | |
| 584 | 1994/10 | 馬舞 | 阿美語 | 合唱曲 | 阿美民謠 | |
| 585 | 1994/10 | 歡樂飲酒歌 | 阿美語 | 合唱曲 | 阿美民謠 | |
| 586 | 1994/10 | 送別 | 阿美語 | 獨唱曲 | 阿美民謠 | |
| 587 | 1994/10 | Fa-nau 我的家鄉組曲 | 阿美語 | 合唱曲 | 阿美民謠 | |
| 588 | 1994/10 | 墾荒歌 | 阿美語 | 合唱曲 | 阿美民謠 | |
| 589 | 1994/10 | 歡樂歌 | 阿美語 | 合唱曲 | 阿美民謠 | |
| 590 | 1994/10 | Fa-nau 我的家鄉 | 阿美語 | 合唱曲 | 阿美民謠 | |
| 591 | 1994/10 | 阿美頌 | 阿美語 | 合唱曲 | 阿美民謠 | |

| 序號 | 完成年月 | 曲名 | 語言 | 曲類 | 作詞 | 備註 |
|---|---|---|---|---|---|---|
| 592 | 1994/10 | 豐年祭歌舞 1-3 | 阿美語 | 合唱曲 | 阿美民謠 | |
| 593 | 1994/10 | 美好的日子 | 阿美語 | 合唱曲 | 阿美民謠 | |
| 594 | 1994/10 | 有一位小姑娘 | 阿美語 | 合唱曲 | 阿美民謠 | |
| 595 | 1994/10 | 我是阿美族的孩子 | 阿美語 | 合唱曲 | 阿美民謠 | |
| 596 | 1994/10 | 酒狂 | 演奏曲 | 獨奏曲 | 古琴曲 | |
| 597 | 1994/11 | 山伯英台 | 演奏曲 | 室內樂曲 | 無 | |
| 598 | 1995/2 | 布農族祭歌 | 演奏曲 | 室內樂曲 | 布農民謠 | |
| 599 | 1995/3 | 割小麥 | 國語 | 合唱曲 | 綏遠民謠 | |
| 600 | 1995/4 | 馬蘭青年 | 阿美語 | 合唱曲 | 阿美民謠 | |
| 601 | 1995/7 | 祭典舞曲 | 演奏曲 | 獨奏曲 | 無 | |
| 602 | 1995/11 | 高山流水 | 演奏曲 | 室內樂曲 | 無 | |
| 603 | 1996/1 | 花蓮北昌國小校歌 | 國語 | 獨唱曲 | 北昌國小 | |
| 604 | 1996/1 | 我又看見一個新天地 | 國語 | 合唱曲 | 不詳 | |
| 605 | 1996/1 | 海岸教室 | 國語 | 合唱曲 | 陳　黎 | |
| 606 | 1996/1 | 童話風 | 國語 | 合唱曲 | 陳　黎 | |
| 607 | 1996/5 | 歡迎你們 | 太魯閣語 | 獨唱曲 | 太魯閣民謠 | |
| 608 | 1996/5 | 歡樂歌 | 太魯閣語 | 獨唱曲 | 太魯閣民謠 | |
| 609 | 1996/5 | 山芋葉工寮 | 太魯閣語 | 獨唱曲 | 太魯閣民謠 | |
| 610 | 1996/5 | 踏踏搗米 | 太魯閣語 | 獨唱曲 | 太魯閣民謠 | |
| 611 | 1996/5 | 我的在那裡 | 太魯閣語 | 獨唱曲 | 太魯閣民謠 | |
| 612 | 1996/5 | 啊！讓人懷念 | 太魯閣語 | 獨唱曲 | 太魯閣民謠 | |
| 613 | 1996/5 | 我親愛的好朋友 | 太魯閣語 | 獨唱曲 | 太魯閣民謠 | |
| 614 | 1996/7 | 我是一個小小螺絲釘 | 國語 | 獨唱曲 | 不詳 | |
| 615 | 1996/7 | 吾愛吾師吾愛吾 | 國語 | 獨唱曲 | 莊　奴 | |

| 序號 | 完成年月 | 曲名 | 語言 | 曲類 | 作詞 | 備註 |
|------|----------|------|------|------|------|------|
| | | 校 | | | | |
| 616 | 1996/7 | 挑戰 | 國語 | 獨唱曲 | 不詳 | |
| 617 | 1996/7 | 繡花鞋 | 國語 | 合唱曲 | 浙江民謠 | |
| 618 | 1996/7 | 螃蟹歌 | 國語 | 合唱曲 | 江西民謠 | |
| 619 | 1996/7 | Lelungun Mu Btslehemu | 泰雅語 | 合唱曲 | 泰雅民謠 | |
| 620 | 1996/7 | 花號子 | 國語 | 合唱曲 | 河南民謠 | |
| 621 | 1996/8 | Fa-nau 我的家鄉 | 泰雅語 | 合唱曲 | 阿美民謠 | |
| 622 | 1996/8 | 打秋千 | 國語 | 合唱曲 | 山東民謠 | |
| 623 | 1996/8 | 單捶打鼓聲不響 | 國語 | 合唱曲 | 廣東民謠 | |
| 624 | 1997/1 | 石頭在唱歌序曲 | 國語 | 合唱曲 | 陳 黎 | |
| 625 | 1997/2 | 阮無愛閣哮 | 臺語 | 合唱曲 | 顏信星 | |
| 626 | 1997/2 | 小鬼湖之戀組曲 | 演奏曲 | 室內樂曲 | 魯凱民謠 | |
| 627 | 1997/2 | Sa-ba-u | 演奏曲 | 室內樂曲 | 魯凱民謠 | |
| 628 | 1997/2 | 我雖然被阻擋 | 太魯閣語 | 合唱曲 | 太魯閣民謠 | |
| 629 | 1997/2 | 傜族舞曲 | 演奏曲 | 獨奏曲 | 無 | |
| 630 | 1997/3 | 用兩腳走路的青蛙 | 國語 | 舞台劇音樂 | 施麗雲 | |
| 631 | 1997/3 | 馬蘭姑娘 | 演奏曲 | 室內樂曲 | 無 | |
| 632 | 1997/3 | 花蓮港 | 演奏曲 | 室內樂曲 | 無 | |
| 633 | 1997/4 | 織布歌 | 阿美語 | 合唱曲 | 阿美民謠 | |
| 634 | 1997/5 | 我告訴你們 | 太魯閣語 | 獨唱曲 | 太魯閣民謠 | |
| 635 | 1997/6 | 歡樂來跳舞 | 魯凱語 | 合唱曲 | 魯凱民謠 | |
| 636 | 1997/6 | 我們的歌謠 | 魯凱語 | 合唱曲 | 魯凱民謠 | |
| 637 | 1997/6 | 去採藤 | 魯凱語 | 合唱曲 | 布農童謠 | |
| 638 | 1997/6 | 美麗的稻穗 | 卑南語 | 合唱曲 | 陸森寶 | |
| 639 | 1997/6 | 朋友 | 雅美語 | 合唱曲 | 雅美民謠 | |
| 640 | 1997/6 | 青蛙 | 卑南語 | 合唱曲 | 卑南民謠 | |
| 641 | 1997/6 | 貓頭鷹 | 鄒語 | 合唱曲 | 鄒族童謠 | |
| 642 | 1997/8 | 騎白馬過南塘 | 臺語 | 合唱曲 | 游國謙 | |
| 643 | 1997/8 | 寄唔出介家書 | 客家語 | 獨唱曲 | 葉日松 | |
| 644 | 1997/8 | 風中介甘露 | 客家語 | 獨唱曲 | 葉日松 | |

| 序號 | 完成年月 | 曲名 | 語言 | 曲類 | 作詞 | 備註 |
|------|---------|------|------|------|------|------|
| 645 | 1997/8 | 秋思 | 客家語 | 獨唱曲 | 葉日松 | |
| 646 | 1997/8 | 一隻鳥仔 | 臺語 | 獨唱曲 | 宜蘭民謠 | |
| 647 | 1997/8 | 無花果 | 臺語 | 獨唱曲 | 林良哲 | |
| 648 | 1997/8 | 丟丟銅仔 | 臺語 | 獨唱曲 | 宜蘭民謠 | |
| 649 | 1997/8 | 小鬼湖之戀組曲 | 演奏曲 | 管弦樂曲 | 魯凱民謠 | |
| 650 | 1997/8 | 牧童情歌 | 客家語 | 獨唱曲 | 客家民謠 | |
| 651 | 1997/8 | 捻虫田蜻 | 臺語 | 獨唱曲 | 顏信星 | |
| 652 | 1997/8 | 光陰著保惜 | 臺語 | 獨唱曲 | 顏信星 | |
| 653 | 1997/8 | 臺灣是寶島 | 臺語 | 獨唱曲 | 顏信星 | |
| 654 | 1997/8 | 倦鳥 | 臺語 | 獨唱曲 | 顏信星 | |
| 655 | 1997/9 | 間憟 | 臺語 | 獨唱曲 | 顏信星 | |
| 656 | 1998/4 | 慈濟路 | 國語 | 合唱曲 | 鄒族童謠 | |
| 657 | 1998/4 | 苗山慈濟情 | 國語 | 合唱曲 | 布農民謠 | |
| 658 | 1998/12 | 花蓮忠孝國小校歌 | 國語 | 獨唱曲 | 劉政東 | |
| 659 | 1998/12 | 歡樂頌 | 阿美語 | 獨唱曲 | 阿美民謠 | |
| 660 | 1999/5 | 我們都是一家人 | 國語 | 合唱曲 | 卑南民謠 | |
| 661 | 1999/5 | 花蓮溪水 | 國語 | 合唱曲 | 阿美民謠 | |
| 662 | 1999/5 | 編織神靈橋 | 泰雅語 | 獨唱曲 | 泰雅童謠 | |
| 663 | 1999/5 | 編織神靈橋 | 泰雅語 | 獨唱曲 | 泰雅民謠 | |
| 664 | 1999/11 | 歡樂歌 | 太魯閣語 | 合唱曲 | 太魯閣童謠 | |
| 665 | 1999/11 | 臺灣之愛 | 臺語 | 合唱曲 | 馬偕叙理 | |
| 666 | 1999/11 | 都蘭村 | 臺語 | 合唱曲 | 阿美民謠 | |
| 667 | 2000/3 | 泰雅的子孫們 | 演奏曲 | 清唱劇 | 泰雅民謠 | |
| 668 | 2000/5 | 賞月舞曲 | 國語 | 合唱曲 | 阿美民謠 | |
| 669 | 2000/5 | 賞月舞曲（組曲） | 演奏曲 | 室內樂曲 | 阿美民謠 | |
| 670 | 2000/5 | 花蓮溪水 | 阿美、國語 | 合唱曲 | 阿美民謠 | |
| 671 | 2000/8 | 我們可愛的村莊 | 演奏曲 | 獨奏曲 | 阿美民謠 | |
| 672 | 2000/8 | 我們可愛的村落 | 演奏曲 | 室內樂曲 | 阿美民謠 | |
| 673 | 2000/10 | 光復高職校歌 | 國語 | 獨唱曲 | 葉日松 | |
| 674 | 2001/2 | O-si-pa-na-lay | 阿美語 | 合唱曲 | 阿美民謠 | |
| 675 | 2001/2 | 花蓮港序曲 | 演奏曲 | 管弦樂曲 | 阿美民謠 | |

| 序號 | 完成年月 | 曲名 | 語言 | 曲類 | 作詞 | 備註 |
|------|---------|------|------|------|------|------|
| 676 | 2001/5 | 去採藤 | 布農族語 | 合唱曲 | 布農童謠 | |
| 677 | 2001/5 | 我是阿美族的孩子 | 布農族語 | 合唱曲 | 阿美民謠 | |
| 678 | 2001/5 | 泰雅人起來 | 布農族語 | 合唱曲 | 泰雅民謠 | |
| 679 | 2001/5 | 有一位小姑娘 | 阿美語 | 合唱曲 | 阿美民謠 | |
| 680 | 2001/5 | 青蛙 | 國語 | 合唱曲 | 卑南童謠 | |
| 681 | 2001/5 | 懷念 | 阿美語 | 合唱曲 | 阿美民謠 | |
| 682 | 2001/5 | 美好的日子 | 阿美語 | 合唱曲 | 阿美民謠 | |
| 683 | 2001/5 | 不要哭 | 卑南語 | 合唱曲 | 卑南童謠 | |
| 684 | 2001/5 | 很累！很累！ | 阿美語 | 合唱曲 | 阿美民謠 | |
| 685 | 2001/5 | 我們的歌謠 | 魯凱語 | 合唱曲 | 魯凱民謠 | |
| 686 | 2001/5 | 朋友 | 雅美語 | 合唱曲 | 雅美民謠 | |
| 687 | 2001/5 | 貓頭鷹 | 鄒語 | 合唱曲 | 鄒族童謠 | |
| 688 | 2001/5 | 歡樂跳舞 | 魯凱語 | 合唱曲 | 魯凱民謠 | |
| 689 | 2001/5 | 去玩耍 | 卑南語 | 合唱曲 | 卑南童謠 | |
| 690 | 2001/5 | 來吧 躍舞歌頌 | 鄒語 | 合唱曲 | 鄒族民謠 | |
| 691 | 2001/5 | 美好的夜晚 | 阿美語 | 合唱曲 | 阿美民謠 | |
| 692 | 2001/5 | 再會歌 | 德魯固語 | 合唱曲 | 太魯閣民謠 | |
| 693 | 2001/5 | 走吧 | 排灣語 | 合唱曲 | 排灣童謠 | |
| 694 | 2001/5 | 機杼之歌 | 德魯固語 | 合唱曲 | 太魯閣民謠 | |
| 695 | 2001/5 | 可愛的家鄉 | 阿美語 | 合唱曲 | 阿美民謠 | |
| 696 | 2001/5 | 一隻動物 | 卑南語 | 合唱曲 | 卑南民謠 | |
| 697 | 2001/5 | 公雞大戰老鷹 | 布農族語 | 合唱曲 | 布農童謠 | |
| 698 | 2001/7 | 卿卿我我儷影雙 | 國語 | 獨唱曲 | 陶天虹 | |
| 699 | 2001/7 | 天涼好個秋 | 國語 | 獨唱曲 | 陶天虹 | |
| 700 | 2001/7 | Ba-la ばら | 日語 | 獨唱曲 | 星野富弘 | |
| 701 | 2001/7 | 多麻密巴札 | 演奏曲 | 室內樂曲 | 阿美民謠 | |
| 702 | 2001/7 | 多麻密巴札 | 演奏曲 | 室內樂曲 | 阿美民謠 | |
| 703 | 2001/7 | Domamibaca | 演奏曲 | 獨奏曲 | 阿美民謠 | |
| 704 | 2001/7 | 多麻密巴札 | 演奏曲 | 獨奏曲 | 阿美民謠 | |
| 705 | 2001/7 | 那魯灣之歌 | 演奏曲 | 室內樂 | 阿美民謠 | |

| 序號 | 完成年月 | 曲名 | 語言 | 曲類 | 作詞 | 備註 |
|------|----------|------|------|------|------|------|
| | | | | 曲 | | |
| 706 | 2001/7 | 那魯灣之歌 | 演奏曲 | 室內樂曲 | 阿美民謠 | |
| 707 | 2001/7 | Nalowan | 演奏曲 | 獨奏曲 | 阿美民謠 | |
| 708 | 2001/7 | 那魯灣之歌 | 演奏曲 | 獨奏曲 | 阿美民謠 | |
| 709 | 2001/7 | 馬蘭姑娘組曲 | 阿美語 | 合唱曲 | 阿美民謠 | |
| 710 | 2001/7 | 西別哼哼 | 阿美語 | 合唱曲 | 阿美民謠 | |
| 711 | 2001/7 | 我是年輕人 | 阿美語 | 合唱曲 | 阿美民謠 | |
| 712 | 2001/7 | 請問芳名 | 阿美語 | 合唱曲 | 阿美民謠 | |
| 713 | 2001/7 | 馬蘭姑娘 | 阿美語 | 合唱曲 | 阿美民謠 | |
| 714 | 2001/7 | 迎親歌 | 阿美語 | 合唱曲 | 阿美民謠 | |
| 715 | 2001/7 | 歡樂歌 | 阿美語 | 合唱曲 | 阿美民謠 | |
| 716 | 2001/7 | 美好的日子 | 阿美語 | 合唱曲 | 阿美民謠 | |
| 717 | 2001/8 | 美崙山上 | 國語 | 合唱曲 | 洪　捷 | |
| 718 | 2001/10 | 歡宴舞曲 | 演奏曲 | 管弦樂曲 | 阿美民謠 | |
| 719 | 2001/10 | 馬蘭姑娘組曲 | 阿美語 | 合唱曲 | 阿美民謠 | |
| 720 | 2001/10 | Si-be-hen-hen | 阿美語 | 合唱曲 | 阿美民謠 | |
| 721 | 2001/10 | O-ka-pah-ka-ko | 阿美語 | 合唱曲 | 阿美民謠 | |
| 722 | 2001/11 | Na-lo-wan | 阿美語 | 合唱曲 | 阿美民謠 | |
| 723 | 2001/12 | L-na-aw | 阿美語 | 合唱曲 | 阿美民謠 | |
| 724 | 2002/1 | 火車火車等一下仔 | 客家語 | 合唱曲 | 葉日松 | |
| 725 | 2002/2 | Fang-ca-lay | 阿美語 | 合唱曲 | 阿美民謠 | |
| 726 | 2002/3 | 馬蘭之戀 | 演奏曲 | 獨奏曲 | 阿美民謠 | |
| 727 | 2002/6 | 感恩是她不老的容顏 | 國語 | 獨唱曲 | 沈中元 | |
| 728 | 2002/7 | 林田山煙雲組曲 | 國語 | 合唱曲 | 葉日松 | |
| 729 | 2002/7 | 山水的邀約 | 國語 | 獨唱曲 | 葉日松 | |
| 730 | 2002/7 | 林田山煙雲 | 演奏曲 | 管弦樂曲 | 葉日松 | |
| 731 | 2002/7 | 林田山的兒女 | 國語 | 合唱曲 | 葉日松 | |
| 732 | 2002/7 | 山水圍繞的村落 | 國語 | 合唱曲 | 葉日松 | |
| 733 | 2002/7 | 炊煙 | 國語 | 合唱曲 | 葉日松 | |
| 734 | 2002/7 | 林田山的月光 | 國語 | 獨唱曲 | 葉日松 | |
| 735 | 2002/7 | 流籠的告白 | 國語 | 合唱曲 | 葉日松 | |
| 736 | 2002/7 | 夢回林田山 | 國語 | 合唱曲 | 葉日松 | |
| 737 | 2002/7 | 摩里沙卡 | 國語 | 合唱曲 | 葉日松 | |

| 序號 | 完成年月 | 曲名 | 語言 | 曲類 | 作詞 | 備註 |
|---|---|---|---|---|---|---|
| 738 | 2002/7 | 生命的新歌 | 國語 | 合唱曲 | 葉日松 | |
| 739 | 2002/11 | 賞月舞曲 | 演奏曲 | 室內樂曲 | 阿美民謠 | |
| 740 | 2003/1 | 拈田螺 | 客家語 | 合唱曲 | 葉日松 | |
| 741 | 2003/1 | 第一只時錶 | 客家語 | 獨唱曲 | 葉日松 | |
| 742 | 2003/1 | 竹揚尾仔 | 客家語 | 合唱曲 | 葉日松 | |
| 743 | 2003/4 | 228 盛怒 e 瓊花 | 臺語 | 合唱曲 | 李勤岸 | |
| 744 | 2003/8 | 慶功 | 演奏曲 | 室內樂曲 | 阿美民謠 | |
| 745 | 2003/10 | 盼親人團圓 | 客家語 | 管弦樂曲 | 不詳 | |
| 746 | 2003/10 | 慶典的號角 | 演奏曲 | 管弦樂曲 | 阿美民謠 | |
| 747 | 2004/3 | 花蓮港 | 國語 | 管弦樂曲 | 阿美民謠 | |
| 748 | 2004/4 | 丟丟銅仔 | 臺語 | 管弦樂曲 | 臺灣民謠 | |
| 749 | 2004/4 | 懷念的花蓮 | 阿美語 | 管弦樂曲 | 阿美民謠 | |
| 750 | 2004/4 | 四季飲酒歌 | 臺語 | 管弦樂曲 | 臺灣民謠 | |
| 751 | 2004/10 | 花蓮港序曲 | 演奏曲 | 管弦樂曲 | 阿美民謠 | |
| 752 | 2004/11 | 回家吧 | 演奏曲 | 管弦樂曲 | 布農民謠 | |
| 753 | 2004/11 | 主愛永惜 | 國語 | 合唱曲 | 汪國平 | |
| 754 | 2004/12 | 夜來香 | 演奏曲 | 管弦樂曲 | 國語歌曲 | |
| 755 | 2004/4 | 螢火蟲 | 鄒語 | 合唱曲 | 鄒族童謠 | |
| 756 | 2005/1 | 小小妹妹 | 國語 | 獨唱曲 | 陳芳琪 | |
| 757 | 2005/1 | 老師的臉 | 國語 | 獨唱曲 | 朱 頤 | |
| 758 | 2005/1 | 我愛卡通世界 | 國語 | 獨唱曲 | 葉蓉芳 | |
| 759 | 2005/1 | 頌 | 國語 | 合唱曲 | 林道生 | |
| 760 | 2005/1 | 快樂 | 國語 | 獨唱曲 | 邱鈞稜 | |
| 761 | 2005/1 | 媽媽 | 國語 | 獨唱曲 | 莊 浩 | |
| 762 | 2005/3 | 排排坐 | 客家語 | 獨唱曲 | 葉日松 | |
| 763 | 2005/3 | 思親曲之 2 | 客家語 | 獨唱曲 | 葉日松 | |
| 764 | 2005/3 | 柚葉香 | 客家語 | 獨唱曲 | 葉日松 | |

| 序號 | 完成年月 | 曲名 | 語言 | 曲類 | 作詞 | 備註 |
|---|---|---|---|---|---|---|
| 765 | 2005/3 | 思親曲之3 | 客家語 | 獨唱曲 | 葉日松 | |
| 766 | 2005/3 | 飯香、米香、稻花香 | 客家語 | 獨唱曲 | 葉日松 | |
| 767 | 2005/3 | 星光佬螢光 | 客家語 | 獨唱曲 | 葉日松 | |
| 768 | 2005/3 | 種地豆 | 客家語 | 獨唱曲 | 葉日松 | |
| 769 | 2005/3 | 大頭殼 | 客家語 | 獨唱曲 | 葉日松 | |
| 770 | 2005/3 | 婆娘草 | 客家語 | 合唱曲 | 葉日松 | |
| 771 | 2005/3 | 菊花開菊花黃 | 客家語 | 合唱曲 | 葉日松 | |
| 772 | 2005/3 | 露水 | 客家語 | 合唱曲 | 葉日松 | |
| 773 | 2005/3 | 過新年 | 客家語 | 合唱曲 | 葉日松 | |
| 774 | 2005/3 | 牽牛花 | 客家語 | 合唱曲 | 葉日松 | |
| 775 | 2005/3 | 芋荷 | 客家語 | 合唱曲 | 葉日松 | |
| 776 | 2005/3 | 黃昏時節 | 客家語 | 合唱曲 | 葉日松 | |
| 777 | 2005/4 | 凡事莫強求 | 客家語 | 合唱曲 | 葉日松 | |
| 778 | 2005/4 | 思親曲之1 | 客家語 | 合唱曲 | 葉日松 | |
| 779 | 2005/4 | 鑊仔肚介米飯 | 客家語 | 合唱曲 | 葉日松 | |
| 780 | 2005/4 | 元宵之歌 | 客家語 | 合唱曲 | 葉日松 | |
| 781 | 2005/4 | 想起爺娘 | 客家語 | 合唱曲 | 葉日松 | |
| 782 | 2005/4 | 快樂在農家 | 客家語 | 合唱曲 | 葉日松 | |
| 783 | 2005/4 | 歡迎來花蓮 | 客家語 | 合唱曲 | 葉日松 | |
| 784 | 2005/7 | 往事回航夢裡停靠 組曲 | 國語 | 合唱曲 | 葉日松 | |
| 785 | 2005/7 | 前奏曲 | 演奏曲 | 管弦樂伴奏 | 無 | |
| 786 | 2005/7 | 伐木之歌 | 國語 | 合唱曲 | 葉日松 | |
| 787 | 2005/7 | 忙碌的火車 | 國語 | 合唱曲 | 葉日松 | |
| 788 | 2005/7 | 木屑山上的童年 | 國語 | 合唱曲 | 葉日松 | |
| 789 | 2005/7 | 往事回航夢裡停靠 | 國語 | 合唱曲 | 葉日松 | |
| 790 | 2005/7 | 萬里溪水慢慢流 | 國語 | 合唱曲 | 葉日松 | |
| 791 | 2005/7 | 孩子的歌聲 | 國語 | 合唱曲 | 葉日松 | |
| 792 | 2005/7 | 森林之歌 | 國語 | 獨唱曲 | 葉日松 | |
| 793 | 2005/7 | 摩里沙卡的秋天 | 國語 | 合唱曲 | 阿美民謠 | |
| 794 | 2005/10 | 再會懷念歌 | 演奏曲 | 室內樂曲 | 阿美民謠 | |
| 795 | 2005/11 | 秀姑巒溪水 | 演奏曲 | 室內樂曲 | 阿美民謠 | |

| 序號 | 完成年月 | 曲名 | 語言 | 曲類 | 作詞 | 備註 |
|------|----------|------|------|------|------|------|
| 796 | 2006/2 | 春 | 演奏曲 | 室內樂曲 | 阿美民謠 | |
| 797 | 2006/2 | Opi tata laan 等 | 演奏曲 | 室內樂曲 | 阿美民謠 | |
| 798 | 2006/2 | Fara-forayan no 馬蘭姑娘 | 演奏曲 | 室內樂曲 | 阿美民謠 | |
| 799 | 2006/6 | 都蘭聖山禮讚組曲 | 演奏曲 | 室內樂曲 | 阿美民謠 | |
| 800 | 2006/6 | 都蘭村迎賓曲 | 演奏曲 | 室內樂曲 | 阿美民謠 | |
| 801 | 2006/6 | 都蘭聖山情歌 | 演奏曲 | 室內樂曲 | 阿美民謠 | |
| 802 | 2006/9 | 都蘭村真正好 | 演奏曲 | 室內樂曲 | 阿美民謠 | |
| 803 | 2006/9 | 都蘭聖山禮讚 | 演奏曲 | 室內樂曲 | 阿美民謠 | |
| 804 | 2006/9 | 歡迎到都蘭玩 | 演奏曲 | 室內樂曲 | 阿美民謠 | |
| 805 | 2006/12 | 當晚霞滿天 | 國語 | 合唱曲 | 楊　牧 | |
| 806 | 2007/1 | 帶你回花蓮 | 國語 | 合唱曲 | 楊　牧 | |
| 807 | 2007/1 | 竹 | 國語 | 獨唱曲 | 楊　牧 | |
| 808 | 2007/3 | 山毛櫸 | 國語 | 合唱曲 | 楊　牧 | |
| 809 | 2007/2 | 盈盈木草疏 合唱曲 | 國語 | 合唱曲 | 楊　牧 | |
| 810 | 2007/2 | 竹 | 國語 | 合唱曲 | 楊　牧 | |
| 811 | 2007/2 | 山毛櫸 | 國語 | 合唱曲 | 楊　牧 | |
| 812 | 2007/2 | 松 | 國語 | 合唱曲 | 楊　牧 | |
| 813 | 2007/2 | 柏 | 國語 | 合唱曲 | 楊　牧 | |
| 814 | 2007/3 | 辛夷 | 國語 | 合唱曲 | 楊　牧 | |
| 815 | 2007/6 | 番石榴樹下 | 臺語 | 獨唱曲 | 吾　生 | |
| 816 | 2007/7 | 強欲呼人醉 | 臺語 | 獨唱曲 | 沈　立 | |
| 817 | 2007/8 | 無花果 | 臺語 | 獨唱曲 | 林良哲 | |
| 818 | 2007/9 | 問候 | 國語 | 獨唱曲 | 沈　立 | |
| 819 | 2007/10 | 母親禮讚組曲 | 國語 | 合唱曲 | 沈　立 | |
| 820 | 2007/10 | 五月花 | 國語 | 合唱曲 | 沈　立 | |
| 821 | 2007/10 | 母親的愛 | 國語 | 合唱曲 | 沈　立 | |
| 822 | 2007/10 | 金針菜湯 | 國語 | 合唱曲 | 沈　立 | |
| 823 | 2007/10 | 萱花之頌 | 國語 | 合唱曲 | 沈　立 | |

| 序號 | 完成年月 | 曲名 | 語言 | 曲類 | 作詞 | 備註 |
|---|---|---|---|---|---|---|
| 824 | 2008/4 | Inaanamaaw 我工作去了 | 演奏曲 | 室內樂曲 | 阿美民謠 | |
| 825 | 2008/4 | Kayoingnoniyalo 愛跳舞的姑娘 | 演奏曲 | 室內樂曲 | 阿美民謠 | |
| 826 | 2008/4 | Hiyanaiyoiyen 老人歡送歌 | 演奏曲 | 室內樂曲 | 阿美民謠 | |
| 827 | 2008/4 | Yonanolomowad 歡送入伍 | 演奏曲 | 室內樂曲 | 阿美民謠 | |
| 828 | 2008/4 | Misiaywaytoliyar 都蘭山情歌 | 演奏曲 | 室內樂曲 | 阿美民謠 | |
| 829 | 2008/5 | Hoingnalowan 快樂頌 | 演奏曲 | 室內樂曲 | 阿美民謠 | |
| 830 | 2008/5 | Yamakapahaykoniyalo 美好的部落 | 演奏曲 | 室內樂曲 | 阿美民謠 | |
| 831 | 2008/5 | Haiyan 歡送歌 | 演奏曲 | 室內樂曲 | 阿美民謠 | |
| 832 | 2008/5 | Wayyayan 懷念古人 | 演奏曲 | 室內樂曲 | 阿美民謠 | |
| 833 | 2008/5 | Opitatalaan 今夜等不到你 | 演奏曲 | 室內樂曲 | 阿美民謠 | |
| 834 | 2008/5 | Makerahtokoriyar 情侶 | 演奏曲 | 室內樂曲 | 阿美民謠 | |
| 835 | 2008/5 | Henhinhiyan 依呀厚嗨呀 | 演奏曲 | 室內樂曲 | 阿美民謠 | |
| 836 | 2008/5 | Unting 駕著一輛車 | 演奏曲 | 室內樂曲 | 阿美民謠 | |
| 837 | 2008/8 | 太魯閣國家公園 | 國語 | 室內樂曲 | 周裕豐 | 編曲 |
| 838 | 2008/8 | 美麗的太魯閣 | 國語 | 室內樂曲 | 張名洵 | 編曲 |
| 839 | 2008/8 | 太魯閣交響詩 | 國語 | 管弦樂曲 | 陳克華 | |
| 840 | 2009/1 | 馬蘭姑娘鋼琴協奏曲 II | 演奏曲 | 管弦樂曲 | 阿美民謠 | |
| 841 | 2009/10 | Opitatalaan 今夜等不到你 | 演奏曲 | 室內樂曲 | 阿美民謠 | |
| 842 | 2009/10 | Ku Lu-Maha 回家吧 | 演奏曲 | 室內樂曲 | 布農民謠 | |

| 序號 | 完成年月 | 曲名 | 語言 | 曲類 | 作詞 | 備註 |
|------|----------|------|------|------|------|------|
| 843 | 2010/2 | 小鬼湖之戀交響詩 | 演奏曲 | 室內樂曲 | 魯凱民謠 | |
| 844 | 2010/3 | Ta-Ma 父親 | 演奏曲 | 室內樂曲 | 布農民謠 | |
| 845 | 2010/3 | Ka-ling-ko 花蓮港 | 演奏曲 | 室內樂曲 | 阿美民謠 | |
| 846 | 2010/4 | Sa-ka-tang | 演奏曲 | 管弦樂曲 | 太魯閣民謠 | |
| 847 | 2010/4 | 老人歡樂飲酒歌 | 演奏曲 | 管弦樂曲 | 阿美民謠 | |
| 848 | 2010/6 | Sa-ka-tang 沙卡礑 | 演奏曲 | 室內樂曲 | 太魯閣民謠 | |
| 849 | 2010/6 | 神秘谷之聲 | 演奏曲 | 室內樂曲 | 太魯閣民謠 | |
| 850 | 2010/8 | 老人歡樂飲酒歌 | 演奏曲 | 室內樂曲 | 阿美民謠 | |
| 851 | 2010/9 | 月下歌舞 | 演奏曲 | 室內樂曲 | 阿美民謠 | |
| 852 | 2010/10 | 懷念的花蓮 | 演奏曲 | 室內樂曲 | 阿美民謠 | |
| 853 | 2010/10 | 山-我們的母親 | 演奏曲 | 室內樂曲 | 布農民謠 | |
| 854 | 2010/10 | 白鷺鷥 | 國語 | 合唱曲 | 楊　牧 | |
| 855 | 2010/10 | 池南苦溪 | 國語 | 合唱曲 | 楊　牧 | |
| 856 | 2010/11 | 慶典序曲 | 演奏曲 | 室內樂曲 | 阿美民謠 | |
| 857 | 2010/12 | 金門之戀 | 演奏曲 | 室內樂曲 | 阿美民謠 | |
| 858 | 2011/1 | 歡宴舞曲 | 演奏曲 | 獨奏曲 | 阿美民謠 | |
| 859 | 2011/3 | 山中祈禱 | 演奏曲 | 獨奏曲 | 阿美民謠 | |
| 860 | 2011/5 | 祈雨祭歌 | 演奏曲 | 室內樂曲 | 西拉雅族 | |
| 861 | 2010/3 | 愛情到底是什麼 | 國語 | 獨唱曲 | 陶天虹 | |
| 862 | 2011/9 | 春之聲 | 國語 | 獨唱曲 | 陶天虹 | |
| 863 | 2011/9 | 花蓮 蓮花 | 國語 | 獨唱曲 | 陶天虹 | |
| 864 | 2011/9 | 牡丹花開 | 國語 | 獨唱曲 | 陶天虹 | |
| 865 | 2011/9 | 梅花頌 | 國語 | 獨唱曲 | 陶天虹 | |
| 866 | 2011/9 | 太陽花 | 國語 | 獨唱曲 | 陶天虹 | |

| 序號 | 完成年月 | 曲名 | 語言 | 曲類 | 作詞 | 備註 |
|------|---------|------|------|------|------|------|
| 867 | 2011/9 | 永遠的懷念 | 國語 | 獨唱曲 | 陶天虹 | |
| 868 | 2011/9 | 媽媽 | 國語 | 獨唱曲 | 陶天虹 | |
| 869 | 2011/9 | 青年頌 | 國語 | 獨唱曲 | 陶天虹 | |
| 870 | 2011/9 | 油菜花而黃 | 國語 | 獨唱曲 | 陶天虹 | |
| 871 | 2011/9 | 卿卿我我儷影雙 | 國語 | 獨唱曲 | 陶天虹 | |
| 872 | 2015/3 以後 | 等 | 演奏曲 | 長笛獨奏 | 排灣民謠 | |
| 873 | | 父親 | 演奏曲 | 木管五重奏 | 布農民謠 | |
| 874 | | 花蓮港 | 演奏曲 | 木管五重奏 | 阿美民謠 | |
| 875 | | 沙卡礑 | 演奏曲 | 木管五重奏 | 太魯閣族民謠 | |
| 876 | | 慶典序曲 | 演奏曲 | 木管五重奏 | 阿美民謠 | |
| 877 | | 金門之戀 | 演奏曲 | 木管五重奏 | 阿美民謠 | |
| 878 | | 老人歡樂飲酒歌 | 演奏曲 | 木管五重奏 | 阿美民謠 | |
| 879 | | 回家吧！ | 演奏曲 | 木管五重奏 | 4 首布農民謠組曲 | |
| 880 | | 懷念的花蓮 | 演奏曲 | 木管五重奏 | 5 首阿美民謠組曲 | |
| 881 | | 神秘谷之聲 | 演奏曲 | 木管五重奏 | 太魯閣族民謠 | |
| 882 | | 今夜等不到你 | 演奏曲 | 木管五重奏 | 阿美民謠 | |
| 883 | | 山-我們的母親 | 演奏曲 | 木管五重奏 | 布農民謠 | |
| 884 | | 卑南山 | 演奏曲 | 弦樂四重奏 | 卑南民謠 | |
| 885 | | 美麗的稻穗 | 演奏曲 | 弦樂四重奏 | 陸森寶 | |
| 886 | | 我們都是一家人 | 演奏曲 | 弦樂四重奏 | 卑南民謠 | |
| 887 | | 懷念年祭 | 演奏曲 | 弦樂四重奏 | 3 首卑南民謠組曲 | |
| 888 | | 都蘭，我的家鄉 | 演奏曲 | 木管七 | 5 首阿美民謠 | |

| 序號 | 完成年月 | 曲名 | 語言 | 曲類 | 作詞 | 備註 |
|------|---------|------|------|------|------|------|
| | | | | 重奏 | 組曲 | |
| 889 | | 月下歌舞 | 演奏曲 | 弦樂四重奏 | 3 首阿美民謠組曲 | |
| 890 | | 峽谷的月光 | 演奏曲 | 弦樂四重奏 | 太魯閣族民謠 | |
| 891 | | 你們別惹我 | 演奏曲 | 弦樂三重奏 | 太魯閣族民謠 | |
| 892 | | 祈雨祭歌 | 演奏曲 | 弦樂三重奏 | 3 首平埔族民謠組曲 | |
| 893 | | 懷念曲 Lai-Su | 演奏曲 | 國樂七重奏 | 3 首排灣民謠組曲 | |
| 894 | | 小鬼湖之戀 | 演奏曲 | 木管七重奏 | 魯凱民謠 | |
| 895 | | 馬蘭之戀 | 演奏曲 | 古箏獨奏 | 阿美民謠 | |
| 896 | | 戀歌 | 演奏曲 | 國樂七重奏 | 5 首民謠組曲 | |
| 897 | | 那魯灣之歌 Ds.877 | 演奏曲 | 國樂八重奏 | 阿美民謠 | |
| 898 | | 鄒族祭歌 | 演奏曲 | 國樂八重奏 | 鄒族民謠 | |
| 899 | | 馬蘭姑娘變奏曲 | 演奏曲 | 鋼琴獨奏 | 阿美民謠 | |
| 900 | | 山中祈禱 | 演奏曲 | 鋼琴獨奏 | 泰雅民謠 | |
| 901 | | 感謝歌 | 演奏曲 | 弦樂四重奏 | 4 首卑南民謠組曲 | |
| 902 | | 阿美情歌 | 演奏曲 | 弦樂四重奏 | 3 首阿美民謠 | |
| 903 | | 傳說故事 | 演奏曲 | 國樂三重奏 | 4 首魯凱民謠組曲 | |
| 904 | | 利吉風光 | 演奏曲 | 國樂八重奏 | 阿美民謠 | |
| 905 | | 沙汝灣豐年祭 | 演奏曲 | 國樂三重奏 | 3 首阿美民謠組曲 | |
| 906 | | 小鬼湖之戀 | 演奏曲 | 管弦樂團 | 4 首魯凱民謠 | |
| 907 | | 馬蘭姑娘鋼琴協 | 演奏曲 | 鋼琴管 | 6 首阿美民謠 | |

| 序號 | 完成年月 | 曲名 | 語言 | 曲類 | 作詞 | 備註 |
|------|----------|------|------|------|------|------|
| | | 奏曲 | | 弦樂團 | | |
| 908 | | 花蓮港序曲 | 演奏曲 | 國樂 | 阿美民謠 | |
| 909 | | 花蓮港序曲 | 演奏曲 | 管弦樂團 | 阿美民謠 | |
| 910 | 2015 年 | 兒歌 | 臺語 | 齊唱 | 賴和 | |
| 911 | 2015 年 | 呆囝仔 | 臺語 | 合唱曲 | 賴和 | |
| 912 | 2015 年 | 草兒 | 臺語 | 合唱曲 | 賴和 | |
| 913 | 2015 年 | 日傘（之1） | 臺語 | 合唱曲 | 賴和 | |
| 914 | 2015 年 | 日傘（之2） | 臺語 | 合唱曲 | 賴和 | |
| 915 | 2015 年 | 相思 | 臺語 | 男聲獨唱 | 賴和 | |
| 916 | 2015 年 | 相思歌 | 臺語 | 女聲獨唱 | 賴和 | |
| 917 | 2015 年 | 臺灣（之1） | 臺語 | 合唱曲 | 賴和 | |
| 918 | 2015 年 | 臺灣（之2） | 臺語 | 合唱曲 | 賴和 | |
| 919 | 2015 年 | 農民謠 | 臺語 | 合唱曲 | 賴和 | |
| 920 | 2015 年 | 南國哀歌 | 臺語 | 合唱曲 | 賴和 | |
| 921 | 2017 年 | 心若媠天就媠 | 臺語 | 獨唱曲 | 姚志龍 | |
| 922 | 2017 年 | 心肝仔囡 | 臺語 | 合唱曲 | 姚志龍 | |
| 923 | 2017 年 | 水岸城市 | 臺語 | 合唱曲 | 姚志龍 | |
| 924 | 2017 年 | 變貌的海灣 | 臺語 | 合唱曲 | 姚志龍 | |
| 925 | 2017 年 | 打狗是福地 | 臺語 | 合唱曲 | 姚志龍 | |
| 926 | 2017 年 | 唱袂倦 | 臺語 | 合唱曲 | 姚志龍 | |
| 927 | 2017 年 | 海面的保利隆 | 臺語 | 合唱曲 | 姚志龍 | |
| 928 | 2017 年 | 高雄頌 | 臺語 | 合唱曲 | 姚志龍 | |
| 929 | 2017 年 | 和平的鐘聲 | 臺語 | 合唱曲 | 姚志龍 | |
| 930 | 2017 年 | 台灣真正是寶島 | 臺語 | 合唱曲 | 姚志龍 | |
| 931 | 2017 年 | 咱的阿娘 FORMOSA | 臺語 | 合唱曲 | 姚志龍 | |
| 932 | 2017 年 | 我所愛的故鄉 | 臺語 | 合唱曲 | 姚志龍 | |
| 933 | 2017 年 | 哀傷的祭典 | 臺語 | 敘事曲 | 姚志龍 | |

資料來源：林道生，《花蓮縣 101 年度文化薪傳獎特別貢獻獎：林道生特展專輯》（花蓮：花蓮縣文化局，2012）。2015 年 3 月以後之原住民歌謠作品為林道生提供。

# 東台灣叢刊 之十四

林道生的音樂生命圖像

作　　者：姜慧珍

主　　編：陳文德

編輯委員：李玉芬、林玉茹、陳鴻圖、黃宣衛、潘繼道、鄭漢文

執行編輯：林慧珍、李美貞

出　　版　東台灣研究會
　　　　　台東市豐榮路 259 號　　　　Tel：（089）347-660
　　　　　　　　　　　　　　　　　　Fax：（089）356-493

　網　　址　http : //www.etsa-ac.org.tw/
　E-mail　easterntw3@gmail.com
　劃撥帳號　0 6 6 7 3 1 4 9
　戶　　名　財團法人東台灣研究會文化藝術基金會

代 售 處　三民書局股份有限公司
　　　　　　台北市重慶南路一段 61 號　　　Tel：02-23617511
　　　　　台灣ㄟ店
　　　　　　台北市新生南路三段 76 巷 6 號　　Tel：02-23625799
　　　　　南天書局
　　　　　　台北市羅斯福路三段 283 巷 14 弄 14 號　Tel：02-23620190
　　　　　春暉出版社
　　　　　　高雄市苓雅區正義路 3 巷 8 號　　Tel：07-7613385
　　　　　麗文文化事業
　　　　　　高雄市苓雅區五福一路 57 號 2 樓之 2　Tel：07-3324910

出版日期　中華民國一〇七年七月
定　　價　280 元

# 本會出版品 一覽表

國家圖書館出版品預行編目(CIP)資料

林道生的音樂生命圖像 / 姜慧珍著. -- 臺東市 : 東臺灣研
究會, 民 107.07
面 ; 公分. --(東臺灣叢刊 ; 14)
ISBN 978-986-90645-3-8(平裝)
1.林道生 2.作曲家 3.臺灣傳記.
910.9933 107011269